디자인은 어떻게 사회를 바꾸는가

디자인은 어떻게 사회를 바꾸는가

모두를 위한 서비스 디자인 씽킹

진 리드카, 랜디 살츠만, 데이지 아제르 지음

유엑스리뷰

차례

들어가며

디자인 혁신의 종착점,
공익적 가치를 위한 디자인

디자인은 아름답고 유용한 제품을 만드는 일에서 시작되어 경험과 서비스처럼 형태가 없는 상품을 창조하는 방향으로 확장돼 왔다. 이제 물리적 제품보다 모바일 앱과 같은 디지털 서비스의 디자인 수요가 더 커졌으며, 무언가의 외관을 장식하는 스타일링보다 내부의 기능과 사용자와 상호작용하는 시스템을 더욱 감성적으로 만드는 UX(사용자 경험) 디자인의 비중이 점점 커지고 있다. 또 서비스의 전달 과정을 관찰하여 불편함을 없애거나 사람들의 니즈를 발견하여 이를 충족시킬 새로운 서비스 모델을 개발하는 서비스 디자인은 기업들은 물론 병원, 은행, 교육기관 등에서 점점 활용도가 높아지고 있다. 이 책은 바로 그 서비스 디자인을 기반으로 한다. 본문에서 이론적으로 설명하지는 않으나 책 속 여러 사례는 공익을 위한 서비스 디자인과 관련된다.

유형의 재화 디자인에서 무형의 가치 디자인으로의 트렌드 변화는 디자인이 특정 타깃의 사람들이 아닌 모든 사람을 대상으로 편리함과 친밀함을 제공하는 방향으로 진화하고 있음을 의미한다. 이는 디자인 혁신이라는 분야가 궁극적으로 추구하는 바이다. 디자인 혁신이란 일

반 대중부터 대형 조직에 이르기까지 사회의 구성원이 디자인을 통해 세상을 더 나은 방향으로 바꾸는 것이다. 다시 말해, 모든 사람이 디자인 과정에 참여할 수 있으며, 그 디자인을 매개로 새로운 관계를 창조해 내며 사회를 의도된 방향으로 이끄는 일이다.

그 디자인 혁신을 위한 도구가 바로 디자인 씽킹이다. 디자이너들이 창조적으로 문제를 해결하는 사고방식에서 비롯된 것인데, 물리적인 결과물을 만들어야 하거나 전문적인 소프트웨어를 꼭 사용해야 하는 과정이 아니라서 누구나 디자인을 할 수 있도록 도와준다. 이 방법은 문제에 얽힌 사람들 사이의 벽을 허물고 그들로부터 해결책에 관한 아이디어를 끌어내는 데 중점을 두므로 어느 분야에서나 사용할 수 있다. 비전문가들만으로 진행할 수도 있어서 세계 곳곳에서 디자인 씽킹을 의료와 교육과 같은 공공서비스의 개선에 응용하는 기관들과 전문가들이 늘고 있다. 하지만 아직 한국에서는 디자인 씽킹을 타 분야에 접목한 사례가 매우 드물다. 주요 기업들이 디자인 씽킹을 도입해 왔으나 제품 개발 과정에만 활용되는 경우가 대부분이다.

디자인 씽킹은 기업에만 필요한 것이 아니다. 공공 부문에도 디자인이 확장적으로 도입되고 있다. 한국에서는 국민디자인단이 출범하여 공공서비스의 공급자인 공무원뿐 아니라 수요자인 국민이 디자인 과정을 함께하며 정책 개발에 참여하고 사회 문제를 해결하고자 한 국가적 시도가 있었다. 이 정책은 관세청의 국민 안심 해외직구 정보 통합 서비스, 지자체의 노후 산업단지 환경 개선과 취약계층 지원 등 광범위한 국민 생활 밀접형 디자인 과제에 활용되었다. 이처럼 새로운 도전이 더욱 자리

를 잡기 위해선 우선 충분한 사례가 뒷받침되어야 한다. 이 책은 세계 여러 나라에서 디자인을 이용해 공공 부문의 문제를 효과적으로 해결한 사례들을 통해 사회적 혁신을 위한 디자인 접근법을 소개한다. 국내에서는 생소하고 시도하지 않았던 사례들이 대부분이지만, 이해관계자들의 사고방식과 태도 변화만으로도 충분히 디자인 혁신을 이룰 수 있는 것이라는 점을 시사한다.

독자들은 사회 전반의 공공서비스를 혁신하고 사회의 공동 문제를 해결하는 데 디자인이 어떻게 활용되는지 이해하고 그것이 누구나 실천할 수 있는 것임을 깨닫게 될 것이다. 저자들이 소개하는 디자인 씽킹은 이해관계자들 간의 관계를 재구성하고 질문과 문제를 규정하며, 그것들을 가시화함으로써 기존 서비스의 문제를 해결하거나 더 나은 대안을 창조하는 과정이다. 이를 "서비스 디자인 씽킹"이라 부른다. 서비스가 전달되는 과정, 즉 고객의 경험 여정에서 문제점을 발견하여 디자인 씽킹으로 해결하는 것이다. 이러한 접근법을 적절하고 충분한 사례와 함께 알려주는 참고서가 전에 없었으므로 독자들은 디자인 씽킹이 어떻게 서비스 디자인에 접목되는지도 파악할 수 있다.

아무쪼록 디자인 정책을 기획하는 분들, 디자인 씽킹과 서비스 디자인을 연구하는 분들, 그리고 공익적 가치를 제안하려는 혁신가들과 미래의 디자이너들에게 이 책이 유용한 참고자료가 되어 더 나은 대한민국을 만드는 데 조금이나마 보탬이 되길 바란다.

편집장 현호영

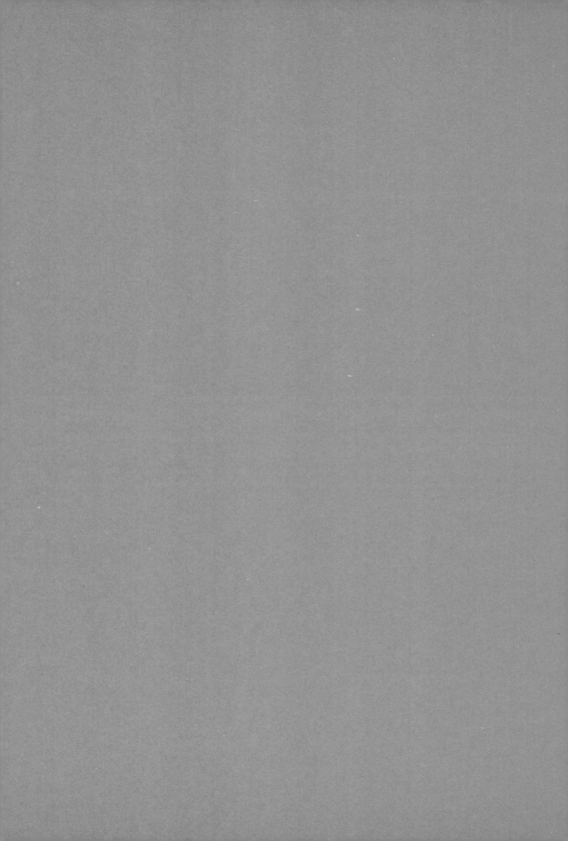

1부

왜 디자인 씽킹인가?

❶ 변화를 위한 대화

무엇이 혁신을 방해하는가

2012년, 모든 연방 직원의 교육과 개발을 감독하는 미국 인사 관리처 OPM의 혁신 연구소 Lab@OPM이 개소했다. 이 연구소는 워싱턴 OPM 본부 지하 2층에 위치해 있는데, 그 규모는 300제곱미터가 채 되지 않고, 호화로움과는 거리가 멀었다. 연구소의 개조 비용은 (그해 OPM의 예산 20억 달러에 비하면 매우 적은) 100만 달러 미만으로, 그중 절반은 천장의 석면을 제거하는 데 들어갔다. 그곳의 직원은 총 6명이었다.

이 연구소는 사소한 문제를 제기한 〈워싱턴 포스트〉의 기사로 인해 미국 하원 정부 개혁 위원회의 달갑지 않은 관심을 받게 되었다. 위원회는 미국 회계 감사원GAO에 연구소에 대한 전면 감사를 공식 요청했다. 그 후 9개월 동안 연구소 직원들은 혁신을 고취하는 것보다 감사관과 대화하는 데 더 많은 시간을 보내야 했다. 감사를 진행한 GAO는 연구소의 작업들을 좋게 평가했다. 그러나 널리 알려진 연구소에 대한 평가는 설립 후 18개월 동안 '준엄한 평가 기준'을 구축하지 못했다는 것뿐이다.

이러한 문제의 배경에는 퇴직금 청구 처리나 보안 허가 등 OPM에 대한 일반적인 불만이 있었다. 한 연구소 직원은 "우리를 저격할 기회를 준 셈이다."라고 말했다.

소셜 섹터^social sector(사회 부문)에서 공익을 위한 디자인, 즉 혁신 작업의 고충을 이보다 잘 드러내는 일화는 없을 것이다.

헌신적인 사람들이 하는 훌륭한 일은 정치와 미디어의 집중 공격을 받게 마련이다. 또한 그들의 올바른 의도와 복잡한 현실은 비즈니스 분야에서는 대부분 지나갈 상황들에 의해 가로막힐 수밖에 없다.

이 이야기는 의외로 해피엔딩이다. 감사를 담당한 GAO 회계사들은 Lab@OPM 업무의 도전적인 성격을 빠르게 파악하고 이에 감명받았다. 다시 일상으로 돌아간 연구소 직원들은 연방 정부의 혁신에 중대한 기여를 계속해 나갔고, 이것은 오늘날까지도 이어진다.

그러나 워싱턴에 있는 정부 혁신가들과 이야기해 보면 그들이 이 일에서 비롯된 일종의 외상 후 스트레스 장애를 겪고 있음을 느낄 수 있다. 워싱턴의 잠재적 혁신자 중 많은 사람이 감시나 공공 비평을 두려워한다.

◇◇◇◇◇◇◇◇◇◇◇◇◇◇◇◇◇◇◇◇◇◇◇◇◇◇◇◇

LAB@OPM

LAB@OPM은 미국 연방 정부의 혁신을 이끄는 원동력이 되었다. 우리는 LAB@OPM을 워싱턴에서 바이러스처럼 디자인 씽킹을 퍼뜨리는 첫 번째 매개체로 생각한다. 혁신가들이 인간 중심의 업무라는 열병을 얻은 것도 바로 이곳이다. 워싱턴의 여러 정부 기관에서 일어난 흥미로운 혁신 성공담을 들을 때마다 대부분 이 연구소의 손길이 닿아 있음을 깨닫게 될 것이다. 연구소의 씨앗이 뿌려진 것은 2009년이다. 오바마 전 대통령은 존 베리^John Berry를 OPM 소장으로 임명하면서 '정부를 다시 멋지게 만들자.'라는 지시를 내렸다. 당시 정부의 최고 인사 담당자로서, 베리는 거의 200만 명에 달하는 연방 공무원을 고용하고 개발하는 책임을 맡고 있었다. 그는 도움을 얻고자 매트 콜리에^Matt Collier라는 젊은 스탠퍼드 졸업생을

고용했다.

2010년에 그 둘은 실리콘 밸리를 돌며 구글과 페이스북, 아이디오^{IDEO}, 카이저 병원의 가필드 혁신 센터 등을 방문했다. 이러한 기업들은 모두 협업을 지원하고 격려하기 위해 작업 공간을 정성스럽게 디자인했다. 그곳들을 관찰한 콜리에는 "와서 일하고 싶게 만드는 곳"이라고 평가했다. OPM 팀이 미국의 동부로 무엇을 가져가면 좋을지 생각했을 때, 공간 콘셉트와 아이디오에서 영감을 얻은 디자인 씽킹 접근법이 목록의 가장 상단에 있었다.

💬 우리는 그저 회의실을 하나 더 만들고 싶지는 않았다. 디자인 씽킹을 훈련하거나, 정부 내에 작은 아이디오를 설립하거나, 그 역량을 사내로 가져오는 등 그 공간에서 무엇을 하고 싶은지가 중요했다. 마치 의과 대학 부속 병원처럼, 그곳에서 무언가를 가르치기도 하겠지만 실용적인 면도 고려하여 디자인을 했다.

연구소 직원들은 루마 협회^{LUMA Institute}를 파트너로 선정했다. 그들은 개인, 팀, 조직을 위한 인간 중심 디자인 능력을 구축하는 것을 목표로 둔 교육 기관인 루마의 명성에 끌렸기 때문이다.

연구소는 초기 단계에 겪은 GAO 감사와 OPM 고위 경영진의 변화에도 불구하고 성공적으로 살아남았다. 콜리에는 그 이유를 다음과 같이 말했다.

💬 처음에는 관료 체제에 내재된 임명권자 주도의 이니셔티브^{initiative}(특정 문제의 해결, 목적 달성을 위한 새로운 계획)로 시작되었다. 그러다가 고위 경영진에게 고삐를 넘기게 되었다. 그들에게 짐을 준 것이 아니라 그들이 원하는 방식으로 넘겨준 것이다. 연구소에서 직원들은 동료와 함께 매일 디자인 씽킹을 업무에 적용해야 했다. 덕분에 연구소는 살아남아 큰 성공을 거두었다. 경력 경영진들에게 주도권을 넘기지 않았더라면 연구소와 디자인 씽킹 활동은 아마도 보류되었을 것이다.

◇◇◇◇◇◇◇◇◇◇◇◇◇◇◇◇◇◇◇◇◇◇◇◇◇◇◇◇◇◇◇◇◇◇◇◇

우리가 사는 세상에는 많은 고약한 문제가 존재한다. 특히 이는 소셜 섹터에서 더 두드러진다. 의료, 교육, 교통 등 전반에 걸쳐 민간 부문이든 공공 부문이든, 세계적 차원이든 지역적 차원이든, 모든 규모의 조직들은 다음과 같은 곤란한 문제들과 맞서 싸우고 있다.

- 해결책은 고사하고 문제가 무엇인지에 대해서도 의견을 모으지 못하는 이해관계자들
- 성과가 아니라 순종의 대가로 보상을 받는, 태도를 바꾸거나 위험을 감수하기를 거부하는 직원들
- 지나치게 많은 데이터를 보유하고 있지만 그중 정작 필요한 것은 극소수인 의사 결정자들
- 재임 기간이 대체로 짧고 모든 행동이 투자자와 정치가, 관료, 미디어의 간섭을 받는 리더들
- 자원은 줄어들지만 기대치는 점점 커지고 있는 학생, 환자, 고객, 시민 등 서비스 사용자

이러한 현실과 맞서고자 혁신을 꿈꾸는 사람들은 예측 가능성과 통제를 바탕으로 한 구식 툴키트toolkit(도구 상자)로 무장하고 있다. 이 툴키트는 익숙한 문제를 해결하는 데 최적화되어 있다. 하지만 현재는 그러한 문제의 수가 점점 줄어들고 있다. 이 책의 목표는 소셜 섹터의 혁신자들이 마주하는 복잡하고 혼란스러운 문제에 더욱 적합한 새로운 도구들을 제공하는 것이다. 이익을 추구하는 세계에서도 그렇듯이, 가만히 있는 것은 소셜 섹터에서도 좋은 선택이 아니다. 따라서 혁신은 불가피하다.

소셜 섹터의 혁신자들은 큰 도전 과제(기아와 빈곤 퇴치, 지속 가능성 장려

등)와 비교적 작은 도전 과제(정시에 송장 지급, 헌혈 증가, 입원 환자 수 감소 등)에 직면하면서, 디자인 씽킹이 새로운 담론을 가져다줄 가능성이 있다고 판단한다. 그들은 위원회 구성을 행동으로 여기는 세상에서, 또 다른 회의를 여는 것이 아니라 어려운 문제를 해결하고자 하는 사람들을 한데 모으려는 것이다.

오늘날 디자인 씽킹은 자선 단체, 사회 혁신 스타트업, 다국적 기업, 국가 정부, 초등학교 등 다양한 조직에서 활용되고 있다. 또한 사업가, 기업 임원, 도시 관리자, 유치원 교사 할 것 없이 채택하여 쓰고 있다. 이 책에서 언급할 사례에서, 우리는 디자인 씽킹이 멕시코의 가난한 농업인이 새로운 관행을 도입하는 데 도움을 주었고, 캘리포니아의 문제 학생들을 학교에 계속 다니게 하였으며, 호주의 정신 건강 응급 상황의 발생 빈도를 낮추고, 워싱턴의 제조업자와 정부 조사 위원이 의료 장치 기준에 대한 견해에서 공통점을 발견하도록 한 것을 확인할 수 있다. 디자인 씽킹은 이렇듯 엄청나게 다양한 문제와 영역을 넘나들며 공통점을 찾아 연결하는 역할을 한다. 그러므로 이것은 '운동'이라고 할 수 있다.

◇◇

디자인 씽킹이란 무엇인가?

디자인 씽킹은 독특한 문제 해결 접근법으로, 인간 중심적이고, 가능 주도적이며, 선택 지향적이고, 반복적이다.

디자인 씽킹의 인간 중심성은, 인구통계학적 표본이 아닌 실제 사람들과 함께 시작하는 지점에서 언제나 명심해야 할 특성이다. 우리는 해결책을 떠올리기 전에 개선하고 싶은 사람들의 삶과 그곳에 존재하는 문제에 대한 심층적 탐구를 중요시한다. 디자인 씽킹은 우리가 내린 문제 정의의 틀을 다시 잡고, 이해관계자들을 공동

창조^{co-creation}에 참여시킬 잠재력을 갖고 있다.

또한 디자인 씽킹은 가능성에 의해 움직인다. 우리는 아이디어를 떠올리기 시작하면서 '무엇이든 가능하다면?'이라는 질문을 던진다. 여러 옵션을 생각함으로써 하나의 해결책에 모든 것을 걸지 않기 위해 노력한다. 이해관계자들의 요구나 바람을 추측하는 것이므로, 가끔 틀릴 수도 있다. 그러므로 여러 옵션을 놓고 이해관계자들에게 가장 효과적인 것이 무엇인지 알아낸다. 우리는 새로운 아이디어로 포트폴리오를 채우기를 바란다.

마지막으로, 디자인 씽킹 프로세스는 반복적이다. 역사적 자료를 바탕으로 한 분석 대신, 실제 세계에서 반복적으로 실험하여 아이디어를 개선한다. 물론 첫 시도에 성공하리라곤 생각하지 않는다. 성공할 때까지 여러 번 반복할 뿐이다.

◇◇

실제로 진행 중인 변화는 품질 운동과 매우 유사하다. 전사적 품질 경영^{Total Quality Management, TQM}의 등장은 품질에 대한 조직의 생각을 완전히 변화시켰다. 마찬가지로 디자인 씽킹도 혁신에 대한 생각과 이를 실행하는 방식에 변혁을 일으킬 잠재력을 가지고 있다.

품질의 평준화를 한번 살펴보자. TQM은 혁신적 영향을 미쳤고, 기존의 품질 보증 사고방식(품질 I)에서 품질의 의미와 누구의 직무인지에 대한 완전히 다른 개념(품질 II)으로 품질에 대한 패러다임 변화를 주도했다. 품질 I에서 품질은 소수의 전문가 그룹의 영역으로 간주되었다. 그러나 품질 II에서 그것은 모두의 일이 되었다. TQM은 모두가 배울 수 있는 품질 문제 해결을 위한 언어와 도구를 제공함으로써 이를 가능하게 했다. TQM이 품질을 민주화한 것이다.

오늘날의 혁신에서도 이러한 종류의 혁명적 변화가 진행되고 있다. 기

존의 패러다임인 혁신 I은 품질 보증과 매우 닮았다. 그것은 전문가와 상위 리더들에 한정되며, 조직의 일상 업무와 분리되어 있다. 혁신 I의 세계에서 혁신은 특별한 사람들이 주도하는 큰 돌파구에 관한 것이다. 그리고 디자인은 대부분 미학이나 기술과 관련되어 있다.

우리는 혁신이 민주화되는 과정인 혁신 II의 출현을 목격하고 있다. 이 세계에서 우리는 모두 혁신에 대한 책임이 있다. 단어 자체에도 새로운 의미가 부여되었다. 혁신은 그저 큰 돌파구를 찾는 것이 아니라, 이해관계자들의 가치를 향상시키는 일이다. 그리고 조직 내의 모두는 역할이 있다. 이는 우리가 대규모의 혁신에 대해 더 이상 관심이 없거나 전문적인 혁신가와 디자이너가 불필요하기 때문은 아니다. 단지 혁신의 초기 단계에서는 혁신이 얼마나 커지거나 작아질지 알 수 없다는 것과 여러 개의 작은 혁신을 합치면 더 큰 혁신이 탄생한다는 것, 이 두 가지 사실을 깨달았기 때문이다.

혁신 II의 출현에 따라, 디자인 씽킹은 조직의 핵심 전략 목표가 전통적인 사업 성과(수익성과 경쟁 우위 등) 혹은 사회적 성과(빈곤 감소, 일자리 창출 등)를 포함하는지 여부에 관계없이 더 효과적으로 목표를 달성하는 데 사용할 수 있는 공통 언어 및 문제 해결 방법론을 제공한다. 이러한 전체의 혁신 역량을 개발할 때, 조직은 이해관계자들을 위해 더 나은 가치를 창출하고 임무를 더 효과적으로 달성하게 해 줄 혁신적이고 효과적인 결과 및 과정을 생성함으로써 목표를 달성하는 능력을 향상시킬 수 있다.

사람		혁신 I	혁신 II
사람	누가 디자인하는가?	숙련된 디자이너	모두가 디자이너
	팀 구성	동질적 전문가	참여적 방법을 사용하는 다양한 팀
	외부 이해관계자	서로 대등한 관계에서 관리함	전략적 파트너
프로세스	문제 구조화	이미 알려진 문제	문제의 정의가 계속 변함
	답변에 대한 기대치	증명할 수 있는 '최고의' 아이디어	실제 환경에서 테스트할 소자본 포트폴리오
	대화 방식	경쟁 대안 간의 논쟁	통찰, 기회 및 학습을 추구하는 대화

혁신 I에서 혁신 II로의 전환

디자인 씽킹은 사고방식과 행동의 뚜렷한 변화를 장려함으로써 혁신 II를 가능하게 한다. 이러한 변화는 디자인하는 개인과 팀, 이해관계자들이 문제를 발견하고 해결책을 찾는 방식과 대화 자체의 기본 특성에 영향을 미친다. 또한 개인과 팀 수준에서 이러한 작업이 용이하도록 조직 환경을 변화시킨다.

1부의 나머지 부분에서는 이러한 변화의 모습이 어떠한지, 그로 인해 특정 관련 사람들의 행동에 어떤 영향을 미쳤는지를 개략적으로 이야기할 것이다. 2부에서는 조직의 여러 분야에 걸친 열 가지 이야기를 공유한다. 이 이야기들은 디자인 씽킹의 여러 가지 역할을 상세히 들여다보는데 도움을 줄 것이다. 3부에서는 우리만의 디자인 씽킹 방법론을 단계별로 자세히 다룬다. 교육자 그룹의 첫 프로젝트 시도에 관한 이야기를 통해 전체 과정을 실제로 보여 주는 청사진을 제공한다. 그리고 혁신의 민주화를 더욱 지지해 줄 조직적 기반을 구축하는 방식에 대한 생각으로

마무리할 것이다.

우선, 혁신 I과 혁신 II 조직의 차이점을 보다 전략적으로 설명하고자 한다. 이 책의 나머지 장에서는 실제 조직의 사람들이 이끄는 혁신 프로젝트에서 이 새로운 혁신 II 사고방식과 행동이 어떤 역할을 하는지 살펴볼 것이다.

모든 것은 누가 혁신을 하느냐에서 출발한다.

누가 혁신을 하게 될까? 새로운 목소리의 참여

혁신 II의 세계로 전환하고 있음을 보여 주는 가장 눈에 띄는 표식은 '누가 혁신으로 초대를 받았는가?', 즉 '누가 디자인을 하는가?'라는 질문이다. 혁신 I에서 혁신과 디자인은 전문가와 정책 입안자, 계획자, 고위 경영진의 몫이었다. 그 외는 모두 뒤로 물러나는 것이 일반적이다. 이러한 관점은 "디자이너가 아닌 사람에게 디자인 씽킹을 시행하도록 장려하는 것은 의사 학위가 없는 사람에게 병원을 개업하라고 말하는 것과 같다."라고 한 어느 세계적 기업의 최고 디자인 담당자의 말에서도 명백하게 드러난다. 그러나 혁신 II에서 혁신의 기회를 찾는 것은 모두의 일이므로, 모두가 디자인해야 한다.

혁신 II에서 디자인은 제품 디자인이나 사용자 경험에 중점을 두지 않는다. 그 대신 디자인 씽킹을 다양한 사람들이 사용하기에 적절한 문제 해결 과정으로 여긴다. 해결 과제jobs to be done나 여정 매핑journey mapping, 시각화, 프로토타이핑prototyping과 같은 디자인 도구는 (관리자의 엑셀 스프레드시트, 교사의 강의 계획서, 간호사의 청진기 같은) 툴키트가 되었다.

이 책에 나오는 많은 흥미로운 이야기는 디자인 프로세스에 더 폭넓고 다양한 분야의 사람들을 참여시키는 것이 얼마나 강력한 힘을 발휘하는지 보여 준다. 또한 디자인 씽킹이 그러한 폭넓은 참여를 효율적으로 유도할 수 있도록 공통 언어와 방법, 도구를 제공하는 데 어떻게 활용되는지도 설명한다.

하지만 혁신 I에서 혁신 II로 진화할 때 개인의 역할만 변화하는 것은 아니다. 혁신의 동력이 되는 팀의 구성도 변한다. 하나의 교수팀이 새로운 교육 과정을 디자인하기 위해 따로 모일 때, 우리는 혁신 I 디자인의 끝을 목격하게 된다.

이러한 동질적 '전문가' 팀은 동일한 기능적 경험과 관점을 공유하고, 결과적으로 동일한 정신 모델을 공유하는 사람들로 구성된다. 이러한 동질성은 마찰을 줄이고 의사 결정을 촉진하는 이점이 있다. 하지만 종종 더 창조적인 해결책을 포기하게 한다.

혁신 II에 다가갈수록 더욱 다양한 의견이 나오게 된다. 초기 단계에서 이는 실제 참여가 아닌 에스노그라피ethnography(특정 집단 구성원의 삶의 방식, 행동 등을 그들의 관점에서 이해하고 기술하는 연구 방법) 조사 형태를 띤다. 비록 그 방에 엔지니어, 교사 또는 의료 전문가로 가득 차 있다고 할지라도, 그들은 이제 다른 관점을 가진 사람들로부터 데이터를 가져오고 있다.

외부 이해관계자의 역할 또한 혁신 I에서 혁신 II로 이동하며 변하기 시작한다. 혁신 I의 세계에서 지식은 독점적이고 관계는 중요한 요소이다.(시민은 개인의 투표에 의해 나뉘고, 학생은 가르침을 받는 대상이며, 환자는 치유해야 하는 신체이고, 하청업체는 공급망의 일부다.) 조직 생태계의 모든 요소를 관리하고, 가까운 거리를 유지하며, 필요에 따라 정보를 제공해야 한다.

혁신 II에서 관계는 달라지며, 공동 창조와 개방형 혁신open innovation
이 중요한 역할을 한다. 믿을 수 있는 파트너가 참여하게 되는 것이다. 혁
신 II 조직은 정상 궤도 밖에서 전략적 동맹을 찾는다. 공통 목표를 달성
하기 위해 유사한 목적을 가지고 있는 파트너를 찾는 것이다. 그리고 이
러한 파트너에게서 공통의 이익과 상호 보완적인 능력을 찾는다. 이러한
외부 파트너는 관리해야 할 제약이 아니라 함께 만들어 내는 새로운 가
능성을 뜻하게 된다.

어떻게 혁신을 할까? 대화를 변화시키기

혁신 가능성이 조직과 그 생태계에 퍼져 나감에 따라 조직이 디자인
하는 방법 또한 변화한다. 혁신 대화의 본질이 바뀌면서, 시작 시 문제
및 기회의 정의와 프로세스 종료 시 나타나는 답변에 대한 다양한 기대
에 영향을 미친다.

우리는 문제를 구조화framing하는 대화에서 차이를 알아차렸다. 혁신
I에서는 문제 정의를 과제의 일부로 포함하지 않고, 명백한 문제 정의를
출발점으로 여기지 않는다. 문제는 주어지는 대로, 아는 대로 처리했다.
초점은 보다 중요하고 행동 지향적인 쟁점, 즉 문제를 해결하는 방법으
로 이동했다.

그러나 품질 II에서 근본 원인을 찾는 것이 중요해진 만큼 혁신 II에서
는 문제에 대한 신중한 정의를 중요하게 여긴다. 의사 결정자들은 초기
문제 정의의 정확성에 대해 확신이 없는 상태로 과정을 시작한다. 문제의
정의는 테스트해야 할 가설이며, 그것에 대한 해결책 또한 마찬가지다.

효과적인 문제의 구조화를 위해서는 국소적 지능^{local intelligence}이 필수이다. 다음 장에서 나올 여러 가지 이야기를 통해 돌파구는 문제 그 자체를 재정의하는 과정에서 온다는 것을 알게 될 것이다.

해결 공간 역시 혁신 II에서는 다르게 보인다. 디자인 씽킹을 사용하는 이유는 더 나은 문제 해결법을 찾기 위해서다. 하지만 혁신 II 조직의 답변에서 우리는 향상된 창조성 외에도 많은 변화를 발견할 수 있다. 가장 눈에 띄는 것은, 아마도 우리가 얼마나 많은 답을 가지고 일해야 하는지에 대한 믿음일 것이다. 혁신 I의 세계에서 의사 결정자들은 하나의 '최적'의 답이 존재한다고 믿는다. 전통적인 경제학에서 이는 곧 수요와 공급의 교차 지점인 균형점이 된다. 혁신 I에서 의사 결정자들은 프로세스의 시작 지점에서 그 답이 옳다는 것을 증명할 수 있다고도 믿는다.

그러나 (사람을 합리적 행위자라고 믿은) 경제학자들조차 원인과 결과를 예측하기엔 상호작용이 매우 복잡하고, 초기 조건의 작은 변화도 결과에 엄청난 변화를 가져올 수 있는 오늘날의 복잡한 사회 시스템에 하나의 최적의 균형 상태가 존재한다는 개념을 버리고 있다.

따라서 혁신 II에서는 '최상'이 아닌 '더 나은' 것이 목표다. 해결책은 영원한 진리가 아니라 사람이 발명한 것이다. 시행 전에 단일 해결책의 우수성을 입증하려는 시도는 결국 여러 선택권에 대한 추구로 이어진다. 의사 결정자는 성공을 예측할 수 있는 능력을 불신하고, 수많은 해답이 존재하며, 그것이 바람직하다고 믿는다. 따라서 여러 해결책이 테스트로 전환된다. 우리의 이야기를 통해 성공은 시행자가 그 과정에서 발생하는 특정 해결책에 가져오는 힘에서 나온다는 것을 알 수 있다. 그것은 첫 시도에 정답을 찾는 것이 아닌, 여러 차례의 테스트와 개선 과정을 거친 학습 결과여야 한다.

승자와 패자를 예측하는 능력에 대한 확신이 없다면 변화를 추구할 가치가 있다고 판단되는 아이디어의 크기와 범위 또한 변하게 된다. 이제 '작은 혁신'과 '빨리 실패하기'의 시대에 들어섰고, 이러한 용어가 자주 사용되는 것을 볼 수 있다. 하지만 이는 그저 실리콘 밸리의 진부한 이야기가 아니다. 불확실성이 높은 복잡한 환경에서 효과적이고 효율적인 디자인을 하는 현실을 반영하는 것이다.

아이디어를 빠르게 키우는 대신, 작은 규모에서 시작하고 근본적인 가정을 정밀히 검토하기 전까지 하나의 해결책으로 확장하는 것을 미루는 것이 기본 논리다. 혁신 II의 사고방식을 가진 조직은 아이디어를 작게 유지하고 싶은 것이 아니라, 작게 시작하는 것이 옳다고 믿는 것이다.

그러나 우리가 연구한 조직의 혁신 I에서 혁신 II로의 변화에서 혁신 대화 자체보다 더 놀라운 것은 없다. 혁신 I에서 혁신은 주로 해결책을 찾는 것으로 시작한다. 다양한 이해관계자가 존재하는 복잡한 세계에서 이렇게 시작하는 것은 그저 창조적인 대안 몇 개를 놓치는 것보다 훨씬 문제가 심각하다. 대화 구성원들이 상호작용하는 방식에 부정적인 영향을 미치기 때문이다.

대화 참가자들은 각자의 세계관에서 도출해 낸 해결책을 제안하려는 경향이 있다. 따라서 대안 사이에 즉각적인 논쟁이 형성되며, 경쟁 아이디어의 옹호자들은 나름대로 근거를 내세워 자신의 아이디어를 지지하게 된다. 문제에 대한 정의부터 가설 입증, 심지어 아이디어 생성 그 자체도 당연하게 여기는 것이다. 중점은 평가와 선택에 두고, 참가자들이 대화에 다양성을 가져온다면, 이론적으로 더 많은 창조성을 이끌어 낼 수 있다. 그러나 이러한 세계관의 다양성은 종종 그들을 현실에서 갈등의 길로 데려갈 수도 있다.

혁신 II에서 초점은 이미 존재하여 인식할 수 있는 옵션이 아닌, 지금껏 보지 못한 가능성을 개발하는 데 있다. 아이디어 생성을 위한 전제 조건으로서 기존의 조건을 탐구하는 데 상당한 투자를 한다. 에스노그라피의 광범위한 사용은 아이디어 생성 과정을 더욱 사용자와 데이터 중심적으로 만들기 위한 것이다. 디자인 씽킹 방법론에서는 해결책보다 통찰의 추구를 우선시한다. 우리가 디자인하는 사람들의 욕구에 대한 통찰과 여기에서 뻗어 나오는 차후의 디자인 기준들은 사용자 중심의 아이디어를 생성하는 데 핵심이다.

이론의 다양성을 실제 창조성으로 전환하는 유일한 방법은 대화의 본질을 변화시켜 대화와 질문뿐만 아니라, 토론과 지지에 더 큰 역할을 부여하는 것이다. 논쟁하는 대신 듣고 이해하는 법, 특히 약점이 아닌 가능성에 귀 기울이는 법을 배워야 한다. 협력적 문제 해결을 위한 디자인 씽킹 도구는 대화를 이끄는 사람의 기술에만 의존하지 않는다. 그 대신 대화와 질문을 발생시키고, 다양한 관점을 표면화하며, 구조화된 프로세스를 제공함으로써 고차원의 해결책을 찾는 데 도움이 된다.

어디에서 혁신을 할까? 조직을 변화시키기

혁신 I에서 혁신 II로 옮겨 가기 위해서는 사람과 프로세스만 바꾸면 되는 것이 아니다. 조직은 구성원들이 다르게 일하는 것이 타당하고 안전하다고 느낄 수 있는 상황을 만들어야 한다. 그러기 위해서는 골치 아픈 문제의 실체를 인정하고, 변화를 밀어내는 대신 촉진하고, 사람들이 행동하도록 도와야 할 것이다.

골치 아픈 문제의 실체 인정

혁신 II로의 변화를 방해하는 혁신 I 조직의 특성 중 우리의 연구에서 가장 분명하게 드러난 것은 모호함과 혼란으로 인한 불편함이었다. 혁신 II와 모호한 문제 정의를 위해 고군분투하는 데는 더 나은 통찰을 찾고 가끔 틀리기도 하며 데이터 속에서 뒹굴 의지가 필요하다. 디자인 씽킹은 이러한 현실을 인지할 구조적 과정과 도구를 제공한다. 사실 불확실성의 조건에서 디자인 씽킹의 두드러진 기여의 주요 원천은 다음과 같다. 모호성이 실재할 때 명확성이 존재한다고 가정하는 것, 현실이 혼란스러울 때 이를 정리하는 것, 쉽게 측정되는 수치에 근거하여 환상에 불과한 효율성을 추구하는 것 등을 거부하는 것이다.

디자인 씽킹은 실패 가능성을 인지해야 한다고 강조한다. 그러나 실패 가능성은 줄어들 수는 있으나 완전히 제거하는 것은 불가능하다. 우리가 아는 많은 디자인 씽킹의 도구와 단계들은 위험을 관리하고 최소화할 방법을 다룬다. 완벽을 추구하고 혼란을 두려워하는 성숙한 조직에서는 조직의 규범에 대한 도전이 불안하게 여겨질 수 있다.

명확성과 종결의 필요성은 대부분의 조직에 내재하지만, 혁신 II로 나아가려면 혼란 속으로 발을 들이려는 용기를 격려하고, 그것을 현명하게 이루어 낼 도구를 제공해야 한다.

변화를 구축하기

성숙한 조직은 통제와 예측 가능성을 위해 디자인된다. 일반적으로 이들의 목표는 변화를 표준화하고 제거하는 것이다. 반면에 혁신은 자진해서 변화를 유도하고 모호성, 통제의 결여 등의 결과로 비능률적으로

보이는 것을 견디도록 요구한다.

품질 관리의 대가 에드워즈 데밍^{W. Edwards Deming}의 말대로 변화는 낭비의 어머니일 수도 있지만, 동시에 발명의 어머니이기도 하다. 디자인팀에서 변화를 촉진하는 것은 더 창조적인 관점으로 문제를 정의하고, 연구에서 더 큰 통찰을 얻으며, 견고한 디자인 기준을 발견하도록 도와준다. 디자인 해결책에서 변화를 촉진하는 것은 실험을 발전시키고 직원들에게 작은 혁신을 빠르게 발전시키는 능력과 학습을 반복하는 능력을 키워 준다. 이러한 수준의 모호성과 지나치게 많은 선택권으로 수반되는 혼란에 뒤따르는 두려움은 기존의 관료적 환경에서는 불편하게 느껴질 수 있다.

디자인 씽킹의 역할은 이러한 불편함을 줄이고 토론에서 다양성을 증대해 더 나은 해결책을 도출해 낼 자신감을 만들어 내는 것이다.

직원이 행동을 선택하도록 장려하기

질서와 예측 가능성에 대한 욕구는 조직에 국한되지 않으며, 인간 개개인의 정신에도 내재되어 있다. 심리학자들은 많은 결정이 실수에 대한 두려움에서 비롯되며, 사람들은 실패를 감수해야 하는 선택에 대해서 행동하기보다 행동하지 않는 것을 선호한다는 사실을 밝혔다(이 내용은 2장에서 더 다룰 것이다). 불확실성과 마주한 상태에서 안전하게 행동하도록 하는 것은 고위 경영진의 지지가 필요한 일이다. 실수를 허락하거나, 반복을 통해 배우는 문화를 창조하는 데 헌신적이지 않은 조직의 직원 대다수는 변화를 어려워할 것이다.

디자인 씽킹 툴키트와 방법론에 대한 욕구가 늘어남에 따라 조직의 도전 과제는 사람들이 이를 시도하고 가능하게 하도록 격려하는 것에서

'확장'으로 변화한다. 모두가 디자인하려면 모두가 디자인 씽킹을 이해해야 한다. 하지만 이는 분석의 세계에서 자라난 사람들에게는 엄청나게 어려운 일이다. 그러나 확장은 단순히 교육 차원에서 끝나지 않는다. 실험을 지휘할 의사 결정의 자율성이나, 연구와 공동 창조를 위한 이해관계자에 대한 접근성, 위기를 피하지 않고 관리하려는 의지를 가진 문화 등 다른 구조와 자원의 개발이 필요하기 때문이다. 그리고 그 과정을 이끌어 나갈 인프라infrastructure(기반 시설)와 우리가 무엇을 어떻게 측정하는지를 다시 생각해 봐야 한다.

◇◇◇◇◇◇◇◇◇◇◇◇◇◇◇◇◇◇◇◇◇◇◇◇◇◇◇◇◇◇◇◇◇◇◇◇◇

행동에 대한 지침 만들기

덴버시 최고 성과 책임자 데이비드 에딩거David Edinger는 마이클 핸콕Michael Hancock 시장의 지원을 받아 소위 '주저 비용'에 맞서 싸운다. 주저 비용은 직원이 익숙한 것에 기대려고 하는 성향, 즉 '성과가 아닌 순종의 습관'을 일컫는다. 덴버시는 2011년에 조직의 모든 단계에서 행동의 지침을 만드는 기관인 피크 아카데미Peak Academy를 출범했다. 아카데미는 관심 있는 직원에게 혁신과 린Lean(자재 구매에서 생산, 재고 관리, 판매에 이르기까지 전과정에서 손실을 최소화하는 것) 방법론 교육을 제공한다. 그리고 직원들은 각자의 분야에서 성과를 개선하기 위해 구체적인 방법을 발견하고, 실제로 시도해야 한다. 피크는 아이디어가 아니라 행동을 요구한 것이다. 누구도 효율성 개선으로 일자리를 잃지 않을 것이라는 덴버시의 약속은 직원들에게 창조성을 발휘할 수 있는 정서적 안정감을 주었다.

복지 사업의 성공적인 결과(미국의 저소득층 식비 지원 제도인 푸드 스탬프 처리 시간이 16일에서 하룻밤으로 줄었고, 어떠한 정리해고도 없었다)로 다른 직원들도 주목하기 시작했다. 데이비드는 이렇게 말했다. "우리는 결코 직원들에게 천천히 하라고 하지 않는다. 우리는 종이 클립의 9센트를 절약하면서 발생하는 혁신의 수

로 성공을 측정한다. 하지만 각 팀은 무언가를 반복하기 시작해야 한다."

30일, 60일, 90일 후에 시행한 평가는 더 나은 성과 혹은 새로운 콘셉트의 포기로 이어진다. 둘 중 어느 결과든 받아들일 수 있다. 혁신을 디자인한 직원들은 어느 시점에서든 자신의 프로젝트에 거부권을 행사할 자유가 있는 것이다. 데이비드는 이렇게 덧붙였다. "직원들이 모험을 하길 바란다. 그 결과가 무엇이든, 심지어 보잘 것없더라도 상관없다. 어제와 같이 일하는 것에서 벗어나기는 힘들다. 영감을 주는 누군가가 곁에 있지 않는 한, 일상의 업무 방식으로 되돌아가기 쉽고, 실제로 지속적인 개선으로 도약하지 못한다. 우리는 모든 사람이 혁신할 수 있다는 생각을 강화한다."

◇◇

무엇이 길을 막고 있나?

"모두가 디자인한다."라고 말하긴 쉽지만, 성공적으로 디자인을 민주화하는 것은 말처럼 쉽지 않다. 그것을 위해서는 여러 가지 일들이 연속적으로 일어나야 한다.

우선, 혁신의 대화에 더 폭넓고 다양한 이해관계자들을 참여시켜야 한다. 많은 학술 연구는 차이가 곧 혁신으로 이끄는 연료가 된다는 사실을 증명한다.

우리는 다른 사람들과 소통하고 그들에게 배우며 새로운 가능성을 확인한다. 하지만 혁신의 연료가 되는 바로 그 차이가 갈등과 불신을 낳기도 한다. 차이가 깊게 뿌리내린 소셜 섹터에서 다양성의 잠재적 공헌을 활용하는 것은 특히 어려운 일이다. 차이는 곧 개인적이고 위협적인 것으로 받아들여질 것이다.

누구나 강한 주장을 가진 사람들이 동의하지 않아 상황을 더 악화시키는 대화에 참여한 적이 있을 것이다. 중대한 문제에 대한 해결책을 찾을 때 대화가 우리를 더 가깝게 만들기는커녕 서로 멀리 밀어내는 싸움으로 번지게 하지 않으리라고 어떻게 보장할 것인가? 그보다 더 근본적인 문제는 우선 대화에 누구를 초대할지 어떻게 결정하느냐이다. 모든 문제에 대한 답은 '모두'가 아니다. 특정한 문제를 해결하는 데 적합한 사람은 따로 있다.

적절한 이해관계자를 발견하는 데 성공하더라도 그들을 어떻게 대화에 참여하도록 유도할 것인가? 만약 그들이 참여하는 것 자체가 힘들거나 참여해 달라는 요청을 전달하는 데 어려움이 있다면? 예를 들어 장애가 있다거나 가난하거나 아프다면? 혹은 참여에 거부감을 느끼거나 두려워한다면? 2부에서 우리는 소셜 섹터의 조직들이 이러한 질문에 성공적으로 대응하는 여러 가지 방법을 살펴볼 것이다.

그렇다면 적절한 일원들을 대화에 참여시킬 수 있다는 전제하에, 어떻게 각기 다른 세계관이 발전의 마비를 막을 수 있을까? 어떻게 자기 관점의 굴레에서 벗어나도록 도울 수 있을까? 어떻게 해결책을 도출할 때 잘못된 문제에 집중하는 것을 피할 수 있을까? 어떻게 누구도 개인적으로 보지 못하는 것을 함께 볼 수 있을까? 어떻게 수많은 선택 사항 중에서 진짜 중요한 것을 선택하도록 생각을 좁힐 수 있을까? 사회 기여 공동체에서 우리가 마주하는 큰 도전 과제들은 시스템 단계에서 더 많이 일어난다. 어떻게 시스템의 각 부분이 서로 소통할 수 있을까? '일단 만들면 올 것이다.'와 같은 사고방식을 어떻게 피할 수 있을까?

디자인에서 이행으로 가는 과정에서 우리는 또 다른 위협적인 도전 과제들과 마주하게 된다. 우리가 영향을 미쳐야 할 사람들이 변화를 두

려워한다면? 혹은 새로운 아이디어를 실행에 옮길 수 있는 조직의 능력이 부족하다면 어떻게 해야 할까?

우리는 모두 마음속으로는 혁신자라고 생각한다. 그러한 생각을 실현하려면, 더 다양한 사람들을 참여시키고, 조정과 합의를 이루며, 사람들이 실제로 사용할 수 있는 해결책을 찾는 등 대의를 위한 임무를 다하는 과정에서 발생하는 도전 과제들을 모두 극복해야 한다.

그래서 이 책을 쓴 것이다. 디자인 씽킹의 세계로 들어선 우리의 길은 모두 영리를 추구하는 세계를 지나 왔다. 우리는 거의 10년 동안 IBM, 도요타, 3M과 같은 세계적인 기업에서 성공한 사례를 살펴보며, 비즈니스 혁신과 성장을 향상시키는 방법론으로 디자인 씽킹을 연구해 왔다.

그러다 가장 영감을 주는 이야기들은 모두 정부나 헬스 케어, 교육, 자선 단체 등과 같은 소셜 섹터에서 왔음을 깨달았다. 우리는 디자인 씽킹이 비즈니스에서 성공한 근본적 원인인 고객을 위해 더 큰 가치를 창조하는 능력이 소셜 섹터에 절실하다는 사실을 깨달았다. 그곳에서 일어나는 문제들은 크고 혼란스러웠으며, 시급하게 해결해야 했기 때문이다. 우리는 세상을 유익할 뿐 아니라 더 나은 곳으로 만들어 주는 디자인의 능력에 감탄하게 되었다. 연구자이자 교사로서 우리는 더 상세히 탐구하고 싶어졌다.

이러한 노력은 현실에서 어떤 모습이었을까? 어디에서 어떻게 성공적이었을까? 아니면 성공하지 못했을까? 이로부터 무엇을 배울 수 있을까? 우리의 목적은 디자인 씽킹 접근법과 방법을 활용해 헬스 케어, 교육, 예술, 환경, 정부 정책, 교통과 사회 복지 등 비영리 조직들을 찾아내 그들이 제공하는 것의 품질을 개선하고 더욱 효과적으로 그들의 자원을 활

용하여 대상에게 향상된 경험을 제공하도록 하는 것이다. 비영리 조직들이 추구하는 다양한 기회와 그들이 다른 조직과 그들의 리더들에게 도움이 되는 방식으로 사용하는 관행을 성문화하고 보급하고 싶었다. 그리고 이러한 탐험의 일부로서 소셜 섹터에 디자인 씽킹 접근을 도입하는 데 관여하는 이들이 도전 과제와 기회를 공유하고 서로 도우며 지도할 수 있는 대화를 함께하고 싶었다.

우리는 디자인 씽킹에 대한 소셜 섹터 조직의 관심 증가를 이미 확인했다. 코세라^{Coursera}(2012년 개설한 세계 최대의 온라인 공개 강좌 플랫폼)에 있는 다든^{Darden}의 대규모 공개 온라인 강좌의 많은 참가자들은 전통적인 비즈니스 영역 밖에 속해 있었다. 따라서 그들은 비영리적인 성공 사례를 원했다. 아이디오나 루마^{LUMA}와 같은 디자인 씽킹 컨설팅 회사뿐만 아니라, 맥킨지^{McKinsey}나 보스턴 컨설팅 그룹^{Boston Consulting Group}과 같은 기존의 전략 컨설팅 회사 또한 공공 부문에 대한 컨설팅을 확대하고 있었다. 아이디오는 사회 혁신을 위한 인간 중심 디자인과 관련된 온라인 강좌를 개설했다. 여러 정부와 비영리 단체는 혁신 연구소를 개소했고, 그중 덴마크, 뉴질랜드, 싱가포르 등의 정부가 그 길에 앞장서고 있었다.

이 주제는 사회 혁신에 관심이 많은 신세대 대학생들 사이에서 큰 반향을 불러일으켰다. 다든과 같은 전통적인 경영 대학원에서도 혁신에 대한 관심이 늘어나고 있으며, 사회 혁신과 기업가 활동에 대한 관심이 폭발적으로 증가하고 있다. 탐스^{TOMS}(신발 한 켤레를 판매할 때마다 한 켤레를 기부하는 신발 브랜드)의 블레이크 마이코스키^{Blake Mycoskie}와 같은 젊은 사회 기업가는 선행과 동시에 이윤도 남기는 사업을 하고 있다. 빌 게이츠^{Bill Gates}나 스티브 케이스^{Steve Case}처럼 변화하지 않으면 후손들이 갈수록

심각해지는 문제와 마주하게 된다는 사실을 깨닫고 유산을 남기고 싶어하는 매우 성공한 인물들이 점점 늘어나고 있는 것이다. 많은 사람들이 소셜 섹터에서 작동하는 혁신의 구체적인 사례, 즉 실제로 진행 중인 학습 과정과 이러한 환경에 내재된 복합성과 도전 과제를 정확히 집어낼 이야기를 찾고 있다.

우리는 직접 사람들을 만나 이야기를 들려 달라고 했고, 꽤 흥미로운 이야기들을 들을 수 있었다. 전 세계에 걸쳐 진행 중인 노력의 광범위함과 다양성은 놀라웠으며, 사람들이 크고 작은 문제와 씨름하는 것을 목격할 수 있었다. 남미에서 가장 헌혈률이 낮은 페루에서는 MBA 학생들이 적십자와 협력하여 그 원인을 밝혀내고 해결책을 강구했다.

남아프리카의 케이프타운에서는 도시 관리자들이 난민 캠프의 어려움을 해결하기 위해 디자이너와 손을 잡았다. 터키의 이스탄불에서는 도시의 공급업체 처리 부서의 한 젊은 관리자가 대학 강의에서 '변화의 주역이 되라'는 교수의 조언에 영감을 받아 관료주의와 타성에 맞서 송장 처리 과정을 개선했다. 이 이야기들은 책에 다 담지 못한 이야기의 지극히 작은 일부일 뿐이다.

◇◇◇

뉴질랜드의 디자인 씽킹

디자인 씽킹은 정부가 하는 일이 효과가 있을 때나 없을 때 어떻게 도움이 될까?

뉴질랜드는 2003년에 운전면허 시험을 성공적으로 강화했다. 매우 높은 청소년 운전자 사망률을 낮추기 위해 졸업 운전면허제를 만든 것이다. 그것으로 인해 안전성은 눈에 띄게 증가하고 청소년 교통사고 사망률은 66퍼센트라는 놀라운 감소율

을 보였다. 그러나 반작용으로 의도치 않은 결과의 법칙이 나타났다.

이 새로운 제도는 일련의 테스트와 120시간의 주행 연습, 2년에 가까운 교육 과정을 요구한다. 그 결과, 많은 저소득층과 농촌, 마오리족, 아시아인 청소년들이 운전면허를 취득하지 않은 채 불법으로 운전하게 되었다.

면허를 취득하지 않는 것은, 미래에 개인적이고 사회적인 문제를 일으키는 일종의 '초기 약물gateway drug'이 된다. 정지 신호를 위반하고 받은 딱지는 면허 박탈과 무거운 벌금으로 이어진다. 이 벌금을 내지 못하면 문제는 더 심각해진다. 남부 오클랜드 교외와 같이 일부 소외된 지역에서는 24세 미만 운전자의 6명 중 1명만이 면허증을 가지고 있다.

뉴질랜드의 직장 중 열에 일곱은 신원 확인과 보안을 위해 운전면허를 요구한다. 따라서 이곳의 젊은이들이 면허를 유지하지 못하는 것은 뉴질랜드의 사회, 경제, 정치적 현실 전체에 영향을 끼친다. 뉴질랜드는 도로 안전과 청소년 소외, 높은 사망률 중에서 선택해야만 하는 듯했다. 디자인 씽킹과 함께 뉴질랜드 정부는 '현명한 선택을 더욱 쉽게'라는 새롭고 더 인간 중심적인 임무를 시작했다. 이러한 정부 차원의 시책은 우선 시민들이 어떤 특정한 규제를 따르거나 따르지 않도록 하는 동기를 파악한 다음, 그들이 향후 더 나은 선택을 할 수 있도록 돕는 데 초점을 맞추고 있다.

'이유'를 파악하여 각 기관을 이용하는 사람들의 분명하지 않은 요구나 욕구, 문제 등을 찾아냈으며, 더 나은 법 준수를 위한 규정의 변화를 이루어 냈다. 졸업 면허의 경우, 면허 취득 능력을 저해하지 않는 선에서 운전면허 프로그램의 안전성에 대한 이점을 극대화하는 방법을 이해하고 반복하기 위해 디자인 씽킹을 사용한다. 이러한 작업은 정부가 크라이스트처치의 구세군과 오클랜드의 스포츠 신탁, 기즈번의 시장 집무실 등의 지역 조직과 제휴를 맺은 커뮤니티 멘토링Community Mentoring 프로그램과 같은 새로운 이니셔티브를 만들어 냈다. 이 프로그램은 지역사회 봉사자들을 운전 파트너로 활동하게 한다. 또한 기업 파트너 현대자동차가 제공한 차량과 셰브론이 제공한 연료를 사용하여 지역 차원에서 청소년들의 발전을 저해하는 주된 실무적 문제점들을 찾아내고 이에 대응한다.

멘토링 프로그램의 보고에 따르면, 상담을 받은 청소년 중 95퍼센트(전국 중상위층 자녀 평균의 두 배)는 한 번에 면허 시험을 통과했다. 커뮤니티 멘토링은 시장의 후원을 받으므로 경찰은 근무 시간을 할애하여 소외된 환경의 청소년들이 운전을 배우는 동안 조수석에 동승했다.

이 프로그램은 뜻밖의 좋은 결과를 만들었는데, 법의 집행과 위험에 처한 청소년들 사이의 역학 관계를 긍정적으로 변화시켰다. 함께 앞좌석에서 보낸 시간은 관계를 돈독하게 했고, 고등학교 축구나 럭비 경기에 멘토의 참여가 늘어나며, 차량 검문이나 체포 등 경찰과의 부정적인 첫 상호작용으로 인해 야기되는 저소득층 청소년들의 문제도 해결하게 되었다. 때로는 의도하지 않은 결과의 법칙이 긍정적인 효과를 가져온다.

◇◇

차이점에 따른 변화를 위한 대화 촉진하기

이러한 이야기에서 발견한 사실 중 하나는, 디자인 씽킹이 여러 가지 차이점에 대한 더 나은 대화를 촉진할 도구와 과정을 제공함으로써 결과를 개선한다는 것이다. 간혹 이러한 차이들은 조직의 부서 간 이기주의 등 다양한 형태로 존재했다. 때때로 정부 규제 기관이나 사업체 등 다른 유형의 조직에서 발생하기도 했으며, 이해관계자의 요구와 거래 관계가 상충하기도 했다. 그것은 보통 지역 대 세계적인 문제이기도 했으나, 간혹 과학 대 전통적 가치에 관한 것이기도 했다.

디자인 씽킹의 가장 큰 힘은 대화를 보다 생산적인 장으로 바꾸는 사회 기술을 제공하고, 관련자들이 서로 다른 부분에 대해 이야기하고 작업하는 데 편안함을 느낄 수 있는 보호막을 제공하는 것이다. 그것은 초

기에 누군가 가져온 그 어떤 해결책보다 훨씬 더 나은, 이해관계자들의 삶을 변화시킬 해결책을 찾도록 도와주었다.

2부에서는 일련의 이야기들을 통해 많은 의견을 반영하고, 조정과 합의를 달성하며, 사람들이 실제로 사용할 수 있는 해결책을 찾는 등의 일을 디자인 씽킹이 어떻게 목적을 이루며, 대의를 위한 과제를 어떻게 해결하는지 상세히 살펴볼 것이다.

미국 보건복지부Department of Health and Human Service, HHS의 이그나이트 액셀러레이터Ignite Accelerator 프로그램은 전국의 우수한 직원들을 초대해 가까이 있는 혁신 기회를 타개하고 성공할 수 있다는 창조적 자신감을 불어넣음으로써 혁신의 민주화를 보여 준다.

영국의 자선 단체인 킹우드 트러스트Kingwood Trust 이야기에서는 자원 봉사자들뿐만 아니라 자폐증을 가진 성인들을 혁신 과정에 포함시키기 위해 전통적인 디자인 도구를 활용하여 대화에 새로운 목소리를 가져오는 데 성공한 조직을 살펴볼 것이다.

모내시 의료 센터Monash Medical Centre 이야기에서는 어떻게 여러 분야의 임상의들을 한데 모으고, 작은 변화(손 씻기 증가)와 큰 변화(외래 정신과 진료소 리디자인) 모두에 대한 합의를 이루도록 서로 다른 관점을 조정했는지 알려 줄 것이다.

미국 식품의약국Food and Drug Administration, FDA 이야기는 디자인 씽킹을 사용하여 대립적인 토론을 대화로 바꾼 사례를 보여 줄 것이다.

아일랜드의 사례에서는 경제 문제와 인구 감소로 어려움을 겪는 지역 사회를 다룰 것이다. 링 오브 케리Ring of Kerry(아일랜드 남서쪽에 있는 관광 순환 일주 도로) 지역의 경제 활성화와 젊은이가 머물 기회를 제공할 목적으로, 문제가 아닌 해결책에 대한 공동체 차원의 대화를 위해 디자

인 씽킹 도구를 사용한다.

뇌성 마비 환우회United Cerebral Palsy, UCP 이야기에서는 사업가와 엔지니어, 뇌성 마비 환자와 그들의 간병인, 디자인학과 학생 등을 연결하는 공급망을 만들어 다양한 장애인의 삶을 개선할 기회를 찾으려는 여러 여행 혁신 연구소를 보게 될 것이다.

미국 지역 사회 교통 협회Community Transportation Association of America, CTAA 이야기에서는 디자인 씽킹을 사용해 저임금 노동자들이 겪고 있는 교통난을 인식하고 해결하는, 지역 사회 의사 결정의 힘을 느낄 수 있다.

멕시코에서는 빈곤한 농업인들과 과학자들이 한데 모여 작물 수확량과 수입을 늘리고 전통을 존중하는 동시에 영농 발전을 장려하기 위해 디자인 씽킹 방식을 적용하고 있다.

미국 교통안전청Transportation Security Administration, TSA 사례에서는 기술이 어떻게 우리를 더 인간적으로 만들고, 가장 위험 부담이 없는 환경에서 혁신과 신뢰를 진전시킬 수 있는지를 보여 준다.

마지막으로 텍사스주의 아동 보건 시스템 사례를 통해 댈러스시 지역민의 건강과 보건을 달성하려는 도전 과제를 자세히 들여다본다. 그리고 디자인 씽킹이 표면화된 욕구를 충족시킬 수 있는 능력을 평가 및 구축하기 위해 훌륭한 파트너를 모집하는 방법을 가르쳐 준다.

3부에서는 오늘날, 조직에서 디자인 씽킹을 현실로 만드는 데 필요한 것들을 중심으로 다룰 것이다. 여기에서 우리는 혁신의 공간에 들어서며 단순하지만 결정적인 네 가지 질문(무엇이 보이는가? 무엇이 떠오르는가? 무엇이 끌리는가? 무엇이 통하는가?)을 중심으로 한 우리만의 방법론을 깊이 있게 들여다볼 것이다. 우리는 청소년의 중퇴율을 낮추고자 디자인 씽킹을 사용하는 캘리포니아 리버사이드 소재의 게이트웨이 대학Gateway

College and Career Academy, GCCA의 교육자 그룹과 함께 이 과정을 단계별로 자세히 설명할 것이다.

그리고 개별 프로젝트와 팀을 넘어 조직이 혁신을 키우고 확산할 방법을 살펴보며 이 책을 마무리할 것이다. 우리의 연구는 소셜 섹터에서 혁신가들의 실제 접근법과 경험, 즉 작업에 디자인 씽킹을 어떻게, 왜 포함하게 되었는지 그리고 마주한 도전 과제와 구체적인 성공(혹은 실패) 경험에 대해 깊이 있게 들여다보는 것이었다. 또한 우리는 그 과정에서 더 수준 높은 통찰을 얻을 수 있었다. 혁신가들이 어떻게 조직에서 그들의 노력을 촉진하거나 좌절시켰는지 알게 된 것이다. 혁신 II 사고방식과 태도를 향해 다가갈수록 우리는 모두에게 맞는 접근법은 존재하지 않는다는 사실을 깨닫게 되었다.

각 조직은 그 나름의 길을 가는 듯 보였다. 이러한 로드맵roadmap(어떤 일을 추진하기 위해 필요한 목표, 기준 등을 포함한 종합적인 계획)의 다양성은 디자인 씽킹과 일치한다. 경영진의 특성, 선호, 욕구 및 이들이 직면한 도전 과제의 성격에 대응하기 때문이다. 우리는 '옳은' 길이나 모델을 지지하지 않지만, 팀 구성, 역량 개발, 교육, 이해관계자에 대한 접근, 실험에 필요한 자원 등을 위해 조직적 인프라의 가치에 대한 몇 가지 일반적인 통찰이 있다.

우리는 이러한 변화가 전개되는 방향과 관련하여 또 다른 수준 높은 통찰을 할 수 있었다. 많은 이야기에서 혁신 활동은 하나의 시작점이 있지만, 하향식 대 상향식이라는 일반적인 개념과는 들어맞지 않는다. 그 대신, 각각의 개인이 조직 전반에 걸쳐 디자인 씽킹 능력을 확산시키는 과정에서 수행하는 중요한 역할을 강조한다.

우리는 일선에서 소규모 실험을 관찰하며 직원들이 역량을 발휘하도

록 하는 한편, 조직 구조에 혁신 연구소, 대회 등을 더하여 관리자의 의무를 보여 주며, 사회 운동에 대한 보호와 자원을 제공한다.

또한 고위 경영진이 제공하는 교육과 계획적 자원을 지원받는 일선 및 중간 관리자 혁신 챔피언에 의한 확산을 매우 효과적인 접근법으로 여긴다. 뉴질랜드 정부의 사례는 여기에 딱 들어맞는다.

그곳의 강력한 고위 경영진은 특별한 사고를 필요로 하는 공통된 일련의 국가적 야망을 구축하고, 기관 파트너 간에 협업을 강화하며, 싱크플레이스ThinkPlace와 같은 혁신 컨설팅업체와 협력하고, 오클랜드 공동 디자인 연구소$^{Co-Design Lab}$를 만드는 등 인프라적 지원을 창출했다.

그러나 운전면허와 같은 분야의 일선 과정의 핵심은 지역 수준에서 이루어졌다. Lab@OPM의 상무 이사 아리안 밀러$^{Arianne Miller}$는 그 중요성을 알리는 과정에서 하향식과 사회적 운동 사이의 상호작용을 잘 보여 주었다. 그러나 하향식 관리의 한계 또한 드러나게 되었다.

💬 이는 정원과도 같다. 누군가 땅을 준비하고 씨를 뿌리고 심어야 한다. 그러나 땅 위에서 일어나는 일만 본다면 요점을 놓치고 만다. 정원의 건강은 뿌리 조직의 힘과 연관되어 있다. 물론 아름답게 피어 있는 화분의 꽃을 땅에 꽂아 두면 당장은 예쁘게 보일 수 있다. 그러나 꽃이 곧 죽게 된다면 왜 그런지 의아하게 될 것이다.

이 책에서, 땅의 위아래 모두에서 열심히 일하며 우리에게 영감을 준 다양한 소셜 섹터의 혁신자들을 만나게 될 것이다. 그들이 독자들에게도 영감을 줄 수 있기를 바란다.

❷ 디자인 씽킹의 네 가지 질문 방법론

가장 좋은 시절이었으며, 최악의 시절이기도 했다.

- 찰스 디킨스, 〈두 도시 이야기〉(1859)

혁신 I의 세계에서 혁신 II로 가는 변화에 대해 이론적으로 이야기하기는 쉽다. 그러나 실제로 이 변화를 경험하게 된다면 어떤 기분일까? 우리는 1장에서 조직적 차원의 전환을 살펴보았다. 이 장에서는 변화가 실제 사람들의 태도에 어떠한 의미를 부여하는지 살펴볼 것이다.

여기서 소개할 조지George와 제프리Geoffrey는 조직 내부에서 혁신을 이루고자 노력한 사람이다. 두 사람 모두 지적이고 헌신적이지만, 서로 매우 다른 관점으로 삶과 업무를 바라본다. 우리는 혁신자로서 그들이 맞닥뜨릴 장애물은 무엇이며 디자인 씽킹이 어떤 역할을 하는지 살펴볼 것이다. 그다음, 전 세계의 디자인 씽킹을 하는 이들에게 무한한 가치를 제공할 네 가지 질문을 중심으로 1장에서 언급한 간단한 방법론을 다룰 것이다. 이는 우리가 내면의 혁신을 발견하도록 도와줄 것이다.

우리는 모두 혁신을 찾아내고 추구할 잠재력이 있으며, 사회 영역을 둘러싼 고약한 문제를 해결하려면 조직들은 이러한 잠재력을 활용해야 할 필요가 있다.

그러나 솔직히 말하자면, 우리 중에는 다른 누구보다도 도움이 필요

한 사람들이 존재한다. 모든 사람이 디자인하는 세계는 매우 혼란스러워 누군가에게는 최고의 시간이 될 수도 있고 다른 누군가에게는 최악의 시간이 될 수도 있다. 혁신으로의 초대는 누군가에게는 영광스러운 기회가 되지만, 다른 누군가에게는 걱정과 혼란을 준다. 특히 소셜 섹터에서 흔히 찾아볼 수 있는 거대하고 관료적인 조직에서 일해 본 경험이 있는 사람들에게 혁신은 위협적으로 느껴질 수 있다. 우리는 창조적 능력에 다가가기에 앞서 생각하는 방식과 행동을 의도적으로 잊어야 할 수도 있다. 이를 위해서는 노력을 구조화하고 이끌어 줄 도구가 필요하다. 여기에서 디자인 씽킹은 조직의 모든 사람에게 행동할 수 있는 자신감과 역량을 주어 혁신의 민주화를 돕는 역할을 한다.

실제로 이것이 어떻게 가능한지 이해하기 위해 조지와 제프리의 경험을 살펴보자. 이 둘은 모두 유능하고 헌신적이며, 거대하고 관료적인 소셜 섹터의 조직에서 일하고 있다.

혁신 도전에 직면한 관리자들을 통해 다년간 발전한 조지와 제프리는 두 가지 확연히 다른 행동 패턴을 대표하는 원형이다. 이는 우리가 조사하며 관찰한 패턴으로, 한 사람이 고생하면 다른 한 사람은 성공한다는 결론이 도출되었다. 왜 그럴까?

우선 제프리에 대해 알아보자. 조사팀이 제프리를 처음 만났을 때 그는 대규모의 헬스 케어 조직에 갓 합류한 상태였다. 그는 잘 알려진 혁신 전략 회사에서 일하다가 이직했다. 다양한 사업과 업무에 대한 경험이 있었으며, 마케팅 벤처 사업 두 개를 시작한 적도 있다. 전 직장에서 고용주의 변화 관리Change Management에 관여했던 제프리는 혁신을 이끌어 갈 사명감을 가지고 있었다. 그는 과거의 경험으로부터 다음 세 가지의 믿음을 가지고 있었다. 첫째, 혁신은 이해관계자들의 일상과 그들의 삶의

질을 높일 야망을 깊이 이해하는 것으로 시작한다. 둘째, 혁신은 배워서 익힐 수 있는 훈련이다. 셋째, 성공은 첫 번째 시도에 이뤄 낼 가능성이 거의 없다.

두 번째 관리자 조지는 자선 단체 조직 내에서 성공한 적이 있지만 혁신을 가져와야 한다는 새로운 기대에 어려움을 겪고 있다. 대학에서 공학을 전공한 조지는 MBA를 취득한 후, 경영이 탄탄하고 유명한 재단에 들어갔다. 조지는 훌륭히 일해 왔고 다른 직장으로 (그의 말대로) '건너뛰어 다니는' 것에 관심이 없었다. 그는 경험의 깊이와 재단의 운영과 관련된 상세한 지식의 개발에 집중해 왔다. 조지는 기술적 질문이 생겼을 때 제일 먼저 찾게 되는 사람으로 인정받았다.

제프리가 헬스 케어 회사에서 새로운 역할을 맡기 시작할 무렵 조지는 재단에서 규모는 크지만 어려움을 겪고 있는 부서를 이끌도록 제안받았다. 조지는 새로운 도전을 받아들이는 것에 대해 제프리보다 신중했다. 그 부서의 목표를 달성하는 것은 분명 무리가 있었다.

직원과 이해관계자의 능력을 판단했을 때, 부서의 성과 개선에 대한 기대치는 조지가 생각하는 현실적인 범위를 벗어났다. 그는 실패를 매우 싫어했다. 투자자와 자금 신청자, 직원, 특수 이익 단체를 포함한 쟁쟁한 이해관계자 단체를 관리하는 것은 쉽지 않아 보였다. 하지만 조지는 자신의 경력을 지속적으로 발전시키려면 이러한 도전 과제를 받아들일 필요가 있다는 사실을 깨달았다. 결국, 조지는 이 일을 받아들이기로 결정했다.

그는 즉시 직원에게 조직의 이해관계자와 그들의 전망에 대해 알 수 있는 모든 자료를 모아 달라고 요청했다. 몇 주간 자세하게 조사한 결과, 이들 단체와 조직 사이의 거래에서는 그가 모르는 것이 별로 없다는 확

신을 얻게 되었다.

　반면 기존의 조사에 만족하지 못한 제프리는 새로운 조직의 이해관계자가 진정으로 무엇을 원하고 필요로 하는지에 대한 더욱 직접적인 노출이 필요하다고 결론을 내렸다. 그는 의료 상호작용이 삶의 모든 면에 어떻게 영향을 주는지 이해하기 위해 임상의와 행정 관리자, 환자 대표 등 여러 부서의 다양한 구성원으로 팀을 결성하고, 환자와 그들의 가족을 참여시켰다. 그들은 인터뷰와 관찰을 통해 새로운 패턴을 탐색했다.

　제프리는 그의 팀이 "환자들의 삶을 제대로 향상시키기 위해 무엇을 할 수 있을까?"라는 한 가지 질문에 집중하도록 했다. 마침내 그들은 곧 "울고 싶을 정도로 매우 근본적인 무언가"를 깨닫게 되었다. 그것은 바로 조직이 제공한 서비스의 대부분이 환자가 아닌 조직 자체의 요구를 염두에 두고 디자인되었다는 것이다. 제프리와 그의 팀은 환자가 선호하는 여정에 따라 주요 서비스 한두 가지를 제공한다면 어떠한 모습이 될지 상상하기 시작했다. 팀원들은 몇 가지 실험을 시도했지만 원하는 결과를 얻지는 못했다. 그러나 여러 번의 실험과 임상의와의 세부 작업을 통해 몇 가지 새로운 통찰을 얻고 나서야 환자의 만족도를 높이는 동시에 제공 비용을 줄인 서비스를 리디자인^{redesign}하는 첫 번째 성과를 거두었다.

　이해관계자들과의 초기 인터뷰와 성공적인 시범을 바탕으로 제프리와 팀원들은 곧 다른 주요 서비스의 발전 기회를 신속하게 탐구하였다. 그들의 성공적인 접근법에 대한 이야기가 퍼지면서 그들은 새로운 접근법이 문제 해결에 도움이 될 것이라고 생각하며 관심을 보이는 동료들로부터 연락을 받게 되었다. 팀은 여러 유망한 기회를 성공적으로 채택하는 데 매우 중요한 (보험 회사나 지역 사회 지도자 등) 외부 단체를 파악하여 가능한 파트너의 필요성과 요구를 살펴보기 시작했다.

제프리는 조직의 수많은 부서의 지원과 협력을 받기 쉽지 않으므로 내부 승인을 위해 훌륭한 외부 인사가 필요하다고 생각했다. 그는 또한 팀의 아이디어 실현 가능성을 위해 내부나 보험 회사에 이론적인 주장을 펼치는 것은 길고 비생산적인 토론으로 이어질 것이라고 생각했다. 제프리는 특히 빠른 속도의 중요성을 강조하며 다음과 같이 말했다.

💬 대부분의 사람들은 속도의 개념을 이해하지 못한다. 그것은 혁신이라는 여정에서 가장 큰 도전 과제이다. 사업가는 시간이나 자원의 여유가 없기 때문에 큰 조직에서 일하는 사람들보다 혁신을 더 잘 만들어 낼 수 있다.

제프리는 큰 규모로 신제품을 출시하는 것은 대체로 긴 시간과 고통을 수반한다고 결론을 내렸다. 그래서 곧바로 새로운 콘셉트를 프로토타이핑하고 소규모 실험을 하기 위해 선별된 몇몇 보험 회사와 제휴하며 그 결과를 면밀히 관찰하기로 결정했다. 한 가지 중요한 측면은 환자와 임상의들이 새로운 서비스를 경험하는 동안 그들을 관찰하고 인터뷰하며, 얻은 통찰로부터 배움을 얻었다는 것이다. 팀은 새로운 서비스의 흐름이 환자의 만족도와 전달 속도 모두에 어떤 영향을 미칠지 등의 문제에 대한 가설을 테스트하는 데 특히 관심이 많았다.

한편, 조지와 팀은 '빅 아이디어'를 구상하려 애쓰고 있었다. 조지는 사람들의 삶을 개선하려는 제프리의 노력을 알리고자 했지만, 그 방법은 잘 알지 못했다. 야심 찬 목표가 주어졌지만, 그의 팀은 그것을 달성하기 위한 실질적인 전략은 찾을 수 없었다. 경영진 또한 큰 기대를 내비쳤지만, 그러한 일은 쉽게 일어나지 않았다. 충분한 자료와 의미심장한 분석

결과도 나왔을 뿐만 아니라, 비싼 컨설턴트까지 고용했음에도 불구하고 '큰 성과'는 장담할 수 없었다. 어떠한 것도 충분한 효과가 있거나 확실치 않아 보였다. 그러나 조지와 팀은 멈추지 않고 찾으려 노력했다.

마침내 조지의 팀은 큰 성과를 거둘 만한 아이디어를 찾아냈다. 이를 위해 재단은 기존에 지원하지 않았던 분야로 들어서야 했다. 재단의 노력이 필요했고, 서류상으로는 확실한 기회처럼 보였다. 그러나 값비싼 전문 인재를 영입하고 새로운 파트너 그룹과 함께 가시성을 구축하는 작업은 피할 수 없었다. 팀은 새로운 분야에서 자금이 필요했던 조직들이 재단의 현장 진출에 어떻게 반응할 것인지, 특히 해당 분야에서 이미 조예가 깊은 재단들과 비교했을 때, 좋은 결정을 내릴 능력이 있을지에 대한 확실한 데이터를 가지고 있지 않았다. 그리고 몇 달간의 토론이 이어졌다.

결국 팀은 승인을 받았다. 일을 진행하면서 조지는 재단의 명성을 지키려 주의를 기울였다. 그는 새로운 제안에 대해 외부인들과 지나치게 많은 대화를 하지 않도록 조심했다. 데이터는 대부분 내부에서 생성되었거나 자문 의사의 보고를 통해 얻었다. '사람들의 마음을 단번에 사로잡을' 중대 발표 계획을 세우고, 그 전에 빠진 부분이 없는지 확인도 했다.

그러나 조지의 팀원은 점점 걱정이 늘어만 갔다. 이니셔티브가 시작되자 쏟아지는 소식들은 그다지 위로가 되지 못했다. 해당 분야의 잠재적 기증자들은 재단이 제공하는 여러 가지 부가적 혜택에 대해 이해하지 못하는 듯했다. 기금의 잠재적 수여자들 또한 관심이 없어 보였다. 팀원들은 점점 의기소침해졌다. 조지의 미래는 이 대대적인 출시의 성공 여부에 따라 달려있음을 모두가 알고 있었다. 이러한 이유로 그는 나쁜 소식을 듣고 싶어 하지 않았다. 그는 계속해서 직원들에게 "우리에게 실패는 없다."라고 강조했다. 그들이 걱정하기 시작하면 "어떻게든 해내라."라

고 말했다.

한편, 제프리는 만족스러운 성과를 얻고 있었다. 초기 현장 실험에서 거둔 성공은 다른 보험 회사들이 새로운 디자인에 지원할 수 있도록 빠르게 설득해 주었다. 그리고 이렇듯 분명한 요구에도 불구하고 마침내 그의 조직 내에 존재하는 국지적인 문제를 해결할 수 있게 되었다. 제프리의 팀은 개발 초기 단계에 보험 회사들과 함께 일하면서 새로운 접근 방식에 대한 관심이 더욱 공고해졌다. 그뿐만 아니라 고위 임원들을 설득시켜 보험 회사의 열의에 보답할 수 있었다.

그러나 조지의 경우, 일이 원하는 대로 잘 풀리지 않았다. 상당한 투자가 있었지만, 기증자나 수여자의 큰 관심을 끌지 못하자 상사는 조지의 빅 아이디어를 중단시켰다. 또한, 이 이니셔티브에 전념하도록 고용된 새로운 직원들을 보내줘야 했고, 조지의 명성과 이력은 큰 타격을 입었다. 관리자로서 막강한 성공을 해 왔던 그는 어디서부터 잘못된 것인지 돌이켜보게 되었다. 그저 운이 나빴던 것일까? 아니면 혁신 과정 그 자체의 알 수 없는 블랙박스에 그 해답이 있을까?

조사를 통해 조지와 제프리의 경험에 대한 매우 상반된 결과는 나쁜 운이나 혁신 과정 자체의 불확실성 때문이 아니라는 것을 알게 되었다. 제프리의 행동은 혁신 II의 세계에 더 적합할 뿐이었다. 제프리는 인생 경험을 통해 불확실성과 상반된 요구 앞에서 성공할 수 있도록 도와주는 사고방식과 툴키트를 모두 갖추게 된 것이다. 제프리에게 인생(그리고 성공)은 배워가는 과정이며, 그것은 일생 동안 추구한 방향이었다. 학습은 익숙한 것에서 한발 멀어지면서 시작되므로, 제프리는 필연적으로 새로운 경험에 수반되는 불확실성을 수용하였다. 그 결과, 그는 새로운 기회를 적극적으로 찾아 나서며 다양한 직업 경험을 쌓은 것이다.

이는 (어릴 때 습득해 평생에 걸쳐 혁신 I 조직들에서 다듬어진) 조지의 인생관과는 대조적이다. 즉, 오답을 내지 않는 것이 목표인 시험처럼 인생을 살아 온 것이다. 조지는 실수를 피하려 노력하며 살았다. 불확실성으로 들어서는 것은 곧 논리적으로 더 많은 실수를 낳는 것을 뜻하므로 조지는 그것 역시 피하려 했다. 따라서 더 많은 기회를 식별하기 위한 넓은 시야를 제공해 줄 새로운 경험을 멀리한 것이다. 제프리의 직무와 조직을 아우르는 폭넓은 경험의 레퍼토리는 그가 기회를 찾도록 준비하는 데 도움을 주었다.

조지의 경험 레퍼토리는 제프리에 비해 훨씬 폭이 좁다. 그것은 그가 제프리만큼 똑똑하지 않거나 교육을 받지 못해서 혹은 헌신적이지 않거나 능력이 없어서가 아니라, 다른 방법에 적게 노출되었기 때문이다. 조지는 안정기에 가치 있게 사용될 전문가의 레퍼토리를 가지고 있을지 모르지만, 한정적이고 전문적이다. 따라서 그것은 그가 혁신을 이루는 데 도움이 되지 못한다.

이러한 사고방식과 레퍼토리에서 초기의 차이점은 자립적 주기 단계 또한 확연히 달라지게 만든다. 조지의 태도와 기술은 그가 안정적인 환경에서 성공하는 데에 도움이 되었을지 모른다. 그러나 혁신이 목표가 되면서 세상은 더욱 불확실해졌고, 조지의 행동은 그를 실패 확률이 높은 패턴에 가두곤 했다. 그는 정량적 데이터에 전적으로 의존했으며, 한 번에 모든 것을 크게 걸었다. 생각을 '증명'하려 오랜 시간을 보내고, 그것을 증명하지 못하는 데이터는 보이는 족족 무시해 버렸다. 제프리에게 이 주기는 혁신의 성공으로 더 자주 이어졌다. 그는 아이디어를 테스트하기 전에 이해관계자들의 요구에 대한 새로운 통찰을 얻고자 투자하고, 여러 옵션을 관리하며, 투자금을 작게 유지하고 외부 파트너를 참여시켜

위험을 줄였다.

이 둘은 각자 혁신 도전 과제를 마주하면서 그 격차가 더욱 벌어지게 된다. 제프리는 이해관계자들을 데이터가 아닌 인간으로 깊은 흥미와 관심을 가지고 보았으며 그들의 상황에 맞게 서비스를 제공하는 데 중점을 두며 삶의 질을 향상시킬 방법을 찾았다. 이러한 깊은 '이해'가 그의 폭넓은 경험의 레퍼토리와 결합하여 다른 사람들이 미처 보지 못하는 기회를 포착한 것이다.

반면 조지는 이해관계자들과 조금 거리를 두며, 직접적인 관찰이나 경험을 통해서가 아닌 데이터를 통해 그들을 '이해'한다. 이해관계자들과 그의 상호작용은 연출된 것이다.

주요 이해관계자들에 대한 이러한 객관적 관점이 편협한 레퍼토리와 결합하니, 혁신의 새로운 기회를 일으키는 데 큰 어려움이 있었다. 제프리와 마찬가지로 조지 역시 이해관계자들과 함께 성공을 꿈꾸는 마음은 진심이었다. 그러나 조지는 성공하는 방법에 대해서는 잘 알지 못했던 것이다. 이해관계자들에 대한 깊은 이해는 그들이 성취하고자 하는 더 큰 규모의 업무에 집중하는 데 도움을 주며, 조직의 기술이 그들에게 득이 되는 방향으로 활용되도록 더 분명하고 정성적인 데이터를 기반으로 한 길을 열어 준다.

기회에 대해서도 둘은 서로 다른 반응을 보이며 일을 진행한다. 제프리는 기회를 보며 실수를 줄일 생각을 하므로 한 가지에 모든 것을 걸지 않는다.

그는 실험적인 접근법을 활용하여 여러 번의 작은 시도로 아이디어를 실행에 옮긴다. 가능할 때마다 위험 부담을 줄이고 보험 회사와 같은 외부 파트너와 손잡고 학습 능력을 높인다.

반면 조지는 자신의 레퍼토리와 이해관계자에 대한 좁은 이해에도 불구하고 혁신을 찾기 위해 노력하고, 계속해서 하나의 정답을 찾기 위해 몰두한다. 그(그리고 조직)는 모든 프로젝트가 성공할 것이고 처음부터 큰 성과가 있을 것이며, 일을 진행하기 전에 아이디어의 가치를 증명해야 한다고 여긴다. 이러한 믿음은 혁신을 둘러싼 불확실성의 맥락에서 치명적인 결함을 낳는다.

제프리는 정답이 하나만 있는 것이 아니며 오직 실험만이 존재한다는 사실을 알고 있다. 또 실험의 실패를 개인적인 실패 탓으로 돌리지 않는다. 대신 그는 어떠한 새로운 분야에서도 예측 불가능성이 존재한다는 것을 이해한다.

조지는 계속해서 좋은 기회임을 '증명'하고 불확실한 것과 마주했을 때의 불안감을 달래기 위해 그가 조사한 것을 분석하는 데 의존한다. 미래 프로젝트의 가치를 명확하게 증명하기 위해 과거의 데이터를 사용하는 것은 논리적으로 불가능하다. 하지만 조지는 그렇게 배웠고, 그와 비슷한 지적인 사람들이 아직까지도 그렇게 하려고 노력하고 있다. 그래서 그 결과는 종종 진퇴양난에 빠진다. 세상의 모든 조지가 회의에서 시간을 낭비하며 자신이 제시한 아이디어의 가치를 논하고 변호하는 것이다. 그러나 배움은 그들이 새로운 무언가를 시도할 때에만 얻을 수 있다.

불행히도 조지의 접근법은 그의 의도와는 반대로 위험을 줄이기보다 도리어 불필요한 위험을 증가시킨다. 그는 한 가지 '빅 아이디어'로 선택의 폭을 좁히고 외부 이해관계자의 의견을 구하지 않아, 실제 이해관계자의 요구를 잘 모른 상태로 임하게 된다. 더 심각한 점은, 그가 행동 전에 '증거'를 찾으려 꾸준히 노력하기 때문에 일이 천천히 진행된다는 것이다. 즉, 그는 불안감 때문에 나쁜 소식을 들으려 하지 않으므로 증명되

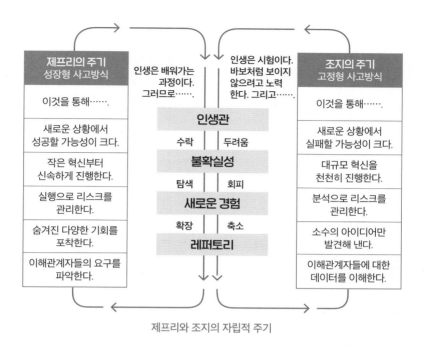

제프리의 주기 성장형 사고방식		조지의 주기 고정형 사고방식
이것을 통해……	인생은 배워가는 과정이다. 그러므로……	인생은 시험이다. 바보처럼 보이지 않으려고 노력 한다. 그리고……

인생관
수락 | 두려움
불확실성
탐색 | 회피
새로운 경험
확장 | 축소
레퍼토리

제프리의 주기	조지의 주기
새로운 상황에서 성공할 가능성이 크다.	새로운 상황에서 실패할 가능성이 크다.
작은 혁신부터 신속하게 진행한다.	대규모 혁신을 천천히 진행한다.
실행으로 리스크를 관리한다.	분석으로 리스크를 관리한다.
숨겨진 다양한 기회를 포착한다.	소수의 아이디어만 발견해 낸다.
이해관계자들의 요구를 파악한다.	이해관계자들에 대한 데이터를 이해한다.

제프리와 조지의 자립적 주기

지 않은 데이터는 무시해 버린다. 따라서 그의 동료들은 더는 이야기를 꺼내지 않고, 초기에 손해를 줄일 기회를 날려 버리는 것이다.

반면 제프리는 대체 가능한 과정을 추구한다. 그는 승진하는 데 긍정적인 결과를 가져다줄 작고 비용 부담이 적은 실험을 한다. 만약 그것이 부정적인 결과를 가져다줄 경우 고위 경영진이 발견하기 전에 프로젝트를 미룰 수 있다. 너무나 당연하지만, 결과적으로 성공을 거두는 것은 제프리 쪽이다. 설령 그가 실패하더라도(그의 실험이 실패할 때도 꽤 많다), 이러한 실패는 사람들의 눈에 띄지 않는다. 각 관리자는 모두 자신만의 주기에 갇혀 있지만, 불확실의 상태에서 하나의 주기는 성공을 가져오고 다른 주기는 실패의 요인이 되기도 한다.

조지의 이야기는 조금 안타깝다. 과거에 그가 혁신 I의 세계에서 습득하여 성공으로 이끌어 준 바로 그 도구와 접근법들은 혁신을 위해 노력하는 그를 방해한다. 반면 제프리는 아직 그의 조직에 혁신 I의 사고방식이 남아 있어도, 혁신 II의 세상에 사는 것처럼 행동한다.

대부분의 사람들은 상황에 따라 조지와 제프리 사이의 어딘가에 자리하고 있다. 어쩌면 우리는 가능성을 열어 두고 한없이 긍정적으로 생각하는 제프리와 가까울 수도 있다. 혁신 II의 세계에 적합하다고 생각하지만, 아이디어가 효과가 있다는 '증거'에 대한 끊임없는 질문과 요구로 우리의 행동을 늦추는 동료들에 의해 계속 좌절하고 있을지도 모른다. 혹은 어쩌면 우리는 현실적이고 회의적인 사색가 조지와 더 비슷하게, 혁신이 다른 사람의 일일 때는 혁신 I에서 성공했던 행동을 할 것이다. 반면 혁신이 우리의 일이 되었을 때는 무엇을 해야 할지조차 모를 것이다.

그렇다면 이 두 사람의 이야기는 모두가 디자인을 하는 세상에서 어떠한 의미가 있을까? 우리는 조직에서 혁신에 박차를 가하는 책임을 맡은 임원들과 일하면서 제프리와 비슷한 사람들이 이 세상에 존재하는 조지들의 혁신 역량을 가치가 없다고 인식하는 것을 알게 된다. 그래서 기존의 조직을 운영하고 유지하는 것은 그들의 몫으로 남겨 두고, 더 많은 제프리를 찾아 혁신하려고 한다. 그러나 이러한 전략에는 치명적인 결함이 있다고 생각한다. 그 이유는 다음과 같다.

1. 일반적으로 정부와 교육, 헬스 케어와 같은 소셜 섹터에서 여러 분야의 성격을 결정짓는 거대한 관료체제에서 일하는 제프리들은 그리 많지 않다. 그들은 이러한 성숙한 조직에 들어가게 되더라도 느린 변화의 속도와 더 나은 환경을 위한 실행에 필요한 허가를 받는

과정에 좌절하고 견딜 수 없어 한다.

2. 만약 혁신을 주도하는 제프리를 여러 명 찾는다고 하더라도, 중요한 혁신을 일으킬 그들의 능력은 매우 미약할 것이다. 보통은 조지가 상사이고 (거대한 조직은 확실하고 측정할 수 있는 능력을 토대로 진급시키는 경향이 있으므로), 상사들은 이러한 노력을 위험하고 의심스럽다고 생각하기 때문이다. 상사를 건너뛰고 일을 진행하는 것은 결코 쉬운 일이 아니다.

3. 오늘날 제프리들이 가장 잘하는 것은 아마도 사회적 혁신 스타트업을 창업하는 일일 것이다. 그렇다면 거대한 조직 대신에 그들이 혁신을 이끌면 되지 않을까? 물론 새로운 조직을 만들어 세상을 더 멋진 곳으로 만들고자 하는 사업가 정신을 지닌 제프리들에 의해 많은 좋은 일이 생겨난다. 하지만 현실적으로 사회적 혁신 스타트업이 소셜 섹터의 고약한 문제들을 해결할 힘을 가지고 있다고 믿어도 되는 것일까? 사실 그렇지 않다고 생각한다. 거대한 조직들 또한 이 일에 참여해야 하며, 영향력에 대한 거대한 조직들의 잠재력은 그들의 역량과 힘, 그리고 우리가 마주한 도전 과제의 규모로 보아 무시하기엔 너무나 크다.

그러나 사업에서든 소셜 섹터에서든 거대한 관료주의를 변화시키는 일에는 큰 어려움이 따른다. 대부분 혁신 I의 세계관이 확고히 자리 잡고 있기 때문에 느리고, 은폐되어 있으며, 위험을 싫어하고, 데이터에 집착하는 등 성공적인 혁신과 정반대인 모든 면모를 다 갖추고 있다. 이렇듯 도처에 조지들이 있는 상황에서는 절대로 이 장애물에 맞서 성공할 수 없다. 조지를 없애는 과정에서 잃는 잠재적 혁신 역량은 막대하다. 소셜

섹터에서 필요한 창조성을 달성하기 위해 조지는 혁신을 위한 대화에 함께해야 한다. 그들도 큰 공헌을 할 수 있기 때문이다.

그렇다면 어떻게 해야 할까? 제프리와 조지가 대립하는 세상에서 어떻게 혁신을 진전시킬 수 있을까? 10년간의 교육을 통해 우리는 밖으로 초대되기를 기다리는, 조지 안에 숨어 있는 혁신자를 대부분 찾아내었다. 조지는 훈련받았고, 헌신하며 좋은 의도를 갖고 있지만 지원과 방향성, 새로운 사고방식과 도구가 필요하다. 제프리 또한 도움이 필요하지만 그 종류가 다르다.

우리는 조지가 더욱 창조적인 미래를 꿈꾸고 제프리가 관료주의 안에서 더욱 원활히 움직이도록 돕기 위해 각자가 가진 기술을 발전시킬 기회를 찾는다. 조지가 제프리가 되기를 원하는 것이 요점이 아니다. 바로 불확실성과 마주했을 때 조지의 불안감을 덜어내고 그가 혁신 과정을 모색하도록 돕는 새로운 도구들에 대해 가르쳐야 하는 것이다. 여기서 디자인 씽킹이 등장한다.

학습적 사고방식, 이해관계자에 대한 공감, 문제 해결에 대한 실험적인 접근법 등 제프리가 직관적으로 행하는 것이 바로 디자인 씽킹의 방법론과 툴키트다. 디자인 씽킹은 제프리를 효율적으로 만드는 혁신 중심의 행동들을 조지가 편하게 모방하도록 해 주고, 제프리는 조지의 분석과 테스트 기술을 더욱 효과적으로 활용하는 방법을 배우도록 도와준다.

이를 위해서는 먼저 조지와 제프리 사이의 대화를 개선해야 한다. 그래야 서로를 의심의 눈초리로 바라보거나 진퇴양난의 상황을 만드는 대신 함께 일하며 각자의 장점을 혁신을 위한 대화에 접목시킬 수 있다. 아이디어와 일상에 혁신을 성공적으로 반영하는 작업은 제프리의 확장적 사고 능력과 조지의 날카로운 비판적 분석 능력이 모두 필요하다. 조지

의 재능은 모든 아이디어의 가능성을 제한하는 제약 조건을 명확하게 볼 수 있는 능력이다. 문제는 그의 타이밍이 종종 틀리다는 것이다. 그는 하나의 아이디어가 등장하자마자 서둘러서 한계점을 짚어 낸다. 이러한 회의적인 태도는 초기 콘셉트가 더 나은 것으로 발전할 가능성을 저해하고 아이디어 생성 과정 자체의 즐거움을 없앤다. 초기 단계에서 혁신은 매우 미약하다. 부정적인 바람이 불면 혁신은 쉽게 사라지게 된다. 조지와 제프리에게 있어서 핵심은 상대방의 능력을 존중하여, 조지의 분석적 접근법이 알맞은 타이밍, 즉 아이디어 생성이 아닌 테스트하는 시점에 사용될 수 있도록 하는 것이다. 디자인 씽킹은 이 고유의 긴장감을 해소하고, 부정적으로 보이는 것을 긍정적으로 바꿔 주는 방법을 제시한다.

이 책은 우리 모두의 내면에 있는 조지를 위한 것이다. 디자인 씽킹의 인간 중심 접근법은 그가 창조적 자신감을 형성하고, 새롭고 더 혁신적인 가능성을 보는 능력을 갖도록 도와줄 것이다. 그러나 이 책을 쓴 또 다른 이유는 제프리가 효과적으로 조지와 소통하기 위해서이다. 또한, 분석이 탐구하려는 그의 능력을 제한하는 것이 아니라 실수를 최소화하는 데 필요하다고 깨닫게 하는 것이다. 디자인 씽킹의 마지막 단계에서 실험의 방향은 제프리에게 전권을 주고 자료에 대한 조지의 욕구를 무시하는 것이 아니라, 치밀하게 구성된 실험으로 우려를 해결해 조지의 거부권을 전환하는 것이다. 이 가설 검증법을 채택하면 회의실에서 교착 상태에 빠지는 논쟁은 중단되고 아이디어는 행동으로 옮겨진다. 그러나 조지는 비용이 많이 드는 실험용 프로그램을 마지못해 만들기보다는 구성에 도움이 되는 저렴한 가정 테스트의 형태를 선호한다.

그렇다면 디자인 씽킹은 이것을 어떻게 가능하게 할 수 있을까? 바로 조지와 제프리가 협력하여 '무엇이 보이는가?', '무엇이 떠오르는가?', '무

엇이 끌리는가?', '무엇이 통하는가?'와 같은 단순한 질문들에 답할 도구를 제공하는 것이다.

〈성장을 위한 디자인Designing for Growth〉, 〈성장을 위한 디자인 현장 노트The Designing for Growth Field Book〉 등 이전의 책들에서 우리는 네 가지 질문에 대한 툴키트와 접근법을 설명했다. 3장에서는 이 과정을 다시 상세하게 살펴보고 각 단계에 대한 설명을 추가할 것이다. 일단 2부의 이야기에 대한 토대가 되는 과정을 간략히 살펴보고자 한다.

네 개의 질문 중 첫 번째인 '무엇이 보이는가?'는 오늘날의 현실을 탐구한다. 성공적인 혁신은 모두 오늘날 일어나는 일들에 대한 정확한 평가로부터 시작된다. 현재 상황에 대해 깊이 이해하는 것은 디자인 씽킹을 시작할 때의 특징이며, 디자인의 정보화와 사용자 중심 접근법의 핵심이다. 효율적 사고방식을 추구하는 미래의 혁신자들은 통계 데이터만을 가지고 새로운 옵션과 아이디어를 브레인스토밍하여 혁신 과정을 시작하려 한다. 그들은 해결책을 빨리 도출해 내고 싶어 조급해 한다. 그래서 인간적인 요소는 종종 잊어버리곤 한다. 따라서 에스노그라피 조사를 통해 이해관계자들의 현재 경험과 충족되지 않은 요구에 대해 반드시 더 깊이 이해해야 한다. 이는 문제 그 자체의 정의를 더 넓히거나 완전히 변화시킬 수도 있다. 그렇지 않으면 혁신에 대한 모든 기회를 무의식중에 놓쳐버릴 수도 있다.

통계학자가 아닌 이해관계자가 경험하는 현재에 대한 이러한 관심은 이해관계자가 중시하는 혁신적 해결책을 만들어 내는 비법, 즉 논리로 설명할 수 없는 요구를 찾아내는 데 도움이 된다. '무엇이 보이는가?'를 탐구하면 조지는 아이디어를 개발할 때 자신의 상상력에 의지하지 않아도 된다.

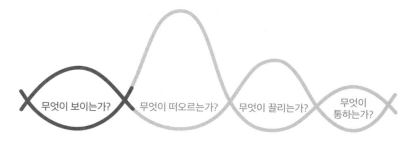

무엇이 보이는가?

이는 이해관계자들에 대해 공감하고, 그들을 서류상의 숫자가 아닌 실제 사람으로 봄으로써 통찰을 얻어, 그들이 진정으로 원하고 필요로 하는 것을 제공하여 새로운 아이디어에 대한 실패 확률을 낮춘다.

'무엇이 보이는가?' 단계에서는, 가치 창출에 관심이 있는 이해관계자들로부터 정보를 모으기 위해, 자유 해답식의 인터뷰나 해야 할 일 분석, 여정 매핑과 같이 오랫동안 검증된 에스노그라피 조사 도구들을 사용한다. 동시에 결과를 생생하게 설명해 줄 이야기와 인용문에 주목한다. 그런 다음, 충족되지 않은 요구에 대한 새롭고 심층적인 통찰을 얻기 위해 수집한 정보에서 패턴을 찾는다. '무엇이 보이는가?'의 최종 단계에서는 아직 해결책 자체를 발표하지 않은 상태에서, 통찰을 훌륭한 해결책이 어떤 모습일지 명시하는 디자인 기준으로 전환한다.

통찰의 식별과 디자인 기준을 분명하게 하는 과정에서 다양한 팀을 합류시키는 것은 매우 중요하다. 혁신 II의 세계에서는 누가 디자인하는지 기억하는가? 바로 조직의 내부와 간혹 외부에서 온 다양한 단체들이다. 내부 인력만으로는 자료를 깊이 들여다보기 어렵다. 이러한 이유로 다른 관점으로 보고 일반적인 사고방식에서 벗어나 생각하도록 도와줄

누군가가 필요하다. 사실 이러한 포용의 더 큰 숨은 보상은 우리가 더 창조적으로 생각하도록 하는 것을 넘어 현실에 대한 동료들의 관점을 반영한 공동의 사고를 만드는 것이다. 2부의 이야기에서 알 수 있듯, 이러한 연대는 디자인 씽킹 과정 전체에 걸쳐 결실을 맺는다.

이제 우리는 어떠한 좋은 해결책이든 충족되어야 한다는 기준을 가지고, '무엇이 떠오르는가?'라는 두 번째 질문을 마주하고 아이디어를 창출할 준비가 되었다. '무엇이 보이는가?' 단계를 통해서 수집한 데이터를 관찰하고 패턴을 파악하고 통찰을 얻었으며, 이를 특정 디자인 조건으로 바꾸었다. 이제는 이러한 기준을 사용하여 새로운 가능성을 발견하는 데 집중할 것이다. '만약 모든 것이 가능하다면?'이라는 질문은 누구나 물어볼 수 있는 가장 강력한 질문 중 하나이다. 우리는 이 질문의 답을 찾기 위해 상당히 자주 제프리의 가능성보다는 조지의 제약으로부터 시작하는데, 이렇게 되면 미래는 현재와 별반 다를 것이 없게 된다.

우리는 디자인 씽킹을 할 때 가능성에서 시작해야 하며, 제약은 나중에 처리해야 한다. 바로 이 시점에서 브레인스토밍이 일어나는데, 이는 세상의 여러 조지들이 별로 달가워하지 않는 과정이다. 그러나 디자인 씽킹에서 브레인스토밍은 훈련과 반복이 가능한 프로세스다. 성공적인 브레인스토밍은 여러 가지 가능한 대안을 생성하도록 도와주며, 이 중 몇 가지를 골라 더 발전시킬 수 있다. 하지만 아이디어 생성 과정에서 상상력에만 전적으로 의존하는 것보다, 팀은 '무엇이 보이는가?'의 자료 수집 과정에서 얻은 통찰과 기준을 사용해 창조적인 아이디어를 도출한다.

브레인스토밍 과정에서 생성된 각 아이디어를 하나의 레고 조각처럼 생각할 수 있다. 그 이후 이를 다른 방법으로 조립해 (아이들이 레고 장난감을 가지고 놀듯) 새로운 창조물을 만들어 낼 수 있다. 이것이 바로 테마를

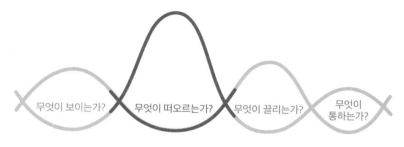

무엇이 보이는가? 무엇이 떠오르는가? 무엇이 끌리는가? 무엇이 통하는가?

무엇이 떠오르는가?

중심으로 구성된 콘셉트, 혹은 일관된 아이디어 덩어리인 셈이다. 이해
관계자들이 선택할 수 있도록 다양한 콘셉트를 구상해야 한다. 이해관
계자들은 여러분에게 어떤 것이 그들의 요구를 가장 잘 충족시키는지 알
려 줄 것이기 때문에 아마 당신은 콘셉트 포트폴리오가 필요할 것이다.

브레인스토밍은 혁신 프로젝트 외부인을 포함해 폭넓은 그룹으로 구
성하는 것이 가장 바람직하다. 그러나 외부인은 프로젝트의 맥락이나 콘
셉트 개발을 시행할 타이밍을 놓치는 경우가 종종 있으므로, 헌신적인
핵심 팀과 함께 하는 것이 이상적이다. 다시 말하지만, 디자인 씽킹은 내
부, 외부 두 세계의 최선책을 제공한다. 브레인스토밍에 참여하여 다양
한 통찰과 아이디어를 공유하도록 외부인을 초대하기도 하지만, 동시에
콘셉트 개발의 도전 과제 수행과 추진력 유지를 위해 소규모의 헌신적인
팀에 의존하기도 한다.

이제 일련의 콘셉트를 갖추었으므로 '무엇이 끌리는가?'라는 세 번째
질문을 하며 테스트의 첫 단계로 들어설 준비가 되었다. 이 단계에서는 각
콘셉트를 가설이라 가정하고 디자인 조건에 따라 평가하는 것에 대해 체
계적으로 생각하게 된다. 보통 지속적으로 발전시킬 만한 흥미로운 콘

셉트가 많기 때문에 때로는 어려운 결정을 내려야 할 수도 있다. 바로 이 과정에서 조지의 역할이 필요하다. 수많은 콘셉트를 관리 가능한 수만큼 파악함에 따라, 이해관계자에게 중요한 상승 가능성이 조직의 자원, 역량, 그리고 새로운 개념을 계속 제공할 수 있는 능력과 일치하는 최적의 지점을 찾는 것이다. 이 지점이 바로 '감탄 구역wow zone'이다. 이러한 평가는 각 콘셉트가 왜 좋은 아이디어인지 믿게 만드는 가설을 세우고 그것을 테스트할 수 있게 된다. 이 개념은 실제 이해관계자들과 함께 수행할 실험의 훌륭한 후보가 된다.

전통적인 분석법에 따르면, 바로 이 지점에서 새로운 아이디어를 사람들에게 소개하고 의견을 구한다. 포커스 그룹을 모집하거나 새로운 아이디어에 대한 설명을 포함한 온라인 설문을 통해 무엇이 좋고, 무엇이 싫으며, 새롭게 제시한 것을 사용하고 싶은지에 대해 물어볼 수도 있다. 하지만 이러한 접근법은 우리가 수년간의 학술적 연구를 통해 이미 알고 있듯이, 사람들은 대부분 보기 전까지 자신이 무엇을 원하는지 모른다. 간혹 보더라도 모르는 경우가 있으므로 큰 위험 부담을 지게 된다. 수십 년에 걸친 심리학 연구는 우리 대부분이 이미 인식하고 있는 것을 확인시켜 준다. 즉, 우리는 신빙성 있는 예측은 둘째 치고 사람들은 자신의 현재 행동조차 정확하게 설명할 수 없는 것이다.

디자인 씽킹은 여러 가지 방법을 통해 이 문제를 처리한다. 그중 하나는 '무엇이 보이는가?' 단계에서 발생한다. 여정 매핑과 해야 할 일 분석 등과 같은 에스노그라피 도구는 사용자에게 원하는 것이 무엇인지 묻지 않는다. 그 대신 그들이 무엇을 달성하고 실제로 무엇을 경험할지 자세하게 설명한다. 또한, 그들의 생각, 반응, 만족도를 설명하여 논리적으로 설명하지 못하는 요구를 충족하도록 요구한다.

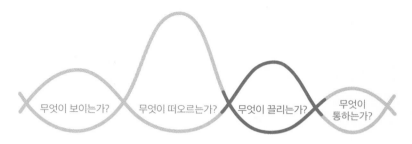

무엇이 끌리는가?

　'무엇이 끌리는가?' 단계에서는 이 문제에 대한 또 다른 강력한 해결책인 프로토타이핑에 대해 살펴볼 것이다. 프로토타이핑은 새로운 미래에 대한 생생한 경험을 만들어 효과적인 피드백을 도출하는 데에 도움을 준다. 심리학자들은 사람들이 뭔가 새로운 것을 미리 경험하도록 돕는 것이 효과적인 대용물이 될 수 있고 예측의 정확성을 크게 향상시킨다는 것을 알아냈다. 신경정신학적 연구에서 나온 새로운 증거는 상상 속의 사건에 대한 인간의 반응이 나중에 일어날 실제 사건과 동일한 신경학적 경로를 활성화시킨다는 것을 보여 준다.

　그러므로 프로토타이핑은 잠재적 사용자가 미래를 더욱 생생히 상상하게 해 주는 구체적인 유형의 인공물을 제공하여 미리 경험할 수 있도록 하는 것에 중점을 둔다. 스토리보드, 여정 지도, 사용자 시나리오, 개념도 등 '무엇이 끌리는가?', '무엇이 통하는가?'에서 사용되는 낮은 충실도의 2차원 프로토타입은 새로운 아이디어를 보다 가시적으로 만들고 보다 정확한 피드백을 요청할 수 있도록 한다.

　프로토타이핑이라는 말을 들으면 사람들은 대부분 황금 시간대에 방영이 준비된 완벽한 TV 프로그램 같은 것을 생각하곤 한다. 그러나 디

자인 씽킹 프로토타이핑은 이보다 훨씬 단순하게 시작한다. 프로토타이핑의 목표는 완벽이 아니고, 심지어 올바른 것도 아니다. 할 수 있는 한 최고의 피드백으로부터 배우고 그것을 적용하여 혁신에 대한 실패 위험의 부담을 줄이기 위해 다른 이들의 사고방식에 콘셉트를 제공하는 것이다. 우리는 사람들이 각자의 현실로 채워갈 공간을 최대한 제공하는 동시에 나쁜 소식, 즉 불확실한 데이터를 찾게 된다. 심리적으로 사람들은 화려한 파워포인트보다 연필과 그림으로 공동 창작하는 것이 훨씬 더 쉽다고 생각한다.

프로토타입까지 갖추었으면, 이제 네 번째 질문인 '무엇이 통하는가?'를 묻고, 실제 세상에 대해 배우고 이해관계자들을 대상으로 낮은 충실도의 프로토타입을 테스트해 볼 준비가 된 것이다. 초기 테스트는 디자이너들이 공동 창조라고 부르는, 일부 이해관계자들과의 일대일 대화가 될 것이다. 만약 이해관계자들이 그것을 좋아하고 유용한 피드백을 준다면 프로토타입을 개선하여 '학습 개시'라 불리는 더 현실적인 실험들을 할 수 있다. 항상 가설을 테스트하고, 추가적인 데이터를 찾으며, 새로운 아이디어의 가치에 대해 자신감을 가질 때까지 이것을 반복해야 한다. '무엇이 통하는가?' 단계를 진행하면서 빠른 피드백 주기로 일하고, 실험 비용을 최소화하게 된다.

이러한 테스트 활동, 즉 '무엇이 끌리는가?'의 가정 표면화와 '무엇이 통하는가?'의 학습 개시 디자인은 회의론자인 조지를 혁신의 대화에 끌어들인다. 그러나 테스트는 좋은 실험을 디자인하는 생산적인 형태로 보여 주기도 한다. 제프리의 낙관주의는 그가 기회를 보고 콘셉트를 개발하는 데 도움을 주지만, 종종 그 안에 내재된 핵심들을 외면한다. 조지의 분석적인 성향은 아이디어 생성 과정에 상상력을 불러일으킬 인간 중심

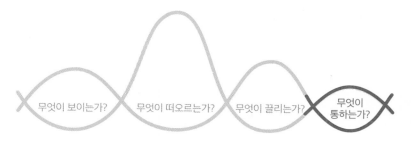

무엇이 통하는가?

디자인 통찰을 필요로 하지만, 그를 훌륭한 실험 디자이너로 만들어 주기도 한다.

결국, 네 가지 질문만으로도 조지의 내면에 존재하는 혁신자를 발견하고, 제프리가 그의 가장 좋은 아이디어를 행동으로 옮기게 도와줄 더욱 혁신적인 해결책을 찾게 되는 것이다. 이것은 창조성에 대한 체계적이고 데이터 중심적인 접근법이 될 수도 있다. 모순처럼 들릴 수도 있지만 우리는 그렇게 생각하지 않는다. 과정을 네 개의 질문으로 나누면, 잠재적 디자인 씽커들은 조지가 안전하고 체계적으로 느끼도록 만들어 '어떻게'를 탐구하도록 한다. 결국 조지와 제프리가 강력한 방법으로 함께 일할 수 있도록 한다.

이제부터 활용할 수 있는 디자인 씽킹 도구를 소개할 것이다. 2부에 나오는 열 가지 이야기는 다양한 소셜 섹터의 조직에서 사용되는 여러 가지 디자인 도구와 접근법의 활용을 강조한다.

몇몇 이야기는 네 가지 질문 모두를 포함하고, 어떤 이야기들은 한두 개만 포함한다. 이 책에서 다양한 문제를 해결하는 여러 사람들의 이야기를 소개하도록 하겠다. 그중 일부는 제프리를, 다른 사람들은 조지를

떠올리게 할 것이다. 하지만 소셜 섹터의 불확실성과 복잡성 속에서 그들 모두로부터 혁신을 만드는 방법에 대해 배울 수 있다고 믿는다.

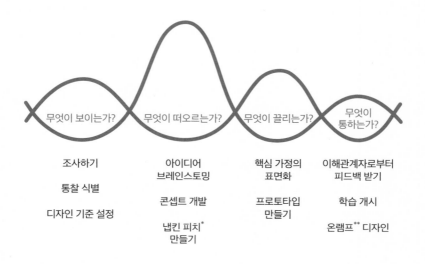

디자인 씽킹의 네 가지 질문 방법론

* 냅킨 피치(napkin pitch): 좋은 아이디어라면 냅킨 뒷면에 써서 전달할 수 있을 정도로 간단해야 한다는 의미

** 온램프(on-ramp): 타깃 사용자를 열정적인 지지자가 되도록 이끄는 과정

2부
사회를 움직이는 디자인

❸ 창조적 자신감에 불을 지피다

대의를 위한 도전 과제

조직의 모두가 혁신에 참여해야 한다는 사실은 성공에 필요한 역량이
나 권한 없다고 생각하는 이들에게 힘을 실어 주기보다는 오히려 부담을
줄 수 있다. 특히 자신의 능력이 부족하다고 생각하는 사람들을 어떻게
디자인 대화, 즉 불확실성과 모호성에 참여하도록 장려하고 지원할 수
있을까? 우리 가운데 관료주의 사회에서 교육을 받고 실수를 피하기 위
해 애쓰는 조지들은 아이디어와 열정은 있지만 어디서 시작해야 할지 모
른다.

디자인 씽킹의 적용

우리는 모든 유형의 조직에서 디자인을 처음 접하는 수 많은 사람들
과 일해 왔다. 그리고 창조적 확신을 불어넣는 것이 디자인 씽킹의 가장
큰 능력 중 하나라고 믿게 되었다. 모든 조직의 직원들은 자신의 지식을
활용하여 조직이 더 큰 가치를 창출할 수 있게 해 줄 기회를 기다리고 있
다. 디자인 씽킹의 구조화된 프로세스를 사용하여 일선 직원들에게 행
동을 허가하고 지역 차원에서 현명하게 행동할 수 있는 도구를 제공하

는 등 권한을 부여하는 것은 미국 보건복지부HHS 이그나이트 액셀러레이터Ignite Accelerator 프로그램의 사명이다. 이그나이트는 의사 결정자에게 디자인 씽킹과 린 도구의 교육뿐 아니라 멘토링 서비스, 재정적 지원, 가시성도 제공한다. 그렇게 함으로써 기관 내 모든 직원의 창조적 자신감을 구축하고, 고위 경영진은 보지 못하는 혁신의 기회를 노릴 수 있게 해 준다.

미국 정부의 혁신 능력에 회의적인 의견이 널리 퍼져 있음에도 불구하고 워싱턴 D.C.에서는 시민들의 삶에 변화를 가져다줄 즐거운 일을 준비하고 있다. HHS의 이그나이트 액셀러레이터는 IDEA 연구소(HHS의 혁신, 디자인, 기업가 정신, 행동 연구소)의 프로그램으로, 전국의 직원들에게 디자인 씽킹과 린 스타트업 방법론을 알려 준다.

이 프로그램은 크고 작은 기관의 문제를 혁신적 접근법으로 해결하도록 희망을 주는 프로젝트를 활성화하기 위해 자금 지원과 함께 교육과 격려를 제공한다. 또한 3개월 동안 창조적 아이디어를 의미 있는 방법으로 지원하고 테스트하여 HHS 직원들이 자신의 부서가 기관의 임무 수행 방법을 개선하도록 돕는다.

이러한 프로젝트의 다수는 우리가 익히 디자인에 대해 들은 크고 골치 아프고 고약한 문제에 관한 것이 아니다. 오히려 이그나이트가 직원들에게 해결하도록 격려하는 것은 고약하지 않다. 이그나이트의 프로그램 편성자 리드 홀맨Read Holman은 HHS의 이그나이트 프로그램 접근법의 기본 원리에 대해 다음과 같이 설명한다.

💬 한때 조직의 프로세스를 표준화하고 효율성을 높이기 위한 도구로 사용되었던 정책과 규칙, 사회적 규범은 결국 새로운 아이디어에 저항하는 힘이 되어 근본적으로 조직의 혁신을 경시한다. 그렇다고 누군가가 진보를 적극적으로 막고 있는 것은 아니다. 오히려 새로운 아이디어는 사회 구조에 분열을 일으켜 불편해질 수 있다. 그러므로 새로운 개념을 실험하는 것이 우선순위가 되지 않는다. 그리고 변화를 위한 이행은 다시 뒤로 밀린다. …… 우리는 실험을 위해 집중적으로 기회를 제공한다. 또한 사람들의 새로운 아이디어가 성장할 안전한 공간도 제공한다. 초기 단계부터 테스트 단계까지 모든 개발 단계에서 프로젝트 아이디어의 가치를 입증하고 조직으로 다시 결합시켜 실질적인 효과를 낼 수 있도록 도와준다.

고무적인 프로젝트는 이미 HHS의 이그나이트 액셀러레이터를 통해 개발되었다. 특히 흥미로웠던 것은 애리조나주 원주민 보호구역에 대한 이야기이다. HHS의 직원 말리자 리베라Marliza Rivera는 병원을 북미 원주민 노인들을 위한 더 좋은 장소로 만드는 책임을 맡았다. 그녀는 화이트 리버 원주민 병원Whiteriver Indian Hospital에서 수행성과 향상을 담당하고 있다. 말리자의 이야기는 이그나이트와 같은 프로그램의 힘뿐만 아니라, 모든 조직 차원과 영역에서 혁신가가 될 수 있는 단순한 초대가 어떤 영향을 불러일으킬 수 있는지를 보여 준다.

3 창조적 자신감에 불을 지피다 71

모든 문제가 반드시 고약한 것이 아니다

디자인 씽킹이라는 용어를 언급하면 거의 동시에 '고약한' 문제라는 개념이 등장한다. 다중의 이해관계자들이 얽힌 어려운 문제는 디자인 씽킹을 유명하게 만들었다. 따라서 디자인 씽킹은 다른 문제에도 적용될 수 있다. 디자인을 민주화할 때, 우리는 개별 관할권에 속한 문제들, 즉 스티븐 코비Stephen Covey(세계적으로 존경받는 리더십 권위자)가 개인의 영향과 통제의 범위라고 부르는 것에 디자인 씽킹을 사용하도록 했다. 간혹 이러한 문제들은 겉으로 작아 보이고 해결책은 전혀 새롭지 않을 수도 있다. 또한 이러한 작업이 진정한 혁신을 이루기에 충분히 '비판적'이지 못하다는 이유로 무시되기도 한다. 그러나 이러한 문제들은 그것을 가지고 있는 사람들에게는 상당한 영향을 끼치고, 이를 해결함으로써 진정한 가치가 창출된다. 우리가 보기에 이것만으로도 충분한 혁신이다. 1장에 나온 Lab@OPM 이야기에 등장하는 매트 콜리에는 다음과 같이 말한다.

💬 우리는 때때로 혁신이 혁명적인 큰 변화를 의미한다는 생각에 갇힌다. 하지만 흐름의 판도를 바꿔 줄 무언가를 찾느라 일상 업무에서 일어날 수 있는 점진적인 혁신을 가로막으면 안 된다. 특히 정부의 공간에서 정책이나 과정에서 적절한 규모의 작은 변화를 준다면 기관 예산부터 시민의 경험을 비롯한 모든 면에서 막대한 영향을 미칠 수 있다.

화이트리버 병원 이야기

2013년 후반, 포트 아파치 인디언 보호 구역에 있는 화이트리버 병원은 심각한 상황에 직면하게 된다. 응급실 방문자 중 거의 25퍼센트가 오랜 대기 시간으로 진료를 받지 못하고 돌아간 것이다. 그렇게 돌아간 환자들이 위독한 상태에 빠지는 경우는 드물다. 하지만 그로 인해 비교적 가볍거나 긴급하지 않은 치료 가능한 불편 사항들이 중대하고 비용이 많이 드는 문제들로 바뀌기 시작했다. 포트 아파치의 크기는 6500㎢로, 인구는 17,000명이고 그중 대부분은 원주민이다. 화이트리버 병원은 40개의 입원 병상을 보유하고 있으며, 국가 평균보다 많은 병상을 제공한다. 2006년에 마지막으로 수리된 화이트리버의 응급실은 질병의 정도를 막론하고 의료 서비스를 받기 위해 가장 먼저 예약하는 거점 병원이 되었다.

인구가 적은 여느 지역과 마찬가지로 화이트마운틴 아파치 부족의 환자 대부분은 화이트리버 응급실에서 진료를 받는다. 처방전 재발급 또한 마찬가지다. 일반적으로 응급실을 방문하는 환자 중 3분의 2는 응급 처치가 필요하지는 않다. 의료진은 긴급한 응급 환자를 우선하므로 비응급 환자들의 진료는 미뤄지게 된다. 그래서 간혹 진료를 위해 6시간까지 기다리는 경우도 발생하였다. 화이트리버의 이력은 더욱 명확했다. 잠재적 환자들이 응급실을 떠났을 때 중간 수준의 문제들이 (국가 평균의 20배 속도로) 급격히 악화되었다. 간혹 그러한 사람들이 실제 응급 환자로 바뀐다면 해당 환자는 헬리콥터에 실려 보호 구역 밖으로 이송되어 더 비싼 진료를 받아야만 했다. 화이트리버의 이야기는 미국 전역의 병원 상황을 반영한다. 전문가들은 진료를 받지 못하고 떠난 사람 세 명 중 한 명이

이틀 내 응급 진료가 필요했다고 말한다.

오클라호마주 카이오와^{Kiowa} 부족인 말리자는 부모가 1956년 인디언 이주 지원법^{Indian Relocation Act}에 의해 쫓겨나자 시카고에서 자라게 되었다. 처음에 그녀는 가정 보건 의료의 행정관 겸 감독으로 일했다. 부족들을 위해 일하는 것이 더 보람차다고 느낀 그녀는 화이트리버에서 일을 하게 되었다.

2013년 어느 날, 말리자는 HHS의 이그나이트 액셀러레이터 프로그램에 대한 상세한 정보를 담은 이메일을 받았다. 화이트리버가 직면한 과제를 해결하는 데 도움이 될 기회라고 생각한 그녀는 당시 수행성과 향상 업무가 처음이었지만, 직원들로 팀을 구성하여 이그나이트를 활용할 방안을 찾게 되었다. (말리자와 응급실 관리자 알리시아 카르도나^{Alysia Cardona}, 인력 개발 담당 호세 부르고스^{Jose Burgos}, 공중위생 간호사 저스틴 타포야^{Justin Tafoya}로 구성된) 화이트리버 팀은 힘을 합쳐 총 7개의 프로젝트를 제출했다. 그중 하나는 응급실의 업무 프로세스를 개선하고 대기 시간을 줄일 전자 키오스크였는데, 이그나이트는 그 아이디어를 최종 선택했다.

팀의 이그나이트 애플리케이션은 화이트리버 상황에 중점을 두었지만, 성공하게 된다면 이 콘셉트를 미국의 400군데가 넘는 원주민 의료 서비스와 헬스 케어 시설에 널리 사용할 수 있다고 생각했다.

말리자는 볼티모어에 있는 존스 홉킨스 병원^{Johns Hopkins Hospital}의 성공담을 접하고 키오스크 아이디어를 떠올리게 되었다. 그곳에서 환자는 도착하면 전자 서명을 하게 되며, 이 전산 시스템은 약국이나 내과의, 실험실 등 병원의 다른 부서에 환자에게 필요한 사항을 알리게 된다. 업무 시간을 단축함으로써 키오스크는 각 환자에게 가장 적합한 치료법을 확인하는 프로세스도 원활하게 했다.

기대와 불안을 가지고 이그나이트 여정을 시작한 화이트리버 팀의 말리자와 알리시아는 병원 경영진의 든든한 지원을 받아 2014년, 워싱턴 D.C.에서 3일간의 이그나이트 훈련 캠프에 참석했다. 화이트리버 팀은 이미 공식화된 해결책을 가지고 참석했다. 전자 서명 키오스크는 진료 전 환자들을 응급실에 머물도록 하기 위한 정보를 제공하고, 증상에 따른 요구를 신속하게 파악할 수 있도록 해 준다. 그러나 아이디어에 대한 재평가와 에스노그라피 검증을 통해, 다른 이그나이트 최종 후보들과 마찬가지로 이 초기 아이디어는 관련자의 실제 불만을 해소하는 데에 적합하지 않다는 사실을 깨닫게 되었다.

참가자들은 '무엇이 보이는가?'가 아니라, '무엇이 떠오르는가?'의 질문으로 시작하는 해결책을 염두에 두고 액셀러레이터 프로그램에 참여한다. 하지만 리드는 그러한 해결책으로 시작하는 것의 위험성을 잘 알고 있다. 해결책뿐만 아니라 팀이 생각한 문제는 실제 이해관계자들의 요구에 대한 것이 아닌 경우가 종종 있다. 이러한 이유로 인해 워싱턴 D.C.의 IDEA 연구소 직원은 혁신자들이 잘못된 출발을 하지 않도록 개방성과 지연 작동을 적절히 혼합하려 한다.

화이트리버 팀이 해결책에 대해 처음으로 '아하!'를 내뱉은 순간은 첫날 아침이었다. 참가자들은 훈련 캠프의 오프닝을 통해 얻은 경험을 바탕으로 해결책의 토대가 되는 가설에 대하여 질문하여, 정의를 다시 검증할 수 있도록 했다.

말리자와 알리시아는 성공을 확신하며 워싱턴 D.C.에 도착했다. 그들은 대기 시간 문제의 심각성을 알고 있었고, 키오스크가 그 문제의 가장 최적의 해결책이라고 생각했다. 말리자는 그 당시를 떠올리며 이렇게 말했다.

💬 우리는 무엇을 해야 할지 알고 있다는 확신을 가지고 찾아갔다. 우리에게 꼭 필요한 것으로 생각했고, 그 누구도 우리의 확고한 생각을 바꿀 수 없었다. 조사에 조사를 거듭해 이미 시행하고 있는 훌륭한 곳들도 알고 있었으며 이것만큼 좋은 것은 없다고 생각했다. IDEA 연구소가 처음에 가르쳐 준 것 중 하나는 '예측에 도전하라. 계속해서 도전하라.'는 것이었다. 그래서 우리는 이것이 모든 것을 해결해 줄 만능 해답이라는 안일한 생각에 빠지지는 않았다. 만약 여러분이 모든 것에 의문을 제기한다면, 더 나은 곳에 있게 될 것이고, 필요에 더 적합한 무언가를 갖게 될 것이다. 자아를 버리고 확정된 아이디어 또한 포기할 준비가 되어 있어야 하며, 이 일을 헤쳐 나가야 한다. 가끔은 어려운 질문도 던져야 한다.

이그나이트 접근법은 '무엇인가?'로 시작하고 너무 빠른 해결책의 시행을 꺼렸던 기존의 디자인 씽킹 방식에 흥미로운 대안을 제시한다. 우리의 모델에서, 아이디어 검증을 거치고 나중에 '무엇이 열광시킬까?' 단계에서 가정이 표면화하게 된다. 그러나 이그나이트 과정은 해결책으로부터 시작하므로 반드시 가정의 표면화가 더 빠른 시점에서 이루어져야 한다.

여기에서 중요한 문제는 화이트리버의 환자들이 최첨단 해결책에 어떻게 반응할까 하는 것이다. 말리자는 그녀의 87세 할머니가 이 전자기기를 어떻게 받아들일지 생각해 보았다. 그녀는 화이트리버 응급실의 주요 방문객인 부족의 원로 중 다수가 신기술을 쉽게 받아들이지 못할 것을 깨달았다. 그중 일부는 영어로 말하거나 읽을 줄 몰랐다. 볼티모어에서는 그 전자기기가 얼마나 효율적이었는지는 모르지만, 화이트리버에서

는 오히려 대기 시간이 더 늘어날 수도 있었다. 화이트리버 팀은 초창기 연구를 통해 환자들의 불만을 생생히 들었고 대기 시간 문제를 정확히 파악했다. 하지만 그들이 해결책이라고 생각한 기술은 이해관계자들의 의견에 부합하지 않았다.

팀원들은 포트 아파치에 전화를 걸어 고령의 환자들과 대화했다. 그리고는 혁신 여정의 첫 단계를 수정했다. 단말기는 환자들이 응급실에 들어오자마자 의학적 상태를 판단할 수 있도록 하는 종이 양식으로 대체되었다. 시작 단계부터 시간과 비용을 절약한 이러한 간단한 양식으로 환자가 응급 처치가 필요한지, 아니면 간호사와의 상담이나 처방전 재발급 등의 비응급 조치가 필요한지에 대해 물어보았다. 응급실에 있는 누구라도 비영어권 환자가 한 쪽짜리 양식을 작성하도록 도와줄 수 있으므로 말리자와 알리시아는 환자가 임상의를 거칠 필요 없이 적합한 도움을 받을 수 있을 것으로 생각했다.

애리조나주로 돌아온 팀은 실제 병원에서 종이 양식이라는 새로운 콘셉트를 시험해 봄으로써 '무엇이 통할까?' 단계에 들어설 준비를 했다. 그러자 일이 일어났다. IDEA 연구소의 직원이 메디케어 및 메디케이드 서비스 센터^{CMS}를 통해 1986년에 시행된 응급 의료 및 노동법^{EMTALA}에 의거하여 사전 조사는 어떤 형식이든 불법이라는 사실을 알게 된 것이다.

보험이 없는 환자들을 응급실에서 돌려보내는 것을 막기 위한 '버리기 금지법'은 응급실에 들어온 모두가 의사의 진료를 받아야 한다고 규정하고 있다.

말리자는 "우리는 법을 어기려고 한 것이 아니라 그저 도움을 주고 싶었을 뿐"이라고 설명했다.

팀은 종이 양식을 버리고, 다시 '무엇이 보이는가?'로 되돌아가 다른 병원을 방문해 환자들을 직접 만나서 데이터를 더 수집했다. 이러한 자료를 토대로 화이트리버 팀은 다음 단계로, 의학적으로 자격 있는 직원들을 응급실 입구에 배치해 15분이라는 짧은 시간에 환자의 상태를 빠르게 살펴보고 필요에 따라 환자를 비응급 서비스로 보내는 신속 진료 시스템으로 넘어갔다. 새로운 해결책을 평가할 기존의 데이터를 찾던 화이트리버는 응급 부서에서 신속 진료 시스템을 사용하는 야바파이 지역 의료 센터Yavapai Regional Medical Center, 머시 길버트 의료 센터Mercy Gilbert Medical Center, 서밋 헬스 케어 센터Summit Healthcare, 마운틴 비스타 의료 센터Mountain Vista Medical Center 등 애리조나주의 다른 병원들을 살펴보았다. 그들은 이 시설의 환자 중 2퍼센트만이 진료를 받지 못하고 돌아간다는 사실을 알게 되었다. 이 병원들 모두 화이트리버보다 훨씬 규모가 크고 그에 비해 응급실 환자의 수는 적었지만, 신속 진료 시스템은 팀의 아이디어와 비슷했고 꽤 효율적으로 보였다.

화이트리버 팀은 다음으로 4일짜리 학습 개시를 디자인하고 시행하여 경력 있는 의사가 응급실에 도착한 환자를 맞이하도록 준비했다. 결과는 매우 인상적이었다. 실험 기간에 화이트리버 응급실에서 진료를 받지 않고 떠나는 환자의 비율이 17.75퍼센트에서 1.25퍼센트로 감소한 것이다. 말리자와 알리시아는 이러한 감소 현상이 병원의 재정에 미칠 영향을 대략 계산해 보았다. 응급실을 리디자인하고 기본적인 진료가 필요한 환자들을 실제 응급 처치가 필요한 환자들로부터 격리하는 데 15만 달러의 비용이 드는데, 그렇게 하면 6백만 달러를 절약할 수 있다는 사실을 발견했다.

화이트리버 팀은, 기존의 성과 지표(시간, 비용 및 매출 손실)가 제안된 혁

신 구현에 따라 어떻게 변화할지 예측해 보았다. 팀원들은 환자들이 진료를 받지 못하고 떠나면 원주민 의료 서비스가 손해를 본다는 사실을 알았다. 그러나 자신들의 아이디어 가치를 관리자에게 설명하기 위해 그 효과를 정량화해야 했다. 그들은 나름대로 기본적이고 보수적인 계산을 했다. 팀의 비용 분석에는 소수의 도시와 교외 병원들에서 고려하지 않을 요인들도 포함되어 있었다. 화이트리버는 주요 의료 센터와 멀리 떨어져 있기 때문에, 대부분의 위중한 환자들은 투손Tucson(미국 애리조나주의 남동부에 있는 도시)까지 비행기로 이송된다. 그러나 응급실 방문객 중 위독하지 않은 환자는 대부분 일단 떠났다가 나중에 상태가 심각해졌을 때 돌아온다. 그러므로 그 중간쯤에서 화이트리버 병원에 오는 환자들을 잡는다면 병상 사용 효율성을 높이고, 연방 정부로터 더 많은 보조금을 받을 수 있게 된다.

진료를 받지 않고 가 버린 잠재 환자 20퍼센트로부터 얻을 수익부터, 입원 환자당 하루 평균 수익인 384달러를 계산하면 3백만 달러 이상의 수입을 더 거둘 수 있을 것으로 계산되었다. 그뿐만 아니라 환자 평균으로 계산했을 때, 떠난 8천여 명의 환자들로부터 약 2백만 달러의 의료 비용을 거둘 것으로 예상했다. 마지막으로 화이트리버에서 더 큰 병원으로 환자를 이송하는 데 드는 평균 비용은 환자당 1,700달러였다. 연평균 1천 명의 환자가 다른 곳으로 이송된다고 한다. 팀은 그중 3분의 1은 다시 다른 곳으로 이송될 것이라는 보수적인 추정치를 바탕으로, 1백만 달러 이상의 비용을 절감할 수 있다는 결론을 내렸다. 계산을 단순화하기 위해 팀에서는 손실된 연구 및 실험 비용, 환자의 집중 치료에 들이는 비용은 지나치게 미약하므로 여기에 포함하지 않기로 했다.

팀이 이러한 수치를 제시했을 때 화이트리버 병원의 임원진은 신속 진

료 서비스의 개념이 매우 흥미롭다고 생각했다. 관리자들은 다음 예산 주기에 응급실 개조를 위해 15만 달러의 예산을 허락했다.

새로운 디자인은 접수처 직원을 유리창 뒤쪽에서 대기실 중앙의 데스크로 이동시켰다. 여기에서 중증도 분류 전문가(응급 구조사나 의료 기사)가 각 사례를 빠르게 분석하여 환자들을 필요한 의료 서비스를 받게 하거나 응급실로 보내 처방전 재발급이나 전문의 진료 예약 등의 다급하지 않은 문제를 처리하도록 했다. 안내판 또한 개선하고 평가실 두 개가 새롭게 추가된다. 그동안 보조 임상의를 더 투입하여 혁신이 완성되기 전 피크 시간에도 신속 진료 서비스가 계속되도록 하였다.

◇◇

가정 검증의 힘

실패하는 모든 아이디어는 사실이 아닌 것으로 증명된 우리가 만든 특정 가정에 관한 것이라 할 수 있다. 사용자가 새로운 것을 제공받기를 원하리라 가정했지만 사실이 아니었을 수도 있다. 또 조직이 성공적으로 시행할 것으로 가정했지만 틀렸을 수도 있다. 우리가 사실이라고 추정하는 것에 각별히 주의를 기울이고, 말리자와 알리시아가 키오스크에 대해 그랬던 것처럼, 가정을 검증할 방법을 찾는 것이 새로운 아이디어의 위험 요소를 줄일 수 있는 가장 확실한 방법이다. 이러한 가정을 가장 효과적이고 효율적으로 표면화하고 도전하기 위해서는, 해결 단계에 들어서기 훨씬 전에 첫 단계에서 문제를 어떻게 정의하느냐에 달렸다.

◇◇

학습 개시

학습 개시는 실제 세계에서 아이디어를 테스트하는 소규모, 저비용의 실험이다. 전형적인 시나리오상 혁신 I의 세계에서 새로운 아이디어를 테스트해 보기 전에 계획하고 정당화하는 데 많은 시간을 들이곤 한다. 아마도 우리는 상세히 분석할 것이다. 그러나 학습 개시에서 이러한 분석은 실험으로 대체한다. 화이트리버 팀이 한 것처럼 기존의 자원(이미 그곳에서 근무 중인 내과의)과 새로운 아이디어의 프로토타입(그 의사가 모든 내원 환자를 맞이하는 것)을 활용한다. 하지만 실제로 공간을 새롭게 디자인하거나 직원을 고용하는 등 중대한 투자를 하지 않는 선에서 하나 이상의 아이디어 검증을 소규모로 빠르게 한다. 빠르고 단순한 모형으로 시작한 다음 소규모의 실제 사용자 집단에게 빠르게 선보이는 것이 핵심이다.

영향 평가

디자인 씽킹이 실리적인 사고방식과 상충되는 것처럼 보일 수 있다. 그러나 어떻게 영향을 평가할 것인가에 대한 창조적 사고는 해결책에 대한 창조적 사고만큼 중요하다. 오늘날 조직들은 정량적 문화 속에 살고 있다. 따라서 아이디어의 잠재적 가치를 위해 설득력 있는 재정 사례를 더하는 방법을 찾는 것은 창조적 개념을 시작하는 데 필요한 지원, 자금 조달, 및 기타 자원을 찾는 데 중요하다. 이러한 평가는 개념이 실제로 성공적인지를 판단하는 데 도움이 된다. 그리고 조직과 이해관계자들에게 이를 확장하는 데 필요한 투자를 정당화하는 예상 이익을 전달하는 역할을 한다.

이그나이트 자세히 들여다보기

이그나이트 과정을 현재의 상태 그대로 좀 더 자세히 들여다보자. 리드 홀맨은 이그나이트 액셀러레이터를 (혁신 I과 매우 흡사한) 정부의 '통상적인 비즈니스' 접근법과 비교하여 설명한다.

💬 일반적인 정부의 과정은 전문가 여러 명을 큰 나무 테이블과 가죽 의자로 잘 꾸며진 방에 한데 모아 놓고 6개월 동안 여러 번의 회의를 하며 무엇을 해야 할지 도표화하는 것이다. 이것은 광범위하고 모호할 수도 있지만 여기에는 분명한 사실들이 존재한다. 그러고 나서 그들은 보고서를 작성한다. 일반적으로 이 보고서 작성에 수백만 달러가 든다. 그런 다음 계약자가 와서 계획을 세우고 착수한다. 그러나 곧 새로운 프로그램 대부분이 그들이 생각한 대로 작용하지 않을 것이라는 사실을 깨닫는다. 이그나이트 액셀러레이터는 계약 업체에 자금을 주기 직전의 시점에서 아이디어를 테스트해 볼 공간을 제공하려 노력한다.

화이트리버 팀이 이그나이트와 함께한 지 2년 후, HHS는 5회차 액셀러레이터의 시작을 알렸다. HHS의 IDEA 연구소 블로그에서 리드는 HHS 직원이 프로그램 중 하나 또는 두 가지 모두를 고려해야 할 이유를 다음과 같이 제시했다.

- 일을 처리할 더 나은 방법이 있음을 당신도 알고 있으므로
- 거슬리는 운영 문제가 스스로 해결되지 않을 것이므로

- 당신은 직업적으로 성장할 기회를 찾고 있으므로
- HHS에서 5년 미만으로 근무했고 슬슬 미쳐 가고 있으므로
- HHS에서 5년 이상 근무했고 훌륭한 노력에 불꽃을 일으킬 무언가를 찾고 있으므로
- 당신은 잘못된 공무원에 대한 고정 관념의 살아 있는 예시이므로
- 딱히 안 할 이유가 없으므로

이 안내문의 말투에서도 이그나이트는 통상적으로 정부와는 거리가 멀다는 것을 느낄 수 있다.

IDEA 연구소는 HHS의 여러 기관에서 나온 82가지 아이디어와 팀 가운데 다섯 등급을 선택하는 과정에서, 엄격성과 타당성을 보장하기 위해 노력했다. HHS와 특정 기관의 임무에 대한 프로젝트의 조정, 문제에 대한 설명 및 관련 시스템 문제, 제안한 해결책의 예상 장점 등에 기초하여 점수를 매겼다. 또한 25명의 검토자를 5명씩 패널로 나누어 각 팀의 아이디어를 철저히 분석했다. 만약 한 패널이 만장일치로 아이디어를 진전시키기 위해 투표했다면, (최고 점수를 내지 못하더라도) 그 팀은 결승전에 진출했다. 리드는 "공정성을 보장하기 위해 규칙과 알고리즘을 따르지만, 인간적 판단 감각을 잃지 않기 위해 지나치게 의존하지 않는다."라고 말했다.

결승 진출자들은 인간 중심의 혁신 도구와 기술을 소개받고, 전 이그나이트 프로그램 수상자들에게 멘토링을 받았다. 각 결승 진출 팀은 최소 10번의 인터뷰를 통해 각자의 아이디어가 이해관계자의 현실과 일치한다는 것을 증명해 보였다. 이러한 발견 단계에서 결승 진출 팀들은 에스노그라피를 숙지하여 '무엇이 보이는가'라는 질문을 다루게 되었다. 그

다음 리드의 여러 직원을 대상으로 5분짜리 홍보물을 제작하여 정식 이그나이트 액셀러레이터 프로그램으로 진출할 스무 개의 팀 중 하나가 될 희망을 품고 30분간 질의응답 시간을 가졌다. 정식 이그나이트 액셀러레이터 프로그램에서 승리한 20팀은 워싱턴 D.C.에서 3일간의 훈련 캠프를 통해 디자인 씽킹에 대해 집중 교육을 받고 5천 달러의 장학금을 받게 된다.

수상자들은 또한 벤처 자금 조달, 혁신 팀을 지원하기 위한 기금과 검증된 개념을 다음 단계로 가져가기 위한 아이디어를 제공하는 이그나이트 연장 프로그램을 위한 경쟁에 유리한 위치에 있었다. HHS는 화이트 리버 병원이 그러했듯 최종 이그나이트 팀이 혁신적 아이디어를 지속적으로 테스트할 수 있는 자금을 소속 기관 내에서 조달받기를 바란다. 그러나 벤처 펀드의 일환으로 혁신에 5만에서 10만 달러의 보조금을 지원해 준다.

전체적으로 HHS의 접근법은 자원을 적절하게 활용하도록 보장한다. IDEA 연구소 직원들은 팀의 심도와 헌신 정도, 아이디어에 대한 일반적인 실행 가능성을 파악한다. 그들은 지원팀이 제시한 아이디어의 힘보다도 열정과 결단력, 호기심에 특히 관심을 가진다. 문제는 각 팀이 기존의 해결책에 대한 개인적 투자, 즉 결국 데이터가 가설을 뒷받침하지 못할 경우 이그나이트 결승에 진출할 가능성이 있는 해결책을 놓을 수 있느냐 하는 것이다. 최종 선발된 팀들의 독창적 아이디어에 모든 생각을 집중하고, 모든 연구를 추진하고 싶은 충동과 싸우기 위해, IDEA 연구소 직원들은 학습 개시로 선택되기 전 모든 개념에 기초가 되는 연구, 통찰, 및 추론을 항상 강조했다.

팀이 문제와 관련 이해관계자들을 온전히 이해할 때까지 '질문 공간'

에 머무르는 것은 A 유형의 '행동가'(보통 이그나이트 액셀러레이터와 같은 프로젝트에 지원하는 사람 유형)에게 비효율적으로 느껴질 수도 있다. 그러나 서둘러서 결론을 내리면 중대한 문제가 가려질 수도 있으므로 IDEA 연구소는 그 자연스러운 갈망의 균형을 맞추기 위해 끊임없이 노력한다.

이그나이트가 워싱턴 D.C.에서 20개의 최종 선발 팀을 혁신 챔피언으로 만들기 위해 디자인한 3일간의 디자인 씽킹 및 혁신 훈련 캠프는 오늘날 세계에서 이례적인 것은 아니다. 정부와 기업 전체에 걸쳐 디자인 씽킹을 널리 퍼트리기 위해 워크숍 형식으로 자주 이루어진다. 그러나 우리는 직원들이 일상의 업무로 돌아갔을 때 그들이 떠올린 다수의 아이디어가 외면당할까 걱정한다. 이그나이트의 전체 과정을 통해 HHS는 이러한 일이 발생하지 않도록 노력하고 있다. 훈련 캠프는 첫 단계일 뿐이며, 3개월짜리 프로그램을 진행하는 것 외에도, IDEA 연구소는 임원진에게 팀들이 1년 중 한 분기를 프로젝트에 전념하도록 시간을 제공할 것을 요구한다. 실제로 최종 선발된 20개의 팀은 훈련 캠프 후 3개월 동안 25~50퍼센트의 시간을 프로젝트를 브레인스토밍하고 다듬고 재구상하는 일에 보내게 된다. 그 기간에 팀들은 꾸준히 멘토링을 받으며 종종 화이트리버처럼 첫 번째 해결책이 문제를 빗겨 갔음을 깨닫기도 한다.

예를 들면, 2015년의 이그나이트에 참가한 한 팀은 미국 질병 통제 예방 센터CDC에서 사용되는 11쪽짜리의 불편한 양식을 새롭게 디자인할 목적으로 프로그램에 참가했다. 그러나 팀원들은 CDC의 과학자들과 함께 에스노그라피 조사를 하면서 그들이 무엇보다도 기술 이전 시스템을 이해하고 싶어 한다는 사실을 알게 되었다. 결국, 그 팀은 양식을 새롭게 바꾸는 데 그치지 않고 만화 영상과 전자식 추적 문서를 개발하였다. 이는 CDC 직원들의 높은 평가를 받았다. 한 참가자는 이 프로그램을

통해 새로운 마음가짐을 얻게 되었다고도 했다.

💬 나는 문제를 다르게 보는 법을 배웠으며, 이제 사용자가 실제로 원하는 것에 초점을 맞춘다. 우리가 무언가에 문제가 있다고 해서 그것이 반드시 사용자들이 우리가 해결하기를 바라는 것은 아니다.

이그나이트 프로세스는 디자인 씽킹의 반복적인 특성을 강조한다. 또한 IDEA 연구소는 팀들이 프로젝트의 학습 개시와 시험 단계에서도 광범위한 사고에 개방적인 마음을 유지하도록 장려한다. 리드는 "저해상도 프로토타이핑이라는 개념이 있다."라고 말하며 다음과 같이 설명했다.

💬 계약 업체에 돈을 바로 지급하기보다, 모든 팀이 직접 프로토타입을 만드는 저해상도 프로토타이핑의 과정을 거치게 한다. 그들은 종이와 연필 같은 기본적인 도구로 프로토타입을 만들기 시작한 다음 최종 사용자와 일반인의 참여를 통해 반복하며 꾸준히 피드백을 얻는다. 그러면서 근본적인 비지니스 가설을 검증한다.

화이트리버와 마찬가지로 이해관계자 및 최종 사용자와의 논의로 종종 기존의 아이디어에 상당한 변화가 필요할 수 있다. 이러한 이유로, 이해 관계자에 대한 철저한 사전 분석은 팀이 디자인 씽킹을 통해 탐구할 수 있는 기회 영역을 선택함으로써 효율성 증대에 도움이 될 수 있다. 여기에는 새로운 서비스의 타깃에 최종 사용자뿐만 아니라 다른 사용자도 포함한다. 미래의 혁신자가 될 가능성을 저해하는 것은 다른 사용자가 가진 문제에 대한 훌륭한 해결책을 만드는 것이 아니라, '보류' 문제, 즉

고위 경영진에 의한 지연이다. 의사 결정의 지연은 타이밍 문제로 이어질 수 있고, 잠재적 혁신자를 좌절시킬 수 있다. 이그나이트는 조직 전체의 혁신자들을 대신해 직원의 영향력을 통해 이러한 어려움에 대한 해결책을 마련했다. 모든 최종 선발 팀과의 웨비나webinar와 음성 회의 외에도, 멘토들은 HHS의 광범위한 네트워크를 활용하여 지속적으로 발전하도록 돕는다. 이러한 높은 수준의 지원을 받지 못하는 혁신자들은 스스로 이러한 관심을 얻기 위한 캠페인에 대해 미리 고심하여야 한다.

이그나이트 액셀러레이터의 진화

이그나이트의 끊임없는 변화는 그 자체로 학습의 실천을 보여 준다. 처음 3년 동안 이그나이트 액셀러레이터는 리드와 그의 팀이 프로그램을 매번 실행할 때마다 새로운 통찰을 얻으면서 진화를 거듭해 왔다. 이러한 변화 중에는 이그나이트 팀 참여 시간을 6개월에서 3개월로 줄이는 것, 급여 지원금을 5,000달러에서 3,000달러로 줄이거나 최종 선발 팀들과 매주 연락해 HHS 전체에 창조적 사고를 심어 주도록 열심히 노력한 것 등이 있다. IDEA 연구소는 더 많은 돈과 교육 시간이 더 나은 혁신으로 이어지지 않는다는 것을 깨달았다(사실 그 반대인 경우가 많다). 따라서 기관의 정치적 레이더 내에서 생산되는 작고 빠른 베팅의 가능성을 인식하게 되었다.

이러한 새로운 방법으로 안전을 구축하는 것은 깊숙이 자리 잡은 관습과의 싸움을 동반하기도 한다. 지난 몇 년간 일어난 가장 큰 변화 중 하나는 이그나이트가 이제 훈련 캠프와 최종 발표 사이에 이전 IDEA 연구소 최종 선발 팀들의 정기적인 멘토링을 제공한다는 점이다. 리드는

혁신자들이 '훌륭한 멘토가 될 수 있는 엄청나게 똑똑한 사람들'이지만 '그렇게 똑똑하기 때문에 매우 바쁘다'라는 이유로 프로그램을 구상할 때 이것을 포함하는 것이 가장 어려웠다고 말했다.

20개의 이그나이트 팀은 〈샤크 탱크shark tank〉(미국의 창업 리얼리티 TV 쇼)에서 IDEA 연구소 직원들과 전문가들로 구성된 팀을 만나 최종 피치를 고위 경영진에게 전달한다. 완성된 개념은 자금 지원, 팀 가정, 심지어 성격 충돌의 현실과 비교해 검증된다. 리드는 "그들을 기관의 주요 의사 결정권자 앞에 세우고자 한다. 더 많은 자금과 투자를 받을 수 있다면 다음에 무엇을 할 것인지 제시하는 것 역시 그들에게 달려 있다. ······ 우리 팀의 3분의 1이 넘는 사람들이 실제로 펀드를 받았다. 아무것도 이루지 못한 사람은 손에 꼽을 정도다."라고 말했다.

리드의 설명에 의하면, 〈샤크 탱크〉는 냉혹한 곳이었지만, IDEA 연구소 팀은 부정적인 피드백으로 인해 좋은 생각이 묻히거나 그것을 제안한 사람이 낙담하지 않도록 한발 물러났다. IDEA 연구소 팀은 자체 콘셉트와 관행들을 또 다시 반복하고 있다. 실제로 최근에 이그나이트 액셀러레이터 프로그램의 한 참가자는 프로그램의 지원에 대해 다음과 같이 말했다.

💬 이그나이트는 나에게 안전한 공간에서 스스로 도전할 용기를 주었다. 나는 사람들 앞에서 발표하는 것을 즐기진 않지만, 이그나이트의 환경과 멘토 그리고 다른 팀 등 모두 격려하는 분위기였다. 따라서 나는 말을 많이 할 수 있었고 데모의 날에 팀의 최종 피치까지 맡게 되었다. 그리고 무엇보다도, 이그나이트는 혁신을 일으키는 데 정말로 내 안의 무언가를 '발화ignite'하였다.

과정 되짚어 보기

말리자는 자신의 이그나이트 경험을 되돌아보며, 교육적인 요소 외에도 IDEA 연구소의 몇 가지 측면을 지적했다. 이것은 그녀가 창조성을 발휘하도록 영감을 주었고, 혁신의 골치 아픈 과정 내내 그녀를 사로잡았다. 그중 하나는 바로 도구의 단순함이었다. 그녀는 특히 HHS가 제안한 비즈니스 모델 캔버스Business Model Canvas(비즈니스에 포함되어야 하는 9개의 주요 사업 요소를 한눈에 볼 수 있도록 만든 그래픽 템플릿)가 도움이 된다고 생각했고, 혁신에 관한 재무 개념에 관심을 가지게 되었다.

💬 이것은 정말 독창적이라 생각했다. 그들은 투자자와 은행업자에게 주는 큰 바인더 한 권 크기의 구식 비즈니스 계획서가 아니라, 간단한 비즈니스 모델을 제시했다. 우리의 고객이 누구인지, 우리가 무엇을 하려 했는지, 누가 우리를 도와줄 수 있을지, 어떤 자원이 있는지 등에 관해 많은 브레인스토밍을 해야 했다.

말리자에게 더 중요한 것은 화이트리버 프로젝트의 멘토링 프로그램과 같은 IDEA 연구소의 지속적인 참여였다. 멘토들은 참가자들에게 아이디어를 팔기 위해 도움이 필요한지 계속해서 물었다. 화이트리버 팀은 직속 관리자로부터 막강한 지원을 받고 있었으므로 대답은 늘 '아니오'였다. 그렇지 않은 경우에는, HHS 장관실(IDEA 연구소의 본부가 있는 곳)의 미묘한 압력을 통해 관리자에게 혁신적 개념에 주의를 기울이도록 했다. 말리자는 네트워크를 넘어서는 능력의 중요성을 다음과 같이 설명했다.

주요 파트너	주요 활동:	가치	고객과의 관계	누가?
· IDEA 연구소 이그나이트 운영 관리 스태프 · 공급업체: 인쇄 방송 시간 표지판 키오스크 소프트웨어 위원회 구성 · 환자 대변인 · 약국 · 외래 진료부 · 시술실	· PTS에 대한 액세스 제공 · 교육 · 공공 서비스 협약 안내서 개발 · 소프트웨어 개발 · 새로운 물리적 환경 설계 · 키오스크를 사용하여 사이트 방문 · 응급실	↓ 대기 시간 ↓ 돌봄 지연 ↓ LWOBS(진료 받지 못하고 떠나는 환자) ↑ 만족도/안전성 ↑ 고객 서비스/ 만족도 ↓ 고객 유지 ↓ 좌절/분노 ↓ 직원 이직 ↑ 만족도/안정성	· 환자 신뢰도 확보 · 일관성 · 관리 접근 향상 · 간편한 프로세스 구현	환자
	주요 자원: · 주요 파트너 보기 · 팀 구성원 · 이그나이트 팀 · 기타 시설 · $ 새로운 디자인 · $ 하드웨어 · $ 안내서 · $ 표지판 · $ 커뮤니티 광고	↓ LWOBS ↑ 만족도/안전성 ↑ 확신 ↓ 페널티 ↑ 만족도/안전성 ↑ 평가 만족도 ↑ 수익	**채널** · 교육 자료 및 공익 광고 · 등록 양식 변경 · 표지판 · 공중 보건 간호사 커뮤니티 활동 · 키오스크 · 새로운 포지션 · 개선-흐름 향상	공급자 부족 관리자

비용 구조	시스템 매출
· 시간 - 계획/실행/교육 · 인쇄 - 표지판 및 안내서 · 소프트웨어 - 체크인 애플리케이션 · 하드웨어 - 아이패드/랩톱/키오스크 · 환경 리디자인 · 응급실	**놓친 수익: $500만+ / 손실 수익 $150만** LOWBS = 20%~3,072,000달러(저평가) 병증 악화로 인한 이송 - 환자당 $1,700 전 종목 = $1,020,000 병증 악화로 인한 입원 - 1박당 $1,300 합계 = ~$520,000 약국 = $2,000,000

화이트리버의 비즈니스 모델 캔버스(출처 Strategyzer.com)

💬 그들은 워싱턴 D.C.에 있는 모두를 알고 있으며 책임자를 시켜 당신을 지지하게 만들 수 있다. 이러한 기관의 수장을 대할 때, 심지어는 직속 상사나 부서장과 같이 더 낮은 단계에서도 장애물과 맞닥트릴 수 있다. IDEA 연구소는 일단 시작하면 각 기관으로부터 필요한 모든 지원을 받을 수 있게끔 보장하고 싶어 했다. 만약 중재가 필요하다면 그리할 것이다. 그들은 "우리가 이야기해야 할 사람, 정보를 얻어야 할 사람, 팔아야 할 사람이 있나요?"라고 물었다. 그리고 이러한 질문들을 여러 번 반복했다.

이그나이트의 또 다른 유용한 측면은 내부의 정치적 '보장'이였다. 말리자는 화이트리버 병원 자체 프로그램에 참여하여 절반의 시간을 프로젝트에 할애했다. 따라서 그녀는 일상 업무에 책임을 다하기 위해 광범위한 우선 순위를 매겨야 했다. 공식 프로그램과 프로세스가 존재하고, 잠재적 지원금은 미미했기 때문에 화이트리버 지도부에게 그녀의 시간과 노력을 정당화하기에 더 용이했다.

💬 일단 참여하게 되자 우리는 매우 흥분했지만, 많은 스트레스를 받았다. …… 우리를 지원하는 엄청난 시간과 자원이 필요했다. 베타 테스트를 했을 때 거의 모든 직원이 우리를 지원해야 했다.

마지막으로 가치 있던 것은 다른 이그나이트 팀들이 보여 준 동지애와 그들이 제공한 네트워킹이였다. 훈련 캠프에서 맺은 인연은 오래 유지되었다. 팀들은 화상 회의를 통해 공적·사적으로 대화함으로써 비공식적으로 서로 코칭해 주었다. 새로운 네트워크에 대한 이러한 접근 권한은

이그나이트의 아주 중요한 요소였다. 말리자는 다음과 같이 말했다.

💬 다른 팀들은 굉장히 협력적이었다. 훈련 캠프에서 다른 팀의 발표를 꽤 여러 번 들어야 했으므로, 서로에 대해 잘 알게 되었다. 이야기들은 흥미로웠고, 우리는 서로 도와주고 싶었다. CDC나 NIH(국립 보건원)와 같이 들어 보거나 상상해 본 적 없는 곳들조차도 뒤에서 작은 일까지 챙기며 노력하는 모습에 정말로 감탄했다. 우리가 최종 발표를 했을 때 모두 매우 협력적인 모습이었다. 그 후로 많은 사람들과 연락을 했다. 그 결과, 샤크 탱크에 속한 사업가들의 질문으로부터 많은 것을 배우게 되었다. IDEA 연구소는 환자의 건강과 관련해서 우리가 무엇을 하는지 아는 사람들을 선발하여 샤크 탱크에 포함시켰다. 그들은 곧 우리가 아이디어를 팔아야 하는 대상이었다. 우리는 계속해서 '이런 것은 생각할 필요도 없어'라는 말을 들었다. 이것은 지도부에게 가는 데 필요한 자신감을 주었다.

최근 말리자는 로스쿨에 진학하기 위해 화이트리버를 떠났다. 그녀는 다음과 같이 말했다.

💬 이러한 자격증을 취득하면 원주민 의료 서비스와 지역 사회 발전뿐만 아니라 이민 여성과 어린이들이 애리조나주의 영리 목적의 단기 수용소에서 벗어나도록 돕고자 하는 나의 열정에 어떻게 도움이 될지 생각해 보았다. 로스쿨은 나에게 혁신가처럼 생각하는 법을 가르쳐 주지는 않겠지만, 나의 혁신적 아이디어를 추진하는 데 분명히 도움이 될 것이다.

이 책이 출판 단계에 들어서며 화이트리버의 계획은 병원 전체에 걸친 수백만 달러 규모의 재건축 사업으로 발전되었다. 새로운 응급실 담당자 에밀리 가프니Emily Gaffney는 신속 진료 아이디어를 기반으로 건축자들과 만나 설계를 준비하고 있다. 그녀는 "이곳의 공간이 이상적이지는 않지만, 우리가 할 수 있는 선에서 신속 진료 계획을 추진 중이다."라고 말했다. 최상의 공간이 아니더라도 환자들을 사전에 분류하는 것은 화이트리버에서 진료를 받지 못하고 떠나는 환자 비율을 9퍼센트로 떨어뜨렸다. 이것은 2014년과 비교하여 절반 정도로 줄어든 것이다. 그녀는 새로운 병원 건축에 대해 낙관하고 있으며 완공되면 이 수치는 더 줄어들 것이라 믿고 있다.

개중에는 말리자와 그녀의 팀이 이루어 낸 것이 '혁신'이라고 불릴 만큼 극적이지 않다고 주장하는 이들도 있겠지만, 우리의 생각은 다르다. 미국 전역의 HHS 직원 8만 여명 중 극히 일부라도 화이트리버 팀의 선례를 따르도록 동기를 부여한다면 어떨까? 수많은 HHS 소속 병원에서 환자 경험의 질적 향상과 납세자들의 절약된 금액을 상상해 보라. 이러한 결과야말로 극적이라 할 수 있다. 그리고 바로 이것이 이그나이트의 목표다. 기관의 수많은 직원들이 아주 미세한 잠재적 혁신이라도 파고들게 된다면 그것은 큰 변화를 이룰 수 있을 것이다.

이그나이트 액셀러레이터는 작은 변화를 장려하고 그것이 축적되어 큰 효과를 낼 수 있도록 하여 혁신을 민주화하는 힘을 보여 준다. 시간, 관리자 지원, HHS 네트워크 접근 권한과 같은 교육, 멘토링, 자원 등을 제공하는 기반을 구축하는 것은 말리자와 같이 혁신하고자 하는 열정을 가진 직원들이 성공할 수 있는 환경을 만드는 중요한 토대가 된다.

결국 이그나이트는 화이트리버 팀이 성공으로 혁신을 민주화하는 데

필요한 창조적 자신감을 키우도록 도우며 그 이름값을 제대로 한 듯하다. 말리자는 이에 대해 다음과 같이 말했다.

💬 워싱턴은 물론이고, 기술 환경 혹은 혁신 환경에 있지 않았기 때문에 겁이 났다. 우리는 아직 초기 단계인데, 다른 팀들은 더 많은 교육을 받고 성숙했다. 우리가 너무 뒤처지지는 않을까 하는 생각에 두려웠다. 만약 내가 그 이메일을 받지 못했다면 이 작은 기관에서 벗어나 이러한 일을 실현시킬 수 있다는 사실을 평생 몰랐을 것이다. 이그나이트에서의 경험은 확실히 현재 상태에서 '벗어나는' 것에 대한 대한 두려움을 없애 주었고, 새로운 혁신 방법으로 해결책을 찾도록 도와주었다. 그리고 새로운 아이디어를 거절당할 걱정 없이 무엇이든 제안할 수 있는 용기를 주었다.

◇◇

창조적 자신감

창조적 자신감이란 무엇일까? 유명한 켈리 형제 Kelley brothers 는 그들의 저서를 통해 이를 대중화했다. 창조적 자신감은 디자인 컨설팅 회사 아이디오의 추종자에 의해 '실패나 창조적 위험을 감수하는 자유와 용기, 창조하는 모든 아이디어가 가치가 있음을 아는 지식을 갖는 것'으로 정의된다. 말리자와 그녀의 팀에 딱 들어맞는 설명처럼 들린다.

◇◇

❹ 문제 해결에 새로운 목소리를 더하다

대의를 위한 도전 과제

이 이야기들에서 두드러진 주제 중 하나는 혁신 대화에 더 많은 목소리, 특히 과거에는 배제되었던 목소리들을 포함하는 것이다. 전통적으로 보건 의료나 교육, 정부 기관 등의 분야에 있는 전문가들은 도움이 필요한 사람들을 위해 디자인해 왔다. 그렇다면 그들과 함께 디자인할 방법이 있을까? 그리고 우리가 함께하고자 하는 이해관계자들이 일반적인 방식으로 참여하는 것을 꺼리거나 어려워한다면 어떻게 해야 할까?

디자인 씽킹의 적용

디자인 씽킹은 지금까지 배제되어 왔던 사람들, 즉 그들의 욕구를 말하지 못했던 사람들도 혁신의 대화에 참여하도록 기회를 제공한다. 영국의 자선단체 킹우드 트러스트는 이러한 사람들도 함께할 수 있도록 노력했다. 이를 위해 성인 자폐증 환자와 보조원을 그들의 주거 공간, 외부 공간, 일상 활동 디자인에 참여시켜 전통적인 디자인 도구들을 개정했다. 킹우드는 기회의 본질을 새로운 관점으로 바라보고, 글이나 말로 표현하지 못하는 사람도 자신의 삶에 영향을 미치는 디자인을 만드는 데 참여

할 수 있는 창조적 방법을 개발했다.

혁신 I의 세계에서는 '전문가'가 디자인을 한다. 특히 해당 이해관계자들이 가난하거나 아프거나 신체적으로 불편한 경우 등의 불리한 조건에 있다면 전문가의 목소리가 혁신 대화를 주도하게 되고 그 외의 목소리는 상대적으로 조용해진다. 혁신 II에서 우리는 이해관계자들을 대화에 초대하여 가치를 창출할 아이디어를 찾는다. 디자인 씽킹에는 이러한 초대를 현실화하기 위해 네 가지 질문이 포함된 뚜렷한 프로세스가 있다. '무엇이 보이는가?' 단계에서 우리는 이해관계자들의 관점에서 이 세계가 어떻게 보이고, 어떠한 경험을 하는지를 이해하기 위해 에스노그라피 도구를 사용하여 깊이 파고든다. '무엇이 떠오르는가?' 단계에서 이해관계자들은 아이디어 생성 과정에 함께 참여한다. '무엇이 끌리는가?'에서 우리는 새로운 개념을 실감나게 유형화시켜 줄 프로토타입을 만든다. 그리고 '무엇이 통할까?'에서 고객의 피드백을 받아 디자인을 개선하는 데 반영한다.

그러나 요구를 충족시켜 주려는 대상과 익숙한 방법으로 소통할 수 없는 상황을 상상해 보자. 그들과 연대를 이루는 것이 어려울 것이다. 킹우드 트러스트가 자폐증 환자를 지원하고 연대를 이룬 이야기는 지금까지 가장 창조적이고 인상적인 포괄 전략이 무엇인지 보여 준다.

킹우드 이야기는 색다른 질문을 던져 보기로 결심한 영국의 한 엄마, 데임 스테파니 셜리Dame Stephanie Shirley로부터 시작한다. 그녀의 아들 자일스Giles는 전 세계 인구의 단 1퍼센트만 가지고 있다는 자폐증 스펙트럼 장애 판정을 받았다. 자일스가 어른이 되자 부모가 해 줄 수 없는 특별한 보살핌이 필요했다. 자폐증 성인을 위한 시설 부족은 세계적인 문제다. 다음은 최근 〈워싱턴 포스트〉의 사설 중 일부다.

💬 가장 시급한 요구 중 하나는 성인 자폐증 환자를 위한 서비스 개선이다. 성인 환자들은 종종 투명 인간 취급을 받는다. 보는 사람의 마음을 아프게 하는 것은 보통 자폐증 어린이들이기 때문이다. 하지만 어린아이들도 자란다. 성인 자폐증 환자 중 다수는 그들의 욕구가 반영된 숙소를 위한 기금이 더 많이 있다면 더 자립적으로 살 수 있을 것이다. 또한 필요한 훈련과 지원을 받는다면 다수가 생산적인 직업을 가질 수 있을 것이다.

당시 영국에는 이용 가능한 대안이 없었다. 따라서 자일스의 부모는 그를 한 기관에 입원시킬 수 밖에 없었다. 스테파니는 "일부 영국 동물원보다도 못한 수용 시설이다."라고 말했다. 간병인들은 환자들이 더 나은 삶을 살도록 돕는 일에 대한 모든 희망을 잃은 듯했다. 심지어 그녀는 "환자들은 살아 있고 신체적으로 안전했지만 대부분의 인권을 빼앗긴 상태였다."라고 말했을 정도였다. 하지만 스테파니는 다른 사람들이 보지 못한 기회를 포착했다. 그리고 1994년에 자폐증과 아스퍼거 증후군 환자들이 온전하고 활발하게 살도록 돕는 킹우드 트러스트를 설립했다.

킹우드는 설립 초기부터 안전과 보안이 아니라, 성장과 발달을 목표로 디자인하는 데 의도적으로 집중했다. 디자인 컨설팅 회사 빙BEING의 파트너 칼럼 로우Colum Lowe는 이렇게 설명했다.

💬 우리가 하는 모든 일은 킹우드가 환자들에게 자신을 표현하고, 흥미를 발전시키고, 통제된 방식으로 도전할 수 있는 기회를 주는 것입니다. 그러면 모든 게 달라질 겁니다.

킹우드가 디자인 씽킹을 전략의 핵심에 반영시킨 오늘날로 빠르게 넘어가 보자.

지난 7년 동안, 그들은 자폐증 환자의 삶을 리디자인하기 위해 개별 주거 공간과 야외 녹지 공간의 디자인 그리고 샌드위치를 만들거나 진공청소기를 돌리는 것과 같은 일상 생활의 개인적인 과제 등 영향을 미치는 일련의 영역을 확인했다. 제한된 언어 구사 능력과 기타 학습 장애를 안고 있는 이들을 깊이 이해해야 하는 어려움에도 불구하고 킹우드는 이러한 자폐증 환자와 가족, 간병인들을 적극적 참가자로서 디자인 과정에 초대했다. 이렇게 함으로써 영국 전역에 영향력을 미칠 새로운 디자인 기준과 포괄적인 관행을 개발하는 데 성공하게 되었다. 이러한 이니셔티브의 누적된 영향은 그들이 지원하는 이들의 독립적인 삶을 영위하는 능력을 극적으로 향상시켰다. 킹우드는 자폐증을 가진 이들이 '선택한 삶을 살도록' 도와주었다고 말했다.

그들의 디자인 씽킹 여정은 2009년, 킹우드의 최고 경영자 수 오스본 Sue Osborn이 빙의 칼럼 로우에게 연락하면서 시작되었다. 킹우드 트러스트는 입원 환자들을 위한 새로운 숙소를 짓고 싶었지만, 성인 자폐증 환자들을 대상으로 한 디자인 지침을 찾을 수 없었다. 칼럼은 보건 의료 시설 디자인 전문가로, 킹우드가 성인 자폐증 환자를 위한 숙소를 디자인하는 데 필요한 지침을 개발할 수 있는 방법을 검토하고 제안서를 작성하도록 임명되었다. 칼럼의 제안은 영국 왕립 예술 학교의 헬렌 햄린 디자인 센터 Helen Hamlyn Centre for Design에 의뢰하여 1년 동안 연구를 위한 프로젝트를 수행하고, 치매와 자폐증 분야의 저명한 전문가들의 의견을 수렴하여 지침을 만드는 것을 포함했다.

앤드류 브랜드 Andrew Brand의 지휘로 진행된 그들의 초기 연구는, 성장

과 개발, 트리거, 견고성, 지원 도구라는 새로운 환경 개발 가이드를 위한 네 가지 주제를 제시했다. 성장과 발전은 자폐증을 가진 이들이 자신감을 쌓는 방법으로 환경을 탐구하도록 격려하고, 흥미와 기술을 개발할 공간을 제공하는 것이다. 트리거는 입원 환자들에게 부정적인 영향을 줄 만한 자극제를 줄이는 동시에 그들의 감각적 욕구를 충족할 공간을 제공하는 것에 중점을 두었다. 견고성은 입원 환자와 직원들을 위한 안전한 환경 제공과 의도하지 않은 목적으로 사용되는 것에 대한 관용적인 환경을 나타낸다. 지원 도구는 최상의 서비스를 제공할 수 있도록 직원들을 지원한다는 목표를 가지고 있다.

이러한 주제는 개인 공간뿐만 아니라 공용 공간의 디자인도 안내해 준다. 공용 공간에는 마음을 안정시키는 중성적인 색을 사용했고, 개인 침실에는 환자 스스로가 색을 선택할 수 있게 했다. (특별히 정해진 기능이 없는) 공용 공간은 춤과 컴퓨터 작업 등 다양한 목적으로 사용되었다. 수면 공간에는 개인 취향에 따라 표준색이나 중성색, 여러 색을 섞은 조명이 설치되었다. 감각 선호도는 성장과 개발을 위해 디자인된 프로젝트의 길잡이가 되었다. 안전한 환경을 제공하기 위해 바닥 난방과 배관이 사용되었다.

그 직후 2010년, 섬유 디자이너 케이티 가디언Katie Gaudion은 사람들이 환경의 감각적 특성과 어떻게 관여되는지 이해하는 것과 신경 발달 장애를 가진 사람들의 삶을 풍요롭게 하는 것에 열정을 가지고 헬렌 햄린 센터의 팀에 합류했다. 케이티는 자폐증 논의에서 두드러지는 장애의 세 가지 요소인 사회적 상호작용과 의사소통, 이해, 상상력을 제쳐놓음으로써 킹우드의 발달적 열망을 실현시켰다. 그 대신 그녀는 자폐증을 긍정적이고 가능성을 가진 빛으로 보는 '세 가지 힘'이라고 불리는 새로운 디자인

프레임워크를 개발했다.

'세 가지 힘'을 통해 케이티는 감각 선호도와 특별 관심사, 행동 능력의 긍정적인 효과를 최대화할 방안을 찾으려 노력했다. 기회 자체를 새롭게 구성하는 것(나쁜 일을 예방하는 것에서 좋은 일을 활발히 장려하는 것으로 변화)은 혁신의 장을 만들어 준다.

팀은 이를 중점으로 우리가 디자인에 대해 언급했던 '불만 사항'을 단순히 제거하는 것을 넘어섰다. 그들은 개인의 감각 선호도, 특별 관심사, 능력을 탐구하는 것을 목표로 연구를 수행하고 즐거움, 학습, 발전을 위한 지점을 만들었다.

디자인 씽킹 과정의 초기에는 폭넓고 다양한 그룹을 혁신에 필요한 깊은 통찰과 발견을 쉽게 얻는 방향으로 디자인 대화에 참여시키는 일은 어려울 수 있다. 킹우드 디자인팀도 연구의 시작과 함께 여러 가지 도전 과제에 직면하게 되었다. 그중 하나는 연구자가 킹우드에 있는 성인 자폐증 환자에게 그들의 경험, 요구와 선호 사항에 대해 항상 물어볼 수 없다는 것이었다. 대부분의 자폐증 환자들이 빛이나 소리, 냄새 등의 감각 자극에 상당히 민감하다는 사실은 알고 있지만, 이러한 민감성이 디자인 과정에 어떻게 수용될 수 있는지에 대한 자세한 연구는 드물었다. 주변 환경에 대한 자폐증 환자의 민감성 연구에는 또 다른 어려움이 있었다. 바로 연구자의 존재 자체가 그들의 삶을 혼란시킨다는 것이었다.

우리는 케이티의 박사 논문을 읽고, 킹우드 이야기에 대해 더 자세히 알게되었다. 이 논문은 디자인팀의 접근 방식과 프로세스의 모든 측면에 대한 주요 이해관계자들의 집중적인 참여를 기록했다. '무엇이 보이는가?' 단계에서 데이터 수집 및 통찰 식별, '무엇이 떠오르는가?' 단계에서 아이디어 생성, '무엇이 끌리는가?'와 '무엇이 통하는가?'에서의 테스

트가 매우 인상깊었다.

팀은 이러한 단계를 달성하기 위해서는 기존의 연구 도구를 이해관계자들의 세상에 대한 특별한 경험 방식에 적용해야 했다. 특히 테스트 과정뿐만 아니라, 발견 단계의 중요한 일부로 디자인 도구 시각화(프로토타이핑, 스토리보드 등)를 광범위하게 사용하는 것은 자폐증 환자, 보조원, 가족들이 인식하거나 분명하게 표현하지 못하는 통찰을 표면화하는 데 매우 중요하다.

◇◇◇

질문 재구성

우리가 디자인의 시작 지점을 질문이나 도전 과제, 문제 구상으로 하는 것과 관계없이, 성공적인 디자인은 연구하고자 하는 공간에 대해 세심하게 신경쓰는 것에서 시작된다. 질문의 초기 구상은 킹우드 이야기에서 명백히 드러나듯, 혁신 여정의 전체 틀과 방향을 결정한다. 다정한 어머니인 스테파니 셜리는 당시의 전문가들과 다른 질문을 하였고, 덕분에 아들을 안전하게 지키는 것뿐만 아니라 더 광범위하고 야심찬 과제에 관심을 가지게 되었다. 그녀의 열망은 아들이 최대한 활발하게 온전한 삶을 사는 것이었다. 이렇듯 질문의 새로운 틀을 형성함으로써 완전히 다른 혁신 대화가 시작되었다.

◇◇◇

◇◇

시각화

시각화의 활용은 디자인 씽킹 접근법의 주춧돌 중 하나이다. 많은 사람이 시각화하면 그림을 떠올린다. 그러나 실제로 그것은 다른 사람들이 쉽게 접근할 수 있는 방법으로 생각을 보여 준다. 가장 단순한 수준에서 시각화는 구어와 문자에 대한 의존을 벗어나 이미지를 만드는 것이다. 조금 더 깊게 들여다보면 시각화는 대상을 마음의 눈으로 보고 타인에게 더 명확하고 설득력 있게 생각을 전달하는 것이다.

◇◇

'무엇이 보이는가?' 탐구하기

물리적 환경은 사람에게 영향을 미친다. 하지만 기존의 연구는 자폐증 환자와 그들을 둘러싼 환경의 관계에 초점을 맞추지 않았다.

그러나 연구팀은 환경 내 물건과 자폐증 환자들의 관계가 토스터나 세탁기와 같은 일상용품에서도 매우 다를 수 있다는 것을 발견했다. 세탁기의 회전 운동을 관찰하면서 즐거움을 느낄 수도 있고, 토스터에서 빵이 갑작스럽게 튀어 올라 불안감을 느낄 수도 있다. 잡지의 페이지를 찢는다거나 벽을 문지르는 등 파괴적으로 보일 수 있는 행동도 실제로는 즐거움을 주는 행위일 수도 있다.

이러한 사실을 기반으로, 케이티는 수년 동안 야외 공간 디자인과 일상 활동 프로젝트를 위한 연구를 수행했다. 그리고 두 프로젝트 모두에서 감각적이고 창조적인 활동 범위를 만들고 흥미 반영, 참여 관찰, 섀도잉 등의 도구뿐만 아니라 보조원과 가족을 대상으로 한 전통적인 인터

뷰를 활용했다. 킹우드가 지원하는 성인 자폐증 환자 모두는 가능하다면 언제, 어디서든 연구에 참여하도록 초대되었다.

한 가지 예로, 야외 정원 공간 디자인을 위해 케이티는 자폐증 참가자의 관심사를 토대로 한 감각적 경험을 반영한 가구와 소품, 활동 디자인을 모두 갖춘 두 시간짜리 정원 활동을 계획했다. 소품은 감각적 특성(촉각, 청각, 시각, 후각, 움직임 등)을 반영하도록 디자인되었고, 입원 환자의 감각 선호도와 행동 능력에 대한 통찰을 얻기 위해 사용되었다. 예를 들어 피트^{Pete}라는 한 참가자는 늘이고 당겨서 저항을 주는 소품을 좋아했다. 이 정원 활동에서 (크고 말랑거리며 잘 늘어나는 레고 같이 생긴) 피들 브릭^{fiddle bricks}을 디자인했는데, 피트가 두 시간의 정원 활동에서 이것을 매우 즐겁게 가지고 노는 것을 볼 수 있었다. 한편, 점프를 좋아하는 사람들을 위해 트램펄린도 추가되었다.

정원 디자인에 다양한 감각적 경험을 위한 영역도 추가되었다. 예를 들어, 어떤 사람은 거품을 보고, 흙과 꽃의 향기를 맡고, 맨발로 걷거나 뛰거나 점프하고, 모래를 만지는 것을 즐길 수 있다. 케이티의 말대로 한 사람의 관심사는 자세한 특징과 활동의 선택에 대한 정보를 제공할 수 있으며, 정원 활동을 활발하게 할 가능성을 크게 키워 준다. 또 다른 창조적 활동의 예로, 디자인팀은 자폐증을 가진 참가자와 그들의 보조원과 함께 모빌을 만들었다. 연구팀은 감각 소품 제작 가이드를 만들어 작업을 확장시켰고, 보조원이 그들의 환자를 위한 개인 맞춤형 감각 소품을 만드는 공동 창조 워크숍을 진행했다.

입원 환자의 감각 선호도에 대한 이해를 높이기 위해 케이티는 체계적인 감각 프로필 설문지를 가지고 시각적 감각 선호도 카드를 만들었다. 카드는 언어로 좋고 싫음을 전달하는 데 어려움을 겪는 사람들에게 감

각적 좋고 싫음에 대한 의사소통을 가능하게 해 주고, 개별 감각 프로필에 대한 개요를 만드는 방법을 제공한다. 이 카드들은 자폐증 참가자가 그들의 선호도를 손가락으로 가리키거나 시선을 마주침으로써 표현하도록 하였다. 이 과정은 자폐증 환자를 직접 참여시켰다는 점에서 의미가 있다.

감각 카드의 예

일상 활동 프로젝트를 위해 케이티는 '일상에서 사용하는 물체Objects of Everyday Use'라는 43개의 시각 카드 세트를 만들었다. 이 카드들도 기존의 '로턴 도구적 일상생활 수행능력 척도the Lawton Instrumental Activities of Daily Living Scale' 설문지에 기초하고 있다. 카드에 있는 일상 활동 사진들은 참가자들이 어떤 활동을 할 것인지에 대한 이해를 높이는 시각적 촉매제 역할을 한다. 박스에 체크하여 대답하는 단순한 방식의 질문들은 입원 환자가 더 쉽게 카드를 작성할 수 있도록 해 주었다.

그 과정을 좀 더 포괄적으로 만들고 그들이 집에서 하고 싶거나 하기

싫어하는 것들을 표현할 수 있도록 하는 것에 초점을 둔 것이다.

우리는 연구 과정에서 종종 디자인 씽킹 프로젝트의 가장 중요한 결과물은 새로운 디자인이 아니라, 연관된 사람들에게 미치는 영향이라고 느낀다. 카드는 자폐증을 가진 참가자들에게 더 많은 통제권과 독립성을 주어 좋고 싫음을 표현하게 했다. 그리고 이것은 그들이 이전에는 하지 못했던 방식으로 자신을 표현할 기회를 제공했기 때문에 큰 성공을 거두었다. 마찬가지로 이러한 시각적 도구는 보조원과 가족이 예전에는 눈치채지 못했던 통찰을 이끌어 내 일상의 작업 환경의 변화를 용이하게 해준다. 보조원은 카드 작업을 즐기게 되었다.

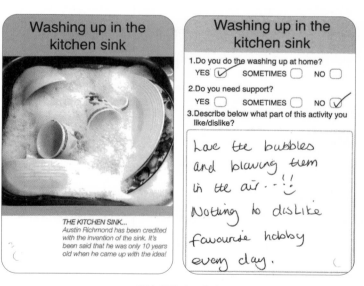

일상 활동 카드의 예

💬 사진들은 우리가 물어봐야 할 질문들을 더욱 명확하게 해 주어 대답하는 데 자신감이 생기도록 해 주었다. 또한, 사진 카드가 우리가 돌보는 환자들에게 도움이 되는 방식도 마음에 들었다. 이것은 결국 환자들을 위한 것이므로 그들이 목소리를 낼 수 있는 도구를 제공하여 의견과 정보를 말하도록 하는 것이 중요하다.

보조원의 도움을 받아 17명의 성인 자폐증 환자들은 그들의 일상 활동에 대한 카드 작성을 마쳤다. "연구팀은 카드를 사용해 가장 인기가 많거나 적은 활동 사이의 패턴과 상관 관계, 활동을 수행하는 데 필요한 지원의 정도, 가능한 시간, 참가자가 다양한 활동을 좋아하거나 싫어하는 이유 등을 탐구할 수 있었다."라고 케이티는 말했다. 이를테면 일부 참가자들이 거품에 관심을 보였다면, 비누 거품을 가지고 노는 즐거움을 알려 준다. 그런 다음 이것을 설거지에 대한 동기 부여로 유도한다.

칼럼은 "우리가 돕는 환자들이 차를 한 잔 마시고 싶을 때, 보조원이 준비해 주는 것이 더 빠르지만, 이는 학습된 무력감을 조장한다. 우리는 그들이 스스로 무언가를 할 수 있기를 바라며 프로그램을 만든다. 그들을 위해 차를 끓여 주는 대신 스스로 차를 끓이도록 돕는 것이다. 혹은 샌드위치를 만들 수 있도록 도와준다."라고 말했다.

요점은 작업을 나눔으로써 도움을 주고, 각각의 자폐증 참가자들에게 도움이나 방해가 된 것이 무엇인지에 대한 이해를 통해 개인의 감각 선호도와 강점을 구축함으로써 단계를 리디자인하는 것이다.

이러한 일상 활동은 여러 단계로 진행되며, 디자인팀은 각 단계에는 잠재적 방해나 장애물이 있다는 사실을 깨닫게 된다. 이러한 장애물을 이해하고 제거하거나 관심사를 더할 수 있다면, 업무는 훨씬 매력적으로

변할 수 있다. "자폐증 환자가 가장 어려워하는 활동을 정확히 집어내고 그중 어느 부분에서 특히 도움이 필요한지 알아낸다면 환자의 역량을 보완하기 위해 무엇을 다르게 적용하거나 디자인해야 하는지 알아내는 데 큰 도움이 될 것"이라고 케이티는 설명한다. 예를 들어, 만약에 어느 환자가 빵이 아무런 예고 없이 튀어오르는 소리 때문에 토스터를 싫어한다면 작동 시간을 측정해 미리 알려 줄 수 있는 무언가가 있을 것이다. 타이머 설정과 같이 사소한 것도 문제를 해결하고 업무를 수월하게 만들 수 있다.

케이티는 연구를 통해 일상 활동 프로젝트를 위한 관심사 분류법을 만들었다. 나무 그림을 사용해 각 자폐증 참가자의 관심사를 시각화한 것으로, 각기 다른 나뭇가지 색깔은 관심 분야를 나타냈다. 나뭇가지에 매달린 잎은 해당 분야에 대한 개별 환자의 흥미를 반영한다. 스포츠 가지에는 춤을 추는 모습, 창조적 예술 가지에는 음악, 기계 가지에는 라디오 등을 그림으로 나타냈다. 이파리로 뒤덮인 나뭇가지가 있는가 하면 비어 있는 것도 있다. 각각의 나무는 개인의 특별한 관심사를 시각적으로 한눈에 보여 준다.

킹우드 이야기는 공감의 힘을 잘 보여 준다. 많은 사람에게 세탁기는 옷을 세탁하는 기계이다. 우리는 보통 이 기계를 감각 정보라는 관점에서 보지 않는다. 만약 그렇다 하더라도 그러한 생각과 반응에는 별다른 주의를 기울이지 않을 것이다. 세탁기가 큰 소리를 낸다면 거슬려 하거나 세탁을 마칠 때까지 다른 곳으로 피해 있을 뿐이다. 그리고 다음에 기계를 살 때는 조금 더 조용한 모델을 고려할 것이다. 그러나 일상의 물체와 환경이 주는 감각 정보는 자폐증을 가진 사람의 일상에 엄청난 영향을 끼칠 수 있다. 앞서 본 바와 같이 세탁기는 빨래가 돌아가는 모습을

자폐증 환자의 흥미를 보여 주는 나무, 일러스트 by 케이티 가디언

구경하는 즐거움의 원천이 될 수 있다. 반면, 토스터는 심각한 스트레스를 일으킬 수 있다. 멀리서 들려오는 자동차 엔진의 소리는 방 안에서 치는 징 소리처럼 들릴 수 있다.

자폐증을 앓고 있지 않은 디자이너가 자폐증 환자의 눈을 통해 세상을 보는 것은 매우 중요한 도전 과제이다. 이미 공감을 중요하게 여기는 디자이너라도 마찬가지이다. 직접 관찰은 강력한 디자인 도구로 사용될 수 있다.

케이티는 피트를 처음 관찰한 작업 초기 단계에서 발견한 통찰의 순간 중 하나를 설명했다. 그녀가 피트의 집을 처음 방문했을 때, 그가 가

죽 쇼파를 뜯거나 잡지를 찢거나 벽에 무엇인가를 문질러 파이도록 하는 등 파괴적으로 보이는 여러 가지 행동을 하는 것을 보았다. 그녀는 피트의 행동을 기록하고 미래에 이를 예방할 해결책을 어떻게 디자인할 것인지에 집중했다. 두 번째 방문했을 때, 그녀는 피트의 행동을 따라 하기로 결심했다. 그러자 놀랍게도 종이를 찢거나 잡지를 휙휙 넘기거나 가죽 쇼파를 뜯거나 귀에 벽을 대는 행동에서 감각적인 즐거움을 발견하게 되었다.

피트에게 이러한 행동을 하는 것이 좋은 이유를 직접 물을 수 없었던 케이티는 그의 행동을 그대로 따라하며 직접 경험해 본 것이다.

💬 소파의 가죽을 뜯는 것은 놀라울 정도로 만족감을 주었으며 뽁뽁이를 터트리는 만족감에 견줄 정도였다. 이제 피트의 소파를 망가진 물건이 아닌 뜯는 재미가 있는 물체로 보게 되었다. 벽에다 귀를 대고 흘러나오는 음악의 진동을 느끼고 있으면 귀를 살짝 간질이는 무언가를 느낄 수 있다. …… 그래서 나는 손상된 벽 대신에, 즐겁고 마음이 편안해지는 경험으로 인식하게 되었다.

처음 방문했을 때 케이티는 자신만의 평가 기준으로 피트의 행동을 부정적이고 파괴적인 것으로 단정지었다. 두 번째 방문에서 그녀는 진정으로 피트와 공감하기 시작했으며, 소파와 벽, 음악은 피트가 좋아하는 일을 이해하도록 도와주었다. "공감은 내재적인 것이라고 생각했다. 하지만 성장하고 진화할 수 있는 것임을 깨닫게 되었다. 이러한 일이 일어나기 위해서는 …… 세상에 존재하는 여러 가지 방식에 대해 개방적인 사고를 갖는 지각적 변화가 필요하다."라고 그녀는 설명했다.

직접 관찰 도구

에스노그라피 인터뷰는 가장 많이 사용하는 디자인 도구일 것이다. 그러나 직접 관찰은 단순히 사람들과의 대화를 통해서는 얻을 수 없는 결정적인 통찰을 이끌어 낸다. 사람들의 행동에 대해 질문할 때 듣는 대답은 편견이나 한계를 포함할 수 있기 때문이다.

직접 관찰은 사람들이 하는 말과 행동 사이의 불일치, 즉 디자이너들이 '말과 행동 사이의 틈'이라 부르는 모순에 대한 이해를 돕는다. 에스노그라피 관찰을 통해 우리는 더 자세히 알고자 하는 이들의 '고유한 영역'에 들어가 해석이나 평가 없이 전체적인 맥락을 이해하려 한다. 케이티가 피트를 관찰하며 느꼈듯이, 이는 결코 쉬운 일이 아니다.

'무엇이 떠오르는가?' 공동 창조하기

디자인팀은 '무엇이 보이는가?'의 탐구에서 '무엇이 떠오르는가?'의 새로운 아이디어 형성으로 전환하면서 감각 선호도나 관심사, 능력 등에 대한 이해를 염두에 두었다. 그들은 정원 프로젝트를 위한 디자인 콘셉트를 만들기 위해 공동 창조 워크숍을 열고, 보조원과 가족들을 초대해 공동 정원 공간이 어떠한 모습일지 함께 구상했다. 종이에 네모난 패치로 잔디밭을 표현하고 가구와 바닥, 칸막이, 활동 아이디어 등 정원 기능을 카드에 표시하였다. 그리고 참가자들에게 그들이 돕고 있는 자폐증 환자를 나타내는 스티커를 나누어 주어 선호하는 곳에 붙이도록 하여 어떤 특성의 어떤 아이디어가 인기를 끄는지 조사했다.

그 결과, 정원을 시각적으로 묘사하여 잔디밭의 다양한 장소에서 사람들이 어떠한 활동을 원하는지, 각 활동 영역에서 누가, 어떻게 시간을 보낼지에 대한 정보를 얻을 수 있었다. 공동 창조 워크숍을 통해 팀은 좋아하고 반복되는 주제가 어떤 것인지 바로 알 수 있었다. 이러한 활동은 자발적이고 공개적인 대화가 가능했기 때문에 흥미롭고 유용했다. 정원은 성인 자폐증 환자를 위해 디자인되었지만, 그 공간에서 직원과 가족들을 포함해 모두가 즐거운 시간을 보낼 수 있을 것이다.

최종 정원 디자인은 탈출과 운동, 직업, 감각, 사회, 이행, 야생 등 7가지 각기 다른 활동 공간을 포함했다. '탈출'은 고독, 침착한, 고요의 필요성을, '감각'은 감각 경험의 영향과 이를 긍정적인 효과로 활용하려는 노력을 인식한 것이다. 예를 들어 특정 감각 공간은 시각, 후각, 청각, 촉각

최종 정원 디자인

을 반영하도록 디자인되었다. 또한 활동 공간은 입원 환자들이 각 활동 영역 사이를 이행할 수 있도록 분리, 독립된 구획들로 디자인하였다. 이러한 디자인은 개인의 선호도와 관심사를 반영하고 변화와 적응을 가능하게 한다. 변화를 싫어하는 이들을 위해 숙소 근처의 공간은 더 정돈되어 있고, (계절에 따라 식물과 나무가 변하지 않는) 정적인 곳으로 디자인되었다. 더 멀리 있는 구역은 더 많은 계절적 변화와 더 적은 질서를 가지고 있다. 정원의 입구는 약간의 감각 정보만 제공하고, 안으로 들어갈수록 더 많은 감각 탐구가 가능하도록 디자인되었다. 이러한 배치는 과민증과 감수성 저하의 균형을 맞추는 데 도움이 되었다.

지저분한 것은 싫어하지만 정원을 가꾸는 데 관심이 있는 사람들을 위해 상자 텃밭은 너무 지저분하거나 어렵지 않은 정원 가꾸기 활동을 위해 디자인되었다. 운동 공간의 바닥에는 고무 판이 깔려 있고, 울타리에 늘어선 나뭇잎들은 다른 정원 구역의 소음을 줄이는 데 도움을 주었다. 감각 구역은 한 번에 하나의 감각에만 집중할 수 있도록 분리했다. 일부 입원 환자들은 감각 선호도 카드를 사용하여 점프를 좋아한다고 밝혔으므로 트램펄린을 추가하는 것도 고려했다. 탈출 공간은 개인 공간을 존중한 자리를 제공했고, 사회적 공간은 정원 중심부에 만들어진 야외 교실을 포함했다. 공동 제작 세션의 결과인 이러한 활동 공간은 최종 콘셉트를 개발하는 데 활용되었다.

일상 활동 프로젝트를 위한 공동 창조 세션에서 보조원 중 한 명은 많은 환자가 거품을 좋아하고, 진공 청소기의 사용을 어려워한다는 사실을 발견했다. 그리고 거품의 즐거움을 진공청소기와 연결시켜 더 즐거운 경험을 만들자는 아이디어를 제안했다. 케이티는 회전하는 물체를 좋아하는 사람들에게 더 큰 즐거움을 주도록 세탁기에 회전 디스크를 부착하

는 아이디어를 구상했다. 약점을 강점으로 인지함으로써 보조원들은 환자들의 장점을 부각시키는 활동이 수월하도록 돕고 걸림돌이 될 장애물을 관리할 수 있게 되었다. 케이티는 다음과 같이 말했다.

💬 보조원들은 통역원이자 중재자로서 그들이 돌보는 환자에 대해 많은 양의 정보를 가지고 있으므로 핵심적인 역할을 했다. 그러나 그들 스스로는 이러한 사실을 알지 못하는 듯했다. 따라서 디자인 과정의 중요한 부분은 그들이 아이디어를 서로 공유하고 표현할 수 있는 플랫폼을 만드는 것이었다. 그리고 그들은 자신이 돕는 사람에 대한 새로운 아이디어를 생성하여 구체적이고 유형적으로 만드는 방법을 탐구한다.

'무엇이 끌리는가?' 프로토타이핑하기

직접 참여하는 활동은 킹우드 디자인 과정의 중요한 일부였다. 팀원들은 '준비, 만들기 시작' 워크숍을 개발하여 프로토타이핑을 심층적으로 활용한 탐구를 장려했다. 이러한 워크숍 중 하나를 통해 킹우드의 보조원들은 저렴하고 쉽게 찾을 수 있는 물건들로 개인의 정원 소품을 바꾸었다. 이러한 세션은 직원들이 자신이 돕는 이들의 감각적인 좋고 싫음을 고려하고, 경험과 아이디어를 공유하며 소통할 수 있도록 했다. 직원들을 전문가처럼 생각하고 협동적, 창조적 학습이 이루어지는 상호적 워크숍에 대해 처음에는 냉소적이었다. 그러나 직원들이 창조적으로 자신이 돕는 사람들에 대해 생각하는 것을 즐기면서 큰 인기를 끌게 되었다.

이 세션은 필요에 따라 계속해서 제공된다.

일상 활동 프로젝트를 위해 또 다른 '준비, 만들기 시작' 워크숍이 개최되어 킹우드에서 장기 근무한 보조원들의 아이디어와 경험 또한 공유할 수 있도록 했다. 그들은 우선 종이에 입원 환자의 활동을 담은 (막대 인간 그림과 자막을 사용하여 단계별로 이야기를 지면에 그린) 스토리보드를 제작한 후, (활동을 창조적이고 입체적으로 표현하는) 3D 무대 세트로 확장했다. 또한 이 단계에서는 진공청소기 사용과 거품을 연결하기 위해 (많은 환자가 귀여운 외관 덕분에 더 좋아하게 된) 헨리 진공청소기에 거품기를 부착하여 두 가지 프로토타입을 만들었다. 케이티가 배운 것 중 하나는 그녀가 만들어야 하는 프로토타입의 특성에 관한 것이었다.

💬 나는 프토로타입이 탈착과 파괴할 수 있는 것이어야 한다는 것을 깨달았다. 파괴와 제거는 환자들이 무엇인가를 싫어한다고 표현하는 유일한 방법으로 흔히 사용되기 때문이다. 그들이 그럴 수 있다는 사실을 감사히 여긴다. 왜냐하면, 그것이 싫어하는 것을 가장 명확하게 표현할 방법이기 때문이다.

'무엇이 통할까?' 테스트하기

아이디어 생성 후, 디자인 활동에서 중요한 부분은 평가와 테스트였다. 예를 들어 정원이 개발된 후, 팀은 정원 사용에 대해 직원들과 그들이 돕는 환자들이 작성할 시각적 평가서를 만들어 정원이 어떻게 사용되고 있는지, 반응이 어떠한지를 판단했다.

정원은 몇 시에 이용되었나? 그날의 날씨는 어떠했나? 어떤 공간이 사용되었나? 그 공간에 대한 반응은 어떠했나? 무엇을 좋아하고 무엇을 했나? 등이다.

긍정적이고 즐거운 경험은 웃는 얼굴smile face을 받았다. 부정적이고 즐겁지 않은 경험은 화난 얼굴angry face을 받았다. 이 데이터로 팀원들은 정원이 어떻게 이용되며, 자폐증 참가자들이 새로운 정원을 어떻게 느꼈는지를 알 수 있었다.

킹우드에서 결과를 측정하는 것은 어쩌면 다른 상황에서보다 훨씬 어려운 과제일 수 있다. 이곳의 디자인 사용자는 좋고 싫음을 쉽게 표현할 수 없기 때문이다. 어떤 면에서, 직원들의 반응은 회의에서 도구 사용에 대한 열정으로 바뀌었으므로, 효과를 가장 분명하게 나타내는 신호가 된다.

킹우드에서 개발한 도구들은 신경학적으로 다양한 사람들을 대상으로 하는 여러 프로젝트에 영향을 미칠 수 있고, 다른 집단에 함께 사용하도록 적용하고 있다. 예를 들어 뉴욕과 보스턴에서 치료사들은 치매 환자들을 대상으로 감각 선호도 카드를 사용하는 실험을 하고 있다.

과정 되짚어 보기

2015년, 수 오스본의 뒤를 이어 최고 경영자로 취임한 케이트 앨런Kate Allen은 킹우드의 지속적인 혁신에 대한 노력 뒤에 숨겨진 배경과 디자인 씽킹으로 조직 전체를 그 과정에 초대하는 방식을 이해하는 것의 중요성에 대해 되돌아보았다.

💬 우리 직원들은 자폐증 환자와 매일 함께 일하고 있다. 실제 변화를 만드는 것은 바로 이 직원들이다. 한 사람의 삶에 큰 변화를 가져다줄 힘을 지닌 것 또한 이들이다. 그러므로 직원들은 킹우드의 열정을 이해하고 그 일부가 되어야만 한다. 우리가 왜 이런 일을 하는지 알아야만 하는 것이다. 이 일의 이점을 알고 그들이 함께 일하고 있는 사람들에게 긍정적인 영향을 줄 수 있음을 알아야 한다. 초기에는 사람들이 디자인 워크숍의 목적을 몰랐으므로 참여를 유도하는 것 자체가 일이었다. 그들은 킹우드가 왜 이렇게 정신 나간 짓을 하는지 이해하지 못했다. 디자인 아이디어는 실질적인 이점과 연관되어야 하고, 조직 전체에 있어서 현실적이고 실재하는 것이어야 한다. 그래야만 그들이 우리가 하는 일의 혜택을 깨닫고 이를 인정하게 될 것이다. 우리는 지금 7년째 연구를 계속해 오고 있다. 그리고 아이디어는 조직 내에서 위아래로 이동하고 있다. 서로의 말에 귀를 기울이면서 말이다.

킹우드는 어려운 과제에도 불구하고 새로운 목소리를 내고, 카드와 소품과 같은 도구를 독창적인 방식으로 수정하여 그들의 의견을 의미 있게 만드는 새로운 질문을 작성하는 것의 중요성을 보여 준다. 우리가 다른 사람의 몸과 마음이 되는 것은 불가능하지만, 디자인 씽킹 도구를 사용해 그들의 경험에 대한 이해를 높이는 데 엄청난 진전을 가져올 수 있다. 다만, 케이티는 관점에 변화가 필요하다고 말한다.

다른 이들의 기호를 이해하는 것은, 우리가 판단을 삼가고 자신의 예측에 의문을 가지며 탐구적 연구와 프로토타이핑을 통해 새로운 데이터와 이해를 얻을 수 있을 때 비로소 가능하다. 킹우드에서 볼 수 있듯, 비

록 성인 자폐증 환자들이 제한된 언어 능력과 기타 학습 장애를 가지고 있더라도, 우리는 그들, 그들의 가족, 보조원들이 참여하는 에스노그라피 조사를 통해 개인의 경험에 대한 가치 있는 이해를 발전시킬 수 있다. 그리고 그들의 삶을 보다 능동적이고 보람차게 만들 수 있었다.

킹우드 이야기는 이해관계자들을 디자인 과정으로 초대하는 가장 어려운 상황 중 하나를 보여 준 것이지만, 실제로 많은 사람이 자신의 욕구를 명확히 전달하는 데 한계를 느낀다. 여기에는 심화된 발견을 아이디어 생성의 시작으로 하는 어려운 행동에 대한 의무를 포함한다. 킹우드 프로젝트 팀의 창조성은 그들의 최종 해결책이 아니라, 우리 대부분을 좌절시킬 학습 장애물을 완전히 극복하는 데에서 가장 명백하게 드러날 것이다. 이것은 우리가 더 다양한 목소리를 들었을 때 무엇을 할 수 있을지 잘 보여 준다. 즉 우리가 디자인하는 대상과 함께 공동 창조하고 그들의 일상을 유의미한 방식으로 디자인하는 데 참여할 기회를 제공할 때 가능한 것이다.

❺ 디자인 씽킹의 확장으로 환자 경험을 변화시키다

대의를 위한 도전 과제

소셜 섹터에서의 도전 과제는 종종 시스템 단계에서 발견되곤 한다. 그런데 조직들은 차이점을 극복하고 소통하는 데 어려움을 겪는 전문가 집단인 경우가 많다. 시스템의 각 부분을 관리하는 전문가들은 어려운 문제를 해결하기 위해 어떻게 다시 모일 수 있을까?

의료 분야에서 조직의 개혁은 시급히 필요하지만, 이러한 복잡한 시스템과 뿌리 깊이 자리 잡은 차이점들은 그것을 방해한다. 이러한 점에서 딜레마는 더 분명하게 드러난다.

디자인 씽킹의 적용

차이점을 극복하고 새로운 미래를 상상하는 것은 현재를 새로운 시각에서 보는 것에서 시작된다. 디자인 씽킹은 시스템 수준에서 이러한 개선을 위한 강력한 도구를 제공한다. 호주 모내시 의료 센터의 의료진은 서로 다른 관점을 가진 의료 전문가들이 가장 중요한 문제에 의견을 일치시키는 데 인간 중심 디자인이 어떻게 도움이 되는지 보여 준다.

모내시는 도시의 대학 의료 센터로서, 오늘날 보건 의료 기관의 (노

령 인구, 입원 기간 증가, 자격 요건 증가 등) 크고 (사람들이 손을 씻도록 하는 어려움 등) 작은 많은 문제와 마주하게 된다. 모내시에서 이러한 문제들은 이러한 문제들은 직원 고용과 관련된 심각한 내부 갈등, 낮은 환자 만족도, 전체 경영진의 사임으로 이어졌다. 디자인 씽킹을 시스템 씽킹과 경영 분석에 통합하려는 다각적인 노력의 일부로, 모내시의 임상의들은 방법론을 익히고, 더욱 혁신적으로 환자 중심의 기관이 되도록 협력한다.

호주 멜버른에 위치한 모내시 의료 센터는 보건 의료 임상의와 직원들이 혁신의 길을 열고, 전체 조직이 이에 따르도록 앞장설 수 있다는 것을 보여 준다. 의과 대학 교수인 돈 캠벨Don Campbell 박사와 경영 분석 관리자인 키이스 스토크먼Keith Stockman은 전문 영역을 넘어서, 그들이 '체계적인 디자인 씽킹'이라 부르는 접근법에 도달하도록 팀 동료를 동원했다. 2012년에 설립된 보건 의료 디자인 혁신 이니셔티브는 환자의 입원 기간 연장이나 손 씻기, 정신 건강 등 다양한 도전 과제를 공략했다. 그들은 여러 프로젝트를 통해 두 가지 공통된 믿음을 중심으로 단결했다. 첫째, 의료 서비스 제공에 관한 새로운 사고방식은 환자 경험과 일선 보건 의료 제공 팀의 상호작용에 중점을 두어야 한다. 둘째, 팀은 이러한 모든 변화에 관여한다. 모내시 팀은 변화가 인간 감정의 역할을 포함하여 사람, 프로세스, 시스템에서 일어나야 한다고 믿는다. 특히 의도하거나 의도하지 않은 행동 및 결과 모두를 유도하는 더 큰 시스템의 힘에 대한 인식은 매우 중요하다.

"나는 세 개의 다리를 가진 의자 모델이 있다. 그 다리 중 하나는 임상 관리이고, 또 다른 하나는 경영 분석이다. 시스템 씽킹은 세 번째 다리다. 그리고 이 모든 것을 하나로 모아 주는 의자가 바로 디자인이다."라고 돈은 설명했다.

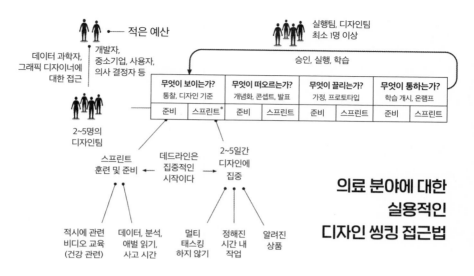

무엇이 보이는가?		무엇이 떠오르는가?		무엇이 끌리는가?		무엇이 통하는가?	
통찰, 디자인 기준		개념화, 콘셉트, 발표		가정, 프로토타입		학습 개시, 온램프	
준비	스프린트*	준비	스프린트	준비	스프린트	준비	스프린트

의료 분야에 대한 실용적인 디자인 씽킹 접근법

디자인 씽킹에 대한 모내시의 접근법

모내시는 팀의 구성부터 디자인 대화의 속도까지 세세한 부분에 대해 심사숙고하면서 네 가지 질문 모델을 그들의 의료 환경에 효과적으로 적용했다. 모내시의 성과를 관찰함으로써 우리는 디자인 씽킹이 시스템 리디자인의 거대한 담론에 어떻게 적합한지를 고려하고 인간적인 목소리를 운영 연구에 도입할 수 있다. 또한 정량적, 정성적 접근법이 함께 작용하여 오늘날 일어나는 일들에 대한 보다 완전한 그림을 그릴 수 있고, 더 나은 미래를 위한 기반을 마련할 수 있음을 보여 준다.

오늘날, 모내시의 프로젝트는 돈과 키이스와 동료들이 더 광범위한 의료 문제를 해결할 수 있도록 강력한 결과를 제공한다. 실제로, 병원이 디자인 프로세스의 성과를 확장하면서, 우리가 연구한 많은 조직이 경험

* 스프린트(Sprint): 어려운 프로젝트를 빠른 시간 내에 효율적으로 해결하기 위해 만들어진 팀에 구체적인 방법을 제시하는 5일짜리 프로그램

하지 못한 과제에 직면했다. 바로 '어떻게 시범 운영 단계에서 벗어나 이러한 새로운 프로젝트를 일상적인 작업의 흐름에 통합하는가' 이다.

이니셔티브: 일반 내과 리디자인

모내시의 일반 진료 부서 의사 결정자들은 계속 '지금과 같이' 하는 것은 기대 수명과 자립 생활에 대한 열망이 날로 확대되는 노령화 인구로 인한 수요 증가를 충족시키지 못한다는 것을 깨달았다. 따라서 그들은 디자인 여정을 개선하기로 했다. 2007년, 디자인팀은 '효과적인 환자 케어 센터 단계를 배치하고, 일선 의료진이 이를 제공할 수 있도 보장한다'라는 전제를 바탕으로 작업을 시작했다.

'무엇이 보이는가' 단계에서, 팀은 하급 직원의 업무량을 검토했다. 그리고 이러한 기존 직원과 어떤 작업을 수행할 수 있을지, 입원 환자의 활동에 따른 추가 인력 필요 여부 등을 파악했다. 팀은 즉각적인 관심이 필요한 문제가 무엇인지 파악해야 했으므로, 간호사와 연합 보건 전문가, 전체 의료진을 포함한 주요 직원의 우려를 표면화하는 것이 매우 중요했다. 전체 의료진의 업무 관행은 물론 간호직 등 다른 팀원들과의 관계도 검토했다.

그들은 수집한 정보를 토대로, '무엇이 보이는가?' 단계에서 아이디어 생성을 위한 디자인 기준을 구성하는 우선 원칙을 확립했다. 일선 팀들은 항상 환자의 경험을 전달해야 할 책임이 있다. 즉 CEO와 임원진을 포함한 그 밖의 조직 구성원들은 보조원에 해당한다는 것이다. 이 원칙은 두 가지 질문을 낳았다.

1. 어떻게 하면 일선 팀의 핵심 팀원들이 매 분, 매 시간, 매일 업무를 수행할 수 있을까?
2. 어떻게 그들이 만족스러운 환자 경험을 제공하도록 지원할 수 있을까?

이 첫 번째 리디자인은 다음과 같은 여러 구조적 변화의 기회를 발견했다.

- 간호사와 의료 의사 결정자들이 진료의 모든 측면을 공동으로 책임지도록 하여, 동시적이고 시의적절한 정보 교환을 할 수 있도록 분야별 병상 회진 도입
- 전체 흐름을 관리하고 내외부의 경계를 넘어 관리의 전환이 가능하도록 내외부를 연결하는 상급 간호사의 역할 생성
- 하위 의료진의 기술을 직무 복합성에 더 잘 연계하기 위한 고등 교육 시행
- 업무의 원활한 흐름을 지원하기 위한 기존의 성과 보고서 개선

팀은 그들이 담당하고 있는 의료진 운영 분야에서 실험을 시작했다. 첫 번째 운영 테스트는 상급 의료진이 참석한 가운데 조간 보고를 하는 것이었다. 이 첫 단계는 상급 직원들로부터 즉각적인 반발을 일으켰다. "이것은 모두에게 매우 위협적이었으며, 일부 상급 의료진들의 공공연한 반발이 있었다."라고 돈은 말했다. 그리고 변화를 주도하는 사람들을 제거하려는 비공식적 시도가 잇따라 일어났다. 병원 임원진들은 변화를 주도하는 사람들을 해고하려는 시도에 저항하고 확고한 태도를 보였으며, 혁

신의 노력은 계속되었다. 돈은 이렇게 회상했다. "이 첫 번째가 우리의 가장 큰 도전 과제였으며, 동시에 가장 어려운 것이었다."

다음 단계는, 상급 간호사(일반 내과 연락 코디네이터)가 경계 확장자로서, 응급실, 병동 관리팀, 병동 수간호사, 의료팀의 관계를 관리하는 역할에 중점을 두었다. 코디네이터는 매일 일과 후, 개인 맞춤 이메일로 배포되는 활동 요약을 '규칙과 점수' 형식으로 작성하도록 했다. 이 보고서는 업무량과 환자가 제대로 관리되고 있는지를 간략하게 보여 주는 수치들을 제공했다.

15분 간격으로 꾸준히 자동 업데이트되는 성과 표시기 세트도 개발되었다. 그들은 야간 의료 기록 담당자의 과로와 과도한 업무를 인지하고, 이를 해결하기 위해 야간 상주 의료진을 도입하여 야간 의료 기록원을 지원할 수 있도록 했다. 이러한 변화로 야간 의료 기록원의 스트레스가 감소하고, 입원 환자에 대한 안전 증가, 적시성과 성능 향상 측면에서 즉각적인 효과가 발생했다.

그것은 또한 의료진에게 조직이 말단 직원의 요구에 부응할 의도가 있다는 것을 보여 주었다. 돈은 "다른 의료 부서들의 놀라움 속에 상근 의료진 3명이 곧 증원됐다."라고 말했다. 이러한 변화 덕분에 매일 아침 병동에 선임 의사가 배치되어 직위가 낮은 직원에게 더 많은 지원을 제공하고 교육과 견습에 대한 인식을 향상시켰다. 현재 상급 의료진은 병동 중심의 총괄 팀 회의에 회진을 마치고 참석한다. 이는 조직에 성과 개선이 중요하며, 이를 실현하고자 직원을 증원할 수 있음을 시사한다.

또 프로젝트팀은 병동에서 일어난 일을 둘러싼 광범위한 시스템을 살펴보고, 주요 다운스트림 서비스 공급업체인 재활 및 노인 돌봄 서비스의 모델 전환이 필요하다고 주장했다. 이 제안은 연결된 시스템에서

다운스트림 영역의 입원 기간을 개선하면, 첫 번째 업스트림 영역인 응급실의 성과에 상당한 영향을 미친다는 인식에 근거한 것이다. 초기 성공 이후 재활과 노인 돌봄 서비스에서 고위 경영진이 갑자기 교체되면서 이러한 변화는 이루어지지 못하고 차질을 빚었다. 그 결과, 입원 기간과 대응력이 다시 악화되었다.

그러나 이후 다시 변화가 회복되었고, 필요 기간보다 오래 입원하는 환자를 주목했다. 그 결과, 12개월 이내에 입원 기간이 24일에서 18일로 줄어들었다. 이러한 노력의 누적된 결과(입원 기간 40퍼센트 감소, 병상 수에 대한 효율성 향상, 하급 의료진의 병가 감소 등)는 인상적이었고, 또 다른 사업으로 이어졌다.

그러나 모내시 팀은 작업을 다른 영역으로 확대하면서 '2보 전진, 1보 후퇴' 전략이 필요하다는 현실을 받아들였다. 정치적 현실은 늘 존재했다. 팀의 경험상 변화를 이룩하는 것은 전략 개발이 필요한 정치적 과정이었다. 이러한 전략은 강력한 지표와 보고 관계에 대한 관심, 필요에 따라 직설적인 의지가 뒷받침되어야 한다. 돈은 정치와 디자인의 교차점에 대해 이렇게 말했다.

💬 폐쇄적인 시스템의 모든 변화는 정치적 과정이다. 변화의 가장 큰 기회는 주연 배우의 내면의 이야기가 바뀔 때 존재한다. 각 개인의 마음속에는, 그들이 이야기의 주인공이다. 이러한 단순한 개념에 대한 이해는 변화를 달성하기 위한 영향력의 측면에서 가장 큰 이점을 제공한다.

일선 직원들은 비교적 쉽게 이것을 이루어 냈고, 대체로 상급 의료진도 그랬다. 그러나 고위 경영진에게는 어려운 일이었다.

이니셔티브: 애자일 정신 의학 클리닉

2013년, 모내시 정신 건강팀은 기존 시스템으로는 환자나 간병인 모두 제대로 서비스를 받지 못한다는 사실에 동기를 부여 받아 성인 정신 의학 워크인 서비스에 집중하기로 결정했다.

멜리사 케이시Melissa Casey 박사의 주도로 모내시 팀은 위급한 상태로 응급실에 방문하는 성인 환자 수의 눈에 띄는 증가와 방문 간격 단축으로 알 수 있는 재발률 증가, 환자 진료보다 서류 작성에 더 많은 시간을 보내는 의사의 좌절감 등 골치 아픈 문제에 대응하고 있었다. 병원은 피해를 억제하는 것에 중점을 두었다. 그래서 환자의 여정이 시작하는 지점에서 환자를 분류하는 것을 강조했다. 환자들은 위험한 상태였으며, 다수는 자살 충동이 있었다. 이러한 논리는 충분히 설득력 있었지만, 팀원들은 더 나은 방법을 찾고자 했다.

멜리사는 이전의 개혁 노력이 오직 조직이 '원하는 것'의 측면만 반영한다는 좌절감 때문에 리디자인 과정에 참여했다. 그녀는 지난 5년간, 워크숍에서 임상의에게 새로운 디자인에서 무엇을 원하는지 묻는 것을 수도 없이 보았다. 문서는 계속해서 작성되고 논쟁거리가 됐지만, 의견의 일치점은 찾을 수 없었다.

2012년에 멜리사는 행정 운영 위원회에 참가했고, 미처 합의점을 찾지 못한 채 초안 문서의 다른 버전이 논의되었다.

그녀는 공급 측면에 집중하는 것은 (모든 사람이 공급망 내에서 서로 다른 것을 제공하는 시스템에서) 너무 많은 경쟁적 필요와 관점을 수반한다고 생각했다. 그리고 소비자의 목소리 없이는 어떠한 합의도 있을 수 없다고 믿었다.

멜리사는 성인 공동체의 정신 건강을 책임지고 있지는 않았지만, (그녀의 본래 업무 외에도) 한 달 동안 집중적인 수요 분석을 하겠다고 자진했다. 그녀는 정신 건강 프로그램의 책임자 앤 도허티^{Anne Doherty}의 승인을 받고, 환자의 경험을 더 잘 이해하기 위해 키이스와 데이비드 클라크^{David Clarke} 박사의 도움을 받아 디자인 이야기의 수요 측면을 심층적으로 조사했다.

이 책에서 언급된 대부분의 다른 연구들과는 다르게 그들은 에스노그라피 조사부터 시작하지 않았다. 응급실 환자들을 인터뷰하는 데 필요한 허가를 받으려면 행정상의 어려움이 있기 때문이다. 그 대신 그들은 모내시의 정보 기술 시스템의 기존 데이터를 사용하여 데이터 분석 및 마이닝(대규모 데이터에서 가치 있는 정보를 추출하는 것)으로 전환했다. 그리고 이렇게 분석한 자료를 보완하기 위해 임상의들을 직접 따라다니며 관찰했다. 우리는 그들의 경험이 혁신 분야에서 흔히 수용하는 정량적 대 정성적 연구 이분법에 대한 중요한 반론을 제시하고, 각 연구 방법론 중 하나를 사용하여 디자인 씽킹 프로세스를 알아내고, 두 접근법이 함께 사용될 수 있는 방법을 설명할 수 있다고 믿는다.

멜리사의 정량, 정성적 분석은 정신 건강 분야의 리디자인할 많은 논쟁점을 드러나게 했다. 그녀는 일선 임상의들과 일련의 워크숍을 열고 함께 서비스 프로토타입의 형태로 테스트하게 될 가설을 세웠다. 그들은 목적이 일치하는 사람들과 팀을 결성하였으며, 대부분의 전문 심리학자

들도 참여하기를 원했다.

그들의 첫 번째 임무는 임상 진단과 접근 지점별로 환자의 수를 살펴보고 서비스에 대한 수요를 조사하는 것이었다. 이러한 연구는 서로 통신하거나 연결되지 않는 세 개의 다른 정보 기술 시스템에 접근하는 것을 의미했다. 첫 번째는 PTS로, 중증도 분류 전화 데이터베이스이다. PTS는 진입점으로서 위기에 처한 이들에게 생명선을 제공하는 24시간 연중무휴 서비스이다. 두 번째 데이터베이스는 모내시 병원 응급실 세 곳에 도착한, 다른 데이터 시스템에 연결되지 않은 환자에 대한 정보를 확보한다. 마지막으로, 세 번째 데이터베이스 CMI가 있다. 입원 환자와 외래 환자 모두 정신 건강 시스템에 속해 있었다. 멜리사는 정신 건강 분야의 최전선에서 무슨 일이 일어나고 있는지를 이해하기 위해 관련 없는 세 가지 시스템의 데이터를 연결해야 했다.

이러한 데이터 마이닝 업무는 가장 의욕적이고 헌신적인 의사도 주춤하게 만들었다. 그러나 독특한 레퍼토리의 과거 경험과 필요한 기술을 가진 멜리사는 예외였다. 그녀는 신경 정신과에서 폭넓은 교육을 받고 경험이 많았을 뿐만 아니라, 15년 동안 호주의 데이터 집약적인 세무서에서 대규모 변화도 관리해 왔다.

멜리사는 표본 환자를 뽑아 전화, 응급실, 입원 치료, 내원 치료 등 네 가지 경험 모두에서 그들과 여정을 함께했다. 12개월의 기간 동안, 그녀는 PTS 전화 중증도 분류 데이터베이스로 시작해 각 환자의 참여도를 살펴보았다. 그런 다음, 각각의 수치를 가지고 PTS 환자를 응급실 시스템과 연결하였다. 그리고 응급실과 PTS 모두와 관련된 모든 이들은 세 번째 데이터베이스인 CMI 정신 건강 시스템과의 접점을 찾았다.

관련 데이터를 모으고 나니, 그것을 이해해야 하는 난제와 마주했다.

모내시와 협업하고 있는 디자인 컨설팅 회사 소트웍스^{ThoughtWorks}는 타임라인을 이용하여 각 환자의 상호작용을 순서대로 배열할 것을 제안했다. 이것은 최근 한 통신회사 고객을 위한 컨설팅 계약에서 그들이 적용한 기법이다. 이러한 제안은 환자의 모든 정신 건강 경험을 모내시와 통합한 여정 매핑을 만드는 것으로 이어졌다.

그 결과는 놀라웠고 팀은 큰 깨달음을 얻었다. 특히, 톰^{Tom}이라는 한 환자의 이야기가 눈에 띄었다. 톰은 자살 시도 후, 또 다른 병원의 급성 정신병동으로부터 모내시의 성인 정신 건강 서비스를 추천받아 외래 치료를 받게 되었다. 2개월의 치료 후, 톰은 또 다른 약물 과다 복용 건으로 재입원하게 되었다. 그 기간에, 타임라인을 통해 톰은 13명의 사례 관리자와 70개의 접점, 18번의 이관을 거친 환자로서 유의미한 활동을 경험했음이 드러났다.

그러나 톰은 장기간의 치료에서 별다른 효과를 보지 못한 듯했다. 그의 이야기를 살펴보며, 데이비드는 '그곳에서는 어떠한 치료도 하지 않는다'라는 사실을 깨달았다. 임상의들은 현재 시스템이 그들이 전달하고자 하는 것과 전혀 다른 경험을 환자들에게 제공한다는 사실을 깨달았다. 모내시의 심리학 병동 부회장 크리스틴 밀러^{Christine Miller}는 다음과 같이 말했다.

💬 우리는 시스템이 어떻게 작동하는지에 대해 다양한 각도로 생각했다. 그러나 실제로 그것이 어떻게 작동하는지를 보고 우리의 의도와 현실의 큰 차이에 충격을 받았다. 환자들은 자신을 대변할 누군가가 필요했다. 열심히 일은 하지만, 아무것도 변하지 않아 우리는 절망과 좌절을 느껴야만 했다.

환자의 경험에 대한 여정 매핑

게다가, 톰의 정보는 5개의 다른 정보 관리 시스템과 15개의 다른 환자 기록으로 기록되었다. 그 원인에는 임상의들의 압도적인 서류 작업도 있을 것이다.

이제 팀은 디자인할 준비가 거의 다 되었다. 톰과 같은 사례에 자극을 받아 관념화로 넘어가기 전에, 팀원들은 작업의 기본 목적을 재확인할 필요가 있다고 결정 내렸다. 멜리사는 다음과 같이 말했다.

💬 보건 의료에서 우리는 종종 공급 측면, 즉 조직에 맞는 것을 중심으로 목적을 생각한다. 그러나 이는 전체 내용의 일부이다. 우리의 존재 이유는 고객이 원하는 바를 찾아내는 것이다. 방대한 양의 데이터가 있음에도 불구하고 우리는 아직 그 목적의 핵심에 도달하지 못했다. 고객의 관점에서, 우리의 관여가 어떠할지 이해할 때만 그것에 도달할 수 있다. 임상학적으로 뿐만 아니라, 특히 정신 건강 분야에서는 그것이 환자 경험의 본질이다.

간혹, 의도하지 않았다 하더라도 시스템은 그 자체의 목적으로 운행된다. 이것은 조직의 임무와 일치하거나 그렇지 않을 수도 있다. 이는 모내시의 정신 건강 데이터를 통해 입증되었다. 그들은 환자에 대한 프로세스를 매핑하고, 오랜 시간에 걸쳐 환자 경험을 관찰하여 시스템의 본질을 밝혀냈다.

모내시의 정신 건강 서비스가 제공하는 것은 임상의와 조직이 원한 것과는 전혀 달랐다. 멜리사는 다음과 같이 말했다.

💬 직원과 환자들 사이의 접촉은 전체 시스템이 아니라 치료의 한 단면 정도로만 여겼다. 그 당시에는 최선이라 여기는 방법으로 고객을 대했다. 하지만 그들의 누적된 경험과 요구의 총합을 고려하면 우리는 제대로 대응하지 못한 것이다.

이러한 깊은 이해를 바탕으로 정신 건강 팀은 스스로에게 새로운 시스템 디자인의 목적이 무엇인지 자문했다. 그에 대한 답을 얻기 위해 그들은 심리학의 근원으로 돌아갔다. 그리고 프로이트의 이론을 바탕으로 '살아가고 사랑하고 일할 수 있을 때 풍족하고 온전한 삶이 된다'고 주장한 에릭 에릭슨Erik Erikson의 업적에 영감을 받았다. 멜리사는 "살아가고 사랑하고 일할 수 있다는 핵심 요소에 근본적인 분열을 겪었기 때문에 사람들은 우리에게 온다."라고 말하며 다음과 같이 덧붙였다.

💬 그러므로 이를 우리의 목표로 삼고 기본적인 수준으로 되돌아가야 한다. 함께할 때, 우리는 그들이 원래 삶의 궤도로 돌아가도록 복귀 여정을 시작하는 것을 돕는다. 물론 조현병을 낫게 할 수는 없다. 하지만 그들 삶의 핵심에 닿으려 하고, 그들이 마주해야 하는 현실에서 가능한 최적의 결과를 도출하며, 삶에서 목적과 의미를 찾는 데 도움이 되도록 노력하고 있다. 그래서 우리는 인간으로서 만족스러운 삶을 위해 필요한 근본적인 것으로 돌아갈 필요가 있었다.

확실한 목적의식을 갖추자, 팀은 그들의 연구 조사에서 다음과 같은 통찰을 얻을 수 있었다.

- 환자가 급하게 의사를 만나야 한다면 모든 길은 응급실로 통한다. 결과에 영향을 미치고 싶다면 팀원들은 응급실의 첫 대면 시점에서 어떤 일이 일어나는지를 반영하는 시스템을 디자인해야 할 것이다.
- 많은 성인 환자는 위태로운 상황에 놓여 있고, 주로 응급 처치를 받는다. 응급실에서의 치료 특성을 살펴보니 중요한 차이가 드러났다. 현장에서는 약물 등의 응급 의료 서비스는 제공되었지만, 장기치료 서비스는 제공되지 않았다. 멜리사는 다음과 같이 설명했다.

만약에 환자가 자살 목적으로 약물을 과다 복용했다고 하자. 환자는 응급실에서 힘든 삶으로 인해 위험해진 정신 건강이 아니라, 해당 자살 시도에 관한 치료를 받을 것이다. 즉 이 환자는 파라세타몰 복용으로 응급실에 실려 왔고, 이에 대한 치료를 받고 돌아간다. 그러나 환자들은 결국 다시 돌아온다. 생물학적인 문제는 해결되었을지 몰라도, 애초에 나약하게 만들었던, 내면에 자리 잡은 정신 건강에 대한 병은 치료되지 않은 것이다. 심지어 환자들은 추적관찰을 위해 일반의에게 보내지곤 했다.

- 팀은 모내시가 환자의 병력을 파악하고 분석하는 데 시간을 들이는 대신, 현재 환자의 요구와 이를 어떻게 도울 것인가에 집중할 필요가 있다는 사실을 깨달았다. 임상의들은 전통적으로 구조화된 평가 과정을 사용하도록 교육을 받았다. 환자 매핑을 통해 자주 오는 환자들도 반복적으로 평가를 받고 있다는 사실을 알 수 있었다. 임상의들은 환자의 현재 상태에 대해 대화하기보다는 일련의 표준

질문을 반복한 것이다.

- 문서 업무는 환자를 돌보는 데 심각한 방해 요인이었다. 멜리사는 이렇게 말했다. "전 세계 어느 곳에서나 서류 작업, 특히 규제 필요성과 관련된 일이 넘쳐난다. 새로운 변화가 일어날 때마다 우리는 새로운 양식을 개발한다. 시스템 전반을 보기보다는 당장 눈앞의 압박에 대응할 뿐이다." 여기서도 의도하지 않은 결과는 환자에게 집중해야 하는 임상의의 능력을 저해한다. 그녀는 또한 덧붙여 이렇게 물었다. "환자와의 상담에서, 양식을 작성하느라 고개를 숙이고 있다면 어떻게 상대방에게 공감할 수 있겠는가?"

◇◇

폭넓은 레퍼토리의 장점

멜리사 케이시는 혁신자의 인생 경험, 또는 레퍼토리의 중요한 역할과 다양한 경험을 통해 얻을 수 있는 이점의 좋은 예를 보여 준다.

제프리의 폭넓은 배경을 다시 떠올려 보자. 이는 멜리사를 통해서도 확인할 수 있다. 과거에 그녀는 강도 높은 분석 업무와 환자 간호 두 가지 업무를 모두 했다. 그 결과, 그녀는 능력은 있지만 한 분야만 다루는 이들이 보지 못한 기회를 포착할 수 있는 사고방식과 기술을 얻을 수 있었다. 그녀는 대학에서 경제학과 회계학을 전공하였고 졸업 후에는 회계 감사관으로 일했다. 일에 만족을 느끼지 못한 그녀는 중앙 세무서의 관리팀으로 옮겨 대규모 개편 작업을 시작했다. 20여 년 전, 그녀는 그 역할을 맡으면서 디자인 씽킹을 처음 접하게 되었다. 그리고 인간적 관점을 염두에 두고 호주의 소득세 제도를 리디자인했다.

인간적인 면을 더 깊게 들여다보고 싶었던 멜리사는 신경 정신 의학 박사 학위를 취득한 후 과정 연구를 계속하며 치료사가 되었다. 임상 실무를 하는 동안, 그녀는 대규모 구조 조정의 문제로 어려움을 겪는 동료를 보았다. 그녀는 원래의 전공을

살려 조언해 주었다. 그리고 다시 개편 업무로 복귀하였는데, 이번에는 세금이 아닌 보건 의료 분야였다.

◇◇◇

여정 매핑

여정 매핑은 디자인 씽킹의 무기고에 있는 가장 단순하면서도 동시에 가장 강력한 도구다. 이것은 그들이 경험하는 동안 이해관계자들의 여정을 포착하고, 각 이해관계자들이 해야 할 일을 성취하려고 할 때 감정적인 고저에 특히 주의를 기울인다. 일반적으로 흐름도 또는 다른 그래픽 형식으로 요약된다. 여정 매핑은 디자인 씽킹 프로세스 전체에 사용될 수 있으며, 특히 '무엇이 보이는가?'에서 여정을 포착하는 데 유용하다.

◇◇◇

모내시의 정신 건강 경험 리디자인

'무엇이 보이는가?'라는 질문에서 얻은 통찰로 무장한 정신 건강 팀은 이제 '무엇이 떠오르는가?'라는 질문을 할 준비가 되었다. 그들은 환자의 욕구가 무엇인지 묻고 그것이 충족되는지를 지속적으로 확인하는 치료 업무 제휴를 목표로 한 새로운 임상 과정을 프로토타이핑했다. 애자일 Agile 개발 원칙을 그대로 수용하기 위해 '애자일'이라고 이름 붙인 새 클리닉은 자살 위험 감소와 증상 관리를 위해 환자 분류뿐만 아니라 장기적 결과를 개선하는 데 초점을 맞추었다.

이 목표를 달성하기 위해 모내시는 전문의 치료를 과정의 전반부로 옮기고, 모든 환자에게 응급실 방문이나 PTS 전화 통화 후 72시간 이내에 후속 진료 예약을 제공하는 것을 목표로 했다. 단기적으로는 응급 서비

스를 제공해 환자를 안전하게 지키고, 장기적으로는 환자의 신뢰를 얻고 안전을 유지할 수 있도록 신속하게 치료하겠다는 취지였다.

새로운 접근법은 임상의 한 명당 한 명의 환자만을 배정하고, 해당 의사가 환자의 1차 접촉자가 된다. 환자에게 등급 척도를 사용해서 임상의가 어땠는지, 경험이 어땠는지, 욕구를 충족했는지, 다음에 무엇을 이야기하고 싶은지에 대한 피드백을 제공하도록 한다.

서류 작업 과정 또한 간소화된다. 팀은 이를 위해 기존 과정에 필요한 모든 양식을 취합하여, 종종 중복되는 무수히 많은 질문에 답하는 실제 환자의 모습을 상상했다. 그들은 환자와 의사 간의 유대나 치료적 연대를 유지하는 데 필수적인 질문 중 어떤 것이 정부 및 모내시의 보건 규약과 규정상의 이유로 포함해야 하는지를 결정했다. 그리고 나머지는 배제하려 노력했다.

◇◇◇

애자일 개발

소프트웨어 개발을 위한 방법론인 애자일은 디자인 씽킹과 공통점이 많다. 순차적 계획과 테스트를 강조하는 기존 소프트웨어 디자인 접근 방식의 대안으로, 빠르고 반복적인 피드백 사이클에서 작동하며, 부서 간 협업을 강조한다. 10장에서는 애자일과 디자인 씽킹이 어떻게 함께 작용할 수 있는지에 대해 자세히 이야기한다. 여기에는 미국 교통안전청의 이야기도 포함된다.

◇◇◇

학습 개시를 통한 학습

연구팀은 초기 학습 개시를 수행할 클리닉을 한 곳 선택한 후 매주 이 절차를 반복했다. 성공을 위한 초기 방안을 고안한 후, 모내시는 애자일 클리닉을 두 곳으로 확장했다. 이 과정 동안 멜리사는 다음과 같이 새로운 변화에 대한 열린 마음의 필요성을 중요하게 생각했다.

💬 우리가 늘 배우고 있다는 사실을 기억하길 바란다. 변화를 시작했다고 해서 그것으로 끝인 경우는 절대 없다. 우리는 진행 과정에서 수정이 필요하다는 사실을 깨달았고, 12개월 동안 프로토타입을 강력한 학습 경험으로 활용했다.

핵심 쟁점은 디자인팀에 소속되지 않은 직원들이 위기 통제에서 장기적인 사고로 바뀌도록 하는 것이었다. 병원에 위탁이라는 새로운 개념을 통합하는 것은 감정적 투자와 실제적인 투자 모두 필요했다. 멜리사는 이렇게 설명했다. "구급대원들은 구급차에 실린 사람을 어떻게 살릴 수 있는지 알고 있다. 그들은 매우 잘 해내고, 전적으로 집중하고 있다. 하지만 만약 응급실에서 어떤 환자가 어떤 치료를 받을 것인지 구급대원들에게 물어본다면, 그들은 이에 대해 생각하지 않는다는 것을 알 수 있다." 애자일 클리닉의 콘셉트에 대해 이해하려면 더 폭넓은 사고가 필요하다.

💬 우리는 응급실 의료진에게 환자의 위기 상황 극복뿐만 아니라 다른 여러 가지 평가를 요청하는 것을 이해하지 못했다. 애자일의 적용을 고려한다는 것은 직원들이 업무 평가를 다르게 해야 한다는 것을 의미했다.

처음에는 클리닉에 위탁이 많지 않았고, 72시간 예약 제도는 제대로 활용되지 못했다. 애자일 클리닉의 인력이 응급실에 있거나 응급 부서 직원과 통화할 때만 직원들은 정신 건강 환자에게 치료 세션을 안내해 주었다. 애자일 직원들이 없는 경우 응급실은 다시 예전의 위기 상황으로 돌아갔으며, 결국 위탁 의뢰 급증은 사라졌다.

물론 멜리사와 팀은 직원 회의에서 응급실 직원들에게 애자일 서비스를 끊임없이 소개하고, 새로운 과정과 위탁 절차를 설명했다. 하지만 이러한 정도로는 기존 관행이 계속되는 현상을 극복할 수 없었다. 멜리사는 근본적으로 다른 것을 해야 할 필요가 있었다. 변화를 촉진시키기 위해 팀은 시스템의 다른 부분에도 영향을 주기로 했다.

그들의 첫 실험 목표는 위탁 증가였다. 애자일 팀은 지역 사회의 모든 정신 건강 임상의는 물론이고 일반 진료의까지 위탁 과정에 포함하기로 결정했다. 우울증이나 불안감을 겪는 이들을 위해 10회의 치료 세션이 제공되었다. 어느 금요일 오후, 그들은 일반 진료의와 정신 건강 종사자들에게 초청 이메일을 보냈다. 월요일 아침이 되자 모든 예약이 다 찼다. 그중 다수는 그전까지 위탁하지 않던 원래의 임상의들이었다. 그들이 행동하게 된 이유는 그전까지 외면해 왔던 선택권을 잃을 가능성 때문이었다.

미래 전망

애자일 클리닉은 1년 동안 눈에 띄게 개선되었다. 성공을 나타내는 가장 핵심 척도인 내원 빈도가 낮아졌다. 애자일 클리닉 모델이 도입된 후 정신 건강 관리를 찾는 환자들의 병원 방문 간격이 길어진 것이다. 개입 전과 후를 비교해 보면 모내시 환자들의 전체 재방문율이 60퍼센트 감소했다.

테스트: 임상 및 소비자 결과

임상 결과 측정	비고	Pre	Post	개선
HONOS (보건 기구 결과 척도) (임상의 보고서)	4개의 영역으로 결과 측정: 행동, 장애, 증상, 사회성	9.9	3	70%
K10 (케슬러 심리 고통 척도) (소비자 보고서)	불안 및 우울 증상 측정	35	26	26%
사기 저하 (소비자 보고서)	의미 상실, 우울증, 낙담, 무력감, 실패에 대한 두려움	63.6	46	27%
Basis 32 행동 및 증상 식별 척도 (소비자 보고서)	정신 질환자가 겪는 주요 증상 및 기능을 측정	64	38	40%
세션 등급 척도 (소비자 보고서)	치료자와 소비자 사이의 심리적 유대 관계 측정. 관계적 유대, 목표 및 치료 과제 등 각 세션에 대한 소비자 평가	74% = 모든 세션에 대한 평균 만족도		

애자일 클리닉 성과표

반면, 환자의 정신 건강을 나타내는 주요 지표뿐만 아니라 환자 경험의 질에 대한 만족도 역시 향상되었다. 멜리사는 다음과 같이 결론 내렸다.

💬 환자들은 여전히 다시 방문하지만, 그 빈도는 낮아졌다. 마찬가지로 중요한 점은 직원들뿐만 아니라 간병인들도 새로운 시스템을 좋아한다는 것이다. 임상의들은 이전 시스템이 정말로 하고 싶은 것을 막고 있다고 느꼈다. 이제는 실제로 그런 일들을 할 수 있고 다시 활기를 되찾을 수 있다고 느낀다.

그녀의 말에 따르면 모내시는 현재 '새로운 직원들의 기운을 받는 중'이라고 한다. 팀원들은 가장 어려운 일이 학습 개시에서 '원래의 비스니스'까지 올라가는 것이라고 말했다. 모내시는 애자일 정신 의학 클리닉 두 곳뿐만 아니라, 애자일 콤플렉스 무드Agile Complex Mood와 애자일 외상 회복Recovery from Trauma 클리닉을 추가로 개원했다. 프로토타입은 팀이 새로운 접근법을 평가하고 도입하는 데 중요한 역할을 했다. 그러나 입증에 대한 사고방식은 여전했다. 크리스틴은 "우리의 아이디어를 증명했고, 사람들은 이를 받아들여야 했다. 하지만 그러지 않았다."라고 설명했다. 이에 멜리사는 다음과 같이 덧붙였다.

💬 우리의 세계에서는 아이디어를 증명해 보였지만, 그들의 세계에서는 그러지 못했다. 따라서 아직 전혀 증명하지 못했다는 뜻이 된다. 우리는 임상 결과 및 환자 만족도가 향상되었으며, 고객과 공동 디자인하고 절차를 반복한다고 말할 수 있다. 정말 활기차고 멋진 일이기 때문에 애자일 클리닉에서 일하는 심리학자와 임상의들은 이를 전적으로 수용해 왔다. 그들은 이러한 경험에 완전히 매료되었으므로 '다른 사람들은 왜 보지 못할까?'라고 생각한다.

멜리사는 애자일 직원이 변화 과정을 관리하면서 사람들이 시스템 개발에 미친 영향과 시스템이 사람들의 행동에 미친 영향에 대해 다음과 같이 되짚어 보았다.

💬 발견과 실행 사이 시간의 지연과 보건 의료에서 목적의식과 노하우 사이의 단절은 왜 존재할까? 나는 디자인과 변화를 생각할 때

이러한 인간적 현상을 들여다보는 것을 좋아한다. 결국, 그것이 핵심이기 때문이다. 과정에 대한 우리의 주지화(이성적이고 지적인 분석을 통해 문제에 대처하고자 하는 방어 기제)는 단지 일부일 뿐이다. 가끔 그것이 의료 분야에 해를 끼친다고 생각한다. 우리는 현상을 지나치게 주지화하고 관념화한 나머지 실제로 일어나는 일과의 연관성을 잃게 되었다.

◇◇

온램프를 잊지 말자!

우리는 혁신자로서 네 가지 질문에 답하고, 가치 있는 새로운 제품이나 서비스를 만들고 테스트한다. 그런 후에 우리의 일은 끝났다고 생각하기 쉽다.

그러나 애자일 클리닉 직원이 그랬던 것처럼 다른 주요 이해관계자가 새로운 아이디어를 채택할 방법을 알아내기 전까지는 작업이 완료되지 않는다. 여기에는 '온램프'를 디자인하는 일도 포함된다. 이것을 통해 우리는 혁신에 대한 인식을 얻고, 시도해 보고, 이를 실무에 통합할 수 있도록 지원할 수 있다. 당신의 새로운 아이디어가 인식 부족으로 인해 퇴색되지 않도록 창조적으로 온램프에 참여하는 것이 매우 중요하다. 온램프를 디자인할 때 완전히 새로운 디자인 프로젝트가 필요한 경우가 많다. 해결책을 생성할 때와 같이 네 가지 질문에 대한 답을 신중히 다시 해야한다.

◇◇

이니셔티브: 장기 입원

2014년 8월, 모내시에서는 장기 입원 환자 문제를 해결하려고 했다. 장기 입원 환자는 전체의 2퍼센트밖에 되지 않았지만, 병원 침대 사용 시간의 25퍼센트를 차지했다. 따라서 장기 입원 최소화는 매우 가치가 있는 일이었다. 병원에 오래 머물고 싶어 하는 사람도 없으므로 환자에게도 가치가 있었다. 입원 기간이 늘어날수록 치료 효과는 떨어지고 환자의 스트레스만 늘어가기 때문이다.

모내시의 디자인팀은 짧은 디자인 브리핑 초안을 작성하고 목표를 세웠다. 그다음 12명의 장기 입원 팀은 기존의 정량적 데이터 분석과 장기 입원 환자의 경험 등에 대해 '무엇이 보이는가?' 단계에 몰두하여 광범위한 인터뷰를 진행하고, 환자의 욕구에 대한 실제적인 설명을 활용하여 문제에 대한 이해를 심화시켰다. 그들은 환자의 경험을 담은 여정 매핑을 만들었다. 그리고 일선 의료진들과의 대화를 통해 진료를 방해하는 장애물을 이해하려 했다. 이러한 대화는 새로운 시스템이 갖춰야 하는 것이 무엇인지에 대한 이해를 도왔다. 팀은 이를 사용해 'MMC의 장기 입원 관리 시스템은 환자와 간병인의 협력을 통해 장기 입원 위험이 큰 환자들이 올바르고 안전하고 낭비 없는 고품격 관리를 받을 것을 보장한다.'라는 성명을 내고 공식화했다.

모내시의 연구를 통해 각각의 사례가 모두 다르며 그 패턴을 찾기 어렵다는 중요한 사실을 알게 되었다. 또 다른 중요한 사실은 환자들이 그저 어떻게 지내는지 묻는 것만으로도 좋아한다는 점이었다. 이러한 단순한 인간관계는 환자들의 정서 안정에 도움이 되었고, 이는 곧 신체 상태의 호전으로 이어졌다.

'무엇이 떠오르는가?' 단계에서 새로운 가능성을 여는 데 직원들을 참여시키기 위해 돈과 키이스는 디자인 씽킹 과정을 짧고 강렬한 '스프린트'로 세분해 팀원들의 교대 근무 스케줄에 맞추었다. 그리고 이를 통해 광범위한 해결책을 도출해 냈다. 그중 가장 중요한 것은 바쁜 임상의들을 위해 쉽고 직관적인 방식으로 장기 입원 가능성이 큰 환자들을 더 정확하게 추적하고 관찰함으로써 오는 기회였다. 이것은 모든 사람에게 반향을 불러일으키는 아이디어로 이어졌다. 그 예로, 일선의 팀원들이 빠르고 쉽게 감염 등의 장기 입원 위험 요소를 입력하도록 도와주는 아이패드 애플리케이션이 있다.

장기 입원의 위험 예측 외에도, 이러한 정보는 의사와 환자의 의사 결정을 도우며 직원들이 발생하는 문제를 추적하도록 해 준다. 또한 병원의 절차나 시스템에 의해 '도움을 받기 어려운' 환자들에 대하여 직원들이 도움을 요청할 수 있게 해 준다.

이 앱의 프로토타입은 환자들에게 (치료 여부에 상관없이) 어떤 점이 불편한지를 묻는 '우대 카드' 설문과 같은 정보가 포함되었다. 그리고 각 보호자가 장기 입원의 위험 요소와 환자의 상황을 신속하게 비교할 수 있도록 색상으로 구분한 일람표가 있었다.

팀은 '무엇이 끌리는가?'를 결정하기 위해, 환자 '래리 롱스테이'의 새롭고 개선된 경험을 추적한 상세한 여정 맵을 프로토타입으로 제작하여 새로운 접근법에 따른 미래의 모습을 생생하게 그려 내기 위해 노력했다. '무엇이 통할까?' 단계에서 팀원들은 개념에 대한 다양한 학습 개시를 반복하였다.

키이스와 팀원 데미안 번즈Damien Burns는 먼저 얼리 어답터로 구성된 단일 그룹과 함께 일했다. 초기 결과는 고무적이었고 데미안은 두 번째

장기 입원 환자의 내력을 보여 주는 여정 매핑

팀을 테스트 과정에 참여시킬 것을 제안했다. 반면 키이스는 느림의 미학을 믿는 사람으로, "우리는 그것이 가능하도록 최선의 기회를 제공하고 싶다."라고 말했다.

다음 단계는 간호사들이 직접 처리할 수 없는 일을 다른 부서에 메시지로 전달하는 기능을 추가하는 것이었다. 키이스와 데미안은 개시를 확장하기 전에 현장 관리 메시지를 도입하고자 했다. 이 메시지가 직원들에게 어떻게 도움이 되는지를 보여 주었기 때문이다.

이러한 학습 개시의 결과로, 일선 직원이 장기 입원 위험 환자를 식별하고, 추가 입원을 방지하는 것에 대한 앱의 유용성에 중점을 두었다. 여러 번의 학습 개시를 통해 프로젝트의 중요성에 대한 대화 공간을 만들고 실무팀과 경영진 간의 신뢰 개발을 촉진하는 등 예상치 못한 이점을

얻게 되었다.

돈은 이것을 중요하게 생각하는 이유를 다음과 같이 밝혔다.

💬 프로토타입과 학습 개시의 가치는 콘셉트를 유형화하고 참여를 위한 대화 공간을 만드는 것이라고 점점 확신하고 있다. 언어는 공유된 의미를 창조하는 것이다. 이는 신뢰를 구축하고 의무로 이어지는 대화를 통해 이루어진다. 시스템은 소프트웨어보다 더 중요하다. 디자인 도구는 대화를 진행시키고 우리를 묶는 의무의 본질을 구현한다. 디자인 씽킹을 뒷받침하는 사람들의 윤리적 변화와 상호 협력에 대한 그들의 헌신은 행동하기 전에 경청하는 것에 기반을 두었다. 본질적으로 복잡성은 느슨하게 연결된 시스템loosely coupled systems(하부 조직들이 고유의 특성을 유지하면서 서로 느슨한 연결로 이어져서 큰 조직을 만드는 형태)을 요구한다. 이를 활성화하고 지원하려면 신뢰를 바탕으로 한 대화 공간이 열려야 한다.

이 앱이 개시되기도 전에 팀원들은 평균 장기 입원 환자 수가 이미 급격히 감소하기 시작했음을 알아차렸다.

기타 모내시 프로젝트

현재 진행 중인 다른 두 프로젝트는 모내시가 디자인 씽킹 툴키트의 폭넓은 사용을 보여 준다. 그중 '손 씻기'는 미시적 수준의 행동을 목표로 삼지만, 그럼에도 불구하고 매우 중요하다. 손 씻기는 병원 감염과 이로

인한 인적, 경제적 피해를 막을 중요한 수단이다. 프로젝트는 아직 초기 단계지만, 순응하지 않는 직원을 행동 변화를 위해 더 나은 이유가 필요한 이해관계자로 보는 시각을 가지게 하고, 직원들이 생각하지 못한 아이디어를 생성하는 데 도움을 주었다.

이 책이 출판되는 동안, 한편에서는 병원의 가장 최신이자 야심 찬 프로젝트인 모내시 워치Monash Watch를 준비하고 있었다. 돈은 이 장에서 언급된 다른 프로젝트에서 디자인 씽킹을 사전에 테스트하지 않았다면, 이 정도 규모의 프로젝트를 고려할 수 없었을 것이라는 점에 주목했다. 모내시 워치는 '슈퍼 사용자'(전체 환자의 2퍼센트 미만이지만, 병원 자원의 20~25퍼센트를 이용하는 환자)를 대상으로 한다. 이것은 외래 환자의 정신적, 육체적 건강을 지속적으로 모니터링하고, 신뢰를 구축하기 위한 독자적인 원격 진료 방식과 새로운 결제 방법(환자가 입원했을 때 제공되는 서비스가 아니라 입원하지 않게 하기 위해 드는 비용)을 결합한다.

이 전략은 거의 매일 400명의 슈퍼 사용자와 전화로 연락을 주고받으며, 환자의 건강 상태를 개선하고 입원을 줄이기 위한 사회적 및 심리적 측면들을 도모한다. 환자들은 원격 진료 가이드에게 건강 문제를 보고한다. 그들은 환자들과 개인적인 유대관계를 형성하고, 이를 유지하여 누적 데이터베이스에 특정 정보를 모으게 된다. 테스트를 통해 이렇게 자가 보고된 의료 데이터는 놀라울 정도로 정확하다는 사실이 입증되었다. 아일랜드의 카르멜 마틴Carmel Martin 박사의 연구를 통해 환자와의 통화는 병원 방문 횟수를 반으로 감소시켰다는 사실을 알 수 있었다. "세 가지의 소규모 학습 개시와 아일랜드의 유사한 테스트를 통해 우리는 이것의 성공을 85퍼센트 확신했다."라고 키이스는 말했다. 모내시 워치를 디자인하기 위해, 두 명의 직원은 고령의 슈퍼 사용자 30명에 대한 집중적

인 에스노그라피 인터뷰를 통해 심층적인 통찰을 개발했다. 그리고 환자들이 매년 여러 차례 입원을 경험했지만, 그들의 삶의 전반적인 맥락에서 물리적 치료는 그다지 중요하게 여기지 않는다는 사실을 깨달았다.

돈과 키이스는 프로젝트의 성공을 위해 필요한 활주로를 제공하기 위해 열심히 노력했다. 디자인팀은 작년 모내시의 전 CEO가 3~6개월 동안만 자금을 지원했던 유사한 콘셉트를 철회했다. 그리고 곧이어 빅토리아 보건복지부DHHS가 병원 입원을 줄이기 위한 제안을 찾기 시작했을 때, 그들은 준비가 되어 있었다. 지원 가능한 10개의 병원 그룹 중에서 모내시와 다른 한 그룹만이 근본적으로 새로운 것을 시도하기로 결정했다.

새로운 슈퍼 사용자가 연구에 도입되면 DHHS는 모내시에 연간 3회 평균 병원 방문 비용에 해당하는 금액을 지급한다. 병원은 환자를 건강하게 하고 퇴원시키면 성공하는 것이다. 모내시 워치가 환자 방문을 15퍼센트 감소시키면 모내시가 손익분기점에 이를 것으로 추산된다. 위험 그룹의 환자가 입원 또는 퇴원을 하고 DHHS의 조건에 충족되는 경우, 해당 환자에게 모내시의 직원(원격 치료 가이드)이 배정된다. 정기적 통화를 통해 원격 진료 가이드는 친근한 대화로 환자의 기분을 파악할 것이다. 가이드가 환자와 사회적 유대를 쌓는 동안 컴퓨터 프로그램은 입력 데이터를 분석한다. 컴퓨터나 가이드가 문제를 인지하게 된 경우, 헬스 코치(혹은 간호사)는 해당 가정으로 구급차를 보내 환자의 상태를 살펴보아야 할지, 혹은 다른 날 통화하여 상황을 다시 살펴봐야 할지 결정할 수 있다.

메타데이터metadata(구조화된 데이터) 프로그램은 빠르게 진화한다. 따라서 모내시는 꾸준한 피드백과 학습의 과정에서 각 환자의 이야기가 에스노그라피로 분석될 날이 머지않을 것이라 예상한다. 모내시 워치의 모든

양상은 실험이다. 팀은 질문과 답안, 통화 외에도 제공되는 특정 서비스들이 학습 개시 내내 모두 조사되고 반복될 것으로 기대하고 있다.

모내시에서의 디자인 씽킹 확장

　모내시에서 작업한 디자인 씽킹의 다양한 이야기에 드러나는 공통 주제는 다음과 같다. 의료진을 동원하여, 문제의 틀을 바로잡고, 요구에 대한 이해를 넓히고, 그것을 새로운 기회로 전환하며, 실제로 무엇이 성공하는지 파악하기 위해 디자인 씽킹의 네 가지 질문을 탐구하는 것이다. 보건 의료 디자인 혁신 팀은 우리가 사용하고 싶을 만큼 마음에 쏙 드는 '다음은 무엇인가?'라는 다섯 번째 질문을 만들어 냈다.

　모내시 문화 변화의 더 큰 맥락에서, 체계적인 디자인 씽킹을 문제 해결의 핵심으로 만드는 것은 단순히 아이디어와 도구를 다루도록 직원들을 초대하는 것 이상이 필요했다. 즉 모든 사람이 접근할 수 있는 구조화된 과정을 만들어야 하는 것이다. 돈은 이렇게 말했다. "어떤 사람들은 포스트잇 메모가 있는 방에 많은 사람이 모여 있으면 뭔가 마법 같은 일이 일어날 것이라는 관점에서 디자인 씽킹을 바라본다. 그리고 그 후에는 어떻게 했는지 알지 못한다. 그러나 사람들이 학습할 수 있는 엄격한 방법론의 존재를 분명히 해야 한다. 우리는 단지 기술적으로 새로운 것을 넘어 선두적인 것을 원한다. 따라서 구성 요소를 안전하게 작업할 수 있도록 매우 구조화된 방법론이 필요하다."

　모내시에서, 이러한 방법론은 네 가지(이제는 다섯 가지) 질문에 초점을 맞췄다. 디자인 씽킹 방법론을 의료 센터 환경에 적용할 수 있다고 판단

한 모내시는 다시 한번 보건 관리 실무의 선두에 섰다. 이번에는 조직 전체에 디자인 씽킹을 확산시키는 방법을 살펴보았다.

그들은 어떻게 하면 효과적이고 비용 효율적으로 디자인 노력을 확장하고 디자인 도구와 과정에 핵심 능력을 부여할 것인지에 대해 오랫동안 생각했다. 이러한 탐색은 그들이 비동기 온라인 학습을 적극적으로 활용하여 바쁜 직원들도 이용할 수 있도록 이끌었다. 돈과 키이스는 다든Darden이 제공하는 온라인 과정에 관심 있는 직원을 등록시켰다. 그리고 팀별 활동을 통해 참가자들을 멘토링하고, 실제 모내시 프로젝트에 배운 것을 적용하도록 했다. 학생 중에는 모내시 어린이 병원 일반 소아과장 캐시 매캐덤Cathy McAdam 박사도 있었다. 그녀는 이렇게 말했다. "핵심은 실제로 그룹이 함께 학습하도록 하는 것이었다."

그녀와 동료들은 집에서 비디오를 본 후, 그것에 대해 이야기를 나누기 위해 모였다. 그룹에 대한 의무는 그녀가 바쁜 일정에도 불구하고 과제를 계속해 나갈 수 있도록 책임감을 주었다.

키이스는 "이러한 접근법은 예전에는 하지 않았던 질문들을 던지게 해 준다."라고 말했다. 캐시는 온라인 과정을 통해 환자들에게 가장 필요한 종류의 서비스를 계획하는 도구를 얻을 수 있었다고 밝히며, 키이스의 의견에 동의했다. 이 과정은 소아과 의사들이 어떻게 소비자, 환자, 가족의 욕구를 더 잘 충족시킬 수 있는지를 측정하는 방법을 고안해 내는 데 도움이 되었다. 이는 그녀의 전문 분야에서 매우 중요하다고 말했다. 이를테면, 온라인 과정에서 진행된 한 디자인 씽킹 프로젝트에서, 캐시는 소아과 방문 환자를 위한 설문을 여러 번 반복하고 실험하며 다음과 같이 평가했다.

💬 나는 영향을 측정하는 방법을 만들고 싶었다. 화상 예약과 같이 혁신적인 진료 서비스 모델을 적용한다면, 실제로 가족들에게 측정 가능한 영향을 주었는지 확인할 수 있다. 그렇지 않으면 병원은 그저 비용과 의사의 시간이 얼마나 드는지 확인하는 정도로 그칠 것이다.

온라인 과정 논의는 캐시가 모든 것이 완벽할 때까지 기다렸다가 무언가를 시작하거나 '왜 그런 일이 벌어졌을까?'하고 의문을 가지기보다는 '완벽하지 않을 수 있는 것을 테스트하고 실제로 앞으로 나아가도록 도와 주었다.

과정 되짚어 보기

모내시에서 우리는 환자 욕구에 대한 심도 있는 정량적, 정성적 분석을 참여적 실험 정신과 결합하는 엄격하고 구조화된 디자인 씽킹 프로세스를 도입하는 것의 중요성을 보았다. 이 모든 것은 실제 프로젝트에 중점을 둔 온라인 교육을 통해 자신이 말한 것을 실천하고, 변화를 위해 투쟁하며, 역량 강화 기회를 제공하는 의료계 지도자들에 의해 촉진된다.

모내시가 디자인 씽킹을 새로운 수준으로 끌어올리려 노력하는 것만큼 보건 의료 디자인 혁신 팀의 꿈도 그에 못지않다. 그들은 끊임없이 늘어나는 인간 중심 대화에 모내시 직원과 전문가를 지속적으로 끌어들이는 것뿐만 아니라, 디자인 교육, 응용 연구, 실무 등을 위한 국제적인 허브를 만들어 의료 혁신에 선도적인 역할을 하고자 한다.

그러나 임상의로 지낸 40년 동안 돈은 한결같이 사람들이 나아지도록 돕는 데 집중했다. 그리고 비용 절감을 목표로 삼길 거부했다.

💬 비용 절감은 옳은 일을 하고, 디자이너답게 생각함으로써 따라오는 것이다. 비용 자체를 목표로 삼을 순 없다. 훌륭한 의료 서비스를 제공하고, 지역 사회의 모두가 잘 지낼 수 있도록 돕는 것이 목표가 되어야 함을 잊지 말아야 한다.

모내시 지도자들은 변화를 달성하는 데 시간이 걸릴 것이라는 사실을 알고 있다. "임상의들은 자신들의 지도자를 믿어야 한다. 신뢰 관계를 구축하는 일에 지름길은 없다. 우리도 예측 가능성을 입증하는 팀을 만드는 데 5년이 걸렸다."라고 멜리사는 말했다.

키이스는 "우리는 현재 큰 학습 곡선을 그리고 있다."라고 말하며, 모내시에서 일어난 대화와 문화가 변화하기 시작한 방식을 강조했다. 그러나 여전히 중요한 과제가 남아 있다.

💬 우리의 견해는 성숙해지고 있다. 이제 우리는 온램프와 정책 시스템에 대해 생각해 봐야 한다. 훌륭한 아이디어를 얻을 방법을 찾았으니 이제 그 일을 실행하기 위해 우리 주변의 시스템에 어떻게 영향을 미칠지 파악해야 한다.

향후 5년 콘셉트 개별 도표

디자인 전략에 따른 의료 서비스 개선 ← 학습 공유/사업 발전/ 기회 연구 → 디자인 업체와 대학의 디자인 교육

역량 확대

운영에 필요한 지식 사용

건강과 아이디어에 대한 접근법 제공

훈련 및 컨설팅 비용 모금

건강 마케톤 및 프로젝트 운영

컴벌랜드 이니셔티브 (운영 연구 협력)

IP

디자인 허브 "건강 연구소"

종자금 조성 — $

생성

난제 해결을 위한 주제

직원들을 위한 디자인 교육 및 훈련 제공

디자인 문제를 해결하는 데 어려움을 겪음

가치 창출

의료 서비스 종사자, 정부, 보험사 등

서비스 디자인에 직접 참여

모내시 파트너

혜택 →

← 혜택

환자 및 지역 사회

모내시의 5년 비전 도표

❻ 대화를 디자인하여 조직의 경계를 허물다

대의를 위한 도전 과제

소셜 섹터에서 변화를 일으킬 때는 조직의 다양성 극복과 효과적 협력 이상의 노력이 필요하다. 즉, 서로 다른 업무와 시각을 가진 여러 조직이 함께 일하도록 주도해야 하는 것이다. 그렇다면 서로 다른 세계관의 충돌을 막고 이러한 이해와 협력을 이끌어 내는 방법은 무엇일까? 사실 환경이 다른 집단이 아무런 논쟁없이 대화를 나누기란 생각보다 어려운 일이다. 정치나 논란의 여지가 있는 주제들은 오히려 적대감만 키울 수 있으니 주의해야 한다.

디자인 씽킹의 적용

디자인 씽킹의 강점은 조직 간의 분열 대신 대화를 이끌어 낸다는 것이다. 미국 식품의약국FDA에서는 어떻게 디자인 씽킹을 활용했는지 알아 보자.

미국의 연방 정부 기관들은 대중의 참여를 도모하기 위해 공공 회의를 열어 여러 선거구와 소통해 왔다. 그런데 참여자 대부분이 회의가 시작되기도 전에 입장을 정해 버리곤 했다. 때문에 회의에서 참여자 간의

상호작용과 경청하는 태도는 찾아볼 수 없었다. 이럴 때 필요한 것이 바로 디자인 씽킹이다. FDA가 관찰한 바에 따르면, 디자인 씽킹의 핵심인 인간 중심 디자인은 보다 고차원적인 해결책을 통한 상호 논의와 조직의 합의를 이끌어 낸다.

3장에서 다룬 HHS는 디자인 씽킹을 직원에게 알려 그들을 혁신 과정으로 이끌었다. 방법은 다르지만 FDA에서도 디자인 씽킹을 흥미롭게 사용한 사례가 있다. FDA의 혁신자들은 내적, 외적으로 다양한 대화를 시도했으며, 논쟁을 대화로 전환하여 고정된 이해관계와 작업을 변화시키기 위해 디자인 씽킹을 사용했다.

FDA 임상 시험 프로그램의 정책 분석가 켄 스코다체크Ken Skodacek는 2008년에 의료 기기의 안전과 효율성 보장이라는 임무를 가지고 단체에 합류했다. 생물의학 엔지니어이자, 임플란트 의료 기기 산업에서 10년 이상의 경력을 가진 켄 역시 창조적 대화라는 측면에서 다른 사람들과 파트너십을 맺는 열정을 중요하게 여겼다. 많은 미국의 연방 정부 기관 직원들이 인간 중심 디자인을 구현하듯이, 켄은 1장에서 소개한 이노베이션 랩에서 새로운 접근 방식을 처음 접했다.

2012년에 연구소 직원은 연방 정부 기관의 임시 파견과 관련된 의사 결정자와 FDA 임원 간의 대화를 진행했다. FDA 기기 및 방사선 건강 센터Center for Devices and Radiological Health, CDRH 그룹에는 의료 기기 회사의 CEO와 투자 팀의 대표, 의료 기기 분야의 투자자, 임상의, 전자 건강 기록 전문가 등이 참여했다. 켄은 프로그램의 목적을 다음과 같이 설명한다.

💬 FDA에서 우리는 환자를 중심으로 생각했다. 환자들에게 기기를 제공하는 것은 매우 중요하다. 이를 실현하려면 임상 실험 같은 과정을 간소화해야 한다. 하지만 이 과정에서 손해 배상과 같은 문제가 발생할 수 있다. 경험이 풍부한 사람들을 모은 이유가 바로 이러한 큰 문제들을 해결하기 위함이다.

주요 문제를 해결하기 위해 약 30명의 FDA 내/외부인이 한 팀이 되었다. 이들은 연구실에서 어색한 첫 만남을 가졌다. 연구소 직원들은 디자인 도구를 사용하여 대화를 풀어 나갔다. 켄은 이 만남에 대해 다음과 같이 말했다.

💬 그 프로그램으로 많은 것을 얻었다. 서로를 더 잘 이해하고 고정관념에서 벗어났으며 앞으로 할 일을 구상할 수 있었다. 일반적으로 각기 다른 시각을 가진 다양한 사람들이 한 곳에 모이면 서로 상이한 생각을 하기 마련이다. 그러나 우리는 디자인 씽킹을 통해 개인의 역할에서 한발 물러나 한 문제에 집중할 수 있었다. 다른 사람들의 관점을 이해하고 그들이 어떻게 생각하는지 알게 된 것이다. 이는 팀원들이 회의 후 함께 작업하는 데 도움이 되었다. 보통 회의를 할 때 선임자 외의 사람들 의견은 크게 반영되지 않는다. 때문에 결과 또한 다수의 지지를 받지 못한다. 우리는 이러한 대화의 방식을 완전히 바꾸었다. 모두가 대등하게 대화를 나누었고, 문제 해결 방식에 대한 다양한 관점을 배우고 싶어 했다.

정부가 마주한 문제

앞서 보았던 모내시의 일화처럼 관심사의 고착은 의사 결정의 침체나 질을 낮추는 '만족화'된 해결책으로 이어질 수 있다. 이 문제의 핵심은 관련된 이해관계자 모두이다. FDA에서의 혁신은 제조업체와 환자, 보건 의료 사업자, 산업 협회, 학계와 기타 연방 정부 기관의 협력이 필요하다.

흔히 그렇듯이 시스템의 한 측면을 개선하려는 시도는 다른 부분에서 부정적인 영향을 미칠 수 있다. 1980년에 미국 의회가 시민들의 부담을 줄이기 위해 통과시킨 문서감축법Paperwork Reduction Act은 연방 정부 기관 의 이해관계자 참여 능력에 의도치 않은 결과를 초래했다. 이 법률은 정부의 정보 요청이 공공 자원에 미치는 전반적인 영향 평가를 요구한다. 어떤 주제에 대해 9명 이상의 개인을 조사하려면 엄청난 승인 과정을 거쳐야 한다. 따라서 기관은 공공 회의를 제외하고는 외부 이해관계자를 참여시키기 어렵다. 때문에 이미 확고한 입장을 가진 소수의 사람들과 다음 차례를 기다리는 사람들 중심으로 권한이 주어질 수 있다.

일반적으로 연방 정부 워크숍의 연설자들은 미리 연설문을 준비하여 정해진 시간에 마이크 앞에서 견해를 발표한다. 각 연설자가 발언을 마쳐야 다음 연설자가 다른 의견을 제시할 수 있는데, 이러한 방식은 양극화를 초래할 수 있다. 사람들은 회의에 참여할 때 이미 확고한 견해를 가지고 듣고 싶은 말만 듣기 때문이다. 의견을 물을 때는 유용할 수 있으나 이러한 연쇄적 참가는 대부분 조정과 합의로 이어지지 않는다. 하지만 인간 중심 디자인은 이러한 양극화를 방지할 수 있다. 켄은 다음과 같이 말한다.

💬 일반적으로 연방 정부 워크숍에서는 회의 전에 메시지를 작성한다. 마지막에 결론이 나긴 하지만, 그때까지 참여를 별로 안 하거나 결과의 지지도가 떨어진다. 반면 인간 중심 디자인은 우리가 이전에는 볼 수 없었던 방식으로 사람들을 참여시키고 서로 배우도록 만든다.

다양한 관점을 가진 시민 그룹에서만 갈등이 나타나는 것은 아니다. 정부 기관의 경우 서로 업무가 중복되어 일부 제품은 여러 정부 기관에서 규제하는데, 이 과정에서 다양한 관점과 갈등이 발생한다. 예를 들어, 간질 등의 질병이 있는 사람을 보호하는 헬멧은 FDA가 규제한다. 프로 스포츠 경기의 헬멧은 미국 연방 직업안전 보건국Occupational Safety and Health Administration에서 규제한다. 평범한 고등학생이 착용한 헬멧은 소비자제품 안전위원회Consumer Product Safety Commission가 규제할 것이다.

상황이 이렇기 때문에 이해관계자들은 여러 기관의 요구 사항을 충족해야 한다. 하지만 여기서 디자인 씽킹을 활용하면 관련 기관들이 편협한 관점에서 벗어나 문제 자체에 집중해서 빠르게 의사 결정을 할 수 있다. FDA의 몇 가지 구체적인 사례를 더 살펴보자.

'만족화'란 무엇인가?

우리에게 만족화satisficing란, 다른 관점들에 직면했을 때 종종 볼 수 있는 결점있는 의사 결정 과정을 완벽히 설명하는 용어다. 즉, 모두가 동의할 만한 적당한 해결책을 선택하는 것이다. 유명한 경제학자 허브 사이먼Herb Simon은 제한된 합리성에 관한 연구에서 이 용어를 만들어 냈다. 그는 만족화를 긍정적으로 보았다. 정보 처리의 한계가 있을 때, 의사 결정자들이 최선의 해결책을 계속 찾는 대신 만족스러운 해결책을 수용하도록 만들기 때문이다.

그러나 보다 새롭고 발전된 고차원적 해결책을 요구하는 혁신 분야에서는 만족화가 부정적인 용어로 사용된다. 만족화에 대한 재촉은 성공으로 이어지는 경우가 거의 없다. 하나의 해결책을 위해 이해관계자의 해결책 조각들을 억지로 짜 맞춘, 즉 모든 사람에게 최소한의 수용을 얻은 해결책 협상이기 때문이다.

대화 디자인하기: 배터리 이야기

연구소의 이벤트 당시, 켄은 FDA에서 배터리 연구 그룹에 있었다. FDA의 조직 구조가 제품 사용을 규제하기 때문에 배터리 연구에 집중하기가 어려웠다.

FDA 내에서 한 그룹은 박동 조율기와 같은 심혈관 제품을 취급했고, 다른 그룹은 통풍기를, 또 다른 그룹은 주입 펌프나 외부 제세동기를 관리했다. 이러한 제품들은 모두 배터리가 필요했지만, 조직은 배터리에 대한 규정을 통일시킬 생각이 없었다. 배터리가 단순해 보여도 사실 복잡한 구조를 가지고 있어 다양한 환경에서 어떻게 사용되고 유지되느냐에

따라 특성이 변한다. 기기 배터리는 정전이나 극저온, 눈보라 등 어떠한 악조건에서도 안정적으로 작동해야 한다. 배터리 고장은 아주 심각한 상황을 초래할 수 있으며, 심할 경우 사람의 목숨까지 앗아갈 수도 있다.

FDA는 배터리 구동 장치를 다루는 모든 그룹의 모범 사례를 논의할 필요성을 느꼈다. 보다 폭넓은 참여를 원한 작업 팀은 공공 워크숍을 후원하기로 했다. 그들은 다양한 그룹을 한데 모으는 것을 중요하게 생각했다. 하지만 FDA가 배터리 분야의 전문가는 아니었기 때문에 불안한 마음으로 대화를 진행하려 했다.

공교롭게도 이 시기에 워싱턴 D.C. 조지타운에서 켄과 그 이웃들은 지역 사회의 미래를 논하는 자리에 초대받았다. 켄은 이 이벤트에 참석했고 다시금 인간 중심 접근법의 중요성을 깨달았다.

💬 조지타운 회의의 일부 참가자들은 지역 사회의 사업체 대표들이었다. 다른 사람들은 주민이거나 그곳에서 일하는 사람들이었다. 대학의 대표로 온 사람들도 있었다. 나는 그저 한 아이디어가 다른 아이디어로, 그 아이디어가 또 다른 아이디어로 이어지는 방식에 놀라워했다. 예를 들어, 기업이 대학과 주민을 포함한 그 무엇에도 반대할 것 같았지만, 실제로는 그 반대였다. 이 과정은 참여자 모두가 서로의 관점을 이해하도록 도왔고 공통 비전을 향한 지름길이 되어 주었다.

켄은 지역 사회 이벤트를 통해 조지타운처럼 전통이 깊은 곳에서 이렇게 다양한 관심사를 가지고 미래에 대한 야심 찬 계획을 세우는 것을 보고 큰 영감을 얻었다. 그는 이러한 경험을 배터리 작업 팀과 공유하며

구성원의 참여를 도모할 유사한 접근 방식을 제안했다.

이전 Lab@OPM에서의 경험을 떠올리며, 그는 연구소 직원들에게 조언과 도움을 요청했다. 연구소 직원들은 초기에 배터리 연구팀이 상상한, 2~300명 규모의 큰 그룹과 디자인 대화를 나누는 것에 확신이 없었다. 그들은 큰 그룹을 약 30명씩으로 나누어 8개의 작은 그룹을 만들었고, 그 안에서 다시 10명씩 나누어 문제를 해결했다. 그런 다음 연구소 직원들은 8명의 FDA 직원들을 논의에 익숙해지도록 훈련시켰다.

켄의 팀이 기획하고 진행한 이 이벤트는 다양한 이해관계자들 사이에서 성공적으로 디자인 대화를 '조율orchestration'한 메커니즘을 깊이 파고들 기회가 되었다. 여기서 조율이란 사전 계획 및 고려의 필요성, 적절한 참가자들, 그리고 그들이 함께 일할 수 있도록 돕는 지휘자의 능수능란한 손을 의미한다.

이런 종류의 전략적인 대화를 촉진하는 시도에서 당혹스러운 모순이 발견되기도 한다. 의사 결정자들은 일이 잘못되는 것에 극도로 민감하지만, 순진하게도 여러 사람을 초대해서 '서로 대화하도록' 요청하는 것만으로 충분하다고 믿는다. 이러한 접근법은 당혹감과 재앙을 불러온다. 성공적인 디자인 대화 중에서도 특히 차이를 극복하는 대화는 세부 사항에 대한 상당한 관심이 필요하다. 배터리 워크숍 사례를 통해 잘 조율된 대화가 어떤 모습인지 살펴보자.

워크숍 디자인하기

성공적인 디자인은 지식과 계획에서 비롯된다. 이 경우 지식은 (1장에 나왔던) 루마가 제공한 툴키트를 사용한 훈련으로 갖춰졌다. 의제를 기획하면서, 켄의 팀은 이틀 간의 이벤트에 필요한 아이디어를 브레인스토밍하는 과정에 디자인 씽킹을 융합했다. 그들은 각 관리자를 초청하여 어떤 도구를 어떤 순서로 사용할지를 제안하였다. 루마의 인간 중심 디자인 기획 카드를 기획 도구로 사용하여 선호하는 카드를 벽에 부착하도록 했다. 그런 다음, 단체로 의제를 수정하고 카드들을 옮겼다. 시간, 책임, 방 배치, 목표 등 로드맵을 사용하여 일이 용이해지도록 세부 사항들을 배치했다.

워크숍 지원 로드맵

예상과는 달리 가장 경력이 적은 관리자들이 가장 창조적인 제안을
하곤 했다.

💬 워크숍 첫날에 우리는 다양한 아이디어를 담은 포스터를 만들 계
획을 세웠다. 보통, 각자 사진을 찍어 저장만 해 두었는데, 누군가가
이튿날 아침 참가자들이 오면 사진을 프로젝터에 띄워 볼 수 있게
하자고 제안했다. 그러자 또 다른 누군가가 학술 발표처럼 사람들
이 걸어 다니며 볼 수 있도록 방 전체에 그것을 게시하자는 의견을
냈다. 사람들이 포스터를 돌아 다니면서 볼 수 있을 뿐만 아니라
그것을 만든 사람들도 참여하도록 말이다. 결과는 성공적이었다.
덕분에 스크린에 사진을 띄웠을 때와는 또 다른 대화를 할 수 있었
다. 아이디어가 화면 속에만 있다면 포스터를 주제로 이야기 나누
지 않을 것이다. 방을 걸어 다니거나 서로 섞여 대화하지 못하기 때
문이다.

도전 과제를 파악하고 초기 해결책을 제안, 개선하려는 기획의 원래
의도는 꽤 간단했다. 그러나 240명의 사람을 데리고 대화를 진행하기란
쉽지 않았다. 세심하게 계획된 회의의 진행과 속도 조절이 필요했다.
팀 구성 또한 매우 중요했다. 이벤트 일정이 다가오자 배터리 연구진
은 미리 참가자들의 정보를 수집했다. 이러한 수집은 배터리 제조업자,
의료 기기 제조업자, 의료 보건 공급자 등 다양한 팀을 구성하는 데 도움
이 되었다. 연구진은 참가자들에게 워크숍에 기대했거나 궁금한 점이 있
는지 물었다. 참가자 대부분은 FDA가 배터리와 배터리 구동 기기를 통
제할 방안에 대해 듣고 싶다고 대답했다. 그러나 연구진은 그 반대의 이

야기를 했다. FDA는 해답을 가지고 있지 않았다. 그 대신 이해관계자들을 참가시켜 문제와 가능성에 대해 더 자세히 알고자 했다.

이벤트는 2013년 7월에 이틀 동안 진행되었다. 현장에 직접 참석한 240명의 인원 외에도 약 700명이 온라인으로 참석했다. 워크숍 디자인에는 선택된 참가자들이 회의 테이블에 둘러앉아 화상 토론에 참여하는 세션도 포함되어 있었다. 온라인 참가자들은 질문이나 의견을 게시할 수 있었고, 관리자들은 패널 앞에 있는 화면에 쟁점과 관련된 질문들을 띄웠다. FDA에서 이러한 접근법을 채택한 것은 이번이 처음이었다.

켄은 그곳에 모인 사람들에게 인사하며 사전 설문 조사를 통해 참가자들이 FDA의 의견을 기대하고 왔음을 알고 있다고 말했다. 하지만 FDA의 목표는 그곳에 모인 이해관계자들이 함께 일하는 최고의 방법을 찾는 것이라고 설명했다. 그는 "전문가가 되어야 한다는 압박감을 덜어내고 사람들을 모아 대화를 나누게 하는 촉진제가 되었다."라며 한 곳에 모인 이들의 다양한 구성을 나타내는 이해관계자 지도를 공유했다.

회의 첫날은 전문가들의 전형적인 준비 단계 강연으로 시작되었는데, 발표는 (각 10~12분 정도로) 짧고 간단명료했다. "사람들의 관심을 잃지 않으려 적극적인 자세를 유지했다."라고 켄은 설명한다. 오후에는 (참가자 240명을 30명씩 여덟 그룹으로 나눈) 더 작은 규모의 팀으로 인간 중심 디자인 세션을 시작했다.

이러한 일정은 그룹이 직면할 문제점을 발견하고 다양한 디자인 도구를 사용해 그 해결법을 모색하는 데 초점을 두었다. 첫 활동에서 참가자들은 이름과 조직, 이해관계자에 대해 이야기하는 시간을 가졌다. 그다음, 참가자들은 중요한 디자인 요소인 작고 다양한 그룹으로 10명씩 재편성되었다. 켄은 "사람들이 서로를 잘 알지 못했기 때문에 모두 대등한

위치에 있었다."라고 설명했다.

💬 그들이 스스로 그룹을 형성하는 것보다 훨씬 자연스러운 방식으로
발언을 하고 대화에 참여할 수 있도록 격려했다.

도전 과제 인식하기

다음으로 도전 과제를 인식하기 위해서 루마 툴키트의 디자인 방법인
로즈, 손, 버드^{Rose, Thorn, Bud}가 사용되었다. 참가자들은 각자 분홍색 접
착 메모지에는 잘된 점(로즈), 파란색에는 개선해야 할 점(손), 초록색에는
잠재적 가능성(버드)을 적었다.

각 참가자에게 유형별로 여러 항목을 적도록 했다. 이러한 활동은 참
가자가 자신의 관점이 무엇인지 더 큰 그룹과 공유하기 전에 생각해 보
도록 했다. 참가자들은 메모를 공유하고 통합하여 비슷한 점과 차이점
을 살펴보았다. 누구의 관점이 더 좋거나 나쁘다는 이야기는 하지 않았
다. 그 대신 각 팀원이 상황을 어떻게 보았는지를 이해하고 탐구하는 것
에 집중했다.

그다음, 각 팀원에게 최소한 세 가지의 '스테이트먼트 스타터^{Statement}
^{Starters}'를 만들도록 요청했다. 참가자들은 실행 가능한 과제에 초점을 맞
추어 중요한 기회의 영역을 식별했다. 이것을 자신의 그룹과 공유한 뒤,
그들과 함께 작업을 이어갈 도전 과제를 하나 선택했다. 팀이 작업할 도
전 과제를 선택할 시간은 제한되며 연장할 수 없었다.

문제 구성
로즈, 손, 버드
사물을 긍정적, 부정적, 잠재적인 것으로
식별하는 기술

UNDERSTANDING

로즈, 손, 버드

간략한 설명

- 참고할 주제를 선정
- 다양한 이해관계자 집단
- 각 참가자에게 펜과 3종류 접착
 메모지 제공
- 주제 및 색상의 의미 설명
- 로즈 = 분홍색(긍정적)
- 손 = 파란색(부정적)
- 버드 = 초록색(잠재적)
- 각 개인에게 많은 데이터 포인트를
 생성하도록 지도
- 접착 메모지당 하나의 이슈, 통찰,
 아이디어 제시

유용한 힌트

- 참가자들에게 색상별로 여러 항목을
 작성하라고 지시
- 해결책을 설명하고 싶은 유혹을
 떨쳐야 함
- 토론 시간 제한

© 2012 LUMA Institute

루마의 로즈, 손, 버드 카드

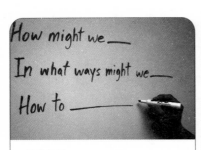

문제 구성
스테이트먼트 스타터

광범위한 탐구를 유도하는
문제 진술 표현 방법

UNDERSTANDING

스테이트먼트 스타터

간략한 설명

- 일련의 문제나 기회를 파악
- 각 이슈를 짧은 문구의 형태로 표현
- 각 구문의 첫머리에 '스타터'를 붙임
- 예시 1: __을/를 어떻게 하면 좋을까?
- 예시 2: __을/를 어떠한 방법으로 해야 할까?
- 예시 3: __을/를 어떻게 해야 할까?
- 각 문제에 가장 적합한 진술 선택
- 새로운 문구를 생각의 기준으로 삼음

유용한 힌트

- 연구 통찰에 '스타터' 더하기
- 문제 진술에 해결책을 포함하지 않음
- 투표를 통해 가장 적합한 도전 과제 선택

© 2012 LUMA Institute

루마의 스테이트먼트 스타터 카드

해결책 브레인스토밍하기

짧은 쉬는 시간을 가진 후, 그룹들은 루마의 또 다른 도구인 '크리에
이티브 매트릭스Creative Matrix'를 활용했다. 자신들이 발견한 도전 과제를
해결할 아이디어와 관련하여 무엇이 떠오르는지 묻는 브레인스토밍 방
식으로 다루었다. 이해관계자 그룹(각 열)이 특정 기술(각 행)과 상호작용
하는 매트릭스 상자당 최소한 하나의 해결책을 찾는 것이 목표였다. 이
과정은 실현 가능한 해결책에 대해 다양한 생각을 하도록 격려했다.

크리에이티브 매트릭스에서 나온 아이디어 중 그룹이 가장 흥미롭게
여긴 순으로 우선순위를 정하여, 중요도/난이도 차트에 넣었다. 이 차트
는 참가자들이 상대적 중요성과 구현 용이성을 다룬 아이디어를 배치한
표이다. 이로 인해 다시 한번 융합에 초점이 맞춰졌다. 그날 마지막 활동
에서 각 그룹은 중요도/난이도 차트를 더 큰 그룹과 공유했다.

문제 진술: __을/를 어떻게 하면 좋을까?	환자 및 의료 종사자	병원과 보건 의료 기술 관리자	의료기기 제조업체	배터리 제조 및 공급자	FDA 및 기타 규제 기관
기술 및 디지털 미디어					
시설 및 환경					
이벤트 및 프로그램					
정책 및 법률					
와일드카드					

루마의 크리에이티브 매트릭스 도구

디자인 씽킹의 확산과 수렴

디자인 씽킹은 네 가지 질문 각각에 대한 확산과 수렴의 주기를 사용한다. 이 과정은 참가자들이 로즈, 손, 버드 실습에서 개인의 생각을 적었을 때, '무엇을 보여주는가?'에 대한 다양한 관점을 확보하기 위해 확산을 격려했다. 유사성을 위해 이러한 관점을 무리짓는 것은 그룹을 수렴을 향해 이동시켰으며, 스테이트먼트 스타터Statement Starters 실습은 해당 수렴을 완료하고, '무엇이 떠오르는가?'로 넘어가는 것에 초점을 맞추었다. 그리고 크리에이티브 매트릭스는 다시 한번 확산을 장려하였다.

해결책 개선하기

둘째 날에는 다양한 인간 중심 디자인 도구를 사용해 제시된 해결책을 보완하고 테스트하는 것에 집중했다. 참가자들이 도착했을 때, 전날 작성된 모든 차트가 회의실에 전시되어 있었다. 이 차트들은 팀원들의 생각을 다른 팀원들도 쉽게 이해할 수 있도록 정리한 일종의 프로토타입 역할을 했다. 각 그룹에서 한 명씩 차트 옆에 서서 피드백을 받도록 하였다. 나머지 팀원들은 모두 차트를 둘러보며 다른 팀에게 피드백을 주었다. 그다음, 피드백을 토대로 각자의 해결책 계획을 개선하도록 했다.

그들은 수정된 해결책을 콘셉트 포스터Concept Poster로 옮겼다. 회의실에서 다른 팀을 대상으로 짧은 발표를 마친 후, 30명으로 구성된 팀은 240명으로 이루어진 더 큰 그룹에게 발표하기 위해 포스터를 선택하는 투표를 했다. 그런 다음 다시 큰 그룹에 합류했다. 포스터들은 다음에 참고하기 위해 사진을 찍어 두었다.

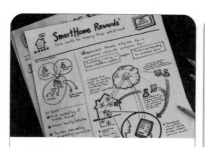

디자인 근거
콘셉트 포스터
새로운 아이디어에 대한 주요 포인트를
보여 주는 발표 형식

UNDERSTANDING

콘셉트 포스터

간략한 설명
- 새로운 아이디어 도입
- 팀에게 기본적인 그림 도구 사용 요구
- 콘셉트에 대한 이름과 핵심 문구 제시
- 큰 아이디어에 대한 짧은 요약
- 주요 이해관계자에 대한 설명 검토
- 몇 가지 기능 및 이점 나열
- 큰 그림 또는 도표로 콘셉트 설명
- 해결법 개발 일정 추가
- 배치 후 최종 포스터 그리기

유용한 힌트
- 빠르게 초안 작성. 지나친 생각 금지
- 시각적 정교함을 위한 전문 디자이너
 와 협업
- 포스터를 눈에 뜨이게 전시하여 관심
 을 이끌어 냄

© 2012 LUMA Institute

루마의 콘셉트 포스터 카드

8개의 팀은 작은 그룹에서 선택한 포스터를 더 큰 그룹 앞에서 5분간 발표했다. 관리자들은 발표하지 못하도록 했다. 제시된 아이디어는 다양했다. 예를 들어, 한 그룹은 임상의와 사용자를 대상으로 '배터리 세계 여행자를 위한 안내서The Hitchhiker's Guide to the Battery Universe'라는 종합 안내서를 제작하자고 제안했다. 다른 한 그룹은 자체 관리 배터리 시스템을 만드는 것에 집중했다.

종합 안내서 콘셉트 카드 자체 관리 배터리 시스템 콘셉트 카드

해결책 테스트하기

결과적으로 추려진 해결책이 큰 그룹에게 얼마나 매력있게 느껴질지 초기 진단을 하기 위해 모든 참가자에게 (전자 투표기를 사용하여) 다음 질문에 투표하도록 했다.

1. 어떤 콘셉트가 가장 영향력이 클 것인가?
2. 어떤 콘셉트가 쉽고 빠르게 적용될 수 있나?
3. 전문 지식을 기반으로 봤을 때 어떤 콘셉트를 지원할 것인가?

세션은 투표 결과를 발표하는 것으로 마무리됐다. 아이디어들 중 자체 관리 배터리 시스템이 가장 영향력이 크고 지지를 받는 것으로 나타났으며, '배터리 세계 여행자를 위한 안내서'는 가장 빠르고 쉽게 적용할 수 있는 것으로 뽑혔다.

워크숍의 반응은 압도적으로 긍정적이었다. 87퍼센트의 참가자가 만족을 표현했으며, 토론 세션은 특히 도움이 되었다는 의견이 많았다. 발표자 중심으로 구성되어 청중이 의견을 공유할 기회가 매우 적은 전형적

인 정부의 공공 워크숍과는 달리 이 접근법은 새로움 그 자체였다. 정부 기관이 해결책을 미리 정해 두지 않고 열린 대화를 원했다는 것에 참가 자들은 놀라워했다. 켄은 이번 과정을 통해 연구진이 배운 점을 다음과 같이 이야기했다.

💬 의료 기기 제조업체와 간호 보건 의료 제공자, 기기 배터리를 관리 하는 병원 기술 관리자를 한곳에 모이게 했을 때, 그들은 서로의 아이디어와 관점에 영향을 받아 대화를 진전시켰다. 그리고 더 큰 규모로 논의를 진행하기 시작했다.

워크숍의 결과는 각기 다른 형태로 나타났다. 그중 가장 눈에 띄는 것 은 전형적인 FDA 결과물, 즉 안내 자료였다. 이 안내 자료의 의도는 다 양한 의견과 지식을 수집하는 것이었다. 켄은 '우리가 회의하지 않았더라 면 이러한 견해도 없었을 것'이라고 설명하며, 다음과 같은 사례를 언급 했다.

💬 예를 들어, 배터리 구동 의료 기기를 살균하는 데 큰 문제점을 깨 달았다고 하자. 살균한다는 것은 보통 매우 높은 온도로 가열하거 나 아주 특수한 화학 약품을 쓴다는 뜻이다. 하지만 배터리 구동 기기에 이런 방식을 사용하면 작동하지 않을 것이라는 최종 사용 자의 의견이 있었다. 우리가 지금까지 이것을 몰랐듯이, 눈에 보이 지 않던 잠재적 문제점을 발견하는 것이야말로 우리에게 가장 가 치 있는 일이다.

이러한 대화의 결과는 FDA 외부의 참가자들 또한 행동하게 만들었다. 산업 무역 협회 소속인 애드바메드^AdvaMed는 모범 사례 문서를 만들었다. 배터리 테스트기와 충전기 제조업체인 케이덱스 일렉트로닉스 ^Cadex Electronics의 임원인 브루스 애덤스^Bruce Adams는 열린 대화와 다른 분야의 제조사, 규제 기관, 사용자, 특히 보건 의료 분야의 사람들과 연계할 기회를 얻었다는 사실에 매우 기뻐했다. 그는 'FDA가 훌륭히 해낸 것 같다'라고 말하며, 다음과 같이 덧붙였다.

> 💬 광범위한 분야의 다양한 사람들과 적절한 책임자들이 참가했다. 그중 다수는 웹 접속을 통해 원격으로 회의와 인터뷰에 참여했다. 팀 분류와 인터뷰를 한 뒤, 시장의 발전을 이끌 열정을 모으기 위해 인간 중심 학습으로 마무리했다. FDA가 주최한 싱크 탱크^think tank(여러 영역의 전문가를 조직적으로 모아 연구, 개발 및 그 성과를 제공하는 조직) 행사에 참석한 것은 처음이라 매우 감명 깊었다.

더 놀라운 사실은 케이덱스가 이러한 경험을 활용하여 내부적으로 새로운 사고방식을 연구했다는 점이다. 콘퍼런스에서 했던 규제 기관과 제조업자, 사용자와의 대화를 통해 의료용 배터리가 성능을 최대로 발휘하는지 판단하는 웹 서비스를 개발하기로 했다. 콘퍼런스에서 형성된 관계를 바탕으로, 케이덱스는 전지와 배터리 제작자들과 함께 테스트 과정에서 배터리당 3~4시간을 절약할 수 있는 검사 장치를 만들었으며, 원격 모니터링을 실현할 방법 또한 찾고 있다. 케이덱스는 150개의 병상을 보유한 대형 병원의 경우, 배터리 기술에 의존하기 때문에 1년 내내 상시 검사를 전담하는 상근 직원이 필요하다고 밝혔다. 케이덱스는 이들이 이

번 콘퍼런스에서 배운 공동 창조법을 활용해 시간을 절약하려고 병원과 협력하고 있다. 이는 FDA의 배터리 콘퍼런스에서 직접 정했던 목표이다. 브루스는 이에 대해 같이 설명했다.

💬 우리가 콘퍼런스를 통해 배운 가장 중요한 것 중 하나는 바로 사람의 실수가 배터리 구동 기기 신뢰도에 영향을 미친다는 것이다. 배터리 기기가 일정 기간 연결되어 있지 않으면 사람들은 그 기능을 모르거나 믿지 못한다. 우리가 배터리 상태를 실시간으로 알릴 수만 있다면, 병원과 제조업체, 직원들은 배터리가 교체되어야 할 시기와 관련하여 보다 적절한 결정을 내릴 수 있을 것이다.

배터리 워크숍의 성공 소식이 FDA 내에 퍼졌다. 또 EMCM^Emergency Preparedness/Operations and Medical Countermeasures(응급 대비 및 의료 대책 프로그램)의 회원들도 성가신 문제에 직면했다. 그들은 곧 있을 호흡기 보호 장치^RPD 워크숍의 디자인 접근법 문제로 켄의 팀에게 연락했다.

과정 통합: RPD 이야기

호흡기 보조 장치^RPD는 응급 대비 분야에서 오랫동안 어려움을 겪어온 분야였다. 연방 정부와 일부 주, 미국 질병 통제 예방 센터^CDC가 비축한 RPD의 안정적인 공급은 주요 공중 보건 위기가 발생했을 때 일반 대중을 보호하는 중요한 사항이다. 2009년, 신종 플루의 유행은 RPD와 관련된 분야에서 혼란을 일으켰고 규제 기관이 현재 시스템의 결함을 절

박하게 인식하는 계기가 되었다. 배터리 그룹이 직면한 것과는 매우 다른 문제였지만, 다양한 이해관계자들(이 경우에는 기관, 제조업체, 사용자 등)의 핵심 도전 과제는 비슷했다.

RPD는 의료 기기로는 FDA, 개인 보호 장비로는 산업 안전 보건청, 질병 예방 장비로는 CDC의 한 분점인 국립 산업 안전 보건원^{NIOSH}의 사용에 따르는 등 여러 규제 당국의 관리를 받았다. 배터리와 달리 FDA는 다방면에 걸쳐 RPD와 관련된 전문가들을 고용했다. FDA 내에서도 시장 출하 전에 기기 검토 지점뿐만 아니라 EMCM의 모조직인 테러와 신흥 위협 방지 사무국^{Office of Counterterrorism and Emerging Threats} 등 다양한 그룹이 연관되어 있었다. 이 모든 것은 각기 다른 승인 요건을 갖춘 여러 연방 정부 기관을 상대해야 하는 제조업체들의 업무를 복잡하게 만들었다.

EMCM의 국장 수잰 슈워츠^{Suzanne Schwartz}는 전염병이 유행하면 호흡기 보호 장치의 재고를 충분히 확보하고 제조업체의 부담을 일부 덜어주기 위해 연방 정부 기관 내부와 전체 기관 간의 업무 프로세스를 통합하라는 명령을 내렸다. 또한 EMCM은 보건 의료 서비스 기관과 같이 대규모로 RPD를 보유한 환경에서, 구매할 제품과 재고가 확실하지 않아 발생하는 이해관계자들 사이의 혼란을 줄이길 원했다. 대부분 이러한 혼란은 제품에 요구되는 승인과 관련된 것으로, NIOSH와 FDA 허가가 모두 필요한지 아니면 NIOSH 인증서만으로 충분한지와 같은 문제였다.

EMCM 소속 애프틴 로스^{Aftin Ross}는 워크숍에서 인간 중심 디자인의 기획과 시행 책임을 맡았다. 배터리 회의와 마찬가지로 RPD 기획 그룹은 신중하게 참가자를 선택했다. 시작할 때 3M이나 허니웰^{Honeywell}과 같은 제조업체나 구제 기관, 학술 연구가, 보건 의료 담당자, 임상의, 무역

협회 등 모든 관련 이해관계자들을 대화에 참여하도록 초청한 뒤 이들의 이해관계자 관계도를 만들었다.

기획 팀은 이들을 협상 테이블로 이끌기 위해 사전에 관련된 다른 연방 기관들과 개인적으로 만나는 등 만반의 준비를 했다. 수잰이 설명한 대로, FDA에 있는 그들의 내부 파트너를 참석시키는 것조차 팀의 상당한 노력이 필요했다.

이해관계자 매핑 도구

소셜 섹터에서 종종 발견되는 복잡한 이해관계자의 문제들을 위해 이해관계자 매핑은 중요한 도구가 될 수 있다. 새로운 아이디어의 구현에 결정적인 역할을 하는 주요 이해관계자들의 관점을 고려하기보다 최종 사용자를 위한 디자인에 빠질 수 있다. 사전에 관련된 조직의 웹을 구축하면 대화가 시작될 때 전체 시스템이 준비되고 다양성을 극대화하도록 팀을 구성하는 데 도움이 된다.

RPD 이해관계자 매핑

 이러한 회의를 위해 FDA 내의 다른 그룹을 한 장소에 모으는 것부
터 정말 큰 노력이 필요했다. 모두가 한 건물에 있어도 그들은 화상
회의를 통해 만났다. 때문에 더 이상 통신선을 제공하지 않기로 했
고, 결국 모두가 한 장소에 모였다.

수잰은 직접적인 대면으로 인해 토론이 보다 긍정적으로 바뀌었음을
느꼈다. 2014년 5월 21일과 22일에 이해관계자들은 RPD 분야의 도전
과제를 논의하기 위해 모였다. 문제 해결을 위한 여러 활동을 통해 그들
은 배터리 워크숍에 사용된 것과 비슷한 디자인 도구를 활용하여 도전
과제와 관련된 분야를 확인하였고, 그런 다음 집중할 분야 몇 가지를 선
택하여 그것에 대응하기 위한 해결책을 제시했다. 그리고 작은 그룹들은

더 큰 그룹 앞에서 각자의 도전 과제를 발표하고 해결책을 제시했다. 다시 한번 강조하지만, 그들은 인간 중심 디자인 기술을 사용하여 피드백을 주고 제시된 해결책을 개선했다.

대화가 진전됨에 따라 EMCM 팀은 문제에 대한 각자의 정의를 재구성하는 새로운 통찰을 얻었다. 애프틴은 이렇게 설명한다.

💬 기관의 관점에서 우리가 중점을 두었던 몇 가지 문제가 이해 관계자의 주요 문제가 아니라는 것을 알았다. 이것은 우리가 잠재적인 정책 해결책을 개발하기 시작하면서 이해되었다. 또한 이러한 문제들 중 일부는 FDA의 권한은 아니었지만, 참석했던 다른 이해관계자들은 FDA가 인간 중심 디자인 작업에 관여하기를 원했다. 그리고 그들은 정상 회의에서 그룹들이 발표한 제품의 사본 또한 원했다.

켄은 FDA 직원들이 배운 것에 대해 다음과 같이 이야기했다.

💬 FDA에서는 표준을 중요하게 생각한다. 그러나 회의를 통해 이러한 표준에는 실생활의 경험이 반영되어 있지 않다는 사실이 명백해졌다. 우리는 새로운 현실에 눈을 뜨기 시작했다. 특정 표준이 유용할 때도 있지만, 우리를 제대로 이끌 만큼 포괄적이지 않거나 이 도전 과제를 극복하는 데 필요한 해결책을 제시하지는 못했다.

애프틴은 이에 동의하는 의견을 내놓았다.

💬 우리는 표준이나 테스트가 가장 큰 문제라고 생각했다. 정상 회의를 통해 최종 사용자에게는 실습, 훈련, 교육, 언제 어떤 장치를 사용해야 하는지 그리고 그것이 적절한지가 가장 중요하다는 사실을 배웠다. 즉, 우리가 우려했던 과학적 문제들을 넘어선 모든 훈련된 특성들을 말한다. 이는 이것을 어떻게 실현시키냐에 달려있다.

회의의 구체적인 결과물과는 별도로, 조직 자체의 관점을 넓히고 재구성하는 것이 막연하긴 하지만, 대화의 핵심적인 이점으로 작용하였다. 모내시 의료 센터에서 이미 보았듯이, 해결책은 사용자를 위해 더 나은 가치를 창출하거나 원하는 결과를 얻는 데 거의 도움이 되지 않으므로 공급자의 관점에서만 정의된 문제를 해결하는 것은 자원을 낭비하는 위험을 감수해야 한다.

배터리에 관한 담화와 마찬가지로 RPD 토론에서도 규제 과정 효율화부터 훈련, 병원 내 기기 추적까지 다양한 아이디어들이 나왔다. 기획팀은 초기에 대화를 특정 주제에 한정시켜야 하는지 논의했다. 그리고 그 대신, 세션 참가자들이 문제 정의에서 자신의 범위를 설정할 수 있도록 학습을 최대치로 허용했다. 애프틴은 다음과 같이 말했다.

💬 우리가 밀어붙이지 않아도 참가자들이 우리가 원하는 질문을 할지에 대해 이미 다양한 의견 교환이 있었다. 결과적으로 그들은 거의 질문하지 않았다. 그러나 이 또한 괜찮았다. 이로 인해 우리가 문제라고 여겼던 것이 우리에게만 그렇다는 사실을 알 수 있었다.

마찬가지로, 그곳에 모인 이해관계자들은 이 경험에 대해 매우 긍정적이었다. 그들은 발표를 듣는 대신 실무적 세션에 참가할 기회가 주어졌다는 사실에 기뻐했다. 정상 회의는 EMCM 내부 실무 팀을 포함한 모든 이해관계자들에게 절차를 통합하는 과정에서 고려할 새로운 정보를 제공했다. 애프틴은 다음과 같이 말했다.

💬 인간 중심 디자인은 우리가 여러 가지 사항을 검토할 때 큰 도움이 되었다. 사람들이 선호하지 않는 아이디어라도 최소한의 검토가 가능했다. 이에 따른 결과가 처음 시작할 때 기대한 것과 다를 수 있기 때문에 이 과정은 매우 중요했다. 우리가 이러한 인간 중심 디자인을 사용하지 않았더라면 결과를 받아들이기 훨씬 어려웠을 것이다.

정책 개발 과정에 들어서며, 그들이 받았던 피드백과 개선 사항 덕분에 성과를 거두었다. 대화는 EMCM이 더 나은 정책을 만들 수 있게 만들었다. 즉, 대화에 참여한 다른 이해관계자들이 이제 이해할 준비를 마친 것이다.

과정 되짚어 보기

FDA의 두 가지 이야기는 전반에 걸쳐 다양한 참가자를 모아 초기의 협상과 타협을 피하고, 논쟁보다 생산적인 대화를 목표로 하는 새로운 방식의 가능성을 보여 주었다. 이러한 구조적 과정은 실제 도전 과제의

고차원적 해결책을 만드는 창조적인 협업을 장려한다. 이 과정이 없다면 여러 분야의 전문가조차 서로 다른 이야기를 하게 된다.

배터리와 RPD관련 대화에서 FDA의 역할은 큰 차이가 있었지만, 디자인이 주도한 대화와 도구는 모든 사람의 문제 해결 잠재력을 최적화하는 데 동등한 가치가 있음이 증명되었다. 수잰은 이에 대해 다음과 같은 말을 했다.

💬 디자인 씽킹은 우리에게 내부적으로 몹시 특별한 도구가 되었다. 대화는 특정한 작업 방식에 매우 집착하는 많은 사람과 그룹에게 감정적으로 큰 부담이 되는 영역이기 때문이다. 디자인 도구가 없었더라면 이러한 대화들은 훨씬 더 어려워졌을 것이다. 도구들 덕분에, 그 문제와 관련된 사람보다는 문제 자체에 중점을 둘 수 있었다. 일할 때 책상 위에 마커와 포스트잇을 두는 것만으로도 잠재적인 부담이 사라졌다고 생각한다.

켄은 디자인 씽킹을 통해 FDA가 더 높은 수준의 참여를 이끌어 내도록 했고, 이는 새로운 가능성이 다시 펼쳐질 수 있도록 해 주었다.

💬 디자인 씽킹은 사람들에게 힘을 주고 참여를 유도하는 훌륭한 방법이다. 10명이나 12명의 사람만 참석한 회의에서도 한두 명만 대화의 주도권을 잡는다면 다른 이들은 그저 고개를 끄덕이거나, '저 사람이 말을 그만해야 내게 말할 기회가 생길 텐데'라고 생각하는 경우가 다반사로 발생한다.

디자인 씽킹의 '다양한 관점에 마음을 열게 하는 완전히 새로운 방식'을 장려하는 것은 중요하다. 하지만 켄은 특히 의료 규제 장치의 생태계가 빠르게 변화함에 따라, 배터리와 RPD 대화 같은 창조적 협업이 복잡성을 해결하는 데 점점 더 중요해지고 있음을 강조했다.

💬 FDA가 전체 과정의 모든 측면을 통제한다면, 다른 이해 관계자들을 데려올 필요가 없다. 그러나 많은 경우에, 정부 기관이 문제의 기로에 서 있어서 우리가 완전한 통제권을 가질 수 없다. 바로 이때 사람들이 한 곳에 모여 대화를 나누는 것은 발전을 이루고 모든 주요 문제를 다루기 위해 반드시 필요하다.

수잰은 중대한 사안에서 참가자의 시야를 넓히는 협동적 사고와 행동 없이는 관료주의가 극복되기 어려움을 언급하며 동의했다.

💬 정부가 해결해야 할 진짜 문제는 바로 거대한 관료주의이다. 이는 무엇을 하든지 매우 큰 노력을 들이게 만든다. 디자인 씽킹은 그것을 단계적, 점진적으로 해결하도록 도와줄 훌륭한 도구라고 생각한다. 방법론에 중점을 두면 사람이나 문화, 확고한 신념이 아닌 문제 자체에 집중하게 된다. 그리고 이것은 과열된 토론을 진정시키기도 한다. 사람들은 이러한 관행에서 벗어나야만 비로소 문화적, 개인적인 믿음 수준에서 벗어나 보다 중립적인 관점으로 문제를 볼 수 있게 된다.

❼ 샤레트로 지역 사회의 대화를 활성화하다

대의를 위한 도전 과제

앞서 각 조직의 경계를 넘나드는 도전 과제들을 살펴봤다. 만약 지역 사회에도 도전 과제가 있다면 어떨까? 구체적인 역할이나 책임 구조 없이 어떻게 대화를 조율할 수 있을까? 지역 사회의 대화는 오랫동안 다양한 접근법으로 실험되어 왔다. 상당한 노력에도 불구하고, 우리가 이미 다루었던 관심사의 고착, 생산성 없는 대화, 해결책에 대한 지역 소유권 부재 등의 이유로 인해 엇갈린 결과가 나왔으며 실현되지 못했다.

디자인 씽킹의 적용

디자인 씽킹은 단순히 구조화된 프로세스 이상을 제공하여 더 나은 조직적 대화를 유도한다. 또한 참가자가 단순한 문제 분석을 넘어, 공유 및 테스트까지 가능한 해결책 생성에 도전하는 지역 사회 차원의 대화를 촉진하고 유지하도록 확장한다. 샤레트charrette와 디자인 씽킹을 결합한, 캐나다 토론토의 '경계 없는 기관'Institute without Boundaries, IwB'은 실업과 인구 감소 문제에 시달리는 아름다운 아일랜드 이베라 지역의 시민과 함께 공동체 차원의 대화를 형성했다. 이는 선한 의도 이상의 구체적이고

테스트할 수 있는 새로운 가능성을 상상하도록 했다.

이베라 반도의 링 오브 케리는 아일랜드에서 관광객이 가장 많이 방문하는 곳 중 하나이다. 아름다운 바닷가 풍경과 고풍스러운 켈트족의 유적, 스켈리그 섬들과 아름다운 맥길리커디스 릭스 산맥이 그 이유이다. 이렇게나 아름다운 곳이지만, 그 지역 사람들에겐 아주 적은 관광 수입만이 남는 모순이 발생하고 있다. 관광객들은 킬라니 근처에 있는 공항을 활용하며 도시의 레스토랑과 술집, 호텔에서 대부분의 돈을 쓴다. 그들은 킬라니의 작은 주차장과 유적지, 주말 농장, 모험적인 도로에 매우 큰 버스를 타고 이베라 반도 주위의 해안 도로를 따라 하루 동안 링 오브 케리를 관광한다.

그러나 이 지역은 관광 수익을 얻는 것 이상의 과제를 안고 있다. 이 지역의 주요 수입원인 농업은 국내외 정치적 결정으로 인해 의도치 않은 어려움을 겪었다. 또 시장으로 가는 교통수단의 부족이 젊은 세대들을 점차 농장에서 밀어내고 있다. 오늘날 남부 케리 지역 농업인의 평균 연령은 67세이다. 이들은 세계적인 거대 자본을 가진 공장식 농장이나 목장과 경쟁해야 한다. 때문에 이베라 반도의 실업률은 높아지고, 급여가 높은 민간 일자리는 줄어들었다.

이 지역에는 더블린, 코르크, 리머릭에서 온 피서객들을 위해 지어진 주말 별장들이 있지만, 아무도 찾지 않아 "유령 사유지"라고 불리는 빈집들이 곳곳에 있다. 게다가 공장들도 연달아 문을 닫았다. 소위 '켈트의 호랑이(경제적으로 급성장한 아일랜드를 상징적으로 부르는 말)'라 불리던 이베라의 몰락으로 인해 주민들은 좋기만 한 건 없다는 사실을 깨달았다.

그러나 실업, 관광 수익 감소, 제조업의 몰락, 팔리지 않은 집들과 같은 경제 현상 이면에는 인간적으로 더욱 고통스러운 문제가 있었다. 바로

아이들이 사라진 것이다.

캐허시빈 지역 도서관 사서인 노린 오설리번Noreen O'Sullivan은 "우리는 한 세대를 잃었다. 젊은 세대를 잃게 되어서 매우 안타깝게 생각한다."라고 말한다. 노린은 그 지역에서 자랐지만 교육과 사서 일자리를 위해 마을을 떠나야 했다. 이후 지역 도서관에 일자리가 생겨 고향으로 돌아올 수 있게 된 그녀는 매우 운이 좋은 사람 중 하나였지만, 그녀의 자녀 셋은 교육과 직장을 위해 마을을 떠나야 했다.

지역의 정원사인 존 조 오설리반John Joe O'Sullivan 또한 자신이 잃은 것에 대해 말했다.

💬 1969년, 이곳에는 29명의 아이가 있었다. 하지만 지금 이곳에는 어린이는 한 명도 없다. 학교 버스는 물론이고 임산부 역시 없다. 과거에는 임산부나 유모차가 지나가도록 비켜 주어야 했지만, 지금은 그럴 일이 전혀 없다.

남부 케리 지역에 있는 몇몇 초등학교는 폐교되었고, 고등학생 수는 10년 전의 3분의 2밖에 되지 않는다. 은퇴한 고등학교 교장 마이클 도넬리Michael Donnelly는 이렇게 말한다.

💬 이 지역은 무언가 조치를 취해야 한다. 내가 교장으로 있었던 1999년에는 780명의 학생이 있었다. 오늘날, 젊은 층의 인구수가 크게 감소했다. 어떤 지역 사회 모임을 가더라도 2~30대가 부족하다. 젊고, 활기차고 열정 넘치는 이들은 어느 지역 사회에나 반드시 필요하다.

아이들을 되찾아 오려는 그들의 열망은 뜻밖의 결과를 낳았다. 케리 자치 단체 의회와 캐나다 토론토의 조지브라운 대학에 있는 IwB 디자인 학교가 제휴를 맺어 건축과 도시 계획의 수십 년 된 과정인 샤레트와 디자인 씽킹을 결합한 것이다.

◇◇◇◇◇◇◇◇◇◇◇◇◇◇◇◇◇◇◇◇◇◇◇◇◇◇◇◇◇◇◇◇◇◇◇◇◇◇◇

샤레트란?

수세기 전부터 건축 실무에 사용된 샤레트는, 전체 이해관계자들을 한 장소에 모아 해당 도전 과제의 다양하고 새로운 해결책을 만드는 목표를 위해 집중적 협동을 하는 과정이다. 빠르고 반복적이며, 피드백 중심인 아이디어 개발 사이클은 소규모 그룹과 전체 집단 사이의 이동에 중점을 둔다.

◇◇◇◇◇◇◇◇◇◇◇◇◇◇◇◇◇◇◇◇◇◇◇◇◇◇◇◇◇◇◇◇◇◇◇◇◇◇◇

IwB는 사회적, 생태학적, 경제적 혁신을 추구하며 협업 디자인에 초점을 맞춘 교육 프로그램이다. IwB는 의사결정에 대한 창조성을 확대하고 자원을 배양하여 개발된 혁신적인 아이디어를 지원하는 것을 목표로, 다양한 학력 및 전문 분야의 학생들을 전 세계 파트너 조직과 한데 모아 실생활의 문제를 이해하고 해결하고자 했다.

더블린에서 이베라로 이주한 진 번Jean Byrne은 IwB가 대서양을 건너오게 한 촉매 역할을 했다. 대대손손 캐리에 자리를 잡고 살았던 진과 그녀의 남편은 수십 년 동안 이베라 반도에서 휴가를 보냈고, 거친 대서양의 탁 트인 경치가 보이는 그곳에 (아일랜드 말로 '영혼의 친구'를 뜻하는) '아남 카라'라는 이름의 별장을 지었다. 이웃 농부인 마이클 오코너Michael

O'Connor는 진을 반도의 작은 마을인 카헤르다니엘에서 열린 주민 회의에 초대했다. 그들은 더블린에서 시민의 참여를 위해 디자인 씽킹을 활용했던 진의 업무에 대해 이야기를 나누었다. 결과적으로, 그녀는 지역 사회 그룹에 일원으로 초대되었다. 마을은 5년간의 개발 계획을 마무리 짓는 중이었다.

진의 관점에서 봤을 때, 그들은 지역의 아름다움을 활용하여 경제 활동과 지속 가능한 지역 사회로 발전시킬 수 있는 기회를 놓치고 있었다. 그녀가 발견한 또 다른 문제는 반도 주변의 작은 지역 사회들 역시 같은 상황이었지만, '연결과 협력으로 해결책을 내는 큰 그림이 아니라 문제를 따로 떨어트려서' 보는 것이었다.

외부인이지만 이 지역을 사랑하고 지역 사회를 존경하는 진은 대화를 확장할 기회를 찾기 위해 노력했다. 그녀는 이렇게 말했다.

💬 나에게 있어서는 이보다 더 아름다웠거나 감동적인 곳이 없다. 이 곳에서 시간을 보내게 되어 너무 행복하고 감사하다. 사랑하는 것에 관심을 갖는 것은 당연하기에 열심히 일할 것이다.

이때, 그녀는 더블린에서 함께 일했던 IwB가 지방을 조사하며 연구할 곳을 찾고 있다는 소식을 들었다.

💬 이베라 반도는 그들이 연구하기에 완벽한 곳이었고, 이베라에게도 좋은 기회가 될 거라고 생각했다. 또한 이로 인해 지역 사회가 더 큰 그림을 받아들이고, 문제 해결의 한 방법으로 디자인 씽킹을 경험할 기회라고 생각했다.

그녀는 위원회의 동료이자 전직 교장인 마이클을 만나 이 아이디어를 설명했다. 둘은 IwB와 함께 할 프로젝트 진행 가능성을 살펴보기 위해 케리 자치 단체 의회장인 모이라 머렐Moira Murrell을 만났다. 의회는 아일랜드 디자인 공예 위원회로부터 약간의 보조금을 받아 IwB를 케리에 초청했고, 모이라와 그녀의 임원진에게 발표하도록 했다.

IwB는 디자인 씽킹 접근법을 사용해 해당 지역의 어려움을 파악하고 협력하여, IwB의 조사를 위한 '이베라 상상하기Imagining Iveragh' 워크숍을 개최했다. 이 워크숍의 준비는 케리 자치 단체 의회 소속인 노린 오마호니Noreen O'Mahoney와 디자인 21세기Design TwentyFirst Century의 CEO인 배리 맷데빗Barry MacDevitt의 도움을 받았다. 그들은 주와 대학 부문뿐만 아니라 다양한 지역 사회로부터 50명 이상의 사람들을 초대했다. 결국 모이라는 2015~2016년 조사에서 IwB가 케리를 활용할 수 있도록 승인했다.

예전에 더블린 시의회를 위한 프로젝트에서 디자인 씽킹과 샤레트의 조합을 본 적이 있는 진은 이 두 방법론이 결합되었을 때의 효과에 큰 기대를 품었다.

💬 나는 디자인 씽킹의 효과를 내 눈으로 직접 본 경험이 있다. 디자인 씽킹과 샤레트를 함께 활용하면 사람들은 복잡한 문제를 짧은 시간 안에 해결할 수 있다. 내가 경험한 바로는, 디자인 씽킹과 샤레트를 결합하여 일주일만 작업해도 굉장한 결과가 나올 것이다.

IwB 관장이자 예술과 디자인, 정보 기술 센터의 협회장인 루이지 페라라Luigi Ferrara는 이베라의 상황을 이렇게 분석했다.

💬 케리에는 농경 시대에 아주 훌륭하게 발전한 환경이 있다. 농경 지역이라는 환경이 있다. 이곳은 농경 생활의 자원이 고갈된 상태에서 세계 중앙 집권화로 인해 고통받은 역사가 있는 장엄한 곳이다. 공업화 시대가 지나, 현재 탈공업 시대가 지나가고 있다. 우리는 케리에 활력을 불어넣고 새로운 세계적 상호작용의 흐름을 가져올 프로젝트를 구상하고 있다. 지역과 세계의 관계를 우호적으로 리디자인하기 위해 노력하고 있다.

지역 사회 발전 지원

어떻게 지역 사회를 화합하여 도전 과제를 해결하도록 도울 것인지의 문제는 오랫동안 연구자와 지역 사회 관리자의 관심 대상이었다.

그들이 직면하고 있는 복잡하고 상호 관련된 문제들은 지속 가능한 개선을 위한 생산적인 대화를 어렵게 만든다. 1950년대부터 사회 운동가들은 지역 사회 일원들을 공중 보건, 교통, 경제 활성화 등의 문제에 관한 복잡한 대화에 참여시켰다. 지역 사회 검색 콘퍼런스와 더불어 최근에는 월드 카페World Café 같은 방법론도 등장했다. 모두 체계적이고 집중적인 대화 내에서 광범위한 참여를 강조하는 점에서 샤레트와 유사하다. 그러나 이러한 노력 중 많은 부분은 예상 가능한 문제들로 인해 좌절되어 왔다. 확고한 관심사를 가진 그룹 간의 협력을 이끌고 돌고 도는 대화에 연관성이나 종결을 가져오거나 지속 가능한 지역 소유의 해결책 형성 등의 문제들이 남아있었기 때문이다.

이러한 결과를 개선하기 위해, 디자인 씽킹은 지역 사회의 유대감 강

화, 제휴, 지역 소유권, 특정 미래를 둘러싼 조취 등 문제 해결의 대화를 구조화할 여러 가지 도구를 제공했다. 이는 샤레트와 함께 새로운 디자인에 대한 추진력과 낙관론을 형성하여 제시된 해결책의 후속 실행 가능성을 높인다.

디자인 씽킹의 강점 중 하나는 다양한 사람들을 한 곳에 모아 문제에 빠져들게 하며, 문제를 약간 다르고 편협하지 않은 관점으로 보게 한다는 점이다. 또 '무엇이 보이는가?'라는 질문을 고집스럽게 요구한다. 반면, 지역 사회들은 문제의 토론에 너무 빠져든 나머지 발전에 방해를 받기도 한다. 오늘날의 문제에만 너무 오래 머물러 있을 가능성이 있는 것이다. 디자인 씽킹은 '무엇이 보이는가?'에서 '무엇이 떠오르는가?'로의 전환과 검증 가능한 해결책의 토론 또한 강조한다. 이러한 방식으로 디자인 씽킹은 특정 타임라인를 따라 대화를 진전시켜, 대안을 찾고 이를 따를 행동 방침을 찾게 만든다. 이로 인해 문제에 대한 끝없는 분석이 아닌 새로운 가능성 생성에 초점을 맞춰 사람들이 이론에서 벗어나 행동을 취하도록 한다.

루이지의 관점에서, 이런 식으로 행동의 초점을 맞추는 것은 중요하다.

💬 샤레트가 성공적이라고 생각하는 이유 중 하나는 무언가를 생산해 내야 하기 때문이다. 이로 인해 사람들이 사고하게 되는 것이다. 토론 안에서 가설을 현실과 상호작용시키지 않고 안전하게 피드백을 받는 것은 쉽다. 하지만 이러한 행동이 바로 모든 과정을 더디게 만들고 관료를 무능하게 만든다. 이런 식이라면 토론은 영원히 계속될 수 있다. 바로 이 지점에서 디자인이 꼭 필요해진다. 감정을 다른 이들이 볼 수 있는 유형의 것으로 변환해야 한다. 디자인의

근본 중 하나는 세상에 공유하는 것이다. 하나의 결과에 의견을 일치시키기 위해선 협력해야 한다. 그리고 이것은 사고방식을 바꾼다. 이곳을 세계 최고의 도시로 만들고 싶다고 할 수는 있지만, 디자인 과제인 가치 운영에 직면하기 전까지는 아무런 의미가 없다. 그렇다면 최고의 도시란 무엇인가? 갑자기 다양한 특성들이 떠오를 것이다. 이 특성들은 공유되어야 한다.

무엇이 IwB에 대한 자신의 경험을 다르게 만들었는지에 대해 고민하면서, 마이클은 이베라 상상하기 프로젝트 동안 정확히 이 역동성에 주목했다.

💬 다양한 각도에서 생각하게 해 준 매우 흥미로운 활동이었다. 우리는 수년간 문제를 분석하고 정의해 왔다. 이 대화는 문제 해결에 관한 것이었다. 이는 해결책이 있을 수 있다는 것을 의미했다. 어쩌면 우리의 문제는 우리가 받아들여야만 했던 사회의 불가피한 진화가 아닐지도 모른다. 예전 토론들에서 우리는 강점이 아닌 문제에 집중하고 있었다. 이는 아이들이 돌아올 가능성에 대해 생각하게 해 주었다. 결국 아이들이 돌아올 이유가 생겼고 우리가 할 수 있는 일은 존재했다.

루이지는 다음과 같이 덧붙였다.

💬 샤레트를 시작하면 일단 최선을 다해야 한다. '사람들을 위해 좋은 물건을 만들고 싶다.'라는 생각을 뛰어넘어 그 방법을 보여 줘야 한

다. 때문에 좋은 의도를 넘어 평가하고, 측정하고 피드백을 받는 효과의 세계로 들어서게 한다. 그것이 바로 디자인의 놀라운 효과인 셈이다. 그렇지 않으면, 아무런 증거도 없고, 어떤 것이 효과가 있는지 테스트할 수도 없다. 끝없이 쳇바퀴를 돌리는 것과 같다.

IwB의 학회 소장이자 교수진인 크리스 판돌피^{Chris Pandolfi}는 샤레트를 다른 사람들의 디자인에 반응하고 의견을 말하는 위원회 디자인과는 반대라고 설명했다. 샤레트로 인해 디자이너들은 프로젝트를 공동 창조하고 투자한다. 즉, "전문가의 디자인"이 아닌 "이해관계자와 함께하는 디자인"인 것이다. 케리의 정부 공무원, 학생, 회사원, 노인, 신문 잡지 기자, 해양 생물학자들 또한 디자이너만큼 확실한 정보를 갖고 있다.

샤레트 과정

2015년 7월, IwB의 교직원과 학생들, 케리 지역 사회의 1년간의 협업이 시작되었다. 여러 샤레트와 아이디어 과정을 반복한 후 케리의 주민들과 IwB 교수진, 학생들은 지역의 문제를 해결하는 전략을 세웠다.

샤레트 준비하기

IwB는 샤레트를 생산적으로 진행하고, 과정 전체에 추진력을 유지하기 위해 보이지 않는 곳에서 열심히 일했다. IwB의 학술 프로젝트 담당자 헤더 담^{Heather Daam}은 다음과 같이 설명한다.

💬 지역 주민의 공동 디자인과 피드백은 다양한 형태로 나타났다. 견해는 아주 다양했으며, 한번 말하기 시작하자 새로운 이야기들이 쏟아져 나왔다. 아직 준비되지 않거나 네트워크화되지 않은 사람들의 반응은 많은 정보를 제공한다. IwB는 성공적인 대화에는 정식 디자인 기술 교육이 필요없다고 말한다.

루이지는 이렇게 설명했다.

💬 디자인은 모두가 하는 것이다. 당신이 하는 모든 것에 디자인이 포함되어 있다. 옷 고르기, 사는 곳, 거주 방식 등 어떤 것을 성취하기 위해 당신 주위의 세계를 구성할 때 의도가 들어간다. 마치 언어와도 같다. 그래서 그토록 눈에 띄지 않는 것이다. 사람들이 디자인을 시작하면 그제서야 그들의 숨겨진 디자인 기술이 드러난다.

IwB가 "브리핑"이라고 부르는 심층 준비 조사 결과는 특정 기회를 중심으로 팀을 구성하고 혁신적 아이디어를 창출하는 과정을 안내하는 세부 문서이다. IwB 브리핑에는 의사 결정과 잠재적인 해결책 작업에 대한 지침 원칙이 포함되어 있다. 참가자들이 기존의 데이터와 아이디어를 기반으로 나아갈 때, 사고가 진화될 것이므로 새로운 브리핑이 필요하다.

이베라 상상하기 프로젝트 타임라인

2015년 7월: IwB 교수진은 이베라 상상하기 운영 위원회를 포함하여 관심 있는 단체들을 만나고 지역 주민들이 자신의 미래를 어떻게 상상하는지 알아보기 위해 케리 자치주로 여행을 떠나다. 일일 워크숍을 통해 IwB는 기회의 네 가지 영역을 찾아내며 디자인 브리핑 개발을 시작하다.

2015년 9월: 케리 정책 입안자들이 스카이프를 통해 토론토에 있는 IwB 학생들을 만나 기존의 데이터를 조사하기 시작하다. 향후 2개월 동안 학생들은 그들의 교육 과정 모듈의 일부로 제안서를 디자인하다. 7월에 보았던 기회 프로젝트 주제를 바탕으로 케리의 샤레트 과정을 위한 최종 디자인 브리핑을 준비하다.

2015년 11월: IwB 교수진의 감독하에 12명의 IwB 대학원생은 이베라 지역 이해 관계자들과 회의를 통해 고고학 유적지와 학교, 관광 산업, 유명한 링 오브 케리 버스 투어를 포함한 관광 지역과 경제 구역에서 8일간 현장 조사를 하다. 이후 두 아일랜드 대학의 대학원생들이 IwB 학생들과 합류하여 기회의 네 가지 영역에서 각자 한 군데씩, 네 개의 특정 장소를 짧게 방문하며 5일간의 샤레트 프로세스를 시작하다. 학생들이 관심 있는 지역 주민들과 정책 입안자, 사업가들과 만나다. 샤레트의 주요 순간에 지역 주민들의 도움을 받으며 학생들은 아이디어를 브레인스토밍하고 모두의 앞에서 발표하며 샤레트를 마무리하다.

2016년 2월: 200명 이상의 학생과 교직원과 전 세계 조직에서 온 분야별 전문가들이 참석하는 IwB 연간 이벤트인, 토론토 국제 샤레트^{Toronto International Charrette}에서 케리 샤레트 콘셉트와 교육 과정 모듈이 새로운 아이디어와 함께 이베라의 지속 가능한 경제 개발의 구체적인 프로젝트 제안으로 추가 개발되다.

2016년 6월: IwB는 최종 콘셉트를 만들고 프로젝트 파트너 대표들에게 상세한 제안 사항을 발표하다.

이베라의 시작을 상상하다

2015년 7월부터 IwB는 일일 워크숍을 개최하여 디자인 과정을 진행했다. 워크숍에는 주요 이해관계자, 적극적으로 참여하는 주민들, 그리고 프로젝트에 관심이 있거나 전문 지식이 있는 다른 주에서 온 사람, 학계 관련 인물들이 참여했다. 가을이 되자 그들은 국제 대학생들과 함께 하는 일주일간의 디자인 세션에 누구나 참석할 수 있도록 초청했다. 진은 참가자들의 다양성과 그들의 열정에 감탄했다.

💬 어린아이를 둔 부모도 있었고 학자, 농부, 문제를 발견했을 때 자금을 지원해 준 자치 단체 의회 사람들도 있었다. 우리는 정말 기뻤다. 지역 단체와 단장, 아일랜드 관광개발공사^{Failte Ireland}에서도 찾아왔다. 그들은 더 큰 그림을 보았고, 그들 스스로에 대해 생각하지 못했던 생각들을 들었다.

루이지는 이렇게 말한다.

💬 혁신을 가장 많이 만들어 내는 것은 열정과 헌신이다. 그저 전문성이나 이해력, 지식만이 필요했다면 세상에 성공한 사람들은 모두 고등학교에서 1등만 한 사람들이었을 것이다. 진정한 성공으로 가는 길은 두려움이 없이 전념하는 의지이다. 전념하지 않는다면 성공할 수 없다.

개인적인 수준을 넘어 함께 만들어 가려는 의지가 필요하다. 아무도 혼자서는 성공할 수 없다. 그러한 경우는 매우 드물다. 참가자들은 케리

에서 겪은 개인적인 아픔과 기쁨의 경험을 공유했다. 한 농부는 IwB에, "농업의 급격한 산업화로 인해 우리는 식품이 단순한 재료나 상품이 아닌 하나의 과정이며 관계의 망이라는 이해를 상실했다."라고 말했다.

한 가정주부는 "수십 년 동안 같은 풍경을 보았음에도, 잠시 하던 일을 멈추고 물을 바라보면, 꼭 처음 보는 것 같이 느껴질 때가 있는데, 그게 참 좋았다."라고 말했다.

한 바텐더는 "관광객들이 농촌의 풍경을 보려고 오는 경우가 많은데, 호텔과 식당이 지역 농민을 지원하거나 식품을 구매하지 않고 관광객만을 늘리려는 것은 아이러니하다."라고 지적했다.

초기의 대화와 워크숍 결과를 바탕으로 IwB는 네 가지의 기회를 찾아냈다.

1. 관광지로서의 케리: 역사와 문화 이벤트, 생태계가 풍부하여 다양한 관광객을 사로잡을 케리 자치주를 상상해 보라. 관광 시즌을 늘리고 젊은이들이 지역에 정착하고 싶을 만큼 매혹적인 환경을 개발하여 캐리 자치주에 대해 탐구할 수 있다.

2. 케리의 과학과 생태계: 케리 자치주를 과학과 생태 분야의 조사와 지식의 선두주자로 만들어, 생태 관광지로 활용할 체계적인 계획을 세울 수 있다. 지역의 생태학적 특성을 활용하면 모든 공공과 민간 영역의 경제 발전으로 이어질 것이다.

3. 케리 왕국의 문화와 유산: 케리 자치주는 고고학적, 역사적으로 매우 중요한 지역이다. 이러한 문화 유산적 자산은 케리 자치주를 중요한 개발 지역이자, 아일랜드 역사와 문화 감상 지역으로 만들 수 있다. 케리 자치주의 역사와 민속, 언어, 전통의 가치를 활용하면 지

역 사회에 활력을 불어넣고 문화, 경제 개발의 발판을 마련할 수 있다.

4. 케리의 혁신과 새로운 산업: 케리 자치주의 자산을 비롯해 에너지나 농업, 통신, 기술 등 새로운 분야의 산업을 발전시킬 방법을 찾을 수 있다. 케리 자치주에서의 지속 가능한 경제 발전은 지역 간의 소통을 개선하고 아일랜드 전역, 유럽, 전 세계와의 더 많은 제휴가 필요하다.

샤레트 시행하기

IwB가 샤레트를 도입한 목적은 목표를 높이 정하기 위함이었다. 그들은 혁신적인 변화를 일으킬 비전을 만들었다. 이와 동시에 비전을 위해 무엇을 할 수 있으며, 무엇이 필요하고, 시간이 얼마나 필요한지에 대한 기대치를 관리하고 싶어 했다. 샤레트를 할 때, 간단한 참여 규칙은 양질의 대화를 촉진하는 핵심 요소이다. 서로에 대한 존중과 동등한 위치에서 협력하려는 의지, 큰 목표에 집중하는 것이 핵심이다. 그러므로 대화를 촉진할 무대를 준비해야 한다. 예를 들어 샤레트의 첫날에는 그 누구도 '아니오'라고 말할 수 없다. 팀원들은 나중에 '아니오'라고 대답할 수 있지만, 간혹 마음이 바뀌거나, 원래의 아이디어를 기초로 한 고차원적인 해결책이 나올 수도 있다는 사실을 기억해야 한다.

2015년 11월, IwB는 현장 조사와 첫 번째 샤레트를 지휘하러 케리에 돌아왔다. IwB와 아일랜드의 대학생 12~15명으로 구성된 팀은 정해 두었던 네 가지의 기회 분야로 하나씩 배정되었다. 그런 다음 더 작은 그룹으로 나뉘어 해당 영역을 분석하고 생각을 공유했다. 모든 팀원은 문제의 원래 정의, 디자인 브리핑 토론, 더 큰 학생 그룹과 토론에 관심 갖는

지역 주민들을 대상으로 발표했다. IwB 교수진은 팀 내 대인관계 사이에 드러나는 의사 소통 문제를 파악하는 것이 중요하다고 생각했다.

팀원들은 함께 일하면서 모두의 아이디어가 소중하며, 차이가 인생에 즐거움과 발전된 해결책을 가져온다는 사실을 다시금 깨달았다. 다른 지역 사회 중심의 방법론처럼 샤레트 과정 중에는 직함이나 계급을 최소화했다. 동등하게 서로의 말을 귀 기울여 듣는 것이 목표였기 때문이다.

브레인스토밍

샤레트의 브레인스토밍 심화 단계는 참가자들이 상투적인 틀에서 벗어나 생각하도록 돕는다. IwB는 참가자가 자신의 창조적인 사고를 억누르지 않고 제대로 펼칠 수 있도록 도구를 제공하며, 각 팀은 가장 적합한 도구를 선택하면 된다. 정해진 공식 없이, 혁신적이면서 현실적인 가능성을 향해 갈 수 있도록 다양한 방법만 제공할 뿐이다.

IwB는 참가자들이 실용적이면서 창조적인 생각을 할 수 있도록 여러 가지 도구와 기술을 제시한다. 스토리보드나 페르소나 생성과 같은 이 방법들은 대부분 익숙한 디자인 씽킹 도구이다. 브레인스토밍을 시작하기 전에 IwB는 특히 네 가지를 강조한다.

1. 뒤집기: 뒤집기는 극복해야 할 장벽을 이해하고 목록을 만든 다음 각각의 장벽을 다루는 나쁜 방법을 인지하는 작업을 포함한다. 브레인스토밍 참가자들은 뒤집기를 통해 반대되는 접근 방식을 발견한다. 참가자들에게 흥미를 더하는 것뿐만 아니라 사람들이 다른 관점에서 사물을 보게 하고 창조적인 흐름이 계속되도록 돕는다.

2. 극단성: 참가자들은 모든 아이디어와 생각을 끝까지 밀어붙이게 된다. 극단성은 가장 극단적인 제안을 나열하는 것으로, 참가자들은 다른 곳에서 안전한 생각을 가져오는 것보다 극단적인 개념을 완화하는 것이 훨씬 쉽다는 것을 뒤늦게 깨닫는다.

3. 100가지 아이디어: 브레인스토밍 참가자들은 최대한 빠르게 100개의 아이디어 하나당 최대 50개의 단어를 아무런 판단 없이 적고 시각화해야 한다. 각 아이디어는 시각화하는 데 도움이 되는 간단한 스케치, 사진 또는 다른 수단을 동반해야 한다.

4. 원형화: 참가자들은 직면한 문제를 더욱 깊이 파고들어, 그것이 무엇을 의미하는지 그 원형을 파악해야 한다. 이를테면, 신발은 원래 패션 액세서리나 제품이 아니라 발을 감싸는 덮개라는 사실을 생각해 볼 수 있다. 문제를 가장 기본적인 원형으로 나누어 생각하는 것이 중요하다. 여기서부터 참가자들은 생각하는 새로운 방법을 구축하게 되는 것이다.

디자인 중심의 브레인스토밍에서, IwB는 참가자들에게 모든 토론에서 긍정적인 자세를 유지하고, 모든 아이디어에 대해 기록하고, 개념을 결합할 기회를 찾되 아이디어에 대해 너무 깊이 설명하지 말 것을 상기시켰다. 좋은 브레인스토밍은 질보다 양을 추구하기 때문이다.

2016년 6월, 토론토에서 IwB는 두 번째를 샤레트를 위해 수백 명의 학생을 모아 시골과 지방에 영향을 끼치는 문제를 논의했다. 케리 지역에 특정된 디자인 프로세스는 봄에 '딘의 샤레트'로 마무리 되었다. 팀들이 아이디어를 개발하고 재구성하며 그들과 이베라의 공무원, 주민, 특히 진과 마이클과 활발하게 의사소통했다.

브레인스토밍하는 좋은 방법

브레인스토밍 세션을 공지하면 많은 청중들은 불평한다. 우리는 모두 식상한 브레인스토밍 접근법에 이골이 났으며, 심한 경우 사람들은 꿀 먹은 벙어리가 되어 눈앞의 빈 종이나 플립 차트를 들여다보기만 한다. IwB 방법에서 볼 수 있듯이, 디자인 씽킹 접근법은 다른 방식으로 브레인스토밍에 접근한다. 첫째, 데이터를 기반으로 한다. 즉, '무엇이 보이는가?' 단계에서 알게 된 사용자의 정보를 통해 창조적인 영감을 얻는다. 두번째, 뒤집기와 같은 기술을 활용해 새로운 사고방식을 촉진시킨다. 마지막으로 다른 사람들의 아이디어를 활용해 빠르고 반복적인 단계들을 진행하도록 한다.

2016년 6월에 전달된 최종 보고서는 5가지 개념을 설명했다. 최종 제안의 중심에는 IwB가 위브^{Weave}라고 부르는, "스켈리그 케리 지역에서 협동과 지역 사회 구축, 기업가 정신을 가진" 곳이 있었다. 현재는 폐쇄된 초등학교에 위치해 있다. '기업가와 학생, 지역 사회 대표, 과학자, 예술가, 연구가들이 한데 모여 새로운 계획과 기업을 만들어 내는' 것 외에도 위브는 사무실을 제공하고 네 가지 다른 잠재적 프로젝트를 지원했다.

첫 번째 프로젝트인 스켈리그 케리^{Skelig Kerry}는, 2015년 7월 워크숍에서 확인된 '관광지로서의 케리 자치주' 지역에 대한 응답으로, 케리 자치주를 바로 이베라 반도에서 조금 떨어져 있는 세계적으로 유명한 스켈리그 마이클 수도원과 연결했다. 자전거 타기, 걷기, 카약 타기를 하는 경로를 따라 자연, 문화, 역사적 핵심 자산을 활용해 관광객이 머무는 기간을 연장시키는 방안을 모색한 것이다.

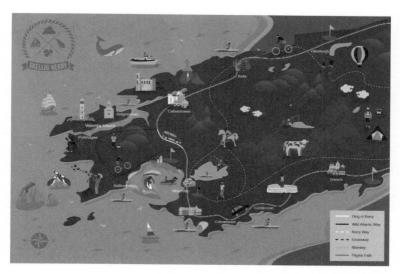

스켈리그 케리 경로 지도

스켈리그섬은 남부 케리 자치주에 위치한 이베라 반도의 작은 지역에 불과하지만, IwB는 세계 문화유산과 스타워즈 촬영지로서의 국제적 명성을 이 지역의 유명한 와일드 아틀랜틱 웨이^{Wild Atlantic Way}와 연결시켜 단순한 관광 이상으로 지역을 홍보하기를 원했다.

스켈리그 케리의 콘셉트는 유명한 원형 요새나 대서양의 수자원 등 광대하지만 분산되어 있는 선사 시대의 고고학적 유적지를 활용한 독창적인 '야외 박물관' 아이디어에서 발전했다.

코산^{Cosan} 프로젝트는 관광객에게 필요한 경우 응급 신호를 보낼 수 있는 전화 앱이 탑재된 팔찌와 더불어 지역 식당과 호텔, 명소, 경로를 볼 수 있는 지도를 제공함으로써 모험 관광을 기술적으로 보완했다. 코산은 이베라의 모험 관광 브랜드를 구축하는 데 도움을 주었다. 그리고

전자 건강 추적 트렌드(예: 핏빗^Fitbit)를 활용하여 모험가가 자전거 타기, 산 오르기, 노 젓기 등을 할 때 인체 건강 지표를 모니터링했다.

위브에서 진행한 다음 프로젝트인 '이노베이션 이베라^Innovation Iveragh'에서는 초기에 '펄스^Pearls'라고 불리던 다섯 개의 야외 전시관을 꾸몄다. 이는 해조류 수확이라는 새로운 산업을 포함하여 현대 농업의 가치를 강조하고, 별 관측을 위해 광원을 규제 한 케리의 "어두운 밤하늘(북반구에서 유일한 보호 구역)"을 강조하는 사전 토론을 기반으로 구축되었다.

방문객들이 자신만의 혁신적인 프로젝트와 아이디어를 가져오도록 격려하고 지역 전문가들과 협업하기 위해 디자인된 이노베이션 이베라는 새로운 산업을 출시하고 발전시키려는 투자자들을 위한 지역 조성을 위해 노력했다. 마침내 (아일랜드어로 '자부심'을 뜻하는) '무이닌^Muinín' 프로젝트는 이베라의 학교 시스템에서 지역 고등학교 졸업생들이 이 지역에 머물 수 있도록 '교환 학생' 과정을 개발했다. 무이닌 프로젝트의 구성 요소들은 앞서 제시된 다른 프로젝트와 연결되어 있었다. 예를 들어, 교환 학생들은 위브에서 일하며 스켈리그 케리 경로를 만드는 것을 돕고, 이노베이션 이베라에서 국제적인 멘토들을 도울 것이다. 이 학생들에게 소속감과 이베라 정체성을 고취시키면 이 지역을 젊은 가정으로 다시 채우고 이베라에 새로운 세대를 유지하려는 장기적인 목표를 달성할 것이라고 IwB는 전망했다.

이 목표들은 모두 개념적으로나 지리적으로 서로 연관되어 있다. 이베라 공무원들은 이 중에서 선택하고 융합하여 합리적인 타임라인을 개발할 수 있다. 예산이 부족한 현실을 고려할 때, 이러한 합의는 끊임없이 변화하는 지역 현실에 대한 유연성과 적응력을 가져다 준다. IwB는 변화하는 환경 속에서 고정된 해결책은 빠르게 퇴화될 수 있다고 보았다.

이베라 상상 프로젝트 시스템

- 위브
- 무이닌 프로젝트
- 이노베이션 이베라
- 스켈리그 케리 웨이
- 코산

점재적 프로젝트

이노베이션
이베라

코산

기존
자산으로부터
기획 창출

조사+
배양 공간

배양 공간

인큐베이터
공간

위브

학습 공간

상담
커리큘럼

통일된 길찾기

무이닌
프로젝트

스켈리그
케리 웨이

이베라 상상 프로젝트 시스템의 다이어그램

아이디어의 진화

최종 제안서는 1년 동안 여러 출처로부터 의견을 받았고 교육 과정 모듈, 11월과 2월의 샤레트, 파트너 및 주요 이해관계자와의 추가 반복 및 협업으로 발전했다. 예를 들어, 야외 박물관의 고고학 유적지 중 접근성이 나쁜 곳은 그 위를 지나는 케이블카를 설치하는 것이다. 이는 맥길리커디스 릭스 산맥과 십여 군데의 고고학 유적지 위를 지나는 교통 수단

으로 곤돌라를 사용하는 것으로 바뀌었다. 후에 비용과 환경, 시간을 고려했을 때, 이 아이디어는 실용적이지 않다고 판단되어, 학생들은 절경을 자랑하는 스켈리그섬의 산꼭대기로 가는 곤돌라 한 대만 남기기로 결정했다.

지속적인 반복 과정에서 곤돌라 계획은 결국 사라졌다. 그러나 활동적인 관광객이 숨어있는 수십 개의 고고학적 유적지를 찾아 즐기는 현장 시스템으로 발전되어, 스켈리그 케리의 관광 코스로 살아남았다.

11월의 샤레트 기간 초기에 논란을 일으킨 또 다른 아이디어는 펄 프로젝트였다. 단일 조사와 관광 안내소에 대한 팀의 원래 생각은 5개의 위성 펄 돔으로 변형되었다. 이 형태는 지역적 특성의 각각 다른 면을 강조하면서도 다른 그룹의 개념과 결합할 수 있었다. 펄이라는 단어는 최종 보고서를 작성할 때 사라졌지만, 이 구성은 다섯 개의 전시관과 함께 이노베이션 이베라의 다른 형태로 남았다.

협동적 디자인의 성공 요인

IwB 팀은 샤레트의 성공, 그중에서도 특히 이베라 상상하기 프로젝트의 핵심 성공 요인으로 몇 가지를 꼽았다.

대면 작업

첫 번째 성공 요인은 모두를 한 공간에 모은 것이다. 디자인 씽킹과 마찬가지로 샤레트 역시 사회적 도구이다. 루이지는 다음과 같이 말했다.

💬 대면해서 진행하는 작업이 훨씬 성공적이었다. 샤레트는 순차적 전 문화 방법론을 타파하고 협력적인 창조 방법론을 도입하는 것을 중 요하게 다룬다. 이를 위한 도구가 반드시 기계적이거나 디지털적이 어야만 가장 정교한 것은 아니다. 가장 정교한 기술 중에는 사회적 인 것도 포함된다. 그러므로 대면 작업은 매우 강력한 힘을 가진 기술이다. 모든 지식을 한 공간에 모아 서로 마주하는 것은 시스템 사고의 원칙 중 하나이다. 따라서, 한 공간에 모든 지식을 모아야 한다.

시각화

많은 이야기를 통해 알 수 있듯, 시각화는 끊임이 없다. 이러한 특성은 샤레트 과정 전체에서 사용되었으며, 사람들이 서로 대화할 수 있는 여 러 가지 방법을 제공했다. 이베라 상상하기에서 팀들은 도면이나 컴퓨터 디자인, (지리적, 경제적인 실제 상황을 모두 나타내는) 매핑과 문자 모델을 사 용해 견해를 나누었으며, 지역 이해관계자들과 정책 입안자들과도 소통 했다. 시각화는 다양한 배경과 국적을 가진 사람들이나 각기 다른 감각, 연령, 경험 등을 지닌 사람들이 서로의 뜻을 이해하도록 도와주었다. 한 예로, 케리 샤레트 중에는 은발의 셔츠를 차려입은 마이클이 다소 예의 가 없지만 적극적인 어린 학생의 노트북으로 애니메이션을 보는 모습이 자주 보였다. 마이클이 개선 아이디어를 제시하면 학생은 고개를 끄덕이 고 키보드 위로 손가락을 까딱이는 식으로 대답했다.

프로토타이핑

프로토타이핑은 시각화의 한 변형이다. 참가자들이 보다 구체적인 방법으로 제시된 아이디어와 상호작용하도록 했다. 루이지는 다음과 같이 설명했다.

💬 프로토타이핑은 시뮬레이션하는 것이다. 대부분 시뮬레이션이 성능 좋은 컴퓨터만의 능력이라 생각하지만, 사실 화장지를 집어서 접는 일 같은 것도 시뮬레이션에 해당된다. 최종 완성품을 흉내 낸 대략적인 버전을 창조하는 것이다. 시각화와 시뮬레이션을 한 뒤 상호작용을 하는 과정은 중요하다. 이중에서도 상호작용이 가장 중요하다. 그 이유는 어떤 개념이 우리가 바라는 대로 실제 환경에서 사람들과 함께 행동하는지 알 수 있기 때문이다.

그는 또한 "사람들은 모든 것을 사전에 계획하고 미리 답변을 준비해 두려는 경향이 있다. 그러나 이미 답을 볼 수 있다면 새로운 것을 창조한 것이 아니다. 아직 이미지의 세계가 아닌 잘 알려진 세상 속에 있다는 뜻이다. 당신이 이것을 깨닫는다면 반복을 통해 해결책을 완성시킬 수 있을 것이다. 대부분 세부 사항에서 실패한다. 무언가 잘못되어서가 아니라 세부적인 부분이 잘 작용하지 않았기 때문이다. 그리고 세부 사항이 잘 작용하도록 하는 유일한 방법은 프로토타이핑을 통해 실제로 사용해 보고, 수정하여 제대로 작동할 때까지 반복하는 것이다."라고 덧붙였다.

프로토타이핑

디자인 씽킹 접근법의 핵심 원리 중 하나인 프로토타이핑은 한 아이디어에 대해 대략적인 시각적 표현을 창조하는 과정을 포함한다. 프로토타이핑은 이야기를 전달하여 팀원들이 새로운 아이디어에 대한 각자의 의견을 확실하게 해 줄 뿐만 아니라 이해관계자들로부터 보다 정확한 피드백을 받을 수 있도록 해 준다. 또한 디자인팀이 놓치고 지나갈 수 있는 세부 사항에 주의를 기울이도록 한다.

타임라인 설정

타임라인은 IwB 과정의 중요한 부분이다. 사업별 일정을 가시화해 시행 세부 사항을 명확히 명시하면, 주민들은 점진적으로 작업할 계획을 알 수 있었다. 타임라인이 필수적인 이유에 대해 루이지는 다음과 같이 설명한다.

💬 시간을 잘 맞추는 것은 엄청난 이점이다. 우리는 사람들에게 단순히 디자인만 남기는 것이 아니라, 시간에 따른 발자취도 남긴다. 그래야만 그들이 따라올 수 있다. 때문에 타임라인은 매우 효과적인 과정이다. 작업 단계와 완료해야 하는 소규모 디자인을 타임라인으로 시각화하면 사람들이 목표를 가지며 함께 모든 것을 바꿀 수 있을 것이다.

모든 최종 이베라 개념은 프로젝트별 타임라인뿐 아니라 아이디어가 상호작용하는지 보여 주는 전체 타임라인을 통해서도 등장했다. 예를 들

어, 스켈리그 케리 프로젝트의 타임라인은 2017년에 전형적인 안내 책자로 시작해서 2018년에는 전자식 가이드가 추가되었으며, 경로가 완료될 것으로 예상되는 2019년에는 (전자식 푯말인) 실제 '표지판'이 추가될 것이라고 명시되어 있다.

타임라인은 또한 경제를 재창조하려는 노력에 있어 지역 사회가 어떻게 해야 빨리 이룰 수 있는지 알아내는 데 도움을 주었다. 이것은 대부분의 사람들이 상상하기에 어려운 일이다. 물론 이베라는 폐교된 초등학교를 수리해 위브의 중심부로 변신시켜야 했다. 그러나 타임라인이 보여 주듯이, 규모가 더 작은 실험 또한 가능했다. 모험 관광 콘셉트인 스켈리그 케리는 브랜딩에서 시작되었다.

자전거 활강을 위한 산길과 카약을 위한 대서양, 서핑과 파라세일(낙하산을 메고 모터보트나 자동차에 의해 공중을 나는 스포츠)을 위한 바람, 유명한 산책로 등 모험 관광 콘셉트 관련 자산은 이미 이베라에 있었고, 뉴질랜드의 유명한 트레킹 지역과 비슷한 산길을 이미 세 곳에 구상 중이었다. 초기에는 기존의 모험 관광 가이드를 결합하고 소규모의 호텔이나 식당, 시설 등의 협조를 구해 여러 날 동안 머물도록 하였다. 또한, 일반적으로 링 오브 케리와 와일드 아틀랜틱 웨이를 버스로 관광하는 나이 많고 비활동적인 관광객이 아닌, 젊고 전문직이며 위험을 즐기는 유럽이나 미국에서 온 젊은 커플과 같은 관광객들에게 패키지 상품을 권했다.

제안 이행 타임라인

챔피언 만들기

IwB의 아이디어를 시행하기 위한 가장 중요한 최종 요소는 지역 사회 구성원 중에서 챔피언을 찾는 것이었다. 이 챔피언들은 디자인 과정의 초기부터 나타났고 새로운 미래를 실제로 건설하는 데 필요한 관계를 형성하는 커넥터 역할을 했다. 이 커넥터들은 지역 사회가 움직이도록 활기를 불어넣고 샤레트 후에도 추진력을 유지시켜 주었다. 실제로 루이지가 샤레트의 성공을 판단하는 데 가장 우선시하는 기준이 바로 샤레트의 특정 행동보다는 연관된 사람들의 삶에 미친 영향이었다.

💬 나는 사실 그 증거가 사람들의 변화한 삶 속에 있다고 생각한다. 이를 지표로 나타내기란 정말 어렵고 시간이 걸리는 작업이다. 우리가 샤레트로 이뤄 낸 많은 일 역시 실현되기까지 오랜 시간이 걸렸다. 가장 강력한 부분은 그곳에 포함된 이들에게 미치는 영향이다.

가끔 변화가 일어난다고 해도 걱정되지 않을 때가 있다. 사실 처음 시작했을 때에는 모든 프로젝트를 끝내야 하는 줄 알았다. 그러나 샤레트에서 진짜 얻어 가야 하는 것은 사람들의 주체성과 그들에게 일어나는 변화이다. 즉, 사람들이 변화를 일으킬 힘을 가지는 것이다.

과정 되짚어 보기

케리의 경제 및 관광 담당자인 노린 오마호니는 무엇이 디자인 씽킹 경험을 강하게 만들었는지에 대해 다음과 같이 말했다.

💬 이베라와 같은 농경 지역은 많은 기회와 속성을 가지고 있지만, 경제 발전을 위해서는 새로운 사고와 외부의 시각이 필요하다. 디자인 씽킹과 행동 연구는 연구원, 지역 사회, 지역 정부, 지역 주민들과 협동하여 행동과 해결책을 강구하도록 한다. 전통적인 방식을 택했다면 컨설턴트를 고용하거나 추천 받았을 것이다. 컨설턴트는 지역 사회와 해당 프로젝트에 대해서만 이야기한다. 이는 환경에 더 큰 비중을 둔 것이다. 하지만 연구원들은 지역 사회와 밀접한 관계를 맺는다. 따라서 지역 사회에 투자해야 한다.

루이지는 이에 대해 다음과 같이 동의했다.

💬 시간이 지나면 해결책이 만들어지는 게 아니라, 그것을 펼치는 상상을 해야 한다. 이것은 묘책이 아니며 존재하지 않는다. 한 가지가

아니라 여러 사물과 사람들이 상호작용하고 함께 작업하는 것이다.

지금 이 순간 협업 디자인이 꼭 필요한 이유는 방법론으로써의 특성화를 개발하는 데 500년을 썼기 때문이다. 우리는 지식을 습득함으로써 문제를 해결해 왔다. 전문화되고 추상적인 지식을 향한 이 과정은 매우 중요한 역할을 했다. 하지만 점점 더 높은 수준의 전문화를 달성하고 지식의 심오한 영역을 달성한 우리의 다음 단계는 점점 더 복잡해지는 세상을 해결하고 발전시키기 위해 전문 지식을 통합하는 방법이 되었다. 고약한 문제는 늘 존재해 왔지만, 우리는 하나의 전문화만으로는 문제를 해결할 수 없음을 깨달았다. 모든 것은 서로 연결되어 있다. 우리는 지금 함께 일할 사람들이 필요하다.

인간 중심 디자인, 서비스 디자인, 디자인 씽킹 등 샤레트 같은 도구를 사용해 상호작용과 통찰 추구에 대해 함께 생각하는 이 과정은 새로운 대화와 미래를 맞이하게 한다.

아이디어가 피어나고 이해관계자들이 특정 기회를 위해 제휴한 후에는 재정적, 정치적 압박이 더해져 보다 면밀한 예측이 필요해졌다. 어떤 가능성들은 실행이 가로막히기도 하고, 어떤 아이디어들은 자금이 조달될 수도 있고 조달되지 않을 수도 있다. 하지만 창조적 사고를 보장하고, 집중적인 협업을 통해 '무엇이 끌릴까?'와 '무엇이 성공할까?'와 같은 테스트를 통과할 만한 흥미진진한 가능성이 생겨날 것이라고 믿는다.

이베라에서, 이 모든 것은 힘있는 몇 명의 사람들에 의해 시작되었다. 문제 해결을 위한 촉매 역할을 한 진은 전략이 있었고, 리더인 모이라는 새로운 접근법을 시도할 용기가 있었다. 마이클은 "진이 작은 틈을 발견했고, 그 사이로 강하게 비집고 들어갔다."라며, "그 덕분에 우리는 모두

잘 살고 있다. 진에게 반대했다면 이 모든 일은 일어나지 않았을 것이다."
라고 말했다.

진은 다음과 같이 말했다.

💬 때때로 사고방식을 바꾸기 위해 조금은 "불도저"처럼 밀어붙여야
할 때가 있다. 미국이 결국 계획에 따라 달에 사람을 보낸 것처럼
케리도 IwB의 결과를 활용해 목표에 도달할 수 있을 것이다.

캐허시빈으로 돌아온 마을 사서 노린 오설리반은 마을의 변화에 만족
했다.

💬 프로젝트를 지역 사회가 받아들이고 우리와 지역 사람들을 참여시
키기 위해 노력했다. 다들 매우 열성적이었다. 설명을 듣기 위해 모
인 사람들로 가득 찼었다. 우리는 프로젝트의 결과가 어떻든 받아
들일 것이다. 어떤 아이디어가 선택되든 간에, 사람들이 이곳에 머
물고 떠나지 않도록 돕는다면, 매우 긍정적인 결과가 아닐 수 없다.
이곳에서의 우리의 삶은 사람들이 머물만큼 훌륭해졌다.

❽ 디자인 씽킹으로 장애인의 삶을 개선하다

대의를 위한 도전 과제

무언가를 요구하는 사람과 그 요구를 들어줄 사람을 결합시키고, 이러한 그룹이 대의를 이루도록 지원하는 방법은 무엇인가? 요구 사항과 의견은 다르지만 서로의 자원을 필요로 하는 다양한 이해관계자가 새로운 해결책을 개발할 수 있도록 어떻게 도울 것인가? 그들은 또한 이러한 전략을 수용하도록 조직의 지원을 받을 수 있을까?

디자인 씽킹의 적용

소셜 섹터에서 혁신은, 비즈니스에서 공급망이라 부르는 것과 관계를 형성해야 한다. 디자인 씽킹은 이러한 관계를 시작하고 새로운 아이디어를 낼 뿐만 아니라 그것을 실현할 수 있는 네트워크를 구축할 방법론을 제공한다. 이 이야기에서 뇌성 마비 환우회UCP는 신제품을 발명하고 구상하는 데 필요한 연결 고리를 조성하기 위해 기부금 모집과 서비스를 제공하는 것 이상으로 미션을 확장하고 있다. 그들은 디자인 접근법을 통해 장애인의 삶의 질을 향상시키기 위해 모든 종류의 장애가 있는 사람들과 의료 보조인, 엔지니어, 기업가, 디자인 학생들을 초청하여 여행 디자인

씽킹 이벤트인 이노베이션 랩을 만들었다. 그러자 불행히도 현실 세계가 개입했다.

　UCP의 라이프랩Life Labs 리더들의 이야기를 처음 들었을 때, 마치 수정 구슬로 미래의 자선 단체가 어떤 모습일지 보는 느낌이었다. UCP는 늘 진보적인 조직이었고, 기금 마련의 주체가 된 텔레톤(기금 마련을 위한 장시간 텔레비전 방송)과도 같은 혁신 개척자였다. UCP의 임무는 70년의 역사를 통틀어 거의 일관적이었다. 장애인들의 독립성과 삶의 질을 향상시키며, 그들의 가족을 지원하고 지역 사회 생활의 모든 면에서 그들이 참여할 수 있도록 옹호하는 것이다. 그러나 우리의 관심을 사로잡은 것은, 이 임무를 더욱 잘 완수하기 위해 그들이 사용한 용감하고 새로운 실험이었다. 그것은 전통적인 패러다임을 뒤집고 자선 단체 자체의 기본적인 사업 모델을 다시 생각하는 계기가 되었다. 그들은 봉사자들을 돕기 위해 도움을 요청하는 대신 도움을 제공하기를 원했다.

　이 전략의 중심은 라이프랩 운영이었다. 원래는 보조 기술을 위한 일종의 개발 연구소로 디자인되었던 라이프랩은 디자인 씽킹을 활용해 장애인들의 삶을 개선시킬 제품과 서비스를 개발하는 업계의 중심으로 자리 잡을 것을 목표로 삼았다. 라이프랩의 전 회장이자 기술 리더인 마크 아일란데즈Marc Irlandez는 이러한 변화로의 여정에 대해 다음과 같이 말했다.

💬　원래 라이프랩은 R&D(연구 개발)을 위한 곳이었다. 하지만 자원도, 그런 일을 할 만한 전문가나 인력 또한 없다는 사실을 금방 깨닫게 되었다. 그러나 우리에게 아이디어는 많았다. 그래서 우리는 우리가 할 수 있는 것뿐만 아니라 장애를 가진 사람들이 진정으로 바라

고 기대하는 것에 대해 탐구했다.

이러한 탐험의 중요한 순간은 장애인들이 비디오 게임을 하는 것을 목표로 하는 소규모 비영리 단체인 '에이블게이머AbleGamers'와의 만남에서 나타났다. 이 일로 마크는 새로운 사실을 깨달았다.

💬 그들이 하는 일이 마음에 들었지만 UCP는 그것을 위해 싸워줄 리가 없었다. 우리는 전문 지식이 없었을 뿐만 아니라, 그것은 안건에 포함될 수도 없었다. 하지만 우리의 임무에는 겹치는 부분이 있었고 이 일의 일부가 되고 싶었다. 그리고 그 순간 나는 에이블게이머처럼 분명한 목표가 있는 그룹이 꼭 필요하다는 사실을 깨달았다. 우리는 이 안건을 소유하거나 집행할 생각이 없었다. 신생 비영리 조직을 돕고, 사랑하는 이를 위해 차고에서 소소한 기술을 만드는 사람을 돕는 것이 목표였다. 그러나 이것은 우리가 독자적으로 할 만한 일이 아니었다.

라이프랩은 기업가 네트워크를 생성하고 키우는 데 기여했다. 기술이 한몫하겠지만, 그것은 그들의 역할이 아니었다. 마크는 "우리가 원했던 혁신적인 일은 기술과는 아무런 관련이 없었다. 우리가 영향을 줄 수 있었던 것은 인간관계였다."라고 설명했다.

요제프 스카란티노Josef Scarantino가 마크의 팀에 합류했을 때, 메이커 운동maker movement에서의 그의 경력은 또 다른 기초 요소를 더했다. 장애인들이 사용할 수 있는 제작 공간을 만들면 큰 도움이 될 것이라고 그들은 믿었다. UCP에서 일한 첫 주에 마크는 메이커 운동에 흥미가 생겼다.

메이커 운동

메이커 운동은 임시적으로 무언가를 만들기 위해 고안하고, 디자인하고, 노력하고, 테스트하는 디자인 씽킹 과정의 반복을 분명하게 한다. 이러한 노력을 하는 제작자들이 운동에 참여하면서 그들을 돕기 위해 디자인된 사회적 공간이 전 세계 도시에 등장했다. 그곳에서 제작자들은 적은 비용으로 용접용 기계나 3D 프린터, 선반, 드릴 프레스, 테이블 톱, 영화 제작 도구 등을 사용할 수 있었다. 이 '해커 공간'은 네트워크화된 동료가 주도하는 접근법을 통해서 학습을 활성화한다.

마크가 그 주에 본 다큐멘터리에는 장애가 있는 젊은 남성이 나오는데, 그는 아버지가 공학자의 도움을 받아 차고에서 만든 혀 인터페이스를 사용하여 책을 쓰고 있었다. 마크가 볼 때 그 기기는 큰 시장을 찾는 대기업에게 관심을 얻지 못할 것 같았다. 하지만 누구에게나 이런 기기를 만들어 줄 아버지가 있진 않다. "그것은 소년의 인생을 완전히 바꾸어 놓았다. 이제 그는 책을 쓰고 있다."라고 마크가 말했다.

문자 그대로나 비유적으로 사람들에게 도구를 제공하고 그들이 창조성을 발휘하는 법을 배우도록 돕는 것은 라이프랩의 목표가 되었다. 마크는 이렇게 말했다.

💬 반드시 아버지일 필요는 없다. 우리 지역 사회는 기술에 가장 크게 의존하므로 장애인 역시 3D 프린터나 납땜 도구 등 제작을 위해 필요한 것은 가질 수 있어야 한다. 장애가 없는 사람들에게 이러한 기기는 사치품이지만, 장애가 있다면 반드시 필요한 물건들이며 이

미 실제로 활용되고 있다. 도구가 있는 장애인들은 모든 것을 변화시키고 있다. 그래야만 하기 때문이다. 이는 열정과 스스로의 요구로 하는 일이기 때문에 진정한 메이커 운동이라고 볼 수 있다.

반면, 텍사스 오스틴에서 '사우스 바이 사우스웨스트South by Southwest' 콘퍼런스에 참가한 한 UCP 동료는 그곳에서 런던을 기반으로 새로운 일을 하는 '인에이블 바이 디자인Enabled by Design' 비영리 단체의 회원들이 하는 강연을 들었다. 고향으로 돌아온 라이프랩 팀은 그들이 계획한 '인에이블 바이 디자이나톤Enabled by Design-athon' 이벤트에 대해 더 자세히 알고자 그들에게 연락을 취했고, 이는 성공적이었다. 라이프랩 팀은 이러한 접근법의 요점을 가져다 자신들의 작업에 적용했다. 그들의 이벤트는 다양한 공학자와 디자이너, 장애인들, 의료 보조인을 모아 3일간 새로운 제품과 서비스를 발명하고 프로토타입을 만들었다. 한 해가 지나고 UCP는 실험과 협력을 위한 실질적인 연구소가 되기를 바라는 희망을 반영하여 이름을 '이노베이션 랩'으로 변경했다. 요제프는 이렇게 말했다.

💬 우리는 늘 여러 가지 것들을 한곳에 모아 두고 무슨 일이 일어나는지 두고 보는 해커톤hackathon(해킹과 마라톤의 합성어로 일정 기간 동안 팀이 쉼 없이 아이디어를 도출하고, 각종 프로그램을 완성하는 것) 식의 아이디어가 마음에 들었다. 그러나 해커톤이 아닌 디자이나톤에게 이끌렸던 이유는 장애인들이 실제로 관여했다는 점이다. 사전에 구성된 팀을 모아 사람들을 위해 무엇을 할 수 있는지 알아보는 것이 아니라 사용자들을 참여시킨 것이다.

혁신적 사고의 과정

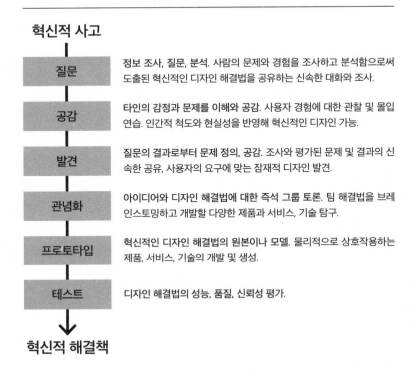

혁신적 사고

질문	정보 조사, 질문, 분석. 사람의 문제와 경험을 조사하고 분석함으로써 도출된 혁신적인 디자인 해결법을 공유하는 신속한 대화와 조사.
공감	타인의 감정과 문제를 이해와 공감. 사용자 경험에 대한 관찰 및 몰입 연습. 인간적 척도와 현실성을 반영해 혁신적인 디자인 가능.
발견	질문의 결과로부터 문제 정의, 공감. 조사와 평가된 문제 및 결과의 신속한 공유, 사용자의 요구에 맞는 잠재적 디자인 발견.
관념화	아이디어와 디자인 해결법에 대한 즉석 그룹 토론. 팀 해결법을 브레인스토밍하고 개발할 다양한 제품과 서비스, 기술 탐구.
프로토타입	혁신적인 디자인 해결법의 원본이나 모델. 물리적으로 상호작용하는 제품, 서비스, 기술의 개발 및 생성.
테스트	디자인 해결법의 성능, 품질, 신뢰성 평가.

혁신적 해결책

메리마운트 대학과 파트너십을 맺고 스탠퍼드 디자인 스쿨의 모델을
바탕으로 하여 만든 이노베이션 랩 방법론

이노베이션 랩은 메이커 운동의 본질을 잘 포착해, 스탠퍼드 디자인 스쿨 모델인 혁신적 사고에 크게 의존하는 디자인 씽킹을 사용해 그 과정의 틀을 세웠다. 그러나 UCP는 한 단계 더 나아가 창조 과정을 사회화했다. 이러한 사회적 차원 자체가 장애인들의 중요한 요구를 충족시켰다. 마크는 "정책이나 지원 프로그램들은 모두 잊어라. 사회적 측면이야말로 장애인들이 가장 원하는 것이다. 우리는 이 모든 것을 당연하게 생각한

다."라고 설명했다.

또한, UCP의 이노베이션 랩은 낯선 사람들이 한 곳에 모여 함께 문제를 해결하도록 했다. 최초의 이노베이션 랩은 2013년 가을에 워싱턴 D.C.에서 열렸다. 그리고 많은 부트스트래핑bootstrapping(외부 투자없이 처음부터 혼자의 힘으로 시작하는 것)조직들이 연관되었다.

파트너 찾기

이노베이션 랩이 성공한 결정적인 요소 중 하나는 적절한 파트너를 찾는 일이었다. 라이프랩은 이미 여러 기업과 관계를 맺고 있었기에, 여기서부터 파트너를 찾기 시작했다. 마크의 설명처럼 뜻밖의 타이밍이었다.

💬 우리는 이미 라이프랩의 파트너들을 선발해 두었다. 함께 일하며 견해의 공통점을 찾고 관심사를 파악하며, 참여를 유도하거나 그들이 하는 일에 참여할 방법을 알아내려 노력했다.

후원자들은 이노베이션 랩의 전제에 열띤 반응을 보였다. 요제프는 그들이 "이제야 내가 힘을 실을 수 있도록 하는군요!"와 같은 반응을 보였다고 말했다. 마크는 이러한 노력이 모두에게 새로운 영역이었으며 용기가 필요한 일이라는 것을 알았다. "우리가 하는 일과 연관된 모두가 매우 용감해야 했다." 그 중에서 특히 구글은 요제프가 묘사한 대로 즉시 나섰다.

💬 구글은 여러 가지 물품을 지원을 해 주며 함께하기 시작했다. 구글에서 실제 자금을 지원받기까지 꽤 오랜 시간이 걸렸다. 그들은 지역 사회에 미칠 충분한 영향을 보장받고 싶어한다. 따라서 그들은 지원의 의지를 나타내기 위해 장소 조율이나 케이터링 같은 이벤트 기획처럼 물품을 지원을 할 방법을 찾고 있었다. 이것이 그들이 이 일에 관여하게 된 계기이다. 요점은 자신의 임무와 교차점이 있는 확실한 파트너를 찾는 것에 있다. 많은 비영리 단체는 제휴의 기회가 많은데도 불구하고 즉시 자금을 요청하는 실수를 저지른다.

마크는 이에 덧붙여 말했다.

💬 당신이 수표를 쓴다면, 아무도 그 사실에 대해 알 수 없다. 때문에 구글의 물품 지원은 더욱 성공적이었다. 엔지니어들은 우리가 하는 일을 완전히 즐겼다. 구글은 엔지니어 중심의 조직이므로 그들을 이러한 사고방식에 참여시키는 것은 매우 중요했다. 공학이나 디자인 영역에서 대표되지 않는 지역 사회를 위해 어떻게 디자인해야 할까?

구글의 후원으로 참가자와 내부 경영진 모두에게 이벤트에 대한 신뢰도가 높아졌다. 다른 이야기들에서 수도 없이 보았듯이 다양성에 초점을 맞춰 팀을 선발하는 것은 이노베이션 랩이 성공하는 또 다른 중요한 요소였다. 요제프는 그 이유에 대해 이렇게 말한다.

💬 이노베이션 랩에서는 이런 장치를 만드는 것에 비중을 두지 않고 사람들을 모아 여러 분야에 걸쳐 작업하는 과정을 중시한다. 우리는 지원한 사람들을 기반으로 팀을 선정할 때, 디자이너와 엔지니어뿐만 아니라 의료 보조인과 장애인들 또한 한 팀에 모으려고 노력했다. 다양성을 최대로 추구하기 위해서이다.

가장 이상적인 팀 구성 인원은 6명에서 8명 정도라 보고, 그중 최소 한 사람은 의료 보조인이나 장애인을 포함하도록 했다. 그러자 디자인을 처음 접하는 이들을 대상으로 이벤트를 어떻게 준비할지에 대한 문제가 제기되었다. UCP는 의료 보조인 네트워크에 연락해 이벤트를 홍보하는 동시에 엔지니어나 디자이너가 아니더라도 큰 도움이 된다는 사실을 알렸다. 마크는 이렇게 말했다.

💬 모두 하나 이상의 부족한 요소를 가지고 있었다. 나는 디자이너가 아니고, 엔지니어도 아니다. 또한 장애와 장애인 관련 배경 지식도 없었다. 이 모든 것을 가진 사람은 아무도 없었고, 그래서 완벽했다.

UCP는 대학교에서도 또 다른 열성적인 파트너를 찾았다. 늘 경험적 학습을 반영시킬 방법을 찾고 교실 밖으로 벗어나 학생들에게 실제 생활에서 창조하는 경험을 주려는 이들은 이노베이션 랩의 기회에 이끌렸다. 첫 번째 이노베이션 랩에는 미시간, 시큐러스, 보스턴과 그만큼 멀리 떨어진 8개의 대학교가 참여했다.

이노베이션 랩 이벤트

이노베이션 랩은 총 3일로 기획된 이벤트로, 첫날 저녁 행사로 시작해 다음 이틀 동안 워크숍이 진행된다. 워싱턴 D.C.에서 열린 첫 이노베이션 랩은 여러 '번개' 강연으로 시작되었다. 시간은 5분밖에 되지 않으며, 보편적인 디자인에 관해 간략한 소개를 하는 이 강연들은 참가자들이 서로에 대해 알아갈 기회를 제공했다. 전 위원회 일원 중 한 명은 장애인들을 위한 디자인 사업 사례를 검토하면서, 자선을 강조하는 대신 사업 운영에 중점을 두자고 말했다. 마크는 "사람들이 이 취지를 좋아했다."라고 했으며, 요제프는 "장애인들은 자선 사업의 대상이 되고 싶어 하지 않는다. 그들은 다른 이들과 동등하게 대접받길 원한다."라고 말했다.

이노베이션 랩의 중요한 역할 중 하나는 장애인에 대한 사람들의 의식을 높이고 그들의 지지하는 데에 다른 이들을 참여시키는 것이었다. 마크는 다음과 같이 지적했다.

💬 그들의 목소리는 들리지 않을 뿐이다. 우리는 휠체어에 앉은 사람을 밀어 주는 도움이 필요한 것이 아니다. 그러나 사람들은 이 사실을 알지 못한다. 우리에게는 더 많은 경사로와 그에 관련된 정책을 위해 싸워 줄 사람들이 필요하다.

둘째 날, 팀의 조력자이자 그 사이를 돌아다니며 이야기를 들어줄 멘토 여러 명이 30분 일찍 도착해 격려 연설을 하고 안내 사항을 전달했다. 이 관리자들의 역할은 팀이 제대로 된 길을 가게 하는 것이다. 이들은 모두 이틀 동안의 세부 일정을 지면으로 전달받았다.

ENABLED BY DESIGN-ATHON

DAY 2
NOV 6, 2014
SCHEDULE

8:00 AM	Tea/Coffee + Registration
9:00 AM	Welcome by Sprint Relay
9:15 AM	3D Printing for People with Disabilities Talk
	Robert Gootzit, PCS Engineering
9:30 AM	Team Activity
10:30 AM	Part I – Explore
	Exploring challenges related to accessibility.
12:00 PM	Rapid Report Back
12:30 PM	Catered Lunch & Networking

Enjoy lunch with your team, courtesy of Google.

1:00 PM	Part II – Ideas
	Brainstorming ideas, building on the insights and experiences gathered in the Explore stage.
2:30 PM	Rapid Report Back
3:00 PM	Part III – Make
	Teams begin turning their idea into reality by working on their prototype.
5:30 PM	Close of Day 2
6:00 PM	Happy Hour

#DESIGNDC14

8:00 AM	Tea/Coffee
9:30 AM	Part III – Make – cont.
	Teams continue working on their prototype.
12:00 PM	Catered Lunch & Networking
	Enjoy lunch with your team, courtesy of Google.

1:00 PM	Part IV – Share
	Show and Tell session of team projects.
3:00 PM	Judging
3:30 PM	Winners Announced & Wrap-Up

DAY 3
NOV 7, 2014
SCHEDULE

이노베이션 랩의 일반적인 스케줄

첫번째 세션은 중소기업청 직원의 스타트업을 위한 연방 보조금 지원 강연이었다. 그다음은 후원자이자 청각 장애가 있는 스프린트 릴레이 Sprint Relay의 한 임원이 자신의 이야기를 감동적으로 전달했다. 3D 프린팅을 중심으로, 스타트업과 함께 제품을 만드는 현지 시제품 회사의 대표자들도 강연을 했다. 그들은 장애인을 위한 3D 프린팅과 인공 기관의 3D 프린팅에 대해 이야기했다. 워크숍을 도와 줄 엔지니어와 몇 가지 기계도 있었다. 그다음 세션은 전형적인 디자인 씽킹의 세 단계인 탐구, 아이디어, 제작이 진행되었다. 탐구 부분은 사전에 에스노그라피 조사를

행해 전통적인 디자인 씽킹 방식과는 다르게 다루어졌다. 이는 팀원이 장애인의 경험을 상상해 보는 공감 연습으로 시작되었다. 실제로 장애가 있거나 장애인들을 돌본 경험이 있는 팀원은 모두가 그 어려움을 이해할 수 있도록 도움을 주는 역할을 했다. 그런 다음 각 팀은 마지막 날의 경쟁에서 자신이 제작한 디자인이 유용성, 접근성 및 만족도에 따라 평가된다는 것을 알고 차후 이틀간 무엇에 초점을 맞춰 작업할지 선택하는 단계로 들어섰다.

곧이어 팀들은 전체 그룹을 상대로 발표하는 첫 번째 급속 보고에서 팀의 이름과 방향성을 발표했다. 다른 팀의 발표를 듣고 방향을 바꿀 기회가 주어졌는데, 여기에서 다른 의견들이 나오기도 했다. 그런 다음 그들은 아이디어 단계에 도입해 종이와 카드보드를 사용한 프로토타이핑 초안을 만들었다. 끝나기 한 시간 전에 그들은 또 한 번의 급속 보고를 했다. 그리고 팀은 각자의 페이스에 맞춰 제안 사항을 완성했다.

셋째 날이 시작할 때쯤 팀들은 세 번째 단계에 도입해야 했다. 제작 단계에서는 프로토타이핑 초안을 한 단계 발전시키고 그것과 관련한 이야기를 구성하는 데 초점을 맞췄다. 일정의 끝이 다가오는 것을 느낀 사람들은 셋째 날에 임할 준비를 마친 채 일찍 나왔다. 정오가 될 때까지 그들은 제안을 다듬고 발표를 완성해야 했다. 마크는 이에 대해 다음과 같이 말했다.

💬 사람들은 다음날 앞에 나가 발표해야 한다는 생각에 긴장했다. 준비된 상태라고 느껴지지 않았기 때문이다. 그러나 다음 날 아침에 그들은 무언가 할 수 있을 것이라는 확신이 생겼다. 그들은 마지막까지 목표를 향해 작업했고 이는 전혀 다른 결과를 만들어 냈다.

공감 활동

손 사용하기

장갑

원예 장갑이나 고무장갑을 착용하고 다음을 수행합니다.

- 가방 밑바닥에서 펜 찾기
- 반창고를 얼굴에 붙이기
- 가방의 플라스틱 버클을 눌러 잠금 풀기
- 추가로, 장갑을 사용하는 두 가지 과제를 생각해 보기

주로 사용하는 손의 반대편 손

장갑을 착용하지 않은 상태에서
반대편 손에 펜을 쥐고 집중해서 편지를 써 보기.

연습을 통해 손 사용이 능숙해질 사람들과 그들의 잠재력을 생각하라.

그들이 일상생활에서 직면할 어려움은 무엇인가?
그것이 그들을 얼마나 힘들게 만들까?

참고:

이러한 공감 활동은 다양한 장애가 어떻게 현실에서 어려움을 겪고 영향을 받는지 이해하는 데 도움을 줄 것이다.

Enabled by Design-athon: Sydney 2014

이노베이션 랩의 공감 활동

팀들은 모두 열심히 일하며 각자의 콘셉트에 해당하는 프로토타입을 준비했다. 이 프로토타입은 스토리보드와 비디오, 기존 제품의 사진 모형 등 다양한 형태로 제작되었다. 단순히 제품을 시각화하는 것에서 나아가 독창적인 방식으로 장애인의 요구를 만족시키는 것이 목표였다.

◇◇

스토리보드

스토리보드는 영화 산업에서 주로 사용되며, 디자인 씽킹의 유용한 도구이다. 스토리보드는 연속적으로 일어난 일을 시각적으로 표현해 이해관계자들의 여정을 만화와 비슷하게 그림으로 보여 준다. 특히 프로세스처럼 형태가 없는 개념을 설명하기에 편리하며, 공동 창조의 훌륭한 발판이다.

◇◇

한 팀은 장애인의 삶을 편안하게 만들어 줄 메신저 백을 스토리보드를 활용해서 청중에게 발표했다. 이 아이디어는 그다지 혁명적이진 않았지만, 일반적인 가방에 마그네틱 잠금 장치와 밴드를 더해 쉽게 가방을 여닫고 물건을 꺼낼 수 있도록 만들었다. 사용자가 착용할 마그네틱 밴드는 라이프랩이 달성하고자 하는 혁신을 정확히 보여 주었다. 이렇듯 개조된 제품을 통해 가정에서도 장애인의 생활이 훨씬 수월해질 것이다.

평가는 오후 3시에 시작되었다. 심사위원은 한두 가지씩 질문을 할 수 있었다. 상이 준비되어 있다는 소식에 사람들은 놀랐으며 더욱 힘을 냈다. 개조된 가방 외에도 다양한 프로토타입이 발표되었다. 다른 한 팀은 장애인들이 대중교통을 사용해 다닐 수 있게 도와주는 '동반자 앱'을 개

1. 메신저 백을 멘다.
2. 마그네틱 밴드로 가볍게 두드려 연다.
3. 가방에서 물건을 꺼낸다.

4. 손목으로 눌러 가방을 닫는다.
5. 밴드를 사용하여 작은 물건을 찾는다.
6. 입을 사용하여 물건을 분리한다.

사용 편의성을 위해 개조한 백의 기능을 보여 주는 스토리보드
이노베이션 랩에서 더욱 상세한 스토리보드로 다시 제작

발했다. 또 다른 팀은 계단을 올라갈 수 있는 휠체어를 만들었다. 우승은 자폐증 환자의 일상 대화를 변역하는 소프트웨어 프로그램, '스타즈앳워 Stars at War'였다. 모든 세션은 팀들이 각자의 프로토타입을 어떻게 활용할지 결정하며 오후 4시쯤 끝났다. UCP는 아이디어들을 소유하길 원하지 않았다. 워싱턴 D.C.의 이벤트에서 한 팀은 디자인의 소스 코드를 공개하기로 결정했다.

첫 번째 이노베이션 랩은 제한된 경제적 지원에도 불구하고 크게 성공했다. 요제프는 "이 이벤트는 UCP에게 큰 힘이 되었다. 모든 과정을 자력으로 해냈기 때문이다. 이벤트는 아주 적은 자금으로 진행되었다. 그럼에도 매우 창조적인 아이디어들이 나올 수 있다는 사실이 놀랍다."라고 말했다.

결과

UCP 팀에게 이노베이션 랩의 참여도는 주요 측정 기준이었다. 요제프는 이에 대해 "더 폭넓은 개념으로 UCP의 임무에 영향을 미치는 이야기를 창조하는 것에 중점을 두어야 한다."라고 말했다. 여기에 마크는 이렇게 덧붙였다.

> 💬 참여자들은 그들의 회사와 마찬가지로 미래의 기부자나 후원자이다. 나에게 가장 중요한 결과는 사람들이 "우리가 이룬 과정이 마음에 든다. 직장에 돌아가서도 기억해야겠다."라고 말하는 것이다. 그들의 직업이 무엇이든 말이다. 그들의 근무 방식에 분명히 변화가 생길 것이다. 장애에 관해 전문가일 필요는 없지만, 관심은 가져야 한다. 그것이 바로 첫 번째 단계이다.

요제프는 이번 이벤트의 참여자가 디자인이 어떻게 장애인을 도울 수 있는지에 대한 새로운 관심을 불러일으키는 데 도움이 되었다고 말했다.

향후 몇 년 동안 라이프랩은 비슷한 형식으로 전국에서 이노베이션 랩 이벤트를 열었다.

라이프랩의 다음 단계: 인큐베이터

라이프랩 전략 기획의 다음 단계는 스타트업을 위한 인큐베이터 incubator(스타트업에 공간 및 설비를 제공하고 사업 안내를 하는 기업)를 제작하는 것이었다. 이는 이노베이션 랩의 작업을 보완하고 확장하여 멘토링, 투자,

UCP의 제휴 네트워크에 대한 접근, 그리고 개발된 새로운 제품 및 서비스의 테스트를 용이하게 하기 위한 직접적인 연결을 추가할 수 있다. 목표는 이노베이션 랩에서 생성된 아이디어에 대한 후속 조치를 지원하는 메커니즘을 만드는 것이었다. 인큐베이터가 자리를 잡으면 이벤트에서 생선된 아이디어들은 실제 제품이나 서비스로 개발될 가능성이 더 높아진다. 마크는 이에 대해 다음과 같이 말했다.

💬 장애인에게 실험은 큰 장애물이 될 수 있다. 치매 환자를 어떻게 디자인 과정에 참여시킬 것인가? 우리는 그 연결 고리를 만들었다. 만약 이 회사들이 조금 더 오래 살아남아 제품을 시장에 출시하는 데 도울 수 있다면, 그들 중 일부는 지속될 수 있을 것이다. 우리는 이렇게 소외된 사람들에게 마케팅할 안전망을 구축할 것이다. 그들이 아이디어를 유지하도록 도울 것이고, 훌륭한 제품을 만드는 동안 보수도 받게 할 것이다. 이것이 바로 우리의 의도이다. 더 많은 사람들이 노력해야 한다.

요제프는 여기에 덧붙여 말했다.

💬 1만 달러 제품의 50달러 버전을 만들어 냈다는 혁신가의 이야기를 듣곤 한다. 우리는 이것이 복제되는 것을 보고 싶다. 5만 달러인 인공 기관은 흔하다. 하지만 3D프린팅을 사용하면 100달러 미만의 인공 기관을 만들 수도 있다.

라이프랩 팀은 호주 시드니에 있는 UCP 제휴 기관을 방문했다. 그곳에서 장애인 신체 굴곡에 정확히 맞도록 특별히 디자인된 의자를 만드는 팀을 만났다. 팀의 말에 따르면, 그들이 치수를 측정한 다음 의자를 제작했을 때 안타깝게도 환자의 신체가 더욱 악화되어 고객에게 맞지 않는 경우가 종종 있다고 한다. 때문에 더욱 빠르고 저렴한 해결책을 찾아야 했다. 그들은 빠른 이노베이션 랩 이벤트와 인큐베이터 지원 가능성을 합쳐 개발 과정이 촉진되기를 바랐다.

2015년 가을에 요제프는 라이프랩의 이사로 임명되었다. 2016년에 6곳 이상의 도시에서 이노베이션 랩을 개최할 목표를 가지고 있었으므로, 그는 다음 단계에 대해 고민했다.

💬 사람들은 이노베이션 랩을 다양한 직종의 전문가, 그리고 해결책의 일부가 되는 것과 이러한 욕구를 표현하길 원하는 지역 사회 사이에 놓인 다리로 생각할 것이다. 우리는 결과보다는 과정에 초점을 맞추려고 노력했지만, 라이프 랩이 비즈니스 인큐베이터를 만드는 방향으로 갈수록 과정은 변화하고, 결국 이노베이션 랩이 인큐베이터로 향하는 통로가 될 것이다. 그래도 나는 디자인 과정에 최대한 집중하고자 한다. 사람들은 전통적인 의미의 기업가 정신 보다 협력과 사회적 상호작용을 원한다.

과정 되짚어 보기

창조하고자 하는 욕구는 강하지만, UCP가 지원하고자 하는 부류의 아마추어 제작자들 사이에서 새로운 제품 및 경험을 생산하거나 시장을 찾기 위한 연결 고리가 종종 사라진다고 마크는 말한다. 그는 라이프랩의 인큐베이터가 이러한 연결 고리를 형성하고, 장애인에게 필수적인 서비스나 제품을 원하는 구매자를 찾기를 바란다며 다음과 같이 말했다.

💬 디자이너와 엔지니어는 무언가를 만들고 싶어 한다. 만약 회사를 만들고 싶다면 세상에 무엇이 필요한지 나에게 물어봐라. 이러한 질문을 던지는 사람들은 그 문제를 해결하고 싶어 한다. 지난 2년 동안 여러 분야에 걸쳐 일하는 것이 중요하다는 것을 배웠다. 절대로 한 분야에 올인하면 안 된다. 이것이 바로 이노베이션 랩의 훌륭함이다. 디자이너와 의료 보조인이 함께 일하고 다양한 분야의 사람들을 활용하는 것 말이다.

마크는 제작자와 도움이 필요한 사람을 연결하는 접근법 사용을 권한다.

💬 이런 종류의 이벤트를 개최하기 위해 전문가가 될 필요는 없다. 장애인과 관련된 배경지식이 없어도 괜찮다. 조직에서 혁신적인 일을 하기 위해 전문가가 될 필요는 없다. 이노베이션 랩에서 무언가를 만들기 위해 보조 기술 전문가가 될 필요는 없다. 호기심만 있으면 된다.

요제프는 "호기심은 쉽게 없어질 수 있지만, 호기심 없이 새로운 아이디어는 발견되지 않을 것"이라고 말했다.

💬 어른이 되면 호기심을 많이 잃게 되지만, 제작 공간은 다시 호기심을 가질 수 있는 기회를 준다. 재미있게 노는 것은 중요하다. 사업을 시작하고 돈을 버는 것에만 치우칠 필요는 없다. 재미있게 놀아라. 바로 여기서 훌륭한 결과가 나오기도 한다.

사후 분석

간혹 좋은 아이디어만으로는 현실의 문제 앞에서 부족할 때가 있다. 라이프랩은 2016년 초에 문을 닫았다. 자선 단체의 웹 3.0 버전과 다른 비전을 추구하던 라이프랩은 디자인 씽킹과 관련없는 현실적인 이유로 해산되었다. 자금 문제와 경영 변화로 인해 어려움을 겪으면서 라이프랩과 혁신 인큐베이터에 대한 경영진의 지원이 사라졌다. 2016년에 진행하려고 했던 UCP의 여섯 가지 이노베이션 랩 이벤트는 결국 실행되지 않았다. 자금 문제를 극복할 지속 가능한 방법을 핵심 이해관계자에게 설득하지 못하자 인큐베이터 콘셉트도 더는 진행되지 못했다. 요제프는 마크와 함께 다른 곳에서 디자인 기술을 습득했고, UCP는 현재 행정의 변화를 겪은 후 침체된 기부 시장의 문제를 해결하고 있다.

UCP의 더 큰 문제는 80여 곳의 자치 단체가 국제 운영을 어떻게 생각하는지, 자폐증 스펙트럼 장애와 뇌성 마비 외에 UCP가 추가로 조사 중인 다운증후군을 포함한 여러 장애를 현실적으로 어떤 관점으로 보는

지 등 정체성과 브랜드에 관한 것들도 있다. 라이프랩과 인큐베이터는 제품 디자이너를 모든 장애인 또는 관련된 사람들과 연결할 가능성이 있었고 그 과정에서 경제적으로도 그 규모가 크게 늘었다. 하지만 많은 현지 제휴사는 자신들의 사업과 관련짓지 못했다.

실제로 뇌성 마비가 있는 사람의 수는 UCP가 상대한 사람들의 절반도 되지 않았고 그중 85퍼센트는 다발성 장애가 있어, 오늘날에는 '뇌성 마비 환우회'라는 이름 자체도 논란이 되고 있다. UCP 독립 계열사의 약 20퍼센트는 이미 회사명을 바꿨으며, 국가 기관에도 명칭 변경에 대한 압박이 심해지고 있다. 막강한 세력들이 핵심 임무에 대한 긴축을 추진하고 있고, 본사에서 영업을 지속했던 독립 계열사들의 자금 지원도 줄어들기 시작했다.

우리의 관점에서, 라이프랩은 매우 멋진 아이디어로 미래의 다른 상황에서 다시 생길 것이라 믿는다. 이 접근법은 여러 가지 면에서 긍정적인 속성을 가지고 있었다.

- FDA에서 진행한 대화처럼, 다양한 배경과 관점을 가진 이들을 모여 함께 배우고 공유하고 창조하게 했다.
- 킹우드 이야기처럼 장애인들과 의료 보조인을 의미 있는 방식으로 대화에 초대했다. 이렇게 함으로써 참가자들에게 변화를 주어, 다른 관점으로 장애를 바라보게 되었고 나아가 스스로 새로운 역할을 발견하게 되었다.
- 케리 지역 사회 대화와 같이, 참가자들이 아이디어를 구체적인 개념으로 바꾼 다음 프로토타이핑을 통해 이것을 실체적이고 테스트할 수 있게 만들도록 했다.

- 마지막으로, 팀은 다른 이들을 위해 디자인을 펼치고 피드백을 주고받는 경험을 가질 수 있었다.

초기 이노베이션 랩의 아이디어가 계획된 인큐베이터를 통해 상업화를 추구할 수 있도록 시간과 지원을 제공한다면, 라이프랩은 UCP의 임무를 가속화하여 장애인의 자립성을 높이고 삶을 풍요롭게 하며 가족에게 더 나은 지원을 제공할 수 있을 것으로 믿는다.

◇◇◇

톱다운 VS 보텀업

디자인 씽킹이 (혹은 어떤 변화라도) 톱다운이나 보텀업으로 이동해야 하는지에 대한 질문은 혁신 분야에서 매우 흥미로운 주제다. 앞서 1장에서 이미 언급했고 15장에서 다시 다룰 것이다. 우리는 민중의 노력을 전적으로 믿으며 그들의 영향력을 보았다. 많은 디자인 챔피언들은 고위 임원진들이 혁신을 허락할 때까지 기다리지 않는다. 실제로 디자인 씽킹의 훌륭한 점 중 하나는 근본적으로 파괴적인 성향이며, 이 특성은 우리의 조사에서 많은 부분 증명되고 있다.

부트스트래핑은 성공적이다. '잠행stealth' 전략은 종종 용기있는 디자인 마니아 무리가 이끌며, 의사 결정자들의 무관심을 기회로 활용한다. 대신 믿을 만한 외부 후원자의 지원을 받으려 하는 경우가 많다. 이러한 전략은 혁신 I 세계에서 위협적이지 않은 방식으로 구성되어 있으며, 종종 "디자인 씽킹"이라는 표제없이 문제 해결 전략으로 묘사된다. 이러한 초기 시도는 작은 성공을 이루고 더 큰 움직임을 이끌어낼 데이터를 제공하며, 바로 그곳으로부터 성공을 구축해 나간다.

동시에 내부 경영 지원이 꼭 필요한 경우가 많다. 말리자 리베라의 화이트리버 프로젝트가 HHS의 이그나이트 액셀러레이터의 지원을 받지 못했다면, 성공할 수

없었을 것이다. 가능하다면, 우리는 톱다운과 보텀업 과정에서 발생하는 디자인 씽킹을 모두 보고 싶다.

◇◇

혁신은 가치 창출과 관계없이 타이밍, 외부 환경의 변화, 조직 내부의 변화에 의해 실패할 수 있다. 그러므로 첫 시도에서 '무엇이 끌릴까?'나 '무엇이 성공할까?'단계를 통과하지 못한 아이디어라도 목록을 가지고 있기를 권장한다. 우리는 이런 아이디어들이 두 번째 또는 세 번째 시도에서 성공하는 것을 꾸준히 봐 왔다. 그러므로 라이프랩 콘셉트도 언젠가 다른 장소에서 부활하길 기대하고 있다.

그러나 일부 교훈은 디자인 씽킹과 명확하게 연관되어 있다. 라이프랩은 그저 통제 불능한 상황의 피해자가 아니었다. UCP의 전 CEO 크리스 톰슨Chris Thomson은 라이프랩의 실험을 긍정적인 관점으로 상기했지만, 제품을 실제로 출시하는 것보다 인지도를 높이는 데 한계가 있다고 말했다.

💬 라이프랩은 현실의 문제들을 해결할 믿을 수 없이 훌륭한 아이디어였다. 매우 성공적인 참여자의 경험을 이끌어 냈으며 의식을 전파하고 우리가 해커-제조자-설계자의 지역 사회를 만드는 데 큰 도움이 되었지만, 어떻게 하면 수익을 창출하여 이를 지속시킬 수 있는지에 대한 답을 주지는 못했다. 사람들이 아이디어를 생각하게 만든 점에서는 훌륭했지만, 실제로 사람들이 스스로 시장에 제품을 출시하는 데 큰 도움이 되지는 못한 것이다.

홀륭한 경험을 창조하는 데 어떠한 한계가 있을까? 수익성이 목적이 아닌 세계에서도 자생력 있는 재무 모델의 토대를 세심하게 고민할 수 있는 경험을 디자인하는 것이 중요하다. 따라서 우리는 '무엇이 끌리는가?'라는 질문을 하고 디자인 씽킹을 하는 사람들이 프로토타입을 (그저 사용자들만이 아닌) 핵심 이해관계자들에게도 가져가 피드백 받기를 적극적으로 권장한다. 모든 발명에는 위험 부담이 있고, 어떠한 혁신자도 모든 외부의 힘을 통제할 수 없다. 중요한 자원이 소비되기 전에 아이디어의 만족도뿐만 아니라 아이디어의 재정적 생존 가능성을 반드시 고려해야 한다.

요제프는 라이프랩에서의 경험을 이야기하며 경영진의 역할과 이러한 계획이 성공하기 위한 현실적인 지원의 필요성을 토로했다.

💬 이러한 개발이 라이프랩의 사명을 반영한다고 생각하지는 않지만, 모든 디자인 씽킹의 계획은 조직이 '혁신' 이상의 프로그램이 될 수 있어야 한다고 생각한다. 디자인 씽킹은 전체 조직의 사명과 정신에 깊이 내재되어야 한다. 이러한 유형은 톱다운 리더십을 절대적으로 요구한다. 그렇지 않으면 부실하고 지원받지 못하며 더 나빠질 수 있다.

디자인 씽킹이 업계와 사회 영역 모두에서 인기를 끌자, 치솟는 인기에 따른 새로운 도전 과제에 직면하게 되었다. 요제프는 우리가 나눈 마지막 대화에서 이런 말을 했다.

💬 디자인 씽킹에 대해 내가 걱정하는 부분은 일종의 유행어가 되어 모든 조직의 어려움을 해결할 만병통치약으로 오해받는 경우가 많다는 점이다. 만일 실패할 경우 조직은 이러한 혁신이 잘못되었다고 책임을 전가하고 빠르게 다음으로 넘어갈 것이다. 디자인 씽킹은 매우 중요한 도구이지만, 결코 보편적인 다중 도구는 될 수 없다. 올바르게 사용되어야 하며 제대로 작동되도록 지원과 시간이 주어져야 한다.

요제프와 마찬가지로 우리도 걱정하고 있다. 디자인 씽킹에 대한 사람들의 열정은 모든 것을 못으로 보며 망치를 휘두르는 악동으로 변질되기 쉽다. 뉴질랜드의 씽크플레이스ThinkPlace 소속 짐 스컬리Jim Scully는 "디자인 씽킹이 무조건적인 믿음으로 변할 때가 걱정된다."라고 말한다. 해커톤이나 워크숍을 통해 관심이 폭발하는 모습을 보고 무엇이 뒤따를지 궁금할 때가 있다. 하루나 이틀간의 이벤트는 관심을 불러일으키고 디자인 씽킹을 시작하는 데 필수적인 에너지를 제공할 수 있지만, 도구에 대한 심층적인 훈련과 방법을 실시간으로 적용 할 기회가 부족하다. 이런 식이라면, 워크숍 후에 들뜬 마음으로 떠났던 사람들이 회사에서는 전처럼 밀린 업무에만 매달리게 될 것이다. 마치 잠깐의 유행처럼 말이다.

이러한 방법과 도구를 적용할 때 주의를 기울이지 않고 실생활에서 테스트 및 실험의 마지막 단계와 공감의 시작 단계를 신중하게 고려하지 않으면, 디자인 씽킹은 우리가 많은 이야기에서 보아온 약속에 부응하지 못할 것이다. 마찬가지로, 주요 투자자들의 지원을 받고 지속적인 재무 모델을 구축하는 것도 매우 중요하다. 그렇지 않다면 신중하게 만들어진 과정에서 형성된 훌륭한 아이디어라도 살아남기 어려울 것이다.

❾ 지역 사회의 힘으로 교통 문제를 해결하다

대의를 위한 도전 과제

'세계적으로 생각하고 지역에 맞게 행동하라.'라는 말은 이제 거의 보편적 사실을 나타내는 문구이다. 그러나 이것은 항상 적용되는 사실이 아니다. 깊이 뿌리박힌 지역 사회의 문제에 대한 의무적인 톱다운 해결은 종종 지역 지식만이 드러내는 문제의 중요한 차원을 고려하지 못하기 때문이다. 그렇다면 행동뿐 아니라 생각도 지역적인 것이 더 나은 것일까? 앞으로 다룰 이야기에서 저소득 노동자의 교통 요구라는 어려운 문제를 해결하는 지역 사고의 힘을 확인할 수 있을 것이다.

디자인 씽킹의 적용

중앙에서 문제를 정의하고 광범위한 이니셔티브의 이행을 제안하는 대신, 디자인 씽킹은 다양한 지역 사회를 중심으로 참가자들과 연합하여 문제의 틀을 잡고 해당 지역 사회의 독창적인 환경에 뿌리박힌 해결책을 마련할 기회를 제공한다. 미국 지역 사회 교통 협회^{CTAA}는 지역 파트너에게 힘을 실어 주기 위한 가이드를 구축하기 위해 디자인 씽킹을 활용한다. 1년이 넘는 기간에 이 협회의 교육자들은 힘을 합쳐 7개의 지역 팀

을 이끌었다. 그 과정에서 통찰과 관찰을 공유하며 지역 문제의 정의와 해결책, 공유된 학습이라는 최선의 결과를 만들어 냈다.

워싱턴 D.C.에 본사를 두고 미국 전역의 지역 사회와 함께 일하는 CTAA는 '주거와 근무 지역을 막론한 모든 미국인의 이동성 창출'이라는 목표를 달성하기 위해 조직과 개인을 모두 초청했다. CTAA의 중점은 시민들, 특히 노인과 참전 용사, 장애인, 저소득 근로자가 마주하는 교통 문제를 둘러싼 교육과 변호이다. 지역 사회 참여 회장인 캐럴린 제스키 Carolyn Jeskey는 자신을 '교육자이자 격려자'라고 부르며 20년 이상의 시간을 교통과 관련된 문제에 쏟아부었다. 그녀는 그 이유에 대해 이렇게 설명한다.

💬 우리는 훌륭한 교통 시스템이 있고 매일 수백만 명의 사람들이 그것을 이용한다. 그러나 아직까지도 그것을 제대로 사용하지 못하여 특별한 도움이 필요한 사람이 많다. CTAA와 내가 지금껏 해 온 일은 충족되지 않은 요구에 더욱 공감하며 대응할 수 있도록 이동성을 만드는 것이다. 예를 들어, 현재는 오전 8시부터 오후 6시까지 시스템을 운영하고 있지만 오후 10시부터 오전 6시까지 근무하는 사람들을 위한 교통 시스템을 만드는 것이다. 우리는 노령 인구를 위한 서비스를 만들고 저임금 지역 사회에 자급자족을 강화하는 등의 방식으로 아직 제대로 서비스를 사용하지 못하는 이들을 위한 더 나은 서비스가 필요하다고 주장해 왔다.

디자인 씽킹이 그들의 업무에 가져다줄 가치를 확신한 CTAA는 워싱턴 D.C.에 있는 혁신 컨설턴트 회사 '피어 인사이트Peer Insight'와 제휴를 맺었다. 피어 인사이트는 디자인 씽킹과 기업가 정신을 융합한 회사였다.

그들은 함께 '이동성을 위한 디자인 씽킹Design Thinking for Mobility' 툴키트를 개발했다. 피어 인사이트는 12명의 CTAA 직원을 훈련하여 지역 사회가 스스로 해결책을 찾을 수 있도록 힘을 실어 주는 것을 목표로 했다. 그리고 이전 장에서 다루었던 디자인 씽킹의 네 가지 질문 방법론 사용을 촉진시켰다. CTAA에서 캐럴린과 함께 일하는 에이미 콘릭Amy Conrick은 그들의 접근법에 지역 사회 자치의 가치가 얼마나 깊이 내재되어 있는지 이야기했다.

CTAA는 처음부터 지역적 해결책을 만드는 데 필요한 도구, 지원, 교육을 지역 사회에 제공하면서 자조의 힘을 강하게 믿었다. 수십 년간의 작업을 통해 그들은 어떤 외부 조직도 지역 사회에 사는 사람들보다 더 그들의 특성이나 요구, 자원을 더 잘 알 수는 없다는 사실을 깨달았다. 운수 사업에서는 각 마을이나 도시의 독창성을 반영하는, 잘 알려진 속담이 있다. 바로, '지역 사회 하나를 보았다면 지역 사회 하나만 본 것이다.'이다.

2012년에 CTAA는 실행 계획을 넘어 해결책의 구현에 지역 팀들을 참여시키는 것을 목표로 디자인 씽킹 프로세스에 전념했다. 캐럴린은 에이미와 함께 디자인 씽킹 프로세스를 사용하여 토론과 프로그래밍을 이끌어 실업자와 비정규직이 마주한 교통 문제를 지적하는 '직업 접근 이동 협회Job Access Mobility Institute, JAMI'를 열었다. 제안서에는 협회를 위한 다음과 같은 목표가 적혀 있었다.

- 교통, 취업과 교육, 경제 개발, 비즈니스, 그 외의 영역에서 광범위하게 지역 파트너를 모아 해당 지역 사회의 구체적인 직장 접근 이동성 문제를 해결한다.
- 구직자와 저소득 노동자의 교통 문제를 해결할 수 있는 혁신적인 교통 서비스를 마련한다.
- 직장 접근 서비스를 만들거나 개선하기 위한 사용자 중심의 디자인 접근법을 교육한다.
- 파트너들이 보람 있다고 느끼는 동시에 매력적으로 생각하는 장/단기적 과정을 모델링하여 다른 이동성 문제에 대한 해결책을 모색한다.

캐럴린은 다음과 같은 이론적 근거를 제시한다.

💬 우리의 모든 목표는 팀들이 그들이 가진 지역 사회의 요구를 충족할 방법에 대해 새롭게 생각할 수 있다는 자신감을 가지도록 하는 것이었다. 보통은 '자, 여기 해결책이 있으니 이것에 사람들을 맞춰라.'라고 한다. 그러나 우리는 이 과정이 저소득층의 상황을 이해하고자 하는 각 팀의 다양한 마음을 통해 발전되기를 바랐다. CTAA에서 우리는 고객에게 중심을 맞추는 것을 강조하며, 디자인 씽킹은 이것을 위한 훌륭한 과정이 될 수 있다. 우리는 투자자가 요구하는 것이 아닌 고객이 필요한 것을 기준으로 생각하도록 돕고 싶다. 이를 행동으로 옮기는 것은 말처럼 쉽지 않을 것이다. 투자는 중요하기 때문이다. 그러나 디자인 프로세스에 기회를 주고 그 가치를 제대로 책정한다면, 회사든 재단이든 최종 사용자든 누군가는 여

기에 투자하게 될 것이다. 새롭고 다양하고 복잡한 이동성 요구를 가진 고객에게 더 나은 서비스를 제공하기 위한 노력에 영감을 받기 때문이다.

다양한 지역 사회 참가자들을 한데 모으기를 강조하는 것은 CTAA의 디자인 씽킹이 등장하기 훨씬 전부터 존재해 왔던 오래된 가치다. 디자인 씽킹은 이러한 사명에 잘 들어맞는 것처럼 보였다. 여러 분야에서 아직 낯설어하는 여정 매핑이나 해야 할 일의 분석과 같은 개념은 교통의 특성 자체 때문에 이 분야에서 (여러 이름으로) 오랫동안 활용되어 왔다. 캐릴린은 "교통은 출발지과 목적지, 여정의 목적과 크게 관련되어 있다. 아무도 버스만 타고 싶어 하지 않는다. 그들이 여행을 떠난 이유가 무엇인가?"라며 질문한다. 이렇듯 보다 폭넓은 시스템적 관점에 대한 요구는 저소득 구직 기회에 초점이 맞춰졌을 때 특히 잘 드러났는데, 저소득 노동자의 가장 큰 문제는 늘 교통과 육아였다. "사람들은 여러 시스템에서 생활하며, 혼자서는 변화를 이룰 수 없다."라고 캐릴린은 말했다.

2012년 봄, 연방 교통청Federal Transit Administration 기금을 받은 CTAA는 이동성이 떨어지는 저소득 근로자와 기타 사람들의 취업을 도울 목적으로 신청자들이 지역 사회에서 다양한 팀을 구성하도록 독려하는 제안서를 발송했다. CTAA의 의도는 JAMI 과정을 이용하여 체계의 여러 부분을 대표하지만 보통 함께 일하지 않는 사람들 사이의 대화를 위한 것이었다. 그들은 이러한 종류의 네트워크를 활성화함으로써 지역 사회에 긍정적인 영향을 미치리라 믿었다. 동시에 현재 제안 요청에서 특정 기회 영역을 훨씬 뛰어넘는 지역 문제 해결을 위한 장기적인 능력을 발휘할 수 있다고 생각했다.

CTAA는 제출된 JAMI 제안서를 분석한 후, 도시인 뉴저지부터 인구
가 매우 적은 텍사스 시골까지, 최신 유행을 따르는 캘리포니아의 마린
카운티부터 오리건의 포틀랜드 시골에 있는 저소득층이 사는 변두리 지
역까지, 전국의 다양한 환경에서 7개의 팀을 선택했다. 팀은 CTAA의 평
가를 통해 선정되었다. 이는 지역 사회의 직장 접근 이동성 문제 해결을
위한 디자인 접근법을 가져다줄 그들의 열정과 준비 정도에 대한 평가에
기초하였다.

그들이 디자인한 프로그램은 다음과 같다. 설명을 위한 웨비나와 스
카이프 회의, 직접 방문 등을 통해 데이터를 모으고 연구 단계는 '무엇이
보이는가?'에 대하여 설명한다. 그 후에는 7개의 팀을 모두 워싱턴 D.C.
지역에 모아 '무엇이 떠오르는가?'를 구상하게 할 정상 회담을 개최한다.
정상 회담 후에 팀들은 다시 온라인에서 모여 추가로 웨비나를 시행하고
CTAA 관리자의 도움을 받아 '무엇이 끌리는가?'와 '무엇이 통하는가?'
단계를 완성하게 된다.

우선, 팀들은 디자인 개요를 작성하고 탐구 조사를 시작했다. 웨비나
는 팀들이 조사 전략을 탐색하고 계획할 수 있는 구체적인 기회를 식별
하기 위해 과제 범위를 좁힐 수 있도록 도와주었다. 그룹들이 초점을 맞
출 특정 디자인 도구를 선택하는 과정에서 캐럴린은 그들에게 여정 매핑
을 권유한다.

팀장: 각 팀은 9월부터 3월까지의 학기 동안 팀을 소집하고 추진력을 유지할 팀장이 필요하다. 우리는 경제 개발이나 노동력 개발 부문에서 팀장을 찾고 있다.

팀 구성원은 다음을 포함해야 한다.

1) 공공이나 민간 교통 사업자(버스, 밴풀, 카풀, 택시, 자전거 공유 서비스 등), 교통 관리 협회, 승차 공유 코디네이터, 이동 관리자, 교통 계획자 등 하나 이상의 이동 전문가

2) 경제개발기관, 상공회의소, 비즈니스파크협회 등 하나 이상의 경제개발 전문가

3) 인력 투자 위원회 직원 또는 이사, 원스톱 커리어 센터장, 커뮤니티 콜라주 리더, 부문 기반 연합 구성원, 지역 사회 중심 고용 및 훈련 제공자, TANF 기관 관리자, 비즈니스 서비스 담당자, 경력 전문가, 직원 지원 전문가 등 하나 이상의 인력 개발 전문가

4) 1명 이상의 소비자, 대표자 또는 구직자 또는 기타 모집단(예: 베테랑, 고령 근로자, 장애인, 저임금 근로자, 노숙자 등)

5) 기타 지역 공무원, 기술 전문가, 재단, 지역 사회 또는 근린 단체, 기타 부문 등 팀의 재량으로 선정된 팀 구성원

직장 접근 이동성 연구소를 위한 팀 구성 요건

선정된 팀

- 오리건주, 투알라틴 시티
- 뉴저지주, 에식스 카운티
- 노스캐롤라이나주, 케르타 노동력 개발 지역Kerr-Tar Workforce Development Board(캐스웰, 프랭클린, 그랜빌, 퍼슨, 밴스, 워런 카운티)
- 캘리포니아주, 마린 카운티
- 뉴저지주, 머서 카운티
- 아이오와주 북동쪽 (알라마키, 클레이턴, 파예트, 하워드, 위너시크 카운티)
- 텍사스주, 코스탈 벤드 (브룩스와 짐웰스 카운티)

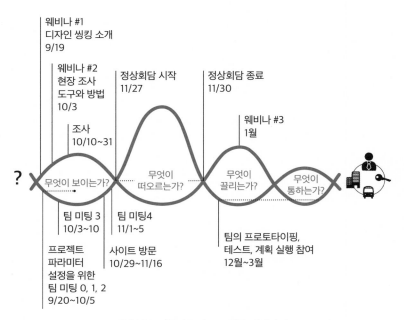

웨비나 #1
디자인 씽킹 소개
9/19

웨비나 #2
현장 조사
도구와 방법
10/3

정상회담 시작
11/27

정상회담 종료
11/30

웨비나 #3
1월

조사
10/10~31

무엇이 보이는가?

무엇이
떠오르는가?

무엇이
끌리는가?

무엇이
통하는가?

?

팀 미팅 3
10/3~10

팀 미팅4
11/1~5

프로젝트
파라미터
설정을 위한
팀 미팅 0, 1, 2
9/20~10/5

사이트 방문
10/29~11/16

팀의 프로토타이핑,
테스트, 계획 실행 참여
12월~3월

직장 접근 이동성 조사 프로젝트 타임라인

💬 여정 매핑은 가장 강력한 도구 중 하나라고 생각한다. 훈련할 때면 나는 늘 아이가 둘 있는 저소득층 어머니가 출근하려고 애쓰는 여정 매핑 사례를 제시한다. 하나의 접점으로 한정하여 경험을 개선하는 것도 좋지만 *할 수만 있다면* 여정 전체를 개선하는 것이 훨씬 더 훌륭한 결과를 낳을 것이라는 점을 강조하여 말한다. 택시 대신 무료 셔틀을 이용하도록 한다면 정말 완벽할 것이다. 그러나 전체 여정을 통해 육아와 다른 어려움을 동시에 해결한다면 어떨까? 저임금 직장인들의 경험을 어떻게 제대로 향상시킬 수 있을까?

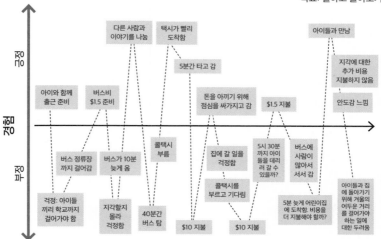

샌디(Sandy)의 고객 여정 지도

날짜: 2012년 10월
샌디: 산업단지 근무
목표: 일하고 돌아오기

긍정 / 경험 / 부정

아이와 함께 출근 준비	
버스비 $1.5 준비	
다른 사람과 이야기를 나눔	
택시가 빨리 도착함	
5분간 타고 감	
돈을 아끼기 위해 점심을 싸가지고 감	
$1.5 지불	
아이들과 만남	
지각에 대한 추가 비용 지불하지 않음	
안도감 느낌	

버스 정류장까지 걸어감
버스가 10분 늦게 옴
콜택시 부름
집에 갈 일을 걱정함
5시 30분까지 아이들을 데리러 갈 수 있을까?
버스에 사람이 많아서 서서 감

걱정: 아이들끼리 학교까지 걸어가야 함
지각할지 몰라 걱정함
40분간 버스 탐
$10 지불
콜택시를 부르고 기다림
$10 지불
5분 늦게 어린이집에 도착함. 비용을 더 지불해야 할까?
아이들과 집에 돌아가기 위해 겨울의 어두운 거리를 걸어가야 하는 일에 대한 두려움

집 > 버스 정류장 > 버스 > 버스 정류장/캡디포(Cab Depot)' > 택시 > 근무 > 택시 > 버스 정류장 > 버스 > 어린이집 > 집

어머니의 여정 지도

일을 시작해 보니 문제는 그들의 생각보다 더 복잡했다. 한 팀의 관리를 맡은 에이미는 다음과 같은 사례를 제시했다.

💬 우리 팀은 차를 소유하지 않은 사람들의 출퇴근 옵션을 개선할 방법을 찾고 있었다. 원래 과제는 출퇴근 수단을 확장할 투자를 더 많이 받는 것에 더 중점을 두었다. 그러나 팀의 경제 개발 담당자가 관찰한 바로는 직원들이 출근할 교통편이 부족하면 지각이나 결석을 하게 되고, 그러다 퇴사까지 하게 되는 경우가 종종 있음이 밝혀졌다. 이것은 기업의 수익에도 영향을 준다. 그러나 회사 대표자들 대부분이 이것을 대수롭지 않게 여겼다. 또 다른 팀원은 지역

사회의 많은 사람이 '이 사람들(즉, 차를 사용할 수 없는 사람들)'이 어떻게 일을 하러 가든 자신이 상관할 바가 아니라고 생각했다.

이러한 토론으로 팀은 방향을 다시 설정하게 되었다. 먼저 출퇴근을 위한 교통 옵션을 확장할 자금을 마련하기에 앞서 차가 없는 근로자들에 대한 공감 의식을 키워야 했다. 이를 위해 "출퇴근 교통 옵션 확장을 위해서 어떻게 지원해야 할까?"라는 질문으로 방향을 바꾸었다. 에이미는 "그들은 초기 질문에 대한 답을 성공적으로 찾기 위해서는 우선 이 문제부터 해결해야 한다는 사실을 깨달았다. 그리고 이렇게 초점을 다시 맞추는 것은 원래 계획과는 완전히 다른 방향으로 팀의 조사를 이끌었다."라고 설명했다.

팀의 창조성은 종종 통찰 자체에 그치지 않고 그들이 데이터 수집을 어떻게 완수했는지까지 확장되는 경우가 많았다. 예를 들어, 캘리포니아의 마린 카운티에서는 매우 가난한 사람들을 노동력으로부터 보호하는 문제에 대한 인터뷰를 진행하기 위해 노숙자들을 고용하고 훈련시켰다. 직원이 하는 것보다 이러한 직접적인 대화가 더 솔직하고 정확한 정보를 줄 것이라 믿었기 때문이다. (마린 카운티는 1년 뒤 교통 프로젝트 조사를 시작한다는 소문을 퍼트리기 위해 이 비정규직 노숙자들을 다시 데려오게 된다.)

'무엇이 보이는가?' 단계 결과에 따른 조사 내용은 7개의 팀이 모두 달랐다. 예를 들어, 텍사스의 코스탈 벤드 팀은 다수가 차량이 없고 지역에서 가장 빈곤하며 스페인어를 사용하는 시골 주민들에게 이 지역의 교통 서비스가 잘 갖춰있지 않다는 사실이 잘 알려지지 않았다는 것을 발견했다. 또 다른 중요한 사실은 인근의 학교와 대학들이 말단 직원에게 지속적인 출퇴근 방법을 제공하려 노력을 기울이고 있다는 것이었다. 그

들은 예산 삭감 때문에 저녁이나 주말에는 운영되지 않는 빈약한 대중교통에 의존할 수밖에 없었다. 이러한 이유로 가난한 노동자들의 대다수는 거의 두 시간에 걸친, 간혹 고물 자동차를 공유해 출퇴근하는 고충을 겪어야 했다. 그 자동차를 수리해야 할 경우(이는 상당히 빈번히 일어나는 일이다), 직원들이 제때 출퇴근하지 못해 회사와 학교 운영에 손실이 발생할 수밖에 없었다.

11월 후반에, 팀들은 두 번째 단계인 '무엇이 떠오르는가?'을 위한 상세 작업을 위해 이틀 반나절 동안 진행되는 '출퇴근을 위한 교통 접근성 정상 회담Job Access Mobility Summit'에 참석하려 워싱턴 D.C.에 모였다. 모든 팀은 정상 회담에서 아이디어 브레인스토밍에 참여하고 각자의 아이디어를 다른 팀, CTAA 고문과 공유했다. 또한, 두세 가지 해결책의 콘셉트를 프로토타입으로 만들었다. 이후 7개의 팀 사이에 강한 유대감이 형성되었다. 1년 넘게 진행된 웨비나에서 그들은, 팀원 한 명이 농담처럼 말했듯이 '담배 연기가 자욱하지 않은 방'에 모두를 모아준 것에 대해 CTAA에게 감사를 표했다.

각자 지역으로 돌아간 후 팀들은 CTAA 자문단과의 웨비나와 가상 회의를 통해 지원을 받았다. 팀들은 각자의 아이디어를 발전시켰고, 콘셉트뿐만 아니라 디자인 브리핑의 수정을 비롯해 전 과정을 몇 번이고 반복했다. 캐럴린은 "아이디어는 유레카를 외치는 순간에 나오는 것이 아니다. 바로 오래된 아이디어와 과거의 기술을 재조합함으로써 나오는 결과다. 여러 아이디어를 통합하고 해결책 플랫폼을 구축해야 한다."라고 말했다. 그다음 팀들은 가설을 표면화하였는데, 캐럴린은 이것이 특히 중요하다고 언급했다.

💬 교육할 때 우리는 '왜 그 아이디어를 선택했나? 그 이면에는 무엇이 있나? 무엇이 이것을 좋은 아이디어로 만드나?' 등의 질문을 한다. 이러한 이유로 디자인 기준을 정해야 한다. 여러 아이디어를 적용하고 그것이 어떠한 방향으로 흘러가는지 살펴보아야 한다. 우리는 초기 해결책에 착안하기보다는 여러 가지 해결책을 고려하는 팀들을 지원했다.

그다음, 이러한 가정을 테스트해 보기 위해 프로토타입을 제작했다. 각 팀은 잠재적 고객과 이해관계자들에게 제시할 자료 개발을 위해 3천 달러씩을 제공받았다. 캐럴린은 이것이 위험 감소를 위한 필수 단계라고 말한다.

💬 개시 전에 충실도가 낮은 방식으로 일단 부딪혀서 무언가를 시도해 보는 것이 요점이다. 그렇게 하면 해결책의 위험 부담을 줄이고 이것을 바탕으로 개선할 시간을 가질 수 있으므로 사람들은 그것을 사용하고 지지하고 싶어 할 것이다. 바로 그것이 우리가 장려하려 하는 부분이다.

전체 과정에서 중점을 둔 것은 실행할 수 있는 아이디어를 개발하는 것이었다. 캐럴린과 에이미는 투자자들과의 관계를 잘 유지하기 위해서는 그들의 관점과 욕망을 우선시하면서 그들을 위해 디자인해서는 안 되며, 서비스 사용자의 요구에 집중해야 한다고 말했다. 팀들은 투자자들에게 저소득 노동자들을 위한 교통 요구를 깊이 이해하고, 파생된 아이디어는 실제로 성공할 수 있으며, 투자자들의 더 큰 목표를 이뤄줄 수도

있다는 사실을 보여 주길 원했다. 캐럴린은 "투자자들에게 조사와 프로그램에 대한 위험을 감수하기 위해 그들이 한 일을 보여 주는 것은 매우 중요하다. …… 처음부터 우리는 호감도(사람들이 서비스를 원하고 필요로 하는지)나 실행 가능성(이를 성공시킬 파트너들이 있는지), 생존 능력(지속적으로 재원을 확보할 수 있는지)에 대해 이야기한다."라고 말한다.

성공의 세 가지 요소에 대해 팀들이 설득력 있는 방식으로 생각할 수 있도록 CTAA는 각 요소에 컬러 코딩을 사용하는 보고 시스템을 개발했다. 매달 각 팀은 CTAA가 목적에 맞게 조정한 (3장에서 언급한 HHS 이그나이트 프로그램이 사용한 것과 비슷한) 비즈니스 모델 캔버스의 하나인 '빌딩 블록 캔버스'를 사용하여 자신들의 생각을 담아내도록 했다.

결과적으로 7개의 팀 모두 가치 있는 아이디어를 생성하고 팀원들 사이에서 새로운 팀워크와 협동성이 생겼다고 설명하였는데, 이 중에서 소수의 인원만이 이미 서로 아는 사이였다. 뉴저지의 머서 카운티와 텍사스의 코스탈 벤드에서 온 두 팀은 자신들의 학습 개시 확장을 도와줄 투자자를 즉시 찾았다.

머서 카운티에서 돈의 흐름 따라가기

머서 카운티는 처음부터 자신들의 문제가 무엇인지 알고 있었다. 가장 임금이 낮은 직장은 I-95에서 조금 떨어진 새로운 공업 단지 두 곳이었는데, 근무 교대 시간에 이용할 수 있는 교통편이 없었고, 많은 저소득층 가정은 I-95에서 멀리 떨어진 오래된 도시에 살고 있었다. 대다수의 공업 단지 근로자들은 비정규직이며 일부는 비공식 카풀 서비스를 이용해 왔

다. 그나마 형편이 좋은 이들은 편도 25달러짜리 콜택시를 타고 출퇴근해야 했다. 그러나 팀은 초기에 이러한 교통수단 문제에 대해 어떻게 고용주를 교육해야 하는지, 또 교통 문제로 공단에 출입이 불가하다고 믿어온 잠재적 직원들에게 새로운 서비스의 사용 가능성을 어떻게 전달할 것인가에 중점을 두었다.

공업 단지 내 기업체에 관한 설문 조사 결과, 자발적인 이직률이 필요 이상으로 높은 것으로 드러났으며, 교통 문제도 어느 정도 그 원인을 제공한 것으로 드러났다. 많은 업체는 개인 이직에 발생하는 비용이 얼마인지 알지 못했으나, 두 명의 고용주에 따르면 신입 사원 한 명당 교육하는 데 드는 예상 비용은 11,000~15,000달러 사이였다고 한다. 절반에 달하는 직원들이 비공식 카풀을 사용해 출근하고, 두 직원은 NJ 트랜싯NJ Transit이 버스 운행을 시작하기 훨씬 전인 새벽 2시에 근무 교대를 했다.

설문 조사와 에스노그라피 인터뷰를 통해 사업체와 저임금 직원 모두에게 무엇이 필요한지 깨닫고 팀은 네 가지 각기 다른 콘셉트를 고안하였다. 그중 하나는 가장 가까운 정류장인 해밀턴 스퀘어에서 공업 단지까지 셔틀버스를 운영하는 것이었다. 고용주 중 하나인 아마존이 셔틀버스 자금을 지원하겠다고 했을 때, 팀은 '무엇이 통하는가?' 단계에서 이 콘셉트에 집중하기로 결정을 내렸다. 그들은 셔틀의 원래 지점에서 직원들이 탈 수 있도록 시간에 맞춰 버스를 운행하기로 NJ 트랜싯에게 약속을 받아냈다. NJ 트랜싯이 아마존의 근무 교대 시간에 맞추도록 스케줄과 운행 시간을 바꿀 것이라는 핵심 가설은 NJ 트랜싯이 머서 팀에 합류하여 첫 ZLine(새로운 서비스의 이름)의 프로토타입 셔틀 운행 개시 전까지 제대로 검증되지 않았다.

새로운 ZLine 셔틀 서비스의 학습이 시작된 지 몇 달이 지나서 두 번

째 버스의 운행이 강행되었다. 현재 셔틀은 일주일에 7일, 아침저녁으로 운행되며, NJ 트랜싯의 사용자 수가 눈에 띄게 늘었다. 아마존에 의해 셔틀버스 자금이 지원되므로 직원들은 매일 해밀턴 스퀘어에서 택시를 타느라 지불한 20~25달러를 아낄 수 있게 되고, 신뢰성이 떨어지는 비공식 카풀 문제도 줄어들었다.

팀의 다양성을 강조한 CTAA의 주장은 머서의 성공에 결정적인 것으로 나타났다. 머서 팀은 NJ 트랜싯의 초기 멤버를 포함하지 않았으나 특히 상공회의소 대표와 지역 전문대학 직장 교육 대표와는 빠르게 유대를 맺었다. 그 과정에서 팀은 NJ 트랜싯과 주의 비즈니스 활동 센터 Business Action Center를 포함하도록 확장되었다. 주지사 사무실은 마침내 머서 팀을 노동자 교통 문제를 다루는 주의 책임자로 임명했고, 이제 다른 지역 사회에서는 저소득 근로자의 교통 문제에 관한 조언을 얻고자 머서 카운티를 방문한다.

그레이터 머서 교통관리협회The Greater Mercer Transportation Management Association의 전무이사 셰릴 카스트레나키스Cheryl Kastrenakes는 디자인 씽킹에 열성을 보이며, 디자인 씽킹이 가져다준 '재미와 협동' 없이는 JAMI 팀이 문제를 해결하지 못했을 것이라고 말했다.

💬 내가 깨달은 가장 중요한 점은 최종 사용자, 심지어 그들의 정신 상태를 이해하는 것에서 시작해야 한다는 것이다. 그 이유는 바로 그들을 위해 디자인하는 것이기 때문이다. 이를테면 돈과 같은 구속에서 벗어나, 그냥 세상 밖으로 내던져야 한다. 공공 부문에 종사하는 이들에게 돈에 대해 생각하지 말고 그저 아이디어를 떠올린 다음 '두고 보자'라고 말하기는 정말 어렵다. 돈은 늘 중요하기 때

문이다.

머서 팀은 항상 자금 문제에 대해 생각하면서도, 브레인스토밍이나 예측 실험 과정을 중단시키도록 내버려 두지도 않았다. 셰릴은 "디자인 씽킹은 우리가 더 넓게 생각하고 더 나은 참여를 하며 다양한 분야에 걸쳐 협력적으로 일할 수 있게 도와주었다. 그것은 매우 중요했다."라고 덧붙였다.

◇◇◇

머서 카운티 프로젝트

문제점: 주간 고속도로를 따라 위치한 공업 단지의 저임금 일자리는 인구 밀집 지역과 교통 서비스로부터 멀리 떨어져 있다.

콘셉트: 아마존으로부터 자금을 지원을 받아 인근 교통 중심지에서 공업 단지로 가는 ZLine 셔틀 운행을 시작하고 NJ 트랜짓 서비스를 그 중심지로 옮긴다.

학습 개시: ZLine 셔틀은 2014년 7월에 운행을 시작한다. 6개월 내로, 매일 250명을 이동시키도록 한다. 그중 40퍼센트는 직장 생활을 위해 셔틀이 반드시 필요하다고 말한다.

반복: ZLine 서비스는 두 번째 차량을 구매하고 서비스를 확장했다. 운행 시간이 개선되었고 더 많은 왕복 운행 편이 제공되었다.

다음 반복: 다른 공업 지역의 회사들에게 ZLine 서비스에 대해 알려 금전적인 지원을 하도록 한다.

◇◇◇

텍사스 코스탈 벤드에서 일주하기

　남부 텍사스의 코스탈 벤드의 약 28,500㎢ 면적의 지역에서 진행되는 또 다른 JAMI 프로젝트는 머서 카운티의 출퇴근 교통 문제보다 더 큰 어려움에 직면해 있었다. 코퍼스크리스티 근처의 거의 모든 일자리가 자동차로 한 시간 이상 떨어져 있는 가운데, 코스탈 벤드의 시골 지역은 1인 소득이 텍사스주에서 가장 낮았다. 론스타주는 빈곤선 이하로 사는 사람들의 수가 두 번째로 높았다. 노동자의 대부분은 택시는 생각조차 할 수 없었으며, 효율적인 교통 서비스를 제공하려 해도 지역 인구가 너무 드물게 분포되어 있었다. 코퍼스크리스티까지 도착하는 데 성공한 통근자는 콩나물시루 같은 비공식 카풀을 이용했다.

　'무엇이 보이는가?' 단계에서 코스탈 벤드 팀은 웨비나와 훈련을 통해 배운 것을 적용해 이해관계자들을 인터뷰했는데, 그중에는 청소를 포함한 기타 서비스 직원이 필요한 대학교도 속해 있었다. 그들은 저임금 노동자의 페르소나를 만들었다. 팀이 얻게 된 다음의 두 가지 통찰로 인해 특정 관심이 유발되었다. 하나는 사람들이 이용할 수 있는 교통수단이 거의 없다는 사실에 대해서 모르고 있었다는 점이고, 다른 하나는 특히 그것에 영향을 받은 대학과 학교에서 교통수단을 제공하고 싶어 했다는 점이다.

　11월의 대표 회의에서 진행된 브레인스토밍으로 그들의 견해는 일단 확장되었다가 이후 다시 좁혀졌다. 코스탈 벤드 팀은 결국 여러 콘셉트를 도출해 냈는데, 그중 하나는 대표 회의 후 후속 CTAA 웨비나를 진행하는 동안에 생겨났다. 코스탈 벤드 교통 조정 네트워크Transportation Coordination Network의 이사 마틴 오넬라스Martin Ornelas가 설명한 바와 같

이, 그 팀은 "틀에 억지로 끼워 넣는 것처럼" 불만스러운 느낌이었다고 한다. 누군가는 취업률이 낮은 이유가 사람들이 직장에 갈 수 없어서가 아니라 교육을 받으러 갈 수 없기 때문이라고 주장했다. 어떤 팀원은 대학교의 직업 훈련 수업에 드물게 참석했다고 말했다. 그러자 3분의 1은 "근로자들을 수송시키는 것이 우리 프로젝트의 고정된 원칙인가?"라는 의문을 가지기 시작했다고 한다. 심지어 이러한 제한 사항은 제안서의 요청에 포함되지 않은 것으로 밝혀졌다. CTAA가 세운 JAMI의 목표는 '새롭거나 개선된 직장 교통 서비스 제공 해결책을 디자인하도록 지역 사회를 지원하는 것'이었다. 이 일로 코스탈 벤드는 어떠한 깨달음을 얻고, 팀의 생각을 바꾸게 되었다. 마틴은 이렇게 이야기한다.

💬 우리는 이 아이디어가 성공할 것이라고 생각하며 시작했는데, 상당히 다른 결과가 나오게 되었다. 이는 전체 과정에서 우리 콘셉트가 진화하는 모습을 보여 주는 매우 명백한 사례였다. 모든 디자인 씽킹은 학문적으로는 대학 수준의 재미있는 실습처럼 들렸지만, 실제로는 매우 실용적이라는 사실이 드러났다.

'무엇이 끌리는가?'에 대한 해답을 찾으려 코스탈 벤드 팀은 이해관계자들에게 세 가지 '냅킨 피치'를 시도했다. 첫 번째 아이디어인, 지역 병원을 위한 밴풀 제공은 평소 직원들이 어떻게 직장에 출근하는지 대해 고민해 본 적이 없는 수간호사의 마음에 들지 않았다. 상공회의소에서 제시한 두 번째 아이디어 또한 반향을 일으키는 데 실패했다. 출퇴근 교통수단에 대해서 상공회의소는 관심을 보였지만, 그들의 주요 관심사는 아니었다. 그러나 고등학생들을 대상으로 한 공익 아카데미에 교통편을

제공하는 것에는 즉각적인 반응이 있었다. 고등학생들은 이 콘셉트에 열광했다. 그 이유는 공공 안전을 위한 직업에 관심이 있는 학생들이 여름 프로그램을 들으러 갈 때 델 마 대학 공공 안전 아카데미^{Del Mar College} Public Safety Academy로 데려다줄 교통수단이 필요했기 때문이다. 아직 때묻지 않은 학생들은 이 콘셉트에 상상력을 더해 시각화했고, 자신의 앞에 더 큰 걱정거리가 놓이지 않기를 바라는 간호사나 임원들보다 팀의 스토리텔링을 더 쉽게 이해할 수 있었던 것이다. 마틴은 이에 대해 이렇게 말한다.

💬 이 아이디어는 매우 구체적이었으며 이 서비스로 혜택을 볼 사람들로 인해 빠르게 검증되었다. 학생 중 한 명이 '온종일 밖에 있을 것이다.'라고 말했는데, 그것이 실제로는 '배가 매우 고플 것이다.'를 뜻한다는 것을 깨달은 우리는 실시간으로 다시 틀을 잡아야 했다. 그 후에는 식사와 같이 실용적인 문제 해결에 중심을 두었다.

가장 큰 개편은 팀원 중 한 명이 직원 문제에 대해 고민 중이던 주 소방서장과 만났을 때 이루어졌다. 이 만남은 지역의 소방서와 경찰서, 구조 요원들의 교통 포럼으로 이어졌다. 서장들은 몇 년 동안 일하지 못했던 잠재적 신입 대원 40명을 투자해야 할 가치가 있음을 바로 깨달았다. 그들은 먼저 두 곳의 버스 운전사들에게 자금을 지원했고, 작은 일부터 하기 시작했다. 두 곳의 고등학교에서 공공 안전 아카데미로 학생들을 이동시켰다. 지역 보건소에서 제공한 점심 식사를 마친 학생들은 소방과 경찰 장비의 사용과 건물에서 내려오는 법, 지문 채취하기, 기초적인 응급 처치, 심지어는 일부 공공 서비스 행정 업무에 대해서도 배웠다.

사진 촬영 기회가 주어질 때면 코스탈 벤드 팀은 이 프로젝트를 어린이를 위한 투자이자 지역 사회 전체 개선을 위한 것으로 적극적인 홍보를 했다. 미디어의 날과 다수가 참석한 졸업식 행사는 이 프로젝트가 입소문을 타는 데 일조했다. 2014년에는 프로젝트 규모를 확장하여 더 많은 고등학생이 여름 학교에 참여했다. 학생들이 라디오 코드나 지문 채취, 심폐소생술 등에 대해 얼마나 재밌게 배웠는지에 대해 이야기하자 양측 모두에서 프로젝트 구매 요청이 들어왔고, 선견지명으로 공무원들은 대중들의 호감을 얻었다. 이러한 피드백은 팀이 다른 도시의 정부와 법정, 지방 검사 사무실, 사적 개발자, 또 다른 경제 개발 위원회와 추가적인 제휴를 맺는 데 도움을 주었다. 마틴은 한 웨비나에서 다른 팀들에게 다음과 같이 말했다.

> 지역 사회 지도층의 참여가 증가하면서, 도덕적으로뿐만 아니라 재정적으로도 기여하게 되었다. 또한, 학생들이 지역 사회로 돌아올 때 보상해 줌으로써 예상 밖의 소득을 얻게 되었다.

마틴의 말에 따르면 또 한 가지 예상치 못했던 효과는 지방에 사는 아이들이 공공 안전 아카데미에 참여하기 위해 델 마 대학에 등록함으로써 코퍼스크리스티 지역의 교통 시설을 무료로 사용하게 되었으며, 이로 인해 그들에게 사용할 수 있는 대중교통의 종류를 알려줄 수 있었다는 것이었다. 그보다 더 중요한 사실은 학생들이 대학교 환경에서 성공할 수 있을 것이라는 기대를 하게 되었다는 점이다.

아카데미 성공 두 번째 해에 접어드는 델 마 대학은 이제 교통 운행에 따라 수업 시간을 조정했다. 고등학교 상담 교사들은 공공 안전 아카데

미를 홍보하기 시작했으며, 인근 비영리 단체 '지방 경제 보조 연맹Rural Economic Assistance League'은 다른 세 개의 주까지 버스 운행을 확장할 것이라고 알렸다. 여름 학교 버스 연결은 코스탈 벤드 지역의 12개 주 중 7곳까지 닿도록 확장되었다. 아카데미의 성공은 JAMI 팀이 델 마 대학과 텍사스 A&M 대학, 코퍼스크리스티와 코스탈 벤드 고등학교를 연결하는 일일 버스 서비스를 위해 연방 교통청 운영 보조금을 획득하는 데 도움이 되었다.

한편, 더 많은 지역 경찰과 소방서들의 자금과 지원을 통해 여름 학교 여정은 계속되었다. 또한, 고등학생들과 근로자들의 통학과 출퇴근을 위한 기반을 마련하는 데 성공했다. 고등학생들을 여름 학교로 데려다준 버스의 학습 개시는 일주를 마쳤고, 저임금 근로자들에게 추가적인 기회를 제공한다는 JAMI의 초기 목표를 이루었다. 동시에 CTAA의 코스탈 벤드 교통의 모든 측면에 창조적인 사고를 주입했다. 마틴은 "디자인 씽킹 교육 후에 우리는 이제 하나의 아이디어에서 시작해 서너 개를 얻곤 한다."라고 말한다.

새로운 문제를 진전시키고 해결할 수 있는 지역적 관계 네트워크를 구축함으로써 얻는 이점은 코스탈 벤드 지역에서 발생한 후속 이니셔티브에서도 명백하게 드러났다. 마틴의 조직인 '교통 조정 네트워크'는 석유와 가스 산업을 위해 운송 관리자와 운전기사를 교육할 공간이 필요했다. 곧바로 그는 델 마 대학의 또 다른 JAMI 팀원인 앤 커닝엄Anne Cunningham에게 연락을 취했다. 앤은 운송 관리자 교육을 위한 공간을 재빨리 찾고 입학한 학생들에게 학점과 주에서 발행하는 증명서를 제공하기 위해 관련 업무에 착수했다. 오로지 공간이 필요해서 시작한 것이 지역 운송과 교통의 수준을 높임으로써 대학을 위한 모집 수단으로 변형

되었다.

남부 텍사스에서 열린 JAMI의 디자인 씽킹 회담에서 나온 결과물은 모든 교통수단의 옵션을 장려하기 위해 텍사스의 앨리스에 복합 교통 부지로 세워진 새로운 개발지 '네이터토리엄Natatorium'이 있다. JAMI 팀의 일원인 글로리아 라모스Gloria Ramos와 마틴은 텍사스의 도시 브라운스빌에 있는 복합 운송 센터로 시와 주의 공무원들을 데려가 그들에게 대량 수송과 자전거와 보행자 이동 수단, 밴풀, 개인 카풀이 실제로 어떻게 경제 전망을 향상시키는지 보여 주고 이해시켰다. 그러나 이 공무원들은 공공 안전 아카데미의 날과 졸업식을 통해 JAMI의 업무에 대해 이미 어느 정도는 알고 있었다.

그다음, 글로리아와 마틴은 함께 참여하며 주 교통부가 앨리스에 있는 시설에 대체 교통수단을 제공한다고 주장했다. 마틴의 설명은 다음과 같다.

💬 우리의 프로토타입은 브라운스빌 현장 체험이었다. 우리는 각종 운송 수단에 대해 이야기할 때 무엇을 말하려는지 사람들이 보도록 했다. 그들은 직접 보고, 느끼고, 만지면서 적어도 내부에서 일어나는 일들을 상상할 수 있어야 했다. 우리는 공무원들에게 이제 이곳 앨리스에서 우리가 무엇을 할지 상상이 가능하다는 것을 보여 주었다.

코스탈 벤드 지역의 문화적 변화는 물론 완전하지는 않았지만, 지역사회 전반에서 사고방식의 변화가 있었다. 유달리 회의적이었던 파트너조차도 디자인 씽킹의 힘을 인식하게 되었다.

마틴은 이렇게 말했다.

💬 그녀는 계획적인 사고방식을 갖고 있었고, 그들은 뇌의 다른 부분을 사용해 생각한다. 우리는 '잠깐. 그 정도의 특이성에 다르면 거기서 공상을 멈추어야 해. 지금은 상상의 시간이야.'라고 해야 했다. 이제 우리는 그 과정을 모두 마쳤고 그녀가 제품을 보았으므로 필요한 세부 사항과 지표를 알게 되었다. 디자인 씽킹의 구성을 배우고 응용한다면 지역 사회에 권한을 부여하는 데 있어서 디자인 씽킹이 일종의 사업 방식이나 사고방식이 될 것이다. 또는, 일을 처음부터 끝까지 성공적으로 마무리할 수 있는 좋은 방법이 될 것이다. …… 나는 우리가 CTAA에 참여할 기회가 주어진 것을 매우 감사히 여긴다. 어쩌면 이 방법은 정형화되거나 구조화되지는 않았지만 풍부한 결과를 도출했고, 그러한 과정의 결과로 다른 일도 용이하게 만들었다.

디자인 씽킹을 활용한 다른 사람들과 마찬가지로 마틴은 빙산 효과에 주목한다. 즉, 표면 아래에 뜻하지 않은 성과가 숨어 있는 것이다.

💬 아카데미 학생들을 델 마 대학에 등록시키는 과정만으로 성과가 나타나리라고는 아무도 생각하지 못했다. 그러나 대다수는 대학 캠퍼스에 발을 들인 적도 없고 그럴 생각도 없었으므로 델 마의 학생증을 얻는 것만으로도 그들에게는 큰 영향을 미쳤다. 자부심을 측정할 수는 없지만 그들이 자부심을 가진 것만은 분명하다.

캐럴린은 이렇듯 뜻밖의 이점은 디자인 씽킹에서는 상당히 흔한 것이지만 거의 예측하지는 못한다고 말한다. 그녀는 사람들이 드러내지 않는 요구나 욕구를 이해하는 것이 성공적으로 해결책을 찾는 유일한 방법이라고 주장하며, 그러한 이유로 CTAA는 그녀가 말하는 '최고의 공감자'가 되었다.

◇◇

텍사스 코스탈 벤드 프로젝트

문제점: 지방의 저소득층 밀집 지역에서 한 시간 떨어져 있는 코퍼스크리스티에 있는 직장과 고등 교육 센터로 가는 교통 서비스가 부족하다.

디자인 기준 재구성: 소득이 적고 지방에 사는 청소년들은 일자리 가능성에 대한 개념이 거의 없고 그러한 일자리에 도달할 방법도 거의 없다.

브레인스토밍 과정의 관점 변화: 팀은 훗날 고등학교 학생들이 지역 사회 전문대학 수업을 통해 공공 안전을 위한 직장을 가질 가능성에 대해 배우도록 돕는 아이디어를 생각한다.

콘셉트: 미래의 직원들을 찾는 것에 대해 염려하고 있는 경찰청장과 소방서장으로부터 자금을 지원받아 지역에서 여름 학기 공공 안전 아카데미까지 고등학생을 이동시킬 버스를 매일 한 시간 이상 운영한다.

학습 개시: 집중적으로 홍보하고, 더 많은 지역의 학생이 이용할 수 있도록 공공 안전 아카데미 교통 프로그램을 확장한다.

반복: 지역의 성공을 바탕으로 연방 정부의 보조를 받아 지방의 고등학교들로부터 한 시간 떨어진 두 곳의 시립 전문대학까지 매일 버스를 운행하고 학생과 저소득 노동자들에게도 교통 수단을 제공하여 기존의 문제에 대처한다.

다음 반복: 보조금이 아닌 자금 조달 방법을 모색하여 더 많은 픽업 위치를 추가하며 버스 운행이 계속될 수 있도록 한다.

◇◇◇

과정 되짚어 보기

각 팀에 대한 활동과 관점을 분류한 후, 인간 중심적이고 유연한 문제 해결 방법론의 구조를 제공하고 독특한 이해나 기회가 발생했을 때의 상황을 재구성할 수 있도록 함으로써 CTAA는 워싱턴 D.C.로부터 전국의 지역 사회들에 손을 뻗었다. 이를 통해 지역적이면서도 동시에 세계적인 것이 무엇을 의미하는지를 보여 주었다. CTAA는 지시하기보다 안내하고, 교육하고, 홍보하고, 지원했지만 자유롭게 사고하고 행동할 수 있도록 그들을 내버려 두었다.

마틴은 "관계의 성장은 풍부하다."라고 말하며 그 지역에서 형성된 새로운 네트워크들의 자금 지원 능력이 향상되었다는 사실에 주목했다. 마틴은 다음과 같이 말했다.

💬 우리는 두 건의 추가 보조금을 확보할 수 있었다. 또한, 파트너들은 망설임 없이 모든 기회에서 협업을 계속하고 있다. 현재 세 번째 보조금을 신청해 놓은 상태다.

코스탈 벤드는 현재 교통 이동성 관리를 통한 건강 개선에 힘쓰고 있다. 캐럴린은 교육자로서 어떻게 전국의 지역 리더들에게 디자인 씽킹의

가치와 단계를 알려줄 수 있는지에 대해 고민하고 있다.

💬 사람들이 디자인 씽킹 과정을 통해 도움을 얻되 압도당하지 않기 위해 기본적인 것들을 파악하고 있다. 몇 가지 주요 활동을 통해 복잡한 이동성 문제를 해결할 수 있다.

이러한 활동 중에는 고객과 이해관계자들과의 심층적인 대화를 통해 그들의 삶에 대한 통찰을 얻고, 여러 가지 옵션을 고려하며, 잠재적 해결책에 대한 핵심 가설을 파악하고, 해결책을 출시하기 전에 그러한 가설을 테스트하는 것이 포함된다. 그녀는, "신중하게 한 걸음씩 다가가야 한다. 그렇지 않으면 사람들은 '이건 나에게 너무 복잡해!'라고 생각할 수 있다. 그래서 나는 그저 변화를 만들어 낼 수 있는 가장 필수적인 활동으로 단순화시켜 나갈 뿐이다."라고 설명한다.

교통 분야에 종사하는 공무원들은 체계적인 시스템 안에서 일할 기회가 많지 않다. 따라서 문제의 한 부분만을 공략하는 단편적인 해결책을 활용할 수밖에 없다. 이전의 이야기들을 통해 보았듯, 디자인 씽킹의 초기 탐구 단계에서는 다양한 팀들이 현재 상황, 특히 팀원들이 도우려는 사람들의 삶에 대해 관점을 공유한다. 또한, 미확인 문제에 대한 혁신적인 해결책을 만들도록 돕는다. 어려운 정치적 현실과 제한된 예산에도 불구하고, 디자인 씽킹은 팀이 실용적인 아이디어를 도출하도록 돕는 동시에 더 나은 미래로 나아가기 위한 용기를 북돋아 준다.

이처럼 행동과 실험에 대한 디자인 씽킹은 더 큰 공동체 내에서 변화에 대한 열정을 만들고, 새로운 미래를 공동 창조하는 데 더 많은 참여를 이끌어 낼 수 있다.

캐럴린은 다음과 같이 설명한다.

💬 지역 리더들이 다른 지역의 리더들과 함께 여정 매핑과 에스노그
라피, 이해관계자 피드백을 통해 사람들의 삶 깊은 곳까지 들여다
볼 때 프로젝트는 우리의 정치적 문화 속에서 진전될 수 있고, 저
임금 시급 노동자들이 종종 겪는 교통 문제를 즉각적으로 최소화
할 수 있다. 우리는 팀을 기반으로 한 협회들에게 지역 사회 내에서
이동성을 개선할 추가 전략을 제시하여 지원하고자 한다. 우리는
그들이 종종 복잡한 문제에 대한 도전을 통해 그룹을 이끌 수 있
다는 확신을 갖기를 바란다. 그러나 가장 중요한 것은, 그들이 실제
사용자들과 접촉하여 시야를 넓히고 해당 지역의 주민들에게 '무
엇이 끌릴지' 파악할 수 있길 바란다.

7개의 팀 참가자들에게 이것은 매우 강력한 경험이었다. 오리건주 포
틀랜드 근교의 저소득 지역인 투알라틴에서 온 린다 모홀트Linda Moholt는
다음과 같이 생각했다.

💬 정말 멋진 경험이었다. 이 프로젝트, 즉 디자인 씽킹 활용을 통해서
실험 프로젝트를 만들 수 있었고, 우리는 두 배의 보조금을 받았
다. 그러나 늘어난 지원금보다 더 중요한 것은 새로운 프로그램을
시작하고 이행하는 데 지역 파트너들이 기여했다는 점이다. 우리는
디자인 씽킹 훈련의 모든 부분을 활용하여 새로운 방식으로 보조
금을 지원받았고, 파트너들이 혜택을 얻을 수 있도록 도왔다. 이제
우리는 디자인 씽킹을 완벽히 활용할 수 있게 되었다. 놀라운 경험

이었다.

캐럴린은 "이제 우리가 하는 모든 지원에는 디자인 씽킹이 포함되어 있다. …… 사람들이 지역 사회의 주최자가 될 수 있도록 도구를 제공하라. 이것이 바로 교육 과정의 전제다. 우리의 진정한 목표는 대화를 변화시키는 것이다."라고 말한다.

"우리의 목적은 팀들이 지역 사회의 요구를 충족시킬 수 있는 새로운 방법을 떠올릴 수 있도록 자신감을 북돋는 것이었다."라고 에이미는 덧붙였다. 우리가 볼 때, CTAA는 확실히 성공하고 있는 것처럼 보이며, 그 과정에서 오직 행동만이 지역적이어야 한다는 오래된 믿음에 의문을 제기한다. 그들의 조사는 사고도 지역적일 수 있다는 것을 보여 주었다. CTAA의 경험은 전 세계적으로가 아닌 지역의 문제를 파악하고 해결하는 데 매우 유용했다.

◇◇◇

'해결 과제' 도구

해결 과제 도구는 사람들이 그 일을 하는 이유에 대해 살펴본다. 그들이 성취하고자 하는 해결책이 무엇인가? CTAA의 경우, 일의 기능성을 높이는 것이다. 이를테면 시간에 맞춰 직장에 도착하는 것이 있다. 그러나 일반적으로는 출근 시간에 늦는 데서 오는 스트레스를 줄이는 것과 같이 정서적인 것이 중요하다. 이해관계자들의 요구에 대해 기능과 정서적 측면 모두에 주의를 기울이는 것은 가치 창조에 매우 중요하다.

◇◇◇

❿ 기술과 경험을 연결하여 혁신을 이루다

대의를 위한 도전 과제

"일단 만들어라. 그러면 이루어질 것이다."라는 말은 인류만큼이나 오래된, 혁신에 대한 철학일 것이다. 뛰어난 제품을 만들어 내기는 하지만, 가끔 인간 경험을 기술적 가능성에 종속시키거나 아무도 원치 않는 제품이나 서비스, 전략을 정기적으로 만들기도 한다. 기술 중심의 혁신 세계보다 이것이 명백히 드러나는 곳은 없다. 우리는 인간의 요구와 기술적 가능성을 어떻게 혼합해야 할까?

디자인 씽킹의 적용

기술 중심 혁신과 사용자 중심 혁신은 혁신 스펙트럼의 양극단에 놓인 것처럼 보인다. 하지만 이 두 가지가 함께 작용한다면 어떠한 혁신이 이루어질까?

오늘날 미국 교통안전청TSA보다 더 까다로운 문제에 직면한 조직은 없을 것이다. 9.11 테러 이후 미국의 교통 시스템을 보호하기 위해 만들어진 TSA의 공항 규정과 절차는 여행객들을 성가시게 했다.

더 엄격해진 보안과 탑승객 검문소 사이의 불가피한 절충에도 불구하

고 TSA는 사용자 중심적인 행동 양식을 만들고자 더욱 노력한다. 기술과 디자인 씽킹, 애자일 방식의 방법론을 융합한 이들의 리더십은 보다 편안하고 안전한 여행 경험을 만들고자 하는 목표를 뛰어넘는다. 보안 관계자와 여행객 사이의 동맹을 구축하고 종종 악의적으로 보일 수 있는 기관에 인간적인 면모를 더하는 것을 목표로 한다.

TSA는 미국에서 국세청 다음으로 가장 미움받는 정부 기관이다. 연간 약 7억 명의 사람들이 미국 공항 보안을 통해 이동하며, 이러한 여행객들의 안전한 이동은 그들에게 달려있다.

그들의 딜레마는 여행객들의 기분이 상하면 상할수록 업무도 어려워진다는 점이다. TSA가 정기적으로 언론의 헤드라인에 언급되는 일은 그리 놀랄 일도 아니며, 호의적이지 않은 경우도 종종 있다. 세계적인 문제에 대한 소식은 당면한 과제를 강조하고 있으며, 오늘날 항공 여행의 안전을 확보하려면 균형을 잘 잡아야 한다. 광선 검부터 머핀 상자, 봉지에 담긴 살아 있는 물고기까지, 여행객들이 공항에 가져오는 물건들은 매번 놀라움을 준다. 이러한 상황에 직면한 TSA는 언제나 그렇듯이 대화를 피하지 않고 능숙하게 대처할 것이다.

TSA가 마주하는 어려움을 이해하려면, 매일 압수되는 품목들이 올라오는 인스타그램 계정을 살펴보라. 권총과 자동화기, 탄약, 칼 등 정말 믿기 어려울 정도다. 그러나 사람들은 대부분 무기를 소지하지 않으며, 그저 비행기를 타기 위해 빨리 보안 절차를 통과하고 싶을 뿐이다. 속도와 안전의 균형을 맞추는 것은 결코 쉬운 일이 아니다. 최근 이 기관에 대한 연방 청문회에서 한 국회의원은 TSA의 고충에 다음과 같이 조의를 표했다.

💬 항상 우리는 줄을 길게 서야 하고 심사도 너무 오래 걸린다고 불평한다. 그러다가 보안 문제가 발생한다면, 왜 그들에게 더 꼼꼼히 진행하지 않았냐고 따져 물을 것이 분명하다.

소셜 섹터에서 종종 혁신자들은 사람들이 더 나은 선택을 하도록 유도하는 역할을 한다. 그 업무가 안전에 관한 것이라면 더욱 그렇다. 유도는 명령과 통제가 되고, 그 후 진행이 어려워진다. 대중이 미워한다고 해서 국세청이 세금을 징수하지 않는 것은 아니지만, 대중이 보안 절차에 대해 불만이 생길수록 그들의 '적대적인 의도'를 파악하기 어려워진다. 평온과 협력을 구축하는 것이 안전을 개선하는 데 필수인 것이다. 보안 검색대에 있는 사람들이 적대적이라면, 악의 없이 그저 짜증 나 있을 뿐인 군중들 사이에서 실제로 위험한 사람들을 감별해내기 어렵게 된다.

이러한 이유로 TSA는 공동의 목적의식을 세우고 여행객의 신용을 얻으려 15년짜리의 가끔 비관적이기도 한 캠페인을 내놓았다. 조사자들은 특히 (신체 스캐너와 같이) 사생활과 보안 관련 문제에 관련한 규정을 준수해야 하는 당사자가 요청의 이유와 혜택, 비용과 위험 부담을 잘 이해하고, 조직을 신뢰할 때 눈에 띄게 그것을 따르는 사람이 늘어난다고 말한다.

이 장에서 우리는 TSA가 기술과 디자인 씽킹이나 애자일 소프트웨어 개발 등 혁신 접근법의 조합을 어떻게 사용하여 이 목표를 향해 가는지 살펴보게 된다. TSA의 경험은 조직이 어떻게 기술 중심적임과 동시에 사용자 중심적일 수 있으며, 어려운 상황에서 목표를 밝히고 인간적인 면모를 더할 수 있는지 말해 준다.

우리의 이야기는 2001년에 일어난 테러 공격 한 달 뒤 TSA에 합류하여 2005년부터 2009년까지 TSA의 선임 관리자를 맡은 실리콘밸리 기업

가 출신의 킵 홀리^{Kip Hawley}의 도착과 함께 시작된다.

처음부터 킵은 여행객들을 대접하고 교육할 수 있는 새로운 방법을 찾기를 열망하면서 오늘날까지 이어지는 더 나은 관계를 구축하기 위해 의사소통 기술을 활용하는 전략을 세웠다. 의사소통의 도구로 기술을 활용하는 그들의 첫 작전은 조직과 대중 사이의 양방향 포럼을 형성하기 위한 블로그로, 첫 게시글은 킵 자신이 올렸다. 이 일로 인해 대화의 중요성뿐 아니라 양측 모두에 교육이 필요하다는 점이 강조되었고, 토론이 효과적일 것이라는 기대를 주었다.

💬 매일 2백만 명의 여행객이 TSA와 접촉을 한다. 전체적으로 아주 강렬한 경험이며 어떤 면에서는 매우 개인적이지만 동시에 비인간적이기도 하다. 서로 대화하고 듣고 신경을 쓸 시간이 없다. 보안 경찰들이 보안 검색대에서 요청하는 '이유'를 설명할 기회는 그리 많지 않으며, 그저 보안 통과를 위해 '무엇'을 해야 하는지만 말하게 된다. 그 결과 피드백과 불평은 승객들 사이에서 떠돌게 되며 실제로 서로에게서 배울 기회는 별로 없는 것이다.

우리의 포부는 TSA 문제에 대한 활기차고 열린 토론의 장을 제공하는 것이다. 우리가 진행하는 일에 대해 인내심을 갖고 기분 좋게 지켜봐 주길 바란다. 우리는 이 포럼에서 배운 점들을 검문 절차 평가에 접목시킬 것이다. 그리하여 사람들의 질문에 대한 직접적인 대답을 줄 뿐 아니라 새로운 아이디어를 갖고 도전장을 내밀며 다가올 변화에 사람들을 참여시킬 것이다. 2008년도 주요 목표 중 하나는 TSA와 승객들이 같은 편이 되어 협력하도록 하는 것이다.

TSA는 이 공약을 실생활에 적용하기 위해 다양한 외부 컨설턴트와 제휴를 맺었다. 그중 하나는 우리가 이전 이야기들을 통해 만난 적이 있는 첨단 혁신 컨설팅 회사 아이디오IDEO였다. 2009년 아이디오는 TSA를 위한 작업에 다양한 전통적인 디자인 도구를 활용했다. 여기에는 여행자 관찰 및 인터뷰, 여행의 주요 정서적 특성 확인, 여행자 프로토타입 제작, 전국 공항에서의 반응적 행동 기록 등이 있다.

아이디오의 조사 결과는 보안 검색대에 대한 스트레스 요인을 줄이고 적대적 의도를 더욱 잘 파악할 수 있도록 승객과 보안 경찰 사이의 지속적인 유대 형성의 중요성을 강조했다. 또한, 더 나은 승객 경험을 만드는 것이 지속적인 유대 형성에 큰 기여를 했다고 주장했다. 아이디오는 공항의 물리적 리디자인뿐만 아니라 기관의 모든 수준에서 문화의 변화도 요구했고, 리더십과 훈련이 필요하다고 말했다. 아이디오의 웹사이트에서 발췌한 다음의 글을 살펴보자.

💬 아이디오가 수행한 혁신적 문화의 변화는 전방의 보안 경찰부터 관리자와 임원에 이르기까지 직원들이 검색대의 보안과 전체적인 경험을 개선하는 데 매우 중요하다는 생각을 수용하도록 만들었다. …… 아이디오는 보안 검색대의 물리적 공간, 분위기 및 전략에 대한 설계도를 수립한 후, 공항 보안을 개선할 수 있는 훈련 과정을 만들었다. 이 훈련 과정은 공항 보안을 통한 승객의 여정에서 인간적 상호작용을 개선하기 위한 지속 가능한 해결책을 형성하는 것을 목표로 했다. …… 새로운 훈련에는 행동과 사람들, 보안 검색 방침의 중요성을 강조하며 동료와 승객들에게 신뢰를 주는 것이 포함된다.

2009년에 시행하여 450곳의 국내선 공항 직원 5만 명을 교육하는 것을 목표로 삼았다. TSA 관리 수석 고문이자 연방 기관 전략과 의사소통 분야에서 힘든 일을 수도 없이 겪은 린 딘^{Lynn Dean}은 이 문제에 대해 이렇게 표현했다.

💬 우리의 최종 목표는 보안 검색대에서 모든 것이 깔끔하고 고요하게 진행되어 나쁜 사람이나 악의를 가진 이가 나타난다면 바로 눈에 띄도록 만드는 것이다.

피곤하고 아무런 안내도 받지 못하여 어찌할 바를 모르는 여행객들은 무심결에 보안 절차를 지연시키고, 가끔 의도하지 않은 오류에 소란을 피우기도 한다. 이것은 문제가 되거나 수출입 금지 품목을 지닌 사람을 찾아야 할 보안 검색 요원의 주의를 분산시킨다. 결국, 이 모든 것은 높은 수준의 보안을 유지하면서 프로세스의 속도를 높이고 긴 대기 줄을 줄이는 문제로 되돌아간다.

여행객과 소통하기

수백만 명의 여행객을 위한 서비스와 교육의 필요성에 따라 2008년에 웹사이트를 비롯하여 기술과 소통할 도구를 개발하기 시작했다. TSA는 인간 중심 접근법과 창조적 방법으로 복잡한 문제들을 해결하는 데 기술을 사용하는 것을 목표로 하는 조직, 사피엔트^{Sapient}와 제휴를 맺었다. 평화로운 보안 검색대를 위한 아이디어를 진전시키기 위한 사피엔

트의 목표는, 혁신적인 웹 2.0 기술을 사용하여 여행객과 더 잘 소통하고 공항에서뿐 아니라 공항 도착 전에도 대중의 종합적인 경험을 개선하는 것이었다. 그리고 TSA의 직원들과 그들의 목표와 정책에 대한 대중의 이해를 높이고자 했다.

이 중대한 프로젝트를 수행하기 위해 사피엔트는 창조적 전략가와 기술 전문가로 이루어진 다양한 팀을 꾸렸다. TSA 쪽에서는 린 딘 전 행정실 선임 고문과 정보 기술IT 담당 보좌관인 닐 보너Neil Bonner가 공동 대표로 합류했다. 팀은 '퓨전SMFusionSM'이라는 워크숍을 활용한 사피엔트의 인간 중심 애자일 방식의 접근법을 사용했다. 이 과정을 탐구하는 것은 애자일 소프트웨어 개발 기술과 같이 현재 인기 있는 다른 혁신 방법에 디자인 씽킹이 어떻게 작용하는지 알게 해 준다. 애자일 모델은 고객과의 공동 창조를 통해 프로토타입을 반복적으로 구축하여 사용자의 요구에 초점을 맞춘 디자인 씽킹 방법을 활용한다.

사피엔트의 퓨전SM 워크숍 모델은 요구 사항 개발의 경험을 바꾸고 해결책이 구축되기 전에 고객들이 이를 시각화하도록 돕기 위해 디자인되었다. 폭포수 모델waterfall model과 같은 전통적인 소프트웨어 개발법에서는 요구 사항을 먼저 명시한 후에 개발자들이 그것에 대한 해결책을 구축한다. 그리고 이후에 품질 보증을 위한 검증을 거친다. 이러한 일련의 과정은 사용자들과 반복적으로 공동 창조를 할 여지를 거의 남기지 않는다. 검증되지 않은 예측과 가설은 종종 요구 사항의 의미와 유용성에 오해를 불러일으킨다. 퓨전SM 워크숍은 각기 다른 관점과 개념을 하나의 비전으로 통합하기 위해 크로스 펑셔널 팀cross functional team(각 부서에서 직원을 뽑아 구성한 팀)을 만들었다. 워크숍을 통해 가장 원했던 결과는 비즈니스 요구 사항과 실행 계획을 포함하는 명확한 로드맵을 만드는

것이다. 사피엔트의 과정은 여러 단계를 포함하는데, 그중에는 (1) 착수, (2) 준비와 조사, 분석, (3) 실제 퓨전SM 워크숍, (4) 종합 및 결과 요약이 속해 있다.

우선 착수 단계에서는 기회를 포착한다. 준비와 조사, 분석 단계에서는 높은 수준의 목표가 형성되고 적절한 참가자들이 선정되며 계획이 구상된다. 이 단계에서는 문제 파악, 방향 제시, 디자인 개요 작성, 핵심 이해관계자 선별 등 디자인 씽킹 프로세스의 초기 작업을 진행한다. 종종 그러하듯 여러 번의 반복을 통해 목표를 설정할 수도 있다. 조사 단계는 다가올 워크숍에 대비하는 중대한 준비 과정이다. 공통의 언어와 틀을 만들어 이해관계자와 공유하고 조율하는 것이 목표다. 워크숍의 원활한 대화를 촉진하기 위해 여정 지도와 페르소나와 같은 도구가 사용된다. 그 과정에서 내내 강조되는 것은 모두가 이해할 수 있는 명확한 언어를 사용하는 것이다. 여행자 페르소나와 여정 매핑과 같은 시각화는 글로 쓰여진 언어를 명확하게 만들어 토론을 가능하게 한다. 초기에는 시각화를 통해 우리의 관점을 목표 이해관계자의 관점으로 전환하게 해 주고, 이후 모든 팀원과 이해관계자가 동일한 방식으로 개념을 구상할 수 있도록 도와준다.

퓨전SM 워크숍 자체는 그룹이 만나고 중점 세션을 위해 해산하였다가 다시 모이는 반복적인 회의 과정을 포함한다. 매회 아이디어를 포착하고 토론하기를 반복한다. 누가 참석했는지에 대한 목적을 가지고 대화를 빠르게 진행시켜 줄 직접적인 관련이 있는 정보에 집중하는 것이 중요하다. 초기 단계에서 이해관계자들은 디자인 기준이 확립된 통찰을 얻기 위해 함께 조사 데이터를 수집한다. 이후 단계에서 해결 방법을 중심으로 토론을 이어나간다.

사피엔트 퓨전SM 과정

워크숍 참가자 중에는 해당 분야 전문가나 워크숍 관리자, 주도적인 촉진자, 위기 관리자도 포함되어 있으며, 모두에게 업데이트와 변경 사항을 전달해 줄 작성자도 있었다. 퓨전SM 워크숍의 참가자 수는 보통 15명에서 24명을 기준으로 하지만, 상황에 따라 40명까지도 늘어날 수 있다.

참가자들이 다양한 관점을 표현하고 여러 측면을 고려하며 동일한 이해 수준에 도달하기 위해서는 물리적 공간과 질적 촉진 모두 중요하다. 사피엔트는 믿음직한 조언자로 컨설턴트 한 명을 고용하는 것이 과정에 도움이 된다고 믿는다. 주도적인 촉진자의 역할은 대화의 흐름을 활발하게 하는 동시에 계획을 따르도록 하는 것이다. 사피엔트 접근법의 핵심 중 하나는 방에 있는 모두가 동등한 입장에서 목소리를 낼 수 있으며 이에 귀 기울일 것이라는 중요한 철학이다. 고위 경영진조차 직급을 버리고 참여하도록 하는 게 핵심이다.

시각화는 필수적이다. 이러한 이유로 회의실에는 화이트보드를 사방에 배치해 둔다. 이는 가시성을 확보하여 모두가 이해할 수 있도록 워크숍의 틀을 명확하게 잡는 것이 목적이다. 참가자들은 단순히 어떠한 아이디어에 반대 의견을 낼 수 없다. 대신, 그들은 반대 속에 내재된 과제를 해결함으로써 관점을 이어가야 한다. 어떠한 요구 사항에도 절대로 안 된다고 대답할 수 없으며, 바로 앞의 말에 동의하며 여기에 덧붙여 쌓아가야 하는 '예, 그리고……'라는 즉흥적인 코미디 기법과 유사하다. 이는

어떠한 관점에 대한 이해를 확보하며 아이디어의 비판이 아닌 확장을 장려한다.

최종 결과는 크로스 펑셔널 팀과 파트너의 다양한 관점뿐만 아니라 사용자 요구와 가치를 포함하는 기본적인 요소를 바탕으로 구축된 결과물을 보여 준다. 성공적인 퓨전SM 워크숍 후 팀들은 새로운 프로젝트 선언서와 사업 요구 사항 문서, 로드맵, 과정 흐름표, 행동 계획을 갖추게 된다.

여행자 경험 탐구하기

TSA 팀의 과제는 여행자의 경험을 탐구하고, 소통하고 교육하며 더 나은 서비스를 위한 방법을 찾고, 그런 다음 그들이 배운 것을 토대로 웹사이트를 근본적으로 개편하는 것이었다. 우리가 이야기해 온 디자인 씽킹 접근법과 유사한 과정에서, 그들의 여정은 사업 파트너뿐만 아니라 다양한 유형의 여행자의 관점에서 여행자의 여정을 폭넓게 검토하는 것으로 시작되었다. 이러한 에스노그라피 조사를 통해 전에는 알려지지 않았거나 상대적으로 덜 중요한 것으로 여겼던 승객 요구에 대한 문을 열게 되었다.

TSA 팀은 보안 검색대를 평온하게 유지하는 것은, 곧 여행자들이 그곳에 도착하기 훨씬 전부터 여행자 전체의 여정을 따라 어떤 일들이 일어나는지 세심한 주의를 기울이는 일이라는 사실을 알게 되었다. 린은 다음과 같이 설명한다.

💬 보안 검색대에서 겪는 문제점은, 나쁜 의도는 전혀 없지만 공항에 오기까지 여러 가지 불쾌한 일을 겪어 마치 나쁜 의도가 있는 것처럼 보이는 한 사람으로부터 시작된다. 많은 문제는 '공항에 오기 전까지는 몰랐다.'라는 말에서 비롯된다. 처음부터 여행자들에게 필요한 정보를 제공하면 승객은 비용을 절약하고 스트레스도 줄어 보안을 향상시킬 수 있게 된다.

TSA 팀은 교통 체증과 주차 문제, 커피숍과 신문 판매점 앞의 긴 줄과 같은 이유로 공항에 가는 것 자체가 스트레스가 되는 경우도 종종 있다는 사실을 알고 있었다. 승객은 이미 짜증이 나 있는 상태로 여정의 종착지인 보안 검색대로 가게 되는 것이다. 이러한 이유로 사람들이 공항에 도착하기 전에 필요한 정보를 제때 제공하는 것이 팀의 과제가 되었다. 하나의 예로 와인 농장에서 휴가를 보내고 와인을 사 오거나, 기내 수화물에 값비싼 화장 크림을 넣은 여행객은 이러한 물품들에 대한 제한 사항을 미리 알아야 한다. 즉, 와인이나 화장품 등의 수화물을 챙기는 그 순간에 승객들은 자신의 휴대전화로 무엇을 가지고 탈 수 있는지 검색하여 알아볼 수 있게 해야 한다는 것이다.

TSA는 보안 요원과 고객 연락 센터의 직원, 변호인단으로 구성된 크로스 펑셔널 팀을 꾸렸다. 린은 변호사들을 핵심 주체로 꼽았다.

💬 우리는 법률 부서와 함께 손을 맞잡고 일을 했다. 정말 놀라웠다. 변호사들은 보통 안 된다고 말하는 것에 익숙한데, 우리 변호사들은 '긍정의 답을 내리고 싶지만, 법적으로 가능한지 확인해 보겠습니다.'라고 말해 주었다.

사피엔트에서 경영, 디지털, 비즈니스 전략가로 일한 적이 있는 경영 컨설턴트 톰 스웨트맨^{Tom Sweatman}은 크로스 펑셔널 팀의 활용이 퓨전SM 과정의 핵심 요소라고 말한다.

💬 TSA는 이니셔티브나 프로젝트가 무엇인지와 상관없이 그룹 전체에 승인 라인을 만들기 시작했다. 각 부서나 특정 전문 분야에는 각각 맹점과 우선순위가 있을 것이다. 따라서 모든 핵심 이해관계자들을 회의실로 불러들여 더 큰 그룹으로서 이러한 우선순위와 필요를 제기하도록 한다면 성공 가능성을 더 키울 수 있다.

해결하기 어려워질 때까지 문제를 회피하기보다는 그것이 발생하면 바로 해결하려는 노력이 중요하다. 팀은 더 많은 변수를 관찰하여 나중에 붕괴될 가능성이 적은 해결책을 만들기 위해 많은 투자를 하고 있다. 이것은 팀원들을 고립되고 좁은 관점에서 혁신적인 변화를 촉진시키는 넓은 관점으로 전환할 수 있도록 만들었다.

TSA는 또한 다른 기관에 정보를 요청했다. 해양 기상청에 연락하여 날씨 관련 정보를 받고, 연방 항공국에서는 비행 상태에 관한 정보를 받았다. 팀 회의에서 린은 빠진 사람이나 함께 일해야 할 사람이 더 있는지를 물었다. 그녀는 어떠한 사람도 혼자서는 모든 해답을 다 얻을 수 없다고 강조했다.

5장에서 다룬 모내시 사례에서 보았듯이, 그 팀은 전통적인 정량적 데이터의 사용을 에스노그라피 조사와 결합했다. 그들은 항공 여행에 대한 설문 조사뿐 아니라 TSA의 포커스 그룹 조사를 포함한 2차 조사와 기존의 조사 자료를 살펴보았다. 또한, 전국의 보안 검색대에서 매일 작

성한 보고서를 살펴보았다. TSA 웹 분석가와 고객 연락 센터의 보고서도 검토하였다. 직원들을 위한 온라인 의견 수집함인 'TSA 아이디어 팩토리'를 통해 받은 제안 사항도 고려했다. 마지막으로, 스마트폰이 통용되고 있었으므로 사람들이 모바일 기기를 어떻게 사용할지를 중심으로 조사가 진행되었다.

1차 조사는 내부, 외부 이해관계자들을 모두 포함한 인터뷰로 진행되었다. 내부적으로는 직원들과 공항 검열을 진행하는 전방 보안 경찰들을 대상으로 인터뷰했다. 외부적으로는 다양한 구역의 여행객을 대상으로 15개의 인터뷰를 진행했다. 이 외에도 사피엔트는 200명의 출장 승객들을 대상으로 설문 조사를 시행했다. 이렇게 하면 다른 여행객에게도 도움이 될 수 있다고 믿었기 때문이다.

조사에 따라, 여행자 경험을 상세히 설명하는 여정 지도가 만들어졌다. 여정 지도 위의 순간들은 준비와 정보가 부족한 여행자들의 불안감을 야기시킨다는 것을 보여 주었다. 여정 지도는 퓨전SM의 워크숍 과정을 통해 유효성을 검증받으며 개선되었다.

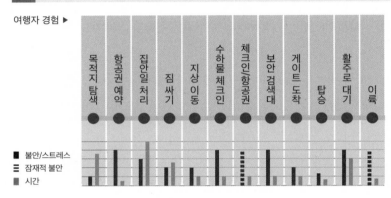

이 모델은 여행자 경험을 추적하고, 경로에 따른 공통된 고충을 표현한다.

여행 준비에 대한 발견

통찰
아래의 모델에서, 사용자가 여행할 때 받는 스트레스의 양과 비교하여 소비 시간을 살펴보라. 대부분 검색대에서 줄을 서는 것은 상대적으로 적은 시간이 소요되지만, 이 시간에 스캔에 대한 준비를 하는 여행객은 거의 없다. 그러나 일단 줄의 맨 앞에 서게 되면, 주머니를 비우고, 노트북 컴퓨터를 꺼내고, 물병이나 지퍼락 백을 처리하는 문제로 불안이 엄습하게 된다.

권고사항
- TSA는 사전에 여행객에게 심사 준비에 도움이 되도록 정보를 제공한다.
- TSA의 임무 수행의 중요성과 여행 중인 사람들이 어떻게 중요한 역할을 하는지에 대한 정보를 제공한다.

여행자 경험 ▶

목적지 탐색 | 항공권 예약 | 집안일 처리 | 짐 싸기 | 지상 이동 | 수하물 체크인 | 체크인항공권 | 보안 검색대 | 게이트 도착 | 탑승 | 활주로 대기 | 이륙

■ 불안/스트레스
☰ 잠재적 불안
■ 시간

여행자 경험을 나타내는 여정 지도

여행자 부문별 주요 사용자 요구에 집중하기

여행자의 목표와 불편 사항, 요구에 대해 깊이 이해할 수 있도록 다양한 승객 유형을 대표하는 상세한 고객 페르소나가 만들어졌다. 팀은 단골이나 출장 여행객, 가족 여행객, 여가 여행객 등, 주요 여행자 페르소나에 초점을 맞추어 이러한 승객들의 요구를 어떻게 대처하는 것이 최선인지 탐구했다. 각 여행자의 여정을 이해함으로써 팀은 각 유형의 승객들과 소통하고 교육하는 방법을 찾을 수 있었다.

여정 지도는 각 여행자 페르소나의 중요한 요구 사항도 보여 주었다. 이처럼 풍부한 데이터를 통해 팀은 근본적인 사용자의 요구를 충족시킬 '최소기능제품minimal viable product'을 디자인할 수 있었다. 핵심 여행자 유형에 집중함으로써 팀은 해당 유형의 사용자들에게 무엇이 꼭 필요한지에 집중할 수 있게 되었다. 이 '큐레이션' 측면은 디자인 씽킹과 애자일 방식의 방법론에 있어서 핵심적이었다. 큐레이션은 디자인 씽킹에서 주요 통찰을 발견하고 디자인 기준을 만들 때 일어난다. 이 핵심적인 활동은 '무엇이 보이는가?' 단계를 수행하고 '무엇이 떠오르는가?' 단계에서 아이디어 생성을 촉진하는 간단한 조건들로 변환하게 해 준다. 가능한 모든 기능과 정보를 해결책에 포함하는 대신, 사용자 요구에 집중함으로써 해결책에 실질적 가치를 더해 줄 기능의 기획, 개발을 간소화하는 것이 목표다.

이 팀은 여행객이 어떻게 공항까지의 여정을 경험하고, 고급 정보가 여정을 원활하게 해 주며, 보안 검색대를 평화롭게 만드는지 보여 주는 삽화를 그렸다. 이를테면, 매주 공항을 이용하는 출장 승객의 가장 큰 관심사는 보안 검색대를 빠르게 통과하는 것이다. 따라서 출장 승객은 대기 시간과 공항의 상태에 따라 언제 공항으로 가야할지 결정할 수 있게 되므로, 그들에게는 이것에 초점을 맞추는 것이 중요했다. 빈도가 좀 더 낮은 휴가 여행객은 기내 휴대 가능 품목에 더 신경을 쓸 것이다. 와인 농장으로 휴가를 떠나는 여행객은 공항에서 보안 검사를 받을 때가 아니라 도착 전에 이러한 정보가 필요하다. TSA는 여행객들이 언제 답을 필요로 하는지, 그들이 어떻게 정보를 검색하는지 파악한 후 '나는 비행기를 탈 때, 이것을 가져간다.' 도구를 만들었다.

빈도가 낮은 승객부터 높은 승객에 이르기까지 광범위한 스펙트럼에

대한 기능이 개발되었다. 그러나 빈도가 높은 승객을 위해 개발된 도구는 빈도가 낮은 승객에게도 가치가 있었고, 그 반대도 마찬가지였다.

대기 시간에 대한 정보는 비즈니스 여행객에게 특히 중요했지만, 다른 여행객에게도 도움이 되었다. 알람을 듣지 못했거나 차가 막히는 일은 누구에게나 일어날 수 있으므로, 공항으로 서둘러 가는 모든 승객은 보안 검색대의 대기 시간에 대해 걱정한다.

여정 지도와 여행자 페르소나 등 조사 및 발견 과정에서 생성된 도구들은 워크숍을 진행할 때 필수적인 요건이 되었다. 이 단계에서 참가자들은 추가 정보를 공유하고 이를 조정하거나 추가할 수 있다. 이러한 항목들은 작업을 진전시킬 공통의 틀과 언어를 구축했다. 워크숍 기간에 교통안전청 웹 전략의 목표는 명백하게 제시되었다. 여기에는 1차 목표와 그것을 지원하는 보조 목표도 포함되어 있었다. 1차 목표는 여행객들을 보안 검사에 대비시키고 TSA의 직원과 임무, 정책에 대한 대중의 이해를 높이는 것이다. 부차적인 보조 목표는 진정성 있는 관련 정보를 적시에 제공하고, TSA의 역동적인 특성에 대한 기대치를 설정하고, 직원들에게 재능 있고 지적인 이미지를 심어 주는 과정을 포함했다. 도구나 특성과 관련하여 내려진 결정은 이러한 목표에 따라 평가될 것이다.

이후 어떠한 행동을 취해야 할지 설정하기 위해 전략 경험의 구조가 개발되었다. 이 구조는 여행자들이 TSA 웹사이트의 디자인과 시행, 유지 과정에 참여하도록 '참여, 유인, 확장Engage, Attract, and Extend'의 단계를 포함했다. 각 단계는 특정 임무 실행에 대한 세부 사항을 포함하고 있었다. '참여' 단계에서는 사용자의 요구와 TSA의 브랜드를 반영한 웹사이트TSA.gov를 디자인하고 만든다. '유인' 단계는 온램프를 제공하고 여행자들에게 새롭게 디자인된 웹사이트를 알리는 노력이 요구된다. 그리고 '확

장' 단계에서는 지속적인 대화와 피드백을 허용한다. 타임라인이나 로드
맵(링오브케리 이야기에서 본 것과 유사함)은 작업이 어떻게 진전될지를 명확하
게 보여 주고 자세하게 설명한다.

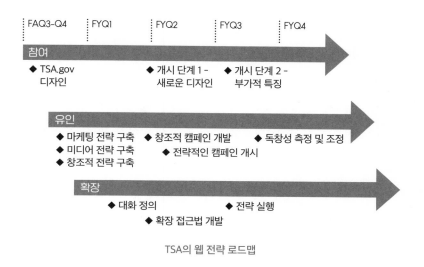

TSA의 웹 전략 로드맵

페르소나

페르소나는 가장 인기 있는 디자인 도구 중 하나이다. 페르소나는 우리가 다양
한 종류의 이해관계자들을 대표하고자 제작하는 허구적인 인물의 원형이다. '무엇
이 보이는가?' 조사 단계에서 모은 실제 데이터를 바탕으로 하고 있지만, 실존하는
한 사람이 아닌 우리가 인터뷰한 여러 사람의 특징을 종합한 것이다. 우리는 이것
을 사용해 이해관계자들에게 인구통계학적 설명이 아닌 이름과 도전 과제, 해야 할
일을 가진 살아 있는 사람으로서 생명을 불어넣는다.

최고의 계획

TSA 팀은 부정적인 순간을 맞이하게 되는데, 개정된 웹사이트의 개시를 하루 앞두고 국토안보부가 모든 기관의 웹사이트에 대해 동일한 형식을 따르라는 정책 개정안을 갑작스럽게 발표했기 때문이다. 이러한 개정안으로 인해 웹사이트 개시는 지연되고, 팀은 국토안보부의 지침을 따르는 데 필요한 변경 사항을 검토하게 되었다.

그러나 팀은 단념하지 않고, 모바일 앱의 개발에 집중하였다. 앱 개발은 여행자들의 참여와 유인을 유도하는 채널을 찾기 위한 프로젝트 요구 사항 중 하나였을 뿐만 아니라 예산도 맞았다. 웹사이트를 위한 광범위한 초기 연구는, 웹사이트만이 아닌 소통을 위한 다른 채널들의 기반을 제공했다. 모바일 앱은 빠르게 프로토타입 제작 단계로 넘어갔다. 아이폰은 2007년에서야 처음으로 출시되었지만, 사람들은 이미 문자 메시지와 이메일 용도 이상으로 스마트폰에 관심이 있었다. 린은 다음과 같이 말했다.

💬 누구에게도 필요하지 않다면, 우리도 앱을 만들려고 하지 않았을 것이다. 그러나 비행기를 탈 때마다 어떤 이유에서든 휴대폰을 꺼내 드는 사람들을 보았다.

개발이나 프로토타입 제작 단계에서 TSA의 반복 주기는 계속되었다. 첫 사례에서 (제안된 특성과 기능을 나타내는 틀인) '와이어프레임wireframe'을 신속하게 만들어 디자인과 기능을 검증하였다. 팀은 빠르고 반복적인 주기로 강력한 마지막 단계를 갖춘 작업 프로토타입을 제작하기 시작했다.

사용자들에게 특정 작업을 수행하길 요청했으며, 참관자들은 각 작업을 완수하는 데 사용된 클릭 수와 시간을 확인했다. 톰은 다음과 같이 설명하였다.

💬 무언가를 디자인할 때, 그 대상과 너무 가까운 경우가 많다. 직관적 경험이라고 생각하는 것이 전혀 직관적이지 않을 수도 있다. 그러므로 우리는 구체적인 테스트를 통해 전달하려고 하는 디자인이 더 깔끔하고 효율적이며 더 나은 결과를 가져온다는 사실을 검증해야 한다.

디자인과 테스트는 소규모로 진행되었다. TSA 팀은 사피엔트가 제공하는 앱과 함께 전화기 프로토타입을 가져가 주변 부서의 동료들에게 앱을 활용하도록 요청했다. 시간과 접근 제한 문제에 대한 간단하면서도 효과적인 해결책이었다. 프로토타입에 대한 사용자의 실제 반응을 관찰하는 아이디어는 성공적인 학습과 반복을 위한 핵심 요소이다. 린은 이렇게 설명한다.

💬 시간이 흐르면 앱도 진화해야 한다는 사실을 알고 있었다. 새로운 절차가 더해지거나 보안 규정이 바뀌기라도 하면 변화를 주어야 했다. 앱이 출시된 후에도 그 과정에서 무엇인가 배울 수 있을 것이다. 나는 당신이 그 사실을 알고 시작해야 한다고 생각한다.

그리고 TSA도 이 사실을 알게 되었다.

MyTSA 업데이트

2010년 6월에 출시된 MyTSA 앱은 피드백을 바탕으로 지속적으로 업데이트되었다. 초기 업데이트 중 하나는 '나는 비행기를 탈 때, 이것을 가져간다.' 도구에서 검색할 때 세 글자만 입력하면 전체 검색이 되는 기능을 추가한 것이다. 그뿐만 아니라, '라이트 세이버light saber'와 '라이트세이버lightsaber' 둘 다 입력할 수 있는 여러 가지 스펠링 형식도 포함되었다. TSA 직원들의 인간적인 면모를 더하기 위해 다음과 같은 유머 요소 또한 첨가되었다.

💬 불행히도 현재 진짜 광선 검을 만들 기술은 존재하지 않습니다. 하지만 기내와 위탁 수화물에 장난감 광선 검을 넣을 수는 있습니다.

승객이 '코끼리'라는 단어를 검색하면, "네, 우리 앱에 '코끼리'라는 검색 결과가 있어요!"라고 응답을 시작한다.

도구는 초기에 허가와 금지 품목 모두를 포함한 1000가지 항목으로 시작했다. 현재 이 목록에는 4,600가지가 있으며 다중 설명을 포함한다. 린은 "사용자들은 무엇이 효과가 있고, 없는지에 대해 알려주었다. 아이튠즈iTunes에 대한 피드백을 보았는데, 사람들은 무엇이 좋고 싫은지에 대해 의견을 남겼다. 그것으로 우리는 업데이트를 할 수 있었다."라고 설명한다. 오늘날, 사용자들은 이 도구에 항목을 제안하고 데이터베이스에 추가할 수 있게 되었다.

그 후로, 'TSA Pre✓®'가 MyTSA 앱에 통합되었다. 2011년에 출시된 TSA Pre✓®는 여행자가 보안 검색대를 빠르게 통과할 수 있도록 사전 상

태 점검을 도와준다. TSA는 이노센티브^{InnoCentive} 웹사이트에 아이디어를 모집한다는 공지까지 올려, 사람들이 모든 유형의 여행자에 부합할 수 있는 더 효과적인 점검 과정을 만들 방법을 제시하도록 요청하였다. 최고의 아이디어를 제시한 사람에게는 5,000달러의 상금도 약속했다.

이 앱은 이제 또 다른 소통 채널인 유튜브에 올라온 TSA 비디오 링크도 개시하고 있다. 사용자들은 여정을 도와줄 간단하고 짧은 동영상을 클릭하게 된다.

여행자들이 쉽게 정보를 얻을 수 있도록 '똑똑하게 입고 똑똑하게 짐 챙기기', '액체와 에어로졸, 젤', '아이들과 여행하기', '병무청' 등의 항목이 추가되었다. 사용자들이 알지 못할 수도 있는 팁이나 유용한 정보의 목록은 추가로 '알고 계셨습니까?'라는 문구와 함께 화면 하단에 자동으로 뜨게 된다. 이를테면, '12세 미만의 어린이는 보안 검색대에서 신발을 신고 있어도 괜찮다.'라는 정보가 제공된다. 이러한 팁과 함께 더 자세한 정보를 확인하려면 어디로 가야 하는지에 대한 안내도 있었다.

완벽한 앱을 출시할 방법은 없지만, 피드백을 반영하여 지속적으로 진화하는, 잘 기획된 사용자 중심 도구 디자인을 출시할 수는 있다. 요점은 꾸준하고 직접적인 피드백을 추구하는 것이다.

마침내 2012년에 리디자인된 TSA 웹사이트가 출시되었으며, MyTSA 앱의 학습이 웹사이트 내에 포함되었다.

작은 단계로 위험 부담 최소화하기

7억 명의 여행자와 적당한 때에 편리한 방식으로 소통하는 것은 분명 어려운 일이다. 일어날 수 있는 모든 상황을 예측하기란 힘들다. 더욱이 끊임없이 변화하는 국제 상황에서 위험 부담을 없애는 것은 특히 불가능하다. TSA는 콘셉트 포트폴리오를 제작하고, 서비스와 보안의 주요 임무를 지원할 해결책을 주도적이고 진취적으로 프로토타이핑하여 위험을 효과적으로 관리해야 한다. 지연 상황과 불만이 발생하기 전에 다양한 의사소통 도구를 사용해 이를 예측하고 해결한다면, 그들의 궁극적 목표에 한 걸음 나아갈 수 있을 것이다.

대중에게 더 나은 서비스를 제공하기 위해 소통의 채널을 열고 싶어 했던 킵의 초심으로 돌아가 보자. 킵의 지원으로 시작된 최초의 새로운 소통 창구는 블로그였다. 오늘날의 시점에서 볼 때 블로그는 시시해 보일 수도 있지만 2008년에는 획기적이었다. 블로그를 운영하는 연방 기관은 TSA가 처음이 아니었지만, 사람들이 서로 소통하고 의견을 나누도록 한 것은 최초였다. 그러나 이는 반발의 가능성을 고려했을 때 위험천만한 일이었다. TSA는 자체 법률 팀을 통해 블로그를 정리했지만, 국토안보부에서는 해명을 요구했다.

다행히도 TSA의 블로거 보브 번스^{Bob Burns}는 이미 큰 인기를 끌고 있었으므로 이를 중단시키기는 어려웠다. 실제로 블로그의 초기 게시물에는 각각 100개가 넘는 댓글이 달렸으며, 그중 대부분은 여행자가 TSA 검열 과정에서 겪은 고충을 격렬하게 표현하는 내용이었다. 블로그는 전국적으로 각종 매체의 관심을 끌었고, 이로 인해 트래픽이 증가했다. 일부 독자들은 터무니없는 댓글에 대해 TSA를 변호하기도 했다.

실제로, 블로그는 이러한 종류의 대화를 자극하기 위해 노력했다. 이것은 TSA와 여행객 사이의 진정성 있고 열린 대화를 구축하려는 첫 시도였다. 여행객과 TSA와의 더 나은 관계를 구축하기 위해 그들은 블로그 게시물과 댓글 영역의 질의응답을 통해 기관이 하는 일과 이유에 대해 소통하기 시작했다.

블로그의 성공에 힘입어, TSA가 추진하는 다른 커뮤니케이션 이니셔티브로는 2013년부터 시작된 인스타그램 계정과 2015년부터 시작된 트위터 고객 서비스 계정(@askTSA)이 있다. 2016년에 TSA는 페이스북 메신저를 통한 서비스를 제공하는 첫 연방 정부 기관이 되었다. TSA 국장 피터 네펜저Peter Neffenger는 "우리는 트위터와 페이스북 메신저 등의 혁신적인 도구를 사용해 계속해서 여행자 경험과 보안 효율성의 개선에 힘쓸 것이다."라고 말한다.

💬 제공하는 서비스의 질을 향상시키기 위해 소셜 미디어를 사용함으로써 여행자들을 실시간으로 돕는 동시에 교통 보안을 최우선으로 유지할 수 있다.

이러한 노력은 여행자들이 TSA와 수시로 대화하게 해 주는 수단을 계속해서 확장시키고 있다. 현재 이러한 채널을 통한 신속한 지원을 목적으로 시각화하여 여행자들이 궁금해하는 기내 수화물의 사진을 공유하게 되었다.

TSA의 블로그와 인스타그램 계정 모두 오늘날에도 인기가 있으며(인기 웹사이트 '제저벨Jezebel'은 최근에 이 인스타그램 계정을 "놀라울 정도로 웃기다"라고 표현했다), 둘 다 TSA를 인간미 있게 만들었다. 여기에는 TSA가 직면한 문제

와 안전한 항공 여행을 제공하는 가치를 설명한다. 매일 기내 수화물에서 다른 금지 품목은 말할 것도 없고 7~8개의 총이 발견된다는 사실을 알게 된다면 보안을 최대화하는 동시에 대기 시간을 최소화하려는 그들의 어려움을 더욱 잘 이해할 수 있게 된다.

대중과의 의사소통을 위해 그들에게 손을 내밀 때에는 불가피한 위험이 수반된다. 그러나 이러한 행동은 학습과 수정, 반복이 반드시 필요하다. 우리가 이것을 통해 배운다면 그것은 실패한 것이 아니다. 어떠한 콘셉트가 실패할 것이라는 위험은 늘 존재한다. 오늘날의 환경에서는 아마도 소셜 미디어의 반격을 받겠지만, 행동하지 않아서 생기는 위험이 훨씬 크다고 믿는다. 인간 중심 디자인은 우리가 소통하려 할 때 불가피하게 노출되는 위험을 관리할 수 있게 도와준다.

과정 되짚어 보기

MyTSA는 현재 백만 회 이상 다운로드되었다. 이것은 유료 광고에 대한 연방정부의 제재를 고려했을 때 꽤 대단한 업적이다. 2011년, 이 앱은 미국 기술협회Council for Technology와 산업자문위원회Industry Advisory Council에 의해 정부가 만든 최고의 모바일 앱으로 꼽혔다. 2016년 5월, MyTSA 앱의 사용량은 항공사와 공항이 예측했던 가장 바쁜 여행 철에 400퍼센트 증가했다. 2015년 9월에 시작된 트위터 계정 @askTSA는 2016년 7월이 되었을 때 이미 4만 회의 문의를 받았다. 그러나 TSA는 정부 기관뿐 아니라 다른 곳에서도 인정받았다. 최근 〈롤링스톤Rolling Stone〉은 인기 있는 소셜 미디어 사이트를 분석했는데, TSA의 인스타그램 계정은

5위인 그래미상 수상자 비욘세를 누르며 전체 4위를 기록했다. 〈워싱턴 포스트〉는 "종종 비평을 받는 TSA는 〈롤링스톤〉의 인정을 받음으로써 일종의 성취감을 얻을 수 있었다."라고 적었다.

💬 이는 또한 TSA가 소셜 미디어를 사용해 대중의 참여를 유도하는 데 얼마나 능숙해졌는지 알게 해 주었다. 여행자들이 비행기에 무엇을 가지고 탈 수 있고 무엇을 가지고 탈 수 없는지 트위터 계정 @askTSA에서 물어보도록 하든, 블로그를 활용해 루머를 정리하든, 이러한 플랫폼은 호의를 쌓고 대중을 교육하며 그들의 이미지를 개선할 새로운 길을 열어 주었다.

〈워싱턴 포스트〉의 보도에 따르면, TSA는 인스타그램에서 50만 이상의 팔로워를 모았다. 그리하여 킵이 시작했던 여행자들과의 열린 소통 채널을 육성하고자 하는 욕구는 승객들에게 보안 검색대에 대해 교육하고 직원과 임무, 정책을 홍보하고자 하는 의도와 함께 계속 진전되고 있다. 그들은 트위터나 페이스북 메신저, 기타 플랫폼을 사용하여 여행자에게 어떠한 도구가 적합한지 계속해서 연구하고 있다.

그러나 우리가 8장의 뇌성 마비 환우회의 이야기를 통해 보았듯이, 디자인 씽킹의 활용은 반드시 좋은 결말을 보장하는 것은 아니다. 대중의 시선에서 볼 때 TSA는 계속 고군분투하고 있으며, 아직도 조롱(예: "TSA는 사실 'thousands standing around(노는 인원이 많다)'의 약자이다.")과 불평의 대상이 되고 있다. UCP와 마찬가지로 이는 사용자 중심과 거의 관련이 없으며, 〈폴리티코Politico〉의 최근 기사에서 언급한 바와 같이 인력 및 예산 삭감과 더 관련이 있다.

💬 결국, 단순한 숫자 계산으로 귀결된다. 2011년 이후 TSA의 보안 검색대를 통과해 이동하는 여행객의 수는 매년 거의 1억 명씩 증가했으며, 올해는 약 7억 4천만 명으로 예상된다. 반면 직원의 수는 최근 5년간 최저치를 기록하였다.

그러나 매일 수천만 명이 TSA가 제작한 도구를 사용하고 있으며 여행객은 이제 그들의 정책과 동기에 대해 잘 파악하고 있다. 균형을 잡는 것이 필요하겠지만, 중요한 걸음을 내딛게 되었다.

미래의 기술은 아직 발견되지 않았고, 미래의 정책도 아직 공개되지 않았다. 우리는 변화만이 유일한 상수이며, 특히 기술의 세계에서는 변화가 새로운 도전 과제를 가져다준다는 사실을 알고 있다. 그러나 인간은 순전히 자신의 경제적인 이득만을 위하여 행동하는 '호모 에코노미쿠스 Homo economicus'가 아닌 호모 사피엔스다. 우리의 행동은 불합리할 때가 많고 전적으로 분석에 의해서만 행동하지 않는다. 기술적 가능성을 성공적으로 구현하는 데 있어서 인간이라는 동물을 다루기 위해서는 우리의 독특성과 특이성에 대한 이해를 도울 통찰을 찾는 것을 필요로 한다. 그저 사람이 기술에 적응하도록 요구하는 대신 정부와 비영리 단체는 더 나은 서비스를 제공할 수 있고, TSA가 한 것과 마찬가지로 기술을 활용해 우리와 소통하고 간혹 입 밖에 내지 못한 우리의 요구를 이해함으로써 그들의 임무를 보다 효과적으로 달성할 수 있다.

TSA에서 이처럼 드러나지 않은 인간의 욕구를 이해하고 해결한 것은 보안의 목표를 발전시켰다. 그들의 전략은 기술이 핵심적인 역할을 한다는 것을 인정하는 동시에 여행객의 요구를 의미 있는 방식으로 충족시켜 줄 소통 채널을 체계적으로 확장하는 것이었다. 디자인 씽킹 프로세스는

애자일 방식의 방법론과 결합되어 TSA가 편견, 사각지대 및 검토되지 않은 가정을 확인하고 더 나은 결과를 도출하는 데 도움을 주었다.

문제가 복잡한 경우, 종종 서로를 지원하는 것이 해결책에 도움이 될 때가 있다. TSA는 단순히 소통 채널만 구축한 것이 아니다. 그들은 직원들이 접근 방식의 변화를 주도하도록 훈련하고, 승객과 개선할 수 있는 접점을 여럿 발견함으로써 보안 검사 공간을 개선할 방법을 고려했다. 디자인 씽킹과 애자일 접근법 모두에서 모든 이해관계자를 대화에 참여시킴으로써 시스템에 대한 전체론적 관점을 드러나게 하였다.

TSA의 이야기는 소셜 미디어 사용의 교훈에 국한된 것이 아니다. 기술 역량과 인간 중심의 통찰을 한데 모아 불가능에 가까운 도전에 맞섰던 이야기다. 결국 그들은 지속적인 감시와 비평, 폭력과 테러의 위협 속에서 여행객과 신뢰와 협력의 관계를 구축했다. 또한, 유쾌하지 않은 대화를 시작하는 용기와 여러 상황 속에서 무엇인가 배우려는 각오를 보여주었다.

⑪ 협력과 실험을 통해 농업 관행을 바꾸다

대의를 위한 도전 과제

만약 이해관계자들이 변화를 무서워하거나 거부한다면 어떻게 될까? 특히 소셜 섹터에서 대의를 위해 일하는 것은 종종 사람들에게 건강한 생활 습관을 따르게 하거나, 더 신중하게 항공 여행을 준비하거나, 고등학교를 자퇴하지 하지 않도록 행동의 변화를 유도하는 것을 포함한다. 그러나 변화의 옹호자인 혁신자들은 종종 이에 대한 인간의 저항을 과소평한다. 그리고 그들의 '우수한' 해결책이 이해관계자들의 인정을 받지 못하면 충격을 받곤 한다. 인간의 행동을 바꾸도록 유도하는 과제를 미루는 것은 특히 세상의 모든 제프리들에게 매혹적인 일일 것이다. 그러나 이는 예측할 수 있는 부정적인 결과를 낳는다.

디자인 씽킹의 적용

디자인 씽킹은 사후 검토가 아닌 프로세스의 일부로, 변화된 미래를 위한 명확하고 설득력 있는 사례를 구축해야 한다. 또한, 마사그로 MasAgro의 이야기처럼 이를 달성하기 위해 프로토타입 제작, 공동 창조 및 실험과 같은 강력한 도구를 제공한다.

마사그로는 멕시코 정부와 농업 단체들의 제휴로 지역 농업 단체와 협력해 농업인과 연구 과학자 간의 격차를 해소하고 지속가능한 현대적 농경법의 채택을 독려한다. 자급자족하는 농업인의 전체 생계는 매해의 수확량에 따라 달라지는데, 그들은 심지어 새로운 방식을 채택해 수익을 늘릴 수 있다고 하더라도 신뢰할 수 있는 전통적인 방식을 버리는 것을 꺼려한다. 이러한 이유로 마사그로는 존경 받는 지역 사회 리더와 지역 허브를 통해 설득력 있는 프로토타입을 만들고 실험했다. 그들은 새로운 아이디어를 수용하기를 꺼리는 이해관계자들을 안심시킬 수 있는 디자인 씽킹의 기능에 대한 증거를 제공하려 노력했다.

그런데 만약 우리가 그것을 만들었는데 사람들이 찾지 않는다면 어떻게 해야 할까? 혁신을 도입하려는 노력, 그중에서도 특히 전통에 깊이 뿌리박혀 오랜 시간 유지되어 온 접근법에 도전하려는 시도는 개발도상국에서 고르지 않은 실적을 보였다. 멕시코의 농업부와 (스페인어로 CIMMYT로 축약해 부르는) '국제 옥수수와 밀 개량 센터International Maize and Wheat Improvement Center' 협약의 산물인 마사그로는 극적인 예외이다. 이 경우, 중앙 정부는 국제적인 비정부 조직을 통해 주요 이니셔티브에 대한 자금을 지원했다. 그 이유는 이 기구가 돈을 더 많이 벌어 줄 것이라 생각했기 때문이다. 참여한 농업인 중 40퍼센트 이상이 최소한 한 가지 마사그로 혁신을 도입했고, 대단히 높은 성공률을 보였다. 백지로 시작한 마사그로는 강력하게 정비된 구성 요소를 디자인하고 이해관계자들로부터 완전한 자문을 받아 일을 진행하였다. 마사그로는 농업인들의 경제적 상황을 개선하면서도 기후 변화를 유발하지 않는 방식으로 작물 수확량을 늘리도록 돕는 것을 목표로 삼고 있다.

마사그로는 전체 농경 가치 사슬의 멤버들과 제휴를 맺는 국내 및 국

제 조직들을 모아, 더 많은 작물 수확뿐만 아니라 장기적인 환경 유지 가능성을 위해 토질 관리 개선을 목표로 하는 접근 방식이다. 이는 보존 농업Conservarion Agriculture, CA이라고 불린다. 멕시코의 농업인들은 현대식의 농경 기술에 대한 접근이 부족한 경우가 많기 때문에 마사그로는 환경에 부정적 영향을 끼치거나 기후 변화에 기여하지 않는 변종 작물을 개선된 농업 관행과 결합함으로써 이들의 수익을 늘리기를 희망한다.

마사그로는 수확 후의 농장 관련 활동을 돕기도 한다. 회장 헌팅턴 홉스Huntington Hobbs는 다른 경영 대학에 다닐 때 운 좋게 그의 천직을 발견했다. 농산업 수업에서 헌팅턴이 한 말은 수업에 참관한 사람들을 놀라게 했는데, 그 이유는 그가 개발도상국의 상황에 대해 깊이 이해하고 있었기 때문이다.

그 후 얼마 지나지 않아 그는 손으로 직접 작성한 초대장을 받았다. 이는 멕시코 CIMMYT 팀에 합류하라는 내용이었다. 헌팅턴은 이 제안을 받아들였고, 세상을 살리고 가난한 소규모 농업인들을 돕고자 하는 열정이 생기게 되었다.

혁신에 앞장선 또 다른 인물로는 카롤리나 카마초 빌라Carolina Camacho Villa가 있다. 카롤리나는 CIMMYT 사회경제학 프로그램의 연구 실장으로, 마사그로에서 일한다. 그녀는 멕시코 남부에 있는 치아파스의 원주민 공동체에서 1년간 거주하고, 박사 학위 논문을 완성했다. 카롤리나는 깊은 몰입의 가치와 지역적 맥락에 적응하는 것의 중요성을 누구보다 잘 이해하고 있다.

마사그로 이야기는 협동과 지역 사회 구축, 변화 관리를 통한 실험에 대한 교훈을 남긴다. 마사그로의 장점 중 하나는 (디자인 씽킹 용어로는 신속한 프로토타이핑을) 배우고 개선하려는 계속된 과학 기반의 실험이다. 마사

그로는 모든 농업인을 대상으로 일하며, 그들이 상대하는 지역 중 다수는 멀리 떨어져 있다. 농경 지대의 특성은 온화한 산지부터 평평한 해안 지역까지, 또 습한 열대 지역부터 반건조 지역까지 다양하다. 이러한 다양성으로 인해 관행을 확장하기가 어려우며 지역의 요구를 확실히 반영한 실험을 필요로 한다. 농업인들 또한 서로 다르다. 그중 몇몇은 읽고 쓰는 능력이 제한적이거나 지역 방언만을 사용하기도 한다. 헌팅턴은 농업인들이 마치 한 방에 노트북 컴퓨터를 가지고 있는 사람들과 문맹인이 함께 모여있는 것 같았다고 묘사했다.

디자인 씽킹 프로세스의 구성 요소는 마사그로의 접근법 전체에서 확인할 수 있다. 마사그로는 오랫동안 농업인들과 함께해 왔다. 그러나 그들의 사용자 중심 방법론은 조사와 발견에서 기인하며, 특히 '무엇이 보이는가?'에 더욱 집중하고 있다. 이 과정을 거친 후, 그들은 지역 주민이 드러낸 관심사와 요구를 바탕으로 '무엇이 떠오르는가?' 실험을 디자인했다. 조사원들은 혁신적 지역 농경 지도자들과 협력하여 '무엇이 끌리는가?'를 평가한다. 그 이후 실험과 반복적 프로토타이핑을 통해 '무엇이 통하는가?' 단계에 돌입해 지역 조건에 적용이 가능한 기술을 만들었다.

이 학습은 지역 사회와 연구 센터와 공유되었다. 시간이 지난 후, 농경 지도자들은 무엇이 가장 효과가 좋은지를 파악하고 이를 다른 지역 주민들과 공유하면서 그들에게 적용할 기회를 주었다.

국제 옥수수와 밀 개량 센터(CIMMYT)에 관하여

CIMMYT는 멕시코의 농업 생산성을 높이기 위해 1940년대와 1950년대에 멕시코 정부와 록펠러 재단Rockefeller Foundation의 지원을 받아 시범용 프로그램으로 성장했다. CIMMYT의 본사는 멕시코에 있지만, 전 세계 개발도상국에 사무실이 있다. 그들의 목표는 옥수수와 밀 수확 시스템의 생산성을 지속적으로 높여 가난과 기아 문제를 해결하는 것이다.

녹색 혁명Green Revolution의 업적으로 가장 잘 알려진 CIMMYT는 개선된 작물 품종을 적용하고 농업 관행을 널리 퍼트릴 이니셔티브를 개발했다. 1970년 노벨 평화상을 수상한 CIMMYT의 생물학자 노먼 볼로그Norman Borlaug가 주도한 이 이니셔티브는 아시아 전역에서 수백만(십억 이상이라는 이야기도 있다)의 목숨을 살렸다고 평가받고 있다. 오늘날 볼로그의 업적과 유산을 바탕으로, CIMMYT는 식량 수요의 증가와 기후 변화, 더 건강한 환경에 대한 열망을 포함한 오늘날의 문제에 대처하기 위해 가난한 사람들에게 저렴한 옥수수와 밀을 제공하는 데 초점을 맞추고 있다.

학습과 실험을 위한 3단계 시스템

마사그로의 목표는 지역 농업 수요에 맞추어 좋은 농업 관행을 채택하는 것이다. 이 목표를 염두에 두고, 그들은 새로운 옥수수, 밀 기술을 개발하고 테스트하는 네트워크를 구축했다. 이 네트워크는 허브hub라고 불리는데, 헌팅턴은 이 허브의 작용 방식을 다음과 같이 설명한다.

마사그로는 최첨단 과학 팀을 고용해 더 좋은 종자와 기계, 혁신 접근법 등을 개발한다. 동시에 우리는 기술적 해결책의 이점을 얻을 수 있는 잠재적 요구 사항을 찾는다. 이 경우에는 멕시코였다. 그 다음, '최선의 선택'을 하여 우리가 서비스를 제공하고자 하는 지역에서 테스트한다. 이 '플랫폼'은 대학이나 민간 부문 회사, 비영리 조직의 소유로, 실험을 위해 빌려준 땅일 수 있다. 소식에 밝은 지역 농부들로 구성된 위원회는 앞으로 나아가기 위해 최선의 방법을 선택하고 결과를 검토한다. 또한, 우리가 배운 것을 바탕으로 조금씩 변하는 잠재적인 관심사를 파악하고, 종종 테스트의 과정을 반복해서 거친다. 선택된 혁신이 늘 기술적인 것은 아니다. 혁신은 작물의 간격이나 심는 날짜, 혹은 잡초를 뽑는 시기 등 새로운 관행이 될 수도 있다. 이는 곧 '모듈'에서 테스트된다. 모듈은 농업인들이 절반은 기술 혁신을 사용하고 나머지 절반은 기존의 관행을 따르는 곳이다. 농업인들은 어느 모듈을 테스트하고 싶은지 선택해야 한다. 마침내 인근 농업인들이 모듈로 모이게 되었다. 참가한 농업인과 기술자들은 테스트 대상과 새로 얻게 된 결과에 대해 설명한다.

플랫폼과 모듈, 기술 지원 직원, 자문단이 함께 마사그로 이니셔티브가 시행되는 네트워크 허브를 구축한다. 농업인들은 자신들의 밭에 무엇을 도입할지 조율하여 결정한다.

허브는 여섯 가지 마사그로 기술을 사용해 사례를 실험, 확인, 확장하도록 디자인되었다. 허브는 검증된 마사그로 기술을 보여줄 뿐만 아니라 지역의 요구 사항에 대처할 실험 공간이 되기도 한다. 지역 농업인들은

종자 품종, 수정 종류, 보존, 수확 후 기술부터 새로운 시장의 다각화와 접근에 이르기까지 다양한 선택권을 제공받으며, 가장 실험해 보고 싶은 품종을 선택할 수 있다. 선택된 마사그로 기술은 실험 플랫폼에 배치되어 지역의 상황에 맞도록 조정되고 개선된다. 이러한 기술들은 토지의 품질을 유지하거나 향상시키고, 물을 절약하며, 농작물의 품질을 보장하여 계속 농사를 지을 수 있도록 고안되었다.

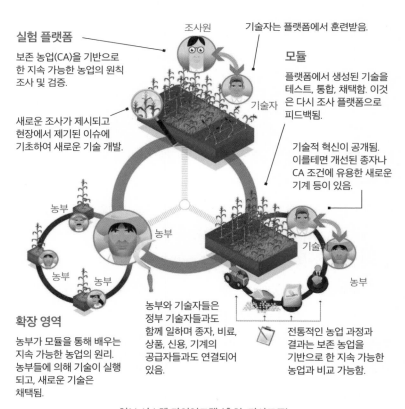

실험 플랫폼
보존 농업(CA)을 기반으로 한 지속 가능한 농업의 원칙 조사 및 검증.

새로운 조사가 제시되고 현장에서 제기된 이슈에 기초하여 새로운 기술 개발.

조사원

기술자는 플랫폼에서 훈련받음.

모듈
플랫폼에서 생성된 기술을 테스트, 통합, 채택함. 이것은 다시 조사 플랫폼으로 피드백됨.

기술자

기술적 혁신이 공개됨. 이를테면 개선된 종자나 CA 조건에 유용한 새로운 기계 등이 있음.

농부

농부

기술자

농부

확장 영역
농부가 모듈을 통해 배우는 지속 가능한 농업의 원리. 농부들에 의해 기술이 실행되고, 새로운 기술은 채택됨.

농부와 기술자들은 정부 기술자들과도 함께 일하며 종자, 비료, 상품, 신용, 기계의 공급자들과도 연결되어 있음.

전통적인 농업 과정과 결과는 보존 농업을 기반으로 한 지속 가능한 농업과 비교 가능함.

허브 시스템 다이어그램 (출처: 마사그로)

마사그로의 여섯 가지 기술

1. 옥수수(노란색이나 혼합색)와 밀, 기타 작물(지역 여건에 맞는 이상적인 품종)의
 적절한 품종이나 유형
2. 이산화질소, 인산염, 포타슘을 중점으로 하는, 토지 비옥도를 측정할
 진단 도구
3. 수정 기술
4. 기후 변화에 적응하게 하는 (작물 순환과 토지 보호를 포함한) 보존 농업
5. 다양화와 새로운 시장에 대한 접근
6. 수확물을 보호하기 위해 디자인된 강철 저장고 등 수확 후의 기술

허브의 부지들

허브 시스템은 지역 농업인들에게 각 실험 부지에 대한 조사와 실험을 가능하게 한다. 그 목적은 특정 기술에 대한 지역 농부들의 관심에 의해 형성되는 지식, 데이터 및 정보를 위한 것이다. 농업인 자문 위원회는 대학과 정부 조직, 종교 집단, 마사그로의 인증된 기술자와 과학 조사원들을 포함한 비정부 조직의 협력팀과 함께 일하며 무엇이 필요한지 알아본다. 농업인들은 기존의 것과 과학적인 농사법을 쉽게 비교할 수 있는 공간에서 여러 가지 옵션으로 실험한다. 이러한 협력으로 마사그로는 농업과 생태학적 요구, 기술, 경제, 환경 요인을 포함한 지역 조건, 요구 사항을 배우고 적용한다. 혁신적인 지역 농업인들과 함께 자문 위원들은 어떤 기술이나 실험을 테스트해 보고 싶은지 선택하며, 그 결과를 평가하는 데 도움을 준다. 이러한 지역 농업인들은 지역 사회 리더인 경우가

많으며, 그들은 허브의 다른 사람들과 지식을 공유한다.

허브 시스템 내의 모듈은 농업인들의 토지이며, 혁신 구역과 통제 구역을 나란히 비교할 수 있다. 통제 구역은 기존의 농경 기술을 사용하지만, 혁신 구역은 여섯 가지 마사그로 기술 중 하나 이상을 사용한다. 지역 농업인들은 자발적으로 모듈을 심을 수 있고, 여섯 가지의 기술 중 어떤 것을 시도하고 싶은지 선택한다. 이러한 배합은 새로운 기술을 실험할 수 있게 해 주며, 지역의 요구와 조건에 적응할 수 있게 도와준다. 마사그로 기술자는 지역의 요구 사항을 듣고 이해한 후 진단한다. 종종 농업인과 기술자는 농작물을 어떻게 할 것인지 협상한다.

이 실험은 여러 학습을 가능하게 하고 검증된 방법을 수정하여 사용할 수 있도록 한다. 관찰 일지는 과정과 결과를 기록하는 데 사용된다. 즉, 실험 모듈은 농업인과 기술자들이 잠재적 해결책에 대한 가설을 세우고 이를 테스트하게 한 뒤, 다시 결과를 공유 지식 베이스에 입력하도록 했다. 카롤리나는 다음과 같이 의견을 공유했다.

💬 이전에는 *사전에 결정된 해결책*과 같이 매우 흔한 해결책을 제공하였다. 그러나 이제는 농업인 유형에 따라 채택 및 적용에 적합한 기술을 선택할 수 있게 되었다.

카롤리나는 허브가 농업인과 훈련생, 조사원들이 협력하도록 한다고 설명했다. 이러한 종류의 사용자 참여와 상호작용을 디자인 씽킹의 용어로 '공동 창조'라 부른다.

마지막으로 확장 영역은 농부가 더 이상 실험하지 않고 하나 이상의 마사그로 기술을 적극적으로 수용한 땅이다. 이러한 토지는 전체 지역

사회를 위한 시각적 모델 역할을 한다. 이곳에서는 경작물을 수확할 때 인근 지역의 농업인들을 초대해 새로운 기술이 만든 변화를 보여 준다. 지역 농업인과 기술자는 기존의 방식과 새로운 방식을 비교하고 사용된 기술에 대해 설명한다.

매년 열리는 회의에서는 각 지역 사회의 농업인들이 모여 문제와 해결책, 성과 등을 토론하고 평가한다. 각 지역 농업인을 포함한 이해관계자들은 지역의 주요 문제와 해결 방안에 대해 논의한다. 자신의 땅(모듈)에서 해결책을 테스트해 본 농업인들은 궁극적으로 과제를 해결하고 있으며, 이들의 모듈은 해결책의 결과를 보여 준다. 이처럼 회의는 공유와 피드백을 위한 중요한 포럼의 역할을 한다.

허브가 작용하는 방법

허브 시스템은 과정을 시작할 때는 조사 및 발견을 위한 공간이며, 마칠 때에는 가능한 해결책의 개발과 실험을 위한 공간이 된다. 협업과 시간이 지남에 따라 허브는 마사그로가 지역에서 작용하는 기술을 반복적으로 적용할 수 있도록 한다. 마사그로는 멕시코 전 지역에 허브를 두고 있으며, 현재 450개 이상의 모듈을 보유하고 있다.

원주민 문화로 잘 알려진 멕시코 남부의 오악사카주의 예를 살펴 보자. 오악사카는 멕시코에서 가장 빈곤한 주로, 농업인의 1일 소득은 약 2.50달러 정도이다. 그곳 산악 지대의 농업인들은 너무나도 가파른 나머지 허리에 줄을 매고 일해야 하는 경사지에서 농작한다. 대부분 농사의 성공에 따라 가족의 식량 공급이 결정되는 생계형 농업인이다.

두 손 가득 씨앗을 들고 있는 농업인에게 다가가 작물의 수확량과 수

익을 높일 수 있는 씨앗이 있다고 말해 보자. 하나의 작물을 잃는다는 것은 그 농업인 가족에게 엄청난 재앙을 의미하기 때문에, 새로운 씨앗은 쉽게 감수할 수 있는 위험 요소가 아니다. 그러나 허브 시스템은 농업인이 과학적인 우위에 대한 추상적인 주장에 의존하지 않고 지역적 조건 하에서 새로운 기술이 사용되는 모습을 실제로 시각화할 수 있게 한다.

다른 이야기들에서 알 수 있듯이, 시각화는 여러 중요한 용도로 사용된다. 디자인 씽킹의 초기 단계에서 시각화는 토론과 대화를 촉진시킨다. 프로세스 후반에는, 프로토타이핑과 개선을 통해 가정 검증을 촉진한다.

그리고 마침내 그것은 비전을 현실로 만들어 줄 도구가 된다. 실험 부지와 나란히 놓인 모듈은 실제로 먼저 대화가 시작되도록 하는 3차원적인 시각화이다. 대화는 농업인과 조사원 모두가 지역 환경에 적응하는 법을 배우도록 돕는다. 그 후속 실험은 다음 회차에 대한 정보를 줄 결과를 만들어 낸다.

예를 들어, 농업인들은 다른 종류의 종자나 수정 방법을 가지고 실험할 수도 있다. 건조한 지역에서는 가뭄에 강한 종자를 실험할 수 있다. 또한, 보존 농업에 관심을 가지고, 흙이 날아가는 것을 방지하거나 작물 잔해를 남겨두어 토양의 수분을 보존하려 할 수도 있다. 잔여 작물로 동물들을 먹여야 하는 경우, 두 가지 요구를 모두 충족하는 대안으로 옥수수같이 많은 잎을 만들어 내는 종자를 사용한다.

일부 결과는 다른 것에 비해 나타나는 데 오랜 시간이 걸릴 수도 있지만, 농업인들이 실험 부지에 대한 결과를 보거나 다른 농업인들이 그들의 땅(나란히 놓인 모듈이나 확장 지역)에 무엇을 사용했는지 확인한다면 그들도 따르게 될 것이다. 헌팅턴은 "차이점을 눈으로 직접 보았을 때 비로소

관심을 갖게 되는 경우가 많다."라고 설명한다. 위험 부담이 매우 높으므로 지역 조건에 맞춘, 농업인들이 직접 볼 수 있는 결과를 제공하는 것이 매우 중요하다.

디자인 씽킹의 모범 사례로부터 배울 수 있는 것은 성공적인 프로토타이핑이 가장 빠르게 디자인할 수 있는 단순한 프로토타입으로부터 시작된다는 점이다. 기술자는 몇 줄의 농작물로 키울 5kg의 씨앗 자루처럼 소량의 샘플을 제공하여 농업인과 관계를 형성하기 시작한다. 만약 관심이 있다면, 농업인은 기술자와 이야기를 시작하게 될 것이다. 작은 실험 부지에서 시작해, 나중에는 작은 농장을 형성할 것이다. 그다음에는, 농장에서 농장으로 영역이 확장될 것이다. 후속적인 반복을 통해 공동 창조자들은 그들의 해결책을 배우고 개선할 수 있다.

이 경우, 각 프로토타입은 다음번에는 더 향상된 성능을 제공할 것이다. 허브는 시각적으로 이야기를 들려주고 의사소통의 장벽을 허물게 한다. 이로써 마사그로와 농업인들이 오래된 것과 새로운 것을 결합해 지역 농업인과 지역 사회 고유의 요구에 부응하는 모범 사례를 만들어 낸다.

현대적 방법과 기술로 전통적 시스템 구축하기

마사그로는 식량 생산성과 지속성을 높일 뿐만 아니라, 소규모 농장에서도 소득을 올리는 것을 목표로 하고 있다. 농장의 수익을 올리려는 노력의 한 사례로 '밀파milpa'라는 시스템이 있다. 밀파는 밭에서 세 가지 생산물을 결합하는 것이며, 라틴 아메리카의 전통적인 원주민 방식의 농업을 기반으로 한 시스템이다. 옥수수는 그 줄기를 타고 자라는 콩과 땅

에 심은 호박과 함께 자란다. 마사그로는 이 전통적인 결합물에 과일나무를 추가했다. 헌팅턴은 다음과 같이 이야기한다.

💬 옥수수, 콩과 호박을 합치면 꽤 영양가가 풍부한 식단이 된다. 우리가 하는 일은 이렇듯 매우 풍부한 전통 방식을 존중하고, 그것을 개선하여 이들의 경제적 복지를 향상하는 것이다. 우리는 이 시스템을 존중하며 활용하고 싶어 했으며, 농업인들도 자신들의 시스템을 유지하고 싶어 했다. 그렇다면 더 큰 이익을 위해 이 시스템을 어떻게 활용할 수 있을까?

전통적인 농작물은 가족을 먹여 살리지만, 과일나무는 시장에서 거래되고, 특히 소규모 농장 주인들에게는 농가 소득을 높여준다. 헌팅턴은 이것이 역사적 기회라고 설명한다.

💬 NAFTA(미국·캐나다·멕시코 3국이 관세와 무역장벽을 폐지하고 자유무역권을 형성한 협정)로 인해 교역과 신용 거래가 가능한 대규모 농장들이 과일과 야채 위주로 미국과 캐나다에 수출하고 있다. 이로 인해 방치되고 열악한 지역 사회의 기술 향상뿐 아니라 그들을 시장으로 연결시킬 수 있는 중요한 기회를 열어 준다. 더 넓은 관점에서 소외된 이들이 세계 경제에 합류할 기회를 얻게 되는 것이다. 기회는 항상 있지만, 그렇다고 해서 누구에게나 그 기회가 주어지는 것은 아니다. 또한, 기회를 얻기 위해서는 시장에 접근할 수 있을 뿐만 아니라 적절한 품질의 제품을 보유하고 있어야 한다. 이것이 바로 우리가 필요한 이유다.

카롤리나가 설명한 바와 같이, 이러한 밀파 시스템의 개조 사례는 허브가 어떻게 양방향의 공유와 학습을 가능하게 하는지 보여 준다. 또한, 이 허브는 성공적인 지역 기술인 밀파 시스템을 강조하고 마사그로의 도움을 받아 성장할 수 있도록 한다. 카롤리나는 마사그로가 연속성을 제공한다고 설명했다. 정부와 정책의 변화로 인해 상실되었을 수 있는 성공적인 프로그램과 프로젝트들은 마사그로의 지속성과 영향력을 통해 유지될 수 있었다. "마사그로는 이러한 지역 혁신을 보호해 주는 우산과 같은 역할을 했다."라고 카롤리나는 말했다.

전통에 기반을 둔 또 다른 사례는 씨앗 품종의 작명이다. 마사그로는 오악사카 지역의 씨앗 판매자들과 협정을 맺어 성자의 이름을 따라 씨앗 품종의 이름을 지었다. 그리고 농업인들이 씨앗을 심어야 하는 날짜를 기억하기 쉽도록 해당 성자의 날에 씨앗을 심었다. 다양한 품종을 다루는 농업인들에게는 그 날짜를 기억하기 어려울 수 있기 때문이다. 지역에 깊이 뿌리박힌 종교와 문화적 전통을 새로운 것에 적용하는 것은 어려운 것처럼 느껴지는 일을 의미 있는 행동으로 변화시켜 준다. 이러한 작은 행동은 지역 문화에 대한 이해와 지역 사회에 공손하고 섬세한 방식으로 농업인을 도울 의지를 보여준다.

마사그로 프로그램에 참여하는 수천 명의 농업인은 농사를 도와줄 기술도 사용하고 있다. 그것은 데이터 기반의 농업을 가능하게 하며, 마사그로의 공인 기술자들은 멕시코 전역에 걸쳐 농업인들과 함께할 일자리도 만들어 준다. 2만 명 이상의 농업인들이 표준화된 전자 일지에 등록되어 있으며, 이는 데이터 추적과 농업 개선을 돕는다. 그뿐만 아니라 농업인들은 휴대전화의 GPS 추적 기능을 활용하는 마사그로 모바일 서비스를 통해 작물에 대한 기후 정보를 확인할 수 있다. 2014년부터 마사

그로는 위성 사진을 이용하여 밀 농업인들이 작물의 질소량을 최적화하도록 조정할 수 있는 그린새트GreenSat를 제공한다.

💬 우리에게는 '그린시커GreenSeeker'라는 큰 물총처럼 생긴 휴대용 기기가 있다. 이것을 땅에 쏘면 특정 영역에 필요한 비료가 무엇인지 파악할 수 있다. 따라서 더 이상 토양 샘플을 연구실로 가져갈 필요가 없어졌다. 그러나 그린시커를 다룰 때는 조심해야 한다. 심지어 여기에는 수백 달러의 비용이 들고, 전문가도 필요하다. 이것을 사용하여 그 측정량을 확인하고 (그 결과의 정확도를 계속해서 테스트하여 그린시커를 개선하며), 반복 사용으로 상당한 양의 지리학적 기준이 되는 토양 비옥도 지도가 완성된다.

이 엄청난 혁신을 농업인들에게 제공하기 위해 자유롭게 생각하고 혁신하며 실험하는 우리의 천재 직원 중 한 명이 앱을 개발하게 되었다. 어떤 농업인이라도 휴대전화에 이 앱을 설치하면 땅에 적합한 비료를 추천받을 수 있다.

모든 프로그램과 마찬가지로 마사그로의 의도는 이러한 혁신의 결과를 자세히 관찰하고 그에 따라 적절히 조정하는 것이다. 헌팅턴의 말처럼, "우리는 계속해서 테스트하고 질문하며, 제대로 할 때까지 반복한다."

하나의 예로 마사그로의 소셜미디어 진출에 대해 살펴 보자. 마사그로의 기존 아이디어는 정책 입안자와 농장 경영주들을 대상으로 소셜 네트워크를 형성하는 것이었다. 그러나 몇 개월 후 그들은 이 콘셉트에 대상 그룹이 하나도 참여하지 않았다는 사실을 깨달았다. 하지만 확장 인력들로 구성된 풍부한 네트워크 플랫폼을 사용하여 정보를 교환하고 있

었다. 그 결과, 마사그로의 소셜 네트워크는 방향을 바꾸어 최고의 농업 관행을 공유하고 상호작용하는 플랫폼이 되었다. 마사그로는 실험하고 배운 것이다.

◇◇

디자인 도구: 공동 창조

사용자들에게 제시할 콘셉트가 완전히 개발될 때까지 기다리는 대신 콘셉트 포트폴리오 중에서 수정하거나 강화하거나, 선택할 수 있도록 사용자를 참여시키는 것을 디자인 씽킹의 용어로 공동 창조라 부른다. 의미 있는 혁신이 되기를 바란다면 그것을 사용할 사람들을 그 과정에 참여시켜야 한다. '전문가'의 존재에 익숙한 세계에서 이러한 역할을 이해관계자들에게 양보하는 것은 사람들에게 불쾌함을 줄 수도 있다. 그러나 혁신은 학습에 대한 것이고, 이해관계자들은 우리에게 가르쳐 줄 것이 매우 많다. 그들이 반응할 만한 옵션을 빨리 제시하면 할수록 가치가 있는 해결책에 더 빠르게 도달할 수 있다.

◇◇

가치 사슬에서의 파트너

농업인들에게 조언하는 것 외에도, 마사그로는 종자의 선택과 재배부터 최종 수확물의 소비까지 농업 여정의 모든 요소들을 살펴본다. 동시에 재정적 요구와 시장 접근에 대한 추가적인 지원을 제공한다. 이러한 전체론적 시스템 관점을 통해 마사그로는 옥수수를 갈아 분말로 만드는 사람부터 독창적인 메뉴를 개발하는 데 사용하는 레스토랑 요리사까지,

가치 사슬 내 참가자들의 요구를 이해하려 노력한다.

사회경제학 분야의 마사그로 조사원들은 가치 사슬을 지속적으로 검토하여 시장이 무엇을 구매하고, 어떤 채널에서 사용되며, 제품이 어떻게 사용되고, 어디에서 농업인들이 참여의 기회를 얻을 수 있는지 관찰한다. 광범위한 연구를 통해 농업인들은 시장에 적합한 종자를 선택할 수 있다. 그뿐만 아니라 시장으로의 접근에도 도움이 된다. 마사그로는 농업인이 시장 가치가 높은 작물의 품종을 선택하는 데 도움을 줄 수도 있고, 그들의 기존 작물의 가치를 더 높이 평가하여 더 많은 돈을 지불할 수 있는 시장으로 이끌어 줄 수 있다.

예를 들어, 토르티야에 들어갈 옥수수의 바람직한 품질에 대해 보다 정확히 파악하기 위해 마사그로는 토르티야 제조업체들과 함께 실험할 것이다. 이러한 정보를 보유한 마사그로의 기술자들은 농업인들이 업체에서 원하는 특성을 가진 종자를 선택하도록 도와준다. 이를테면 한 농업인은 부가 가치가 낮은 옥수수에서 토르티야 제조업자들이 특별한 날에 먹는 토르티야를 만들기 위해 선호하는 높은 부가 가치의 유색 옥수수

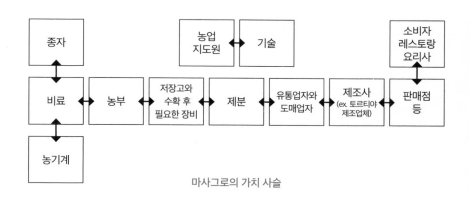

마사그로의 가치 사슬

로 바꾸었다. 오악사카에서는 미국의 고급 식당의 요리사들이 선호하는 모국의 옥수수로 바꾼 경우도 있다. 다른 품종 또는 다른 시장으로 전환한 경우에는 수익을 25퍼센트 정도 올릴 수 있으며, 이는 광범위한 효과를 보였을 뿐 아니라 농업인들의 인생도 변화시켰다. 헌팅턴은 "가족 소득이 증가하면 교육에 대한 투자로 이어지는 경우가 매우 많다. 특히 학교에 다니지 못했던 여학생들을 위해서다."라고 말한다. 이것은 우리가 다른 이야기들에서 본 의도치 않은 긍정적인 결과의 또 다른 사례이다.

개선된 농사 기술의 적용으로 농업인들은 더 많은 수익을 올릴 뿐만 아니라, 곤충이나 설치류로부터 작물을 보호하기 위해 금속 저장고를 짓는 등 수확 후 수입 증가에 도움이 된다. 저장고는 농업인들이 가정과 시장에 식량을 안정적으로 공급하게 해 줄 뿐만 아니라, 재배자들이 가격이 적당할 때 작물을 팔아 수익을 올릴 수 있도록 타이밍에 유동성을 제공한다. 또한, 저장고의 도입은 지역의 중소기업에도 도움이 된다. 다른 지역 농부들에게 판매할 저장고를 만드는 방법에 대해 알려주는 훈련 프로그램을 제공하기 때문이다.

정보 학습과 보급을 위한 제휴

시간을 들여 시행한 제휴 관계 네트워크는 마사그로의 성공에 매우 중요했다. 그러한 제휴의 결과로 만들어진 마사그로는 국립, 주립, 지방 정부뿐 아니라 다른 국제 조직과 조사원, 시민, 교회의 그룹, 농업인 연합회, 대학 등을 포함한 지역 파트너들과도 제휴를 맺는다. 이러한 관계는 마사그로가 지역의 최고 모범 사례로부터 배우고 이를 보급할 기술자와

농촌 지도사를 교육하는 데 도움이 된다. 또한 더 큰 영향력을 행사할 수 있는 인근 농업인과 접촉해 학습을 가속시킨다.

지역 파트너 개발을 위해 마사그로는 다양한 수준의 강도 높은 훈련을 제공한다. 앞서 이야기했듯이, 신기술 조사에 앞장서는 지역 농업인은 숙달될 마사그로 기술자와 함께 일하여 지역적 요구에 비추어 그 기술을 개선할 것이다. 그런 다음 농업인은 새로운 접근 방식을 널리 알리며 이를 다른 사람들과 공유하도록 훈련받을 수 있다. 또한, 지역 농업인들은 농업 달력이나 농작물을 심을 때 명심해야 할 기술 등 구체적인 정보를 공유하도록 훈련을 받을 수 있다. 두 번째 단계 훈련은 더욱 범위가 넓으며 1년의 기간이 걸릴 수 있다. 세 번째 단계의 훈련은 엘리트 기술자들을 위한 것이고, 그들은 또 다른 훈련자들을 훈련시킬 것이다.

숙련된 파트너들은 종종 지역에 깊은 뿌리를 두고 있어서 그 지역 주민들의 방식과 전통, 방언을 잘 알고 있다. 이러한 경우에는 파트너들이 지역 사회를 위해 일하기 안성맞춤이다. 근본적으로 그들은 그곳을 위해 일하는 동시에 속하게 되는 것이다. 검증된 마사그로 기술자, 확장 인력과 더불어 숙련된 파트너들은 지역 기후에 적합한 종자나 특정 기계 등 농업인들에게 필요한 것들을 제공해 줌으로써 도움을 준다. 마사그로는 지역적이든 국제적이든 간에, 파트너에게서 최고의 모범 사례를 찾으려 한다. 헌팅턴은 이렇게 말한다.

💬 국제기구의 이점 중 하나는 세계적인 규모로 최고의 모범 사례를 찾을 수 있다는 점이다. 인도나 중국에서 성공적으로 사용되는 휴대용 기기를 찾아 멕시코로 가져오거나, 펀자브 지방 농업인의 운영 방식을 멕시코로 가져올 수도 있다.

여기에서 우리는 레퍼토리가 개별적인 수준보다는 조직적인 수준으로 작용한다는 것을 볼 수 있다. 모내시 의료 센터의 멜리사 케이시 박사가 그녀의 독창적인 경험을 통해 전혀 다른 두 세계를 연결할 수 있었던 것처럼, 마사그로는 세계적 경험을 바탕으로 더 나아가 지역 맞춤형 해결책을 제공한다. 실제로 허브 시스템 자체는 마사그로 직원이 에티오피아에서 개발한 것이지만, 이후 멕시코로 가서 허브 시스템을 구축하면서 지역 환경에 맞게 조정했다. 현재 마사그로는 과테말라 정부와 협력하여 멕시코의 것과 유사하나 완전히 같지는 않은 지역 맞춤형 혁신 시스템을 만들고 있다.

소규모 실험을 통한 삶의 변화

성과 기준	2011	2014
참여 농업인	4,000	228,495
검증된 마사그로 기술자	32	150
확장 인력	100	2,300+
마사그로 기술이 사용된 부지 면적(㎢)	220	8,496.38
파트너(민간 및 공공 기관)	50	170
실험 부지(㎢)	0.4	13.5
수입 증가(USD)	$4.3 million	$165 million
마사그로 수혜자 수	16,000	915,000+

마사그로는 진행 상황을 평가하기 위해 수익률 증가, 소득 증가, 채택률 등 3가지 주요 지표에 초점을 맞추고 있다. 이후 이 지표들은 멕시코 농업부의 고위 공무원들이 선택하고 조정하여 합의하게 된다. 마사그로는 분기별 및 연간 기준으로 이러한 지표들을 확인하고 보고한다. 또한, 농업부는 네덜란드 학회의 독립 기관을 고용해 자료를 검토한다.

마사그로가 이뤄낸 성공의 지표는 매우 대단하다. 참여 농업인 수, 검증된 마사그로 기술자, 확장 인력 및 파트너의 수에서 볼 수 있듯이 허브에 대한 참여율이 눈에 띄게 늘었다. 또한, 더 많은 땅과 실험 부지에서 마사그로 기술을 사용하고 있다. 마사그로 수혜자들은 바람직한 속도로 성장했다. 헌팅턴은 다음과 같이 말한다.

> 처음에는 얼마나 넓은 면적의 땅에 우리 기술이 한 가지 이상 사용되었는가에 따라 영향력을 측정했다. 그러나 점점 특정 지역에 적용되는 기술의 수로 평가하게 되었다.

아마도 3년간 얻어낸 46퍼센트의 적용 지수는 프로그램의 영향을 통해 설명할 수 있을지도 모르지만, 조사를 진행한 외부 컨설턴트 기업인 분메이Bunmei에 따르면 이는 매우 이례적인 일이다. 일반적으로 비교 비율은 10에서 15퍼센트의 범위라고 분메이는 발표했다. 적용률은 혁신이나 기술의 적용이 얼마나 쉬운 것인지, 그리고 얼리어답터들의 영향과 적용 손익 대비 비용에 따라 달라질 수 있다. 허브 시스템은 종단 간 농업의 실천을 지원하는 훈련과 지역 네트워크를 통한 혁신 기술의 적용을 추진한다.

프로젝트는 2010년에 시작되었고 2011년의 결과는 유망했지만, 가

장 극적인 상승은 2014년에 나타났다. 2016년에 몬테레이 공과대학교 Monterrey University of Technology and Higher Education는 멕시코를 변화시키는 10가지 프로젝트 중 하나로 마사그로 프로젝트를 꼽았다. 허브 시스템에 의해 형성된 혁신 네트워크는 혁신 기술 도입의 촉매 역할을 하고자 하는 모든 조직의 강력한 모델이 되었다.

과정 되짚어 보기

우리는 마사그로의 형성을 도와 준 파트너십이나 공동 창조, 프로토 타이핑, 실험으로부터 많은 것을 배울 수 있다. 복잡한 문제를 해결하고 생산성과 장기적 지속 가능성을 높여 사람들과 지구를 보호하고 육성하기 위해서는 지역 사회와 협력하는 것이 필요하다. 마사그로는 성과와 영향력을 꾸준히 높이려는 노력하는 혁신 시스템이다. 과학적 연구와 실습을 지역 환경 문제와 전통, 문화와 결합하여 강력한 미래상을 제시한다. 마사그로 시스템은 외딴 지역의 멕시코 원주민 농업인을 포함한 농업인들이 오직 다른 사람의 말을 듣는 것에서 벗어나 실제로 밝은 미래를 볼 수 있게 해 준다.

마사그로는 거대한 실험 허브를 통해 원주민 농업인들과 공동 창조하고, 어떤 효과가 있는지 배우고, 모범 사례가 여러 곳에 보급될 수 있도록 하는 광범위한 파트너 네트워크 시스템을 구축했다. 이러한 학습과 성공 사례를 바탕으로 마사그로는 파트너와 적용 지역을 늘린다. 그 결과, 생산성과 지속 가능성을 향상시키면서 연구를 진전시키고 외딴 지역이나 소외지역의 소농들이 제시된 방법을 시도할 수 있는 자신감을 갖

도록 돕고 있다. 마사그로는 9장에서 시작된 CTAA에 대한 논의를 지역 대 세계의 대화를 통해 새로운 차원으로 끌어올렸다. 이는 전 세계적인 해결책을 제공하는 동시에 개별 농부들의 요구에 따른 맞춤형 해결책을 제공한다. 시스템은 지역적인 동시에 세계적이다.

그러나 다른 이야기들과 마찬가지로 가장 강력한 효과는 인간에게서 나타난다. 어떤 농업인은, "나는 처음으로 내 가족과 가축들을 먹여 살리는 데 충분한 양을 생산하고 있고, 시장에 팔 여유분도 조금 있다."라고 말했다. 이 작은 여유분이 삶의 변화에 다가가는 첫 번째 걸음이 될 수도 있다.

⑫ 디자인과 전략을 결합하여 의료 시스템을 개선하다

대의를 위한 도전 과제

혁신자들은 종종 조직에서 성공적으로 실행할 수 없는 해결책을 제시하고는 한다. 이해관계자의 요구를 이해하고 적절한 해결책을 제시하는 에스노그라피 조사조차 조직이 새로운 아이디어를 성공적으로 시행할 의지와 전략, 능력이 없다면 무엇도 이룰 수 없을 것이다. 디자인과 전략은 동일한 것이 아니다. 전략은 우리가 누구를 위해 일하는지 상기시키는 동시에 이를 실현하는 능력을 기르게 만든다. 반면 디자인은 어떻게 일할 것인지를 알려주며, 우리는 디자인 씽킹에서 나온 통찰을 통해 어떤 능력을 길러야 하는지 알 수 있다. 사용자의 니즈를 분석하는 디자인 씽킹이 다가올 미래와 새로운 비즈니스 모델에 어떻게 접목될 수 있을까?

디자인 씽킹의 적용

디자인 씽킹은 개인과 다수의 잠재력을 향상시키는 것 이상의 가치 창출을 할 수 있다. 전략에 근본적인 변화를 가져올 수 있는 것이다. 텍사스의 칠드런스 헬스 시스템Children's Health System은 북미 어린이들의 삶

의 질 악화 문제로 새로운 비즈니스 전략의 필요성이 커지면서 본격적으로 대두되었다. 한편 병원의 경영진들은 전체 비즈니스 모델의 기초를 검토하고 재고하기 위해 다년간의 고객 중심 디자인 씽킹 프로그램을 시작했다. 칠드런스 헬스 시스템은 '비즈니스 이노베이션 팩토리Business Innovation Factory, BIF'와 협력하여 병원의 전략적 과정에 디자인 씽킹을 융합함으로써, 개별 의료 서비스 제공보다 가정의 복지 향상에 집중하는 의료 보건에 초점을 맞춘 혁신적인 접근법을 제시했다.

댈러스에 있는 칠드런스 메디컬 센터Children's Medical Center의 명칭이 '텍사스 칠드런스 헬스 시스템'으로 바뀌었지만, 기관 명칭의 변화가 그들이 하는 일의 변화로 이어진 것은 아니다. 1913년, 미국 남서부에서는 '베이비 캠프Baby camp'라는 이름의 무료 보건 센터가 처음 문을 열었다. 이곳은 가난한 가정의 아기들을 돌보는 병원으로, 야외에 천막을 치고 자원봉사하는 간호사들이 모여 열악하게 운영되었다. 그 후 100년이 지난 지금에도 '어린이의 더 나은 삶을 위해'라는 사명은 그대로 유지되고 있다. 교육 및 연구 기관이자 미국에서 여섯 번째로 큰 소아 진료 기관인 칠드런스 헬스 시스템은 명백한 과제를 갖고 있었다. 그들이 돕는 댈러스의 어린이들이 미국 내에서 가장 심각한 건강 문제에 직면해 있었던 것이다. 어린이의 30퍼센트가 빈곤한 환경에 처해 천식과 당뇨 등의 만성 질환과 비만 문제를 겪고 있었다. 이러한 상황에서 그들이 수명이 길지 않은 것은 어찌 보면 당연한 일이었다.

기관의 명칭이 변화한 것은 전략과 디자인 씽킹을 결합하여 새로운 비즈니스 모델을 도출하고, 이를 통해 댈러스 어린이들의 삶의 질을 높이는 중요한 임무의 첫걸음이었다.

앞서 제시한 예시들처럼, 칠드런스 헬스 시스템의 관계자들은 이 문제

의 핵심이 값비싼 응급실 비용보다는 문제 접근법에 있다고 생각했다. 다만 전 지역에 위치한 16개의 응급 센터의 운영 구조를 바꾸는 것은 쉽지 않은 일이었다. 상환되지 못한 응급실 비용은 빠르게 증가하고 있었다.

칠드런스 헬스의 CEO 크리스 듀로비치^{Chris Durovich}는 중요한 두 가지 사실을 깨달았다. 하나는 환자에 관한 것이고 다른 하나는 재정 문제였다. 첫째, 수준 높은 의료 서비스가 제공됨에도 불구하고 대상 지역 어린이들의 건강 상태가 개선되지 않았다. 두 번째, 의료 행위 하나하나에 비용을 청구하는 의료비 지불 모델이 점차 변화하고 있었다. 이에 크리스는 모델의 변화가 필요하다고 생각했다. 그는 칠드런스 헬스를 기존의 접근법에서 변화시키기 위해 오랫동안 알아 온 동료이자 풍부한 경험을 갖춘 인구 집단 건강^{population health}의 전문가인 피터 로버츠^{Peter Roberts}에게 도움을 요청했다.

피터는 현재 칠드런스 헬스가 처한 문제를 해결하기 위해서는 지역 사회 차원의 새로운 해결책이 필요하다 생각했다. 이에 그는 크리스에게 세 가지의 조건을 제시했다. 이사회와 CEO의 든든한 지원, 복잡한 과정을 거치지 않는 CEO 직접 보고 체계, 과정 내 모든 단계에서 별도의 허락과 동의를 구하지 않는 자유로운 운영이 그것이었다. 그는 세 가지 조건을 모두 수락받아 2011년 9월, 기관의 경영진으로 합류할 수 있었다. 피터가 가장 먼저 한 일은 칠드런스 헬스의 대상이 되는 지역 사회에 대한 사람들의 이해를 더욱 높은 차원으로 도모하는 것이었다. 그는 디자인 프로세스를 통해 어린이와 그 가정들을 변화시키고자 했다.

피터는 전국적으로 잘 알려진 건강 전문가 마이클 사무엘슨^{Michael Samuelson}에게 도움을 요청했다. 피터와 마이클은 댈러스의 여러 지역을 돌아다니며 지역 주민들을 만나고, 다양한 이야기를 경청했다. 그리고

이를 바탕으로 의료 종사자와 사회 복지 기관, 학교 시스템, 종교 기반 커뮤니티, 시 정부에 대해 알고자 했다. 피터는 그들이 어떻게 디자인 씽킹을 하게 되었는지 설명했다.

💬 소아과 응급실에서 직원과 환자, 가족들과 이야기하며 시간을 보냈다. 그러다가 천식에 걸린 아이가 다음 주, 또 그 다음 주에도 오는 것을 보게 되었다. 무엇 때문일까? 그 이면에는 우리가 미처 알지 못한 부분이 있다고 생각했다. 그리고 이는 디자인 씽킹의 시작으로 이어졌다.

다양한 섹터의 주체들이 공동의 의제를 내걸고 협력하여 더 큰 변화를 만들어 내는 집합적 임팩트Collective Impact 접근 방식의 전문가인 존 카니아John Kania의 도움을 받아 지역 사회 기반의 조직 '어린이를 위한 보건 의료 연맹Health and Wellness Alliance for Children'을 결성했다. 어린이들을 위해 일하는 75개 이상의 단체와 기관이 힘을 모았지만, 환자 가족들의 활발한 참여나 목소리를 이끌어 내지는 못했다.

또한 그들은 사회 시스템에 혁신적인 변화를 가져오기 위해 비영리 기업인 BIF에서 인재를 데려왔다. BIF의 설립자는 다양한 경력을 가진 비즈니스 매니저 겸 컨설턴트 사울 카플란Saul Kaplan으로, 기존의 전략적 노하우와 첨단 혁신 방법론을 결합하여 의료, 교육, 정부 등 다양한 분야에서 새로운 비즈니스 모델과 시스템 해결책을 제시하고 있었다.

사울은 리더들이 새로운 사고방식과 함께 기존 모델을 점진적으로 개선하도록 지원함으로써 새로운 비즈니스 모델을 창출할 수 있다고 믿었다. 그가 보기에 BIF의 역할은 리더들의 관점을 변화시켜 새로운 가능성

을 도모하도록 돕고, 기존의 비즈니스 모델에서 벗어나게 하는 것이었다. 이는 BIF의 관점에서도 마찬가지였다. 리더의 역량은 새로운 결과를 도출할 수 있는 핵심 요소이기 때문이다. 이에 BIF는 역량 구축이라는 접근법을 강조했다.

사울은 동료 엘리 맥클라렌^{Eli MacLaren}을 데려와 관련 팀을 이끌도록 했다. 엘리는 10년 이상 소셜 벤처 기업을 관리한 경력을 바탕으로 체계적인 사고와 사회적 기업가 정신을 가지고 있었다. 또한 과거의 일을 되돌아 봄으로써 오늘날 무엇을 변화시켜야 할지 생각했고, 이를 기반으로 BIF의 새로운 미래를 위한 비즈니스 모델을 창조하기 시작했다. 이를 위해서는 우선 사람들이 해결하고 싶어 하는 문제를 찾은 다음, 해결책의 경계를 정의하고 기회를 발견하는 통찰을 형성해야 했다.

2012년 7월, 엘리의 팀과 칠드런스 헬스 직원들은 디자인과 전략을 하나로 묶기 위해 여러 단계의 청취 작업을 시작했다. 먼저, 그들이 만들고자 하는 새로운 미래를 이해하는 데 초점을 맞추고, 그곳에 도달하기 위한 역량을 재정비했다.

◇◇◇

비즈니스 모델이란?

'비즈니스 모델'은 비즈니스 분야뿐만 아니라 비영리 부문에서도 자주 사용되는 용어이다. 그러나 새로운 제품이나 서비스를 설명하는 것보다 훨씬 더 큰 개념이기 때문에, 쉽게 이해되는 부분은 아니다. 비즈니스 모델은 제품과 서비스에 따르는 활동을 나타낼 뿐 아니라 이것이 어떠한 가치를 형성하는지, 이러한 가치를 위해 조직에게 필요한 역량과 자원은 무엇이 있는지를 펼쳐 보인다. 또한, 재정적인 측면에서 지속 가능성을 고려한다. 다시 말해, 비즈니스 모델은 조직이 특정 전략을 사용

해 가치를 창출하는 방법과 그 결과로 생성된 가치를 유지하는 방법 모두를 제시하는 것이다. 이러한 의미에서 비즈니스 모델은 사회적인 영역에서도 매우 중요하다고 할 수 있다.

◇◇

1단계: 기초 쌓기

1단계는 비즈니스 모델의 새로운 가능성을 불어넣기 위해 영감이 되는 조사의 기초를 다지는 단계로, 4개월 동안 지속되었다. 해당 단계에서는 어린이와 그 가족의 삶, 건강 상태의 역할에 대한 조사를 기반으로 디자인 작업을 이끌어 줄 통찰을 발견하는 것에 집중했다. 그 다음, 이러한 통찰을 디자인 원칙으로 전환하여 이해관계자들의 실제 경험과 그들이 하고 싶어 하는 경험 사이의 격차를 좁혀 줄 기회의 영역을 강조했다.

한편 엘리는 이 단계에 앞서 이틀간 댈러스에 있는 환자들과 관련 직원들을 인터뷰했고, 이를 바탕으로 그들이 처한 상황에 대해 잘 알 수 있었다. 그리고 지역 주민이 중심이 되는 건강한 지역 사회를 위한 방법을 중심으로 디자인 브리핑을 만들었다. 그리고 한발 더 나아가 팀의 업무를 요구, 동기, 태도 및 가치 체계 등 인적 요소에 집중시키고 싶어 했다.

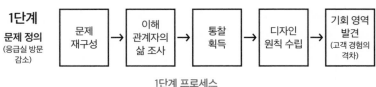

1단계 프로세스

이러한 바람은 조사 계획의 틀을 잡을 때 다양한 측면을 반영하도록 만들었다. 엘리의 팀은 기존의 통계 자료를 들여다봄으로써 어떤 이들이 칠드런스 헬스의 응급실을 반복적으로 사용하고 있는지 조사했다. 그리고 마침내 지역 주민들이 주로 천식과 같은 선천적인 폐질환 때문에 응급실을 찾는다는 사실을 깨닫게 되었다. 당뇨와 같은 대사 질환은 부차적인 영역이었다. 이에 팀의 조사 프로그램과 보건 의료 연맹의 임무는 주로 댈러스의 남부와 서부에서 만성적인 폐질환이 있는 어린이들에게 초점을 맞추었다. 또한 그들은 건강 유지를 위해 각별히 애써야 하는 사람부터 만성 질환이 있는 사람, 건강한 사람 등 다양한 집단을 조사 표본에 포함하고 싶어 했다. 그리고 이 표본에는 비슷한 사회 경제적 상황에 놓인 비응급 환자도 포함되었다.

디자인팀은 인원을 선발하는 과정에서 BIF가 신뢰할 수 있는 인물로 판단한 목사나 이웃 주민, YMCA 회장 등의 힘을 빌려 그들의 가족들을 확인했다. 이러한 협력자들은 지역 사회를 시작부터 해결책 형성 과정까지 성공적으로 참여시키는 데 매우 중요한 역할을 할 것이다. 초기의 조사는 32개의 반구조적 인터뷰를 포함하며 환자들의 말과 행동, 그리고 그 격차와 삶에 대한 더욱 깊은 이해를 도모하는 방향으로 실시되었다.

조사팀은 일지나 여정 지도, 콜라주 등을 활용해 환자들이 자신의 관점과 경험을 인식하고 그것을 되돌아보는 능력을 향상시켰다. 그들은 응급 진료 센터나 식료품점, 놀이터, 학교 등의 다양한 위치에서 이해관계자들을 관찰하고 인터뷰했다. 그들은 '커뮤니티 화이트보드Community whiteboard'라 불리는 논의를 열었다. 조사 과정에서는 경험 간 격차, 즉 환자들이 처한 상황과 실제로 원하는 것 사이의 차이점을 발견하는 것을 목표로 삼았다.

조사 결과: 건강의 다섯 가지 요소

조사 결과, 아래와 같은 몇 가지 통찰을 얻을 수 있었다.

1. 어린이의 건강 문제를 개선하고 싶다면, 아이들뿐 아니라 가족 구성원들에게도 주목해야 한다.
2. 가족들이 원한 것은 더 나은 건강이 아닌 더 나은 삶이었다. 부모들이 제때 출근하기 위해서는 아이들에게 패스트푸드를 먹여야 했다. 그것은 건강을 우선시하는 것이 아니다.
3. 가족들은 또한 그들의 건강 여정에서 통제권을 갖길 바랐다. 그러나 피터는 "사람들과 하는 것이 아니라 사람들을 대상으로, 사람들을 위해서 한다."라고 말했다.
4. 대부분의 사람들은 믿을 만한 교사나 목사, YMCA 직원 혹은 비슷한 경험을 한 다른 사람들의 말에 귀를 기울였다.

엘리 팀의 조사가 진행될수록 건강에 관한 주요 요소를 자세히 파악할 수 있었다. 이를 바탕으로 아이들과 그 가족들의 건강 및 치료에 중대한 영향을 끼치는 다섯 가지 요소를 정리할 수 있었다.

1. **균형 잡힌 관점**: 조사를 통해 댈러스에 거주하는 가정의 행동 및 의사 결정에 근본적인 영향을 끼치는 관점의 차이를 발견할 수 있었다. 가장 크게 눈에 띄는 것은, 재정적으로 풍족하지 않은 가정은 일반적으로 마주하는 상황에 대해 충동적이거나 급한 불만 끄는 식으로 대처한다는 점이다. 현실 도피를 하기 위해 TV를 시청하는 것도 이러한 행위에 해당한다. 이처럼 충동적인 성향을 보이

는 환자들은 문제의 본질을 해결하는 것보다 즉흥적인 판단에 따르기 때문에 당장의 증상을 치료하는 것에만 집중한다. 이들이 응급실에 방문하는 것은 의료 시설 방문을 예약하는 것처럼 구체적인 계획이 필요 없기 때문이다. 하지만 충동성을 보이지 않는 가정은 장기적인 관점을 갖고 예방과 치료에 더 큰 목적을 두는 모습을 보인다.

2. **개인의 역량**: 과도하게 보호하려는 성향을 가진 가정은 자녀가 스트레스와 위협을 주는 사람 및 환경에 노출되는 것을 막으려 든다. 어찌 보면 긍정적으로 보일 수도 있지만, 이러한 보호적 양육 방식은 아이의 자기 효능감에 부정적인 영향을 끼칠 수 있다. 이러한 환경에서 자란 아이들은 부모에게 과잉 의존하는 경향이 있다. 반면, 자유를 보장하는 성향의 가정은 자녀들이 스스로 건강을 관리할 수 있다고 믿는다. 따라서 아이들은 스스로 의사 결정을 함으로써 책임감을 발달시킬 수 있다.

3. **자의식**: 아이의 자의식은 경험과 관계 속에서 발달한다. 천식과 같이 만성 질환이 있는 아이는 불안정한 자의식을 형성한다. 그리고 이는 종종 바쁜 일상 속에서 가족과 보내는 시간이 충분하지 않아서 생기는 일이다. 이러한 상황에 놓인 아이들은 스스로 무엇인가 잘못되었다고 느끼기도 하는데, 이는 곧 본인의 한계를 쉽게 인정하거나 질병에 취약해지는 등의 부정적인 결과로 이어진다. 그와 반대로 안정적인 자의식을 가진 아이들은 질병에 얽매이지 않는다. 그들은 긍정적인 자의식을 바탕으로 외부 요인에 쉽게 좌절하지 않

는 경향을 보인다.

4. **지원 시스템:** 한정적인 지원 시스템은 종종 부모가 아이를 혼자 내
 버려두게 만든다. 방치된 아이들은 정크 푸드를 빈번하게 섭취함
 으로써 영양 불균형을 겪거나 불건전한 친구들과 어울리는 등 다
 양한 위기 상황에 처할 수 있다. 반면, 적극적인 지원 시스템은 아
 이들을 다양한 롤 모델의 네트워크에 노출시킴으로써 보다 건전한
 선택을 하도록 돕는다. 이 경우, 가족들은 아이의 의사와 친밀한
 관계를 맺기도 하며 그들을 믿을 수 있는 조언자로 여기기도 한다.

5. **정보 공유:** 건강의 마지막 요소는 가족 간의 의사소통과 아이에 대
 한 정보를 받아들이는 방식에 있다. 정보가 공유되지 않아 서로에
 대해 잘 알지 못하는 가족은 오해와 잘못된 믿음에 빠지기 쉽다.
 그리고 이들은 의료 보조인과 건강 관련 정보를 효율적으로 주고
 받지 못한다. 정보를 활발하게 공유하는 가정은 아이와 부모, 의료
 보조인 등 모두가 자연스럽게 대화를 주고받으며 믿음과 일관성을
 형성한다.

엘리의 팀은 가정의 건강을 도모하기 위해서는 위의 다섯 가지 요소
가 필수라고 보았다.

건강의 다섯 가지 요소

조사 결과를 디자인 원칙으로 전환하기

조사팀은 이러한 요소들을 사용해 해결책을 개발할 수 있는 다음의
디자인 원칙들을 만들었다.

- 경험을 개인화하라. 공동 창조를 하고, 천편일률적인 해결책이 아
 닌 선택권을 부여하라.
- 가족과 함께 하라. 가족들의 삶에 관심을 기울이고, 그들을 위해
 해야 하는 것과 할 수 있는 것의 격차를 좁히기 위해 노력하라.
- 각자의 환경에서 아이들의 역할을 존중하라. 아이들이 자신의 건
 강에 대해 스스로 노력할 수 있도록 응원하고, 각자의 선택에 대한
 책임을 지게 함으로써 자율성을 길러라.

- 개방적이고 투명한 대화를 위해 노력하라. 의사소통의 질을 개선함으로써 서로 공감하는 언어를 사용할 수 있다.
- 개인뿐 아니라 집단이 함께 지식 체계를 구축하라. 폭넓은 지원 시스템은 아이의 건강을 개선하는 데 높은 기여를 할 수 있다.
- 지속적인 참여를 장려하라. 응급 상황에만 애쓰는 것이 아닌, 늘 건강을 최우선으로 생각하고 건전한 행동을 하도록 한다.

이러한 디자인 원칙은 조사팀으로 하여금 성공적인 해결책을 찾을 수 있다는 희망을 갖게 했다.

기회 영역 발견

조사를 통해 특정 해결책을 규정하는 대신 새로운 방향을 위한 기회 영역을 발견할 수 있었다. BIF는 제품과 서비스, 조직 구조, 시스템과 제휴라는 세 가지 범주의 기회를 모색했다. 한편 엘리는 다양한 기회의 중요성을 강조했다.

💬 기회의 문이 좁아져서 특정 제품이나 서비스에 국한된다면 문제가 있는 것이다. 우리는 기회 영역을 세 가지 범주로 나누어 생각하는 연습을 한다. 첫 번째는 제품과 서비스이다. 두 번째는 조직 구조로, 브랜드와 역할, 제품 확장 등이 해당된다. 세 번째는 시스템과 제휴로, 조직의 외부적인 것들에 해당한다. 첫 번째와 두 번째 사항은 직접적인 문제 해결과 관련이 있으며, 세 번째는 보다 체계적인 해결책을 세우는 데 도움이 된다. 비즈니스를 위해서는 첫 번째나 두 번째 범주의 해결책이 필요할 수 있으나, 정말 혁신적인 해결

책은 세 번째 항목으로부터 나온다.

그들은 이전과 마찬가지로, 천식을 앓는 어린이들의 건강 상태를 개선하거나 응급실에 오기 전에 다른 방법으로 치료를 받을 수 있게끔 하는 데 목적이 있었다. 특히 구체적으로 어떻게 변화할지 이해하는 것이 핵심이었다. 이를 위해 모든 일련의 과정을 검토하며 '시작부터 마지막까지' 각 기회 영역마다 기존의 상황에서 적절한 상황으로 전환하는 단계를 거쳤다.

각각의 질문을 통해 자세히 알아보자.

1. 응급실 밖에서의 통제력을 높이려면 어떻게 해야 할까? 그들의 조사에 따르면 사람들은 상황을 통제할 수 없다고 느낄 때 응급실을 방문한다고 한다. 조사팀의 목표는 위기에 처한 가정이 두려움과 무력함으로부터 벗어날 수 있는 아이디어를 찾는 것이었다. 이에 조사팀은 그들의 정보 접근을 용이하게 하거나 평소에 건강을 체크할 수 있도록 하고, 아이들이 감정과 경험을 표현하도록 돕는 해결책을 제시했다.

2. 편리하게 치료받는 환경을 만들기 위해서는 어떻게 해야 할까? 응급실은 종종 아이가 있는 가정에서 가장 편하게 이용하는 치료 시설이 되곤 했다. 이에 조사팀의 두 번째 목표는 사람들에게 환경에 맞는 유연한 선택지를 제공하고, 이를 바탕으로 가정과 의료 보조인의 공동 창조에서 비롯되는 의사 결정을 하도록 하는 것이다. 이러한 해결책은 지역 사회 자체에 믿을 수 있는 구성원을 적극 활용

함으로써 비응급 치료의 장점을 상승시켰다.

3. 어떻게 하면 아이들의 참여를 통해 건강을 보다 구체적인 대상으로 만들 수 있을까? 아이들은 자신의 선택이 건강과 관련 있다고 생각하기 어렵기 때문에 본인의 행동으로 야기되는 결과를 미처 헤아리지 못하거나 이해하지 못하는 경우가 많다. 이에 조사팀은 각 가정이 아이들의 행동에 대해 제한적으로 이해하는 것에서 벗어나 그들이 무엇을 뜻하는지 인지하고 신뢰를 가지는 방향으로 목표를 잡았다. 여기에는 어린이들에게 건강에 대한 목표의 의미를 되새기거나 지원 네트워크를 통해 이를 공유하는 것, 실시간 피드백을 수시로 제공하는 것 등이 포함된다.

4. 어떻게 하면 수많은 변화를 겪어 온 앞선 세대에게 영감을 주고 지원의 손길을 내밀도록 할 수 있을까? 모두가 늘 좋은 선택을 하도록 장려하는 것은 힘든 일이기 때문에, 그들의 주위로 손을 뻗어 아이들과 함께 협동하도록 하는 것이 보다 효과적으로 보였다. 이에 고립되어 충분한 정보와 지원을 받지 못하는 아이들을 비슷한 문제를 겪는 사람들과 연결하고 더 나은 방향으로 이끄는 것이 필요했다. 조사팀은 아이들에게 멘토를 연결했고, 멘토는 자신의 이야기를 공유함으로써 성취에 대한 긍정적인 보상을 받을 기회를 제공했다.

5. 어린이들의 주변인까지도 건강에 유의하게 만들 수 있을까? 아이의 환경을 둘러싸고 있는 사람들은 어린이의 건강에도 아주 중요

한 역할을 한다. 이에 근본적인 원인을 파악하고 긍정적인 영향을 주는 네트워크를 구축할 수 있는 곳으로 이동시키는 것이 조사팀의 또 다른 목표였다. 이에 의료 보조인이 아이 삶에 일정 부분 관여하는 것뿐만 아니라, 가족 단위로 관리할 필요가 있다고 판단했다. 이는 아이들이 자라나며 보다 건전한 선택을 할 수 있도록 하는 인생의 조언 또한 포함된다.

BIF 팀은 1단계를 진행하면서 기초 조사 완성에 필요한 데이터와 정보를 수집해 디자인 원칙을 세우고 궁극적으로는 기회 영역 또한 찾아냈다. 1단계의 기회 영역은 2단계 디자인 브리핑의 토대가 되었다.

엘리는 1단계의 중요성과 다음 작업을 언급하며 이렇게 말했다.

💬 첫 4개월의 작업 기간 중 가장 중요한 핵심은 보건 의료 연맹과 지역 사회 이해관계자들이 시각을 바꿔 다른 각도에서 문제를 바라볼 수 있게 돕는 것이다. 대부분의 조직은 그들만의 시각으로 경험을 바라보기 때문에 그 차이를 인식하지 못한다. 시스템이 그들의 생각처럼 제대로 작동하지 않는 이유이다. 대다수의 조직이 문제 해결에 성공하는 것에만 초점을 맞추고 있다. 하지만 한 부분에만 치중한 시스템은 고객의 요구를 충분히 만족시키지 못할 수도 있다. 이러한 격차를 줄이기 위해서는 어떻게 해야 할까? 이는 기존의 시스템으로부터 사람들에게 실제로 필요한 것이 무엇인지로 시선을 돌려야만 가능하다. 그리고 이는 새로운 가능성을 열 수 있는 기반이 될 것이다.

2단계: 비즈니스 모델 개발

점진적인 변화와 혁신적인 변화를 모두 찾아내는 것이 중요하다는 BIF의 믿음처럼, 2단계는 여러 가지 구성 요소를 포함하고 있다. 우선 칠드런스 헬스의 기존 비즈니스 모델에서 개선할 점을 발견하고, 그다음으로 혁신적인 변화를 이끌어 내는 데에 중점을 두었다.

두 프로세스의 핵심은 역량의 차이를 발견하고, 오늘날 조직이 무엇을 할 수 있는지와 이해관계자들이 진정으로 원하고 필요한 경험을 제공하기 위해 무얼 해야 하는지의 차이를 깨닫는 데 있었다.

2-1단계: 기존 비즈니스 모델 개선

엘리의 팀은 해당 단계에서 칠드런스 헬스의 응급 진료 센터를 관리하는 부서 '마이 칠드런My Children'에 집중했다. 그들은 시작하기에 앞서, 1단계에서 발견하지 못한 사람들의 요구를 더 잘 충족시키기 위해 기존의 비즈니스 모델 능력을 개선한다는 뚜렷한 목표를 세웠다. 첫 번째로, 조사팀은 마이 칠드런이 이미 가지고 있던 주요 조직적 역량에 대한 공동의 이해를 도모하기 위해 직원을 참여시키고자 했다. 다음으로 우선시한 부분은 이러한 역량이 아이들과 그 가족들을 위해 작용하는 기존의 경험과 1단계 조사 결과인 건강의 다섯 단계에 도달하기 위해 필요하다고 판단된 기준 사이의 격차를 확인하는 것이었다.

마지막으로 이렇게 발견한 경험의 차이를 기반으로 이전에 강조된 기회 영역에서 개선을 위한 구체적인 방법을 정의할 수 있었다. 2-1단계의 마무리는 실험 설계를 위한 계획을 세우는 것이다.

2-1단계 프로세스

이 단계의 첫 임무는 칠드런스 헬스의 직원들이 1단계의 학습을 완벽히 이해하고 시행하도록 돕는 것이었다. 직원들은 각 가정에서 공유하는 경험을 들음으로써 엘리가 말한 '판단의 영역에서 가능성의 영역으로' 이동할 수 있을 것이다. 그녀는 다음과 같이 말을 이었다.

💬 우리는 '이것이 시스템이 작동하는 방식이며, 이렇게 해야만 한다.' 라고 말하는 대신 직원들이 스스로 전문가라는 인식을 벗어던지고 문제를 다양한 각도에서 볼 수 있도록 도움을 주고 싶다. 더 나아가 사람들이 서로 대화할 수 있는 환경을 조성함으로써 성공의 발판을 마련할 수 있을 것이다.

엘리는 당면한 문제를 풀어내기 위해서는 이성적 변화가 아닌 감정적 변화가 중요하다고 판단했다. 이에 그들에게 주어진 다음 과제는 조직으로써 의료 센터의 영향력과 이 힘을 지역 사회에 어떻게 흡수시킬 것인지 알아내는 것이었다. BIF는 칠드런스 헬스와 관련 기관이 많은 이들의 인식 격차와 문제에 대해 알고는 있지만, 그 정도를 정확히 파악하지 못한다고 판단했다. 물론, 문제의 해결 방안을 제시할 수 없는 것은 당연했

다. 한편 이 조사는 마이 칠드런에서 응급 진료 센터를 운영하는 집단과 건강 보험 회사, 의료 시설, 보건 의료 연맹, 종교 및 학교 기반의 프로그램을 아우르는 지역 내 보건 관련 집단의 경영진이라는 두 그룹의 역량 매핑capability mapping을 통해 달성될 수 있었다. 역량 매핑이란 조직의 역량이나 상호 관계, 이해관계 등을 시각적인 자료로 나타낸 것이다. 한편 이 조사는 두 가지의 목적을 가지고 있었으며, 엘리는 이에 대해 아래와 같이 설명한다.

💬 우리는 기존의 관행을 개선할 수 있도록 기관이 현재 가진 능력의 이해와 더불어 새로운 비즈니스 모델의 일부를 제시하고자 했다. 이에 이상적인 모델과 그들의 역량 사이의 격차를 이해하기 위해서 역량 매핑을 했고, 그것이 어디서 일치하고 어디서 일치하지 않는지를 알아내고자 했다. 다만, 이러한 단계가 비즈니스 모델과 현재 보유 역량을 정확히 나타낼 수 있는지는 미지수였다.

이 단계가 맡은 또 다른 중요한 역할은 직원을 디자인 프로세스에 전적으로 참여시켜 앞으로 다가올 변화에 대비하는 것이다. 이에 대해 엘리는 다음과 같이 설명한다.

💬 사람들은 자신의 일에 어떠한 영향이 미칠 것이라 생각되면 일종의 위협을 받는다. 때문에 그들이 미래의 자신을 쉽게 그려 볼 수 있도록 도움을 주어야 한다. 역량 매핑의 좋은 점 중 하나는 역량이 인력과 프로세스, 기술로 이루어져 있다는 것이다. 핵심 역량이 무엇인지 매핑을 하고 난 다음, 이를 어떻게 활용할지에 대해 논의

할 수도 있다. 사람들은 이를 통해 자신만의 집을 그려 볼 수 있게 된다. 또한 자신들의 이야기와 통찰, 전문 지식을 이용해 미래를 위한 깨달음을 얻을 수 있다. 그들이 이 새로운 모델을 만드는 데 일조했다고 믿도록 공동 창조를 하는 것이다. 옛말에 나에게 일어난 변화는 괴롭지만, 내가 일으킨 변화는 강력하다는 말이 있다. 이를 잘 활용한다면 성공으로 가는 열쇠를 찾을 수 있을 것이다.

조사팀은 사람들이 어느 위치에 있는지와 어디에 있기를 희망하는지 비교해 표현하고 싶었다. 이에 워크숍에서 그들에게 대여섯 가지 인식을 나타내도록 하고, 이 책의 여러 이야기를 통해 확인된 시각적 접근법을 활용했다. 그리고 직원들에게 그들의 조직과 핵심 비즈니스 모델을 전달하기 위해 반드시 해야 하는 일과 이것들이 어떻게 구성되는지를 시각적으로 표현하는 '그래픽 잼graphic jam'을 형성했다. 엘리는 그들에게 이미지를 구상하게 한 다음, 이를 많은 이들에게 보여 주고 평가받았다. 그녀는 사람들의 평가에 대해 이렇게 이야기했다.

💬 내가 칠드런스 헬스의 경영진 회의에 참석할 때면, 다른 경영진들은 종종 이미지를 그린다는 것에 대해 거부감을 가졌다. 하지만 조사를 효율적으로 진행시키기 위해서는 이러한 과정이 필요하다고 판단했고, 이는 기획자의 입장에서 편한 말들로 서술하는 것보다 훨씬 효과적이다. 우리가 쓰는 말에는 다른 사람들이 공감할 수 없는 의미들이 가득하기 때문이다. 이미지를 활용하면 보다 심적인 모델까지 깊이 이해할 수 있다.

조사팀은 업무에 대해 편협적인 사고를 가진 직원들이 바라보는 본인의 역량과 칠드런스 헬스 전반에 걸친 실제 업무 사이의 차이점을 관찰함으로써 조사를 진행할 수 있었다. 지역 사회의 이해관계자들이 참여한다는 것은 의료 시스템과 지역 사회의 복지 기관 사이가 통합되지 못한다는 것을 의미하기도 했다.

2단계에서의 에스노그라피

한편 BIF 팀과 칠드런스 헬스의 직원들은 에스노그라피 조사를 통해 실질적인 환자의 경험과 각 가정의 건강 증진을 위해 필요한 경험 간의 중요한 차이를 발견했다. 이전의 1단계 조사에서는 가족들의 생활에 폭넓게 집중했다면, 해당 단계에서는 조사의 범위를 좁혀 의료 보건과 관련된 경험에 초점을 맞춘다. 조사팀은 병원 예약 전후 시점에 환자와 그 가족들을 인터뷰하고, 1차 진료 내용이 실제로 이행되는 것을 관찰하면서 환자가 건강했을 때와 그렇지 않을 때를 모두 지켜보았다.

한편 작업을 통해 현재 모델의 잘못된 부분을 명확히 짚어 낼 수 있었다. 엘리는 이에 다음과 같이 덧붙였다. "현재의 가정 의료 모델은 지역 주민들과 상관없는 사고방식과 행동을 기반으로 디자인되었다고 볼 수 있다." 마이 칠드런의 기존 디자인 모델의 토대가 되는 가정과 건강의 다섯 가지 요소에 따른 이해관계자들이 실제로 매우 큰 딜레마를 가지고 있었던 것이다. 마이 칠드런의 기존 모델은 각 가정이 이미 '건강한 상태'라고 가정하여 균형 잡힌 관점과 사고방식, 강력한 지원 네트워크, 풍부한 정보 등을 갖추고 있다고 생각했다. 하지만 현실 속 댈러스 지역 주민들은 극히 일부만이 이러한 요소들을 활용할 수 있었다. 대부분의 주민들은 지극히 응급 처치식의 행동과 회피적 사고방식, 빈약한 지원 네트

워크, 불안정한 자의식, 빈약한 정보 등을 겪고 있었다.

BIF는 우리가 이전 이야기에서 다루었던 해결 과제 분석이라는 도구를 사용해 가정의 건강한 삶을 위한 기능적, 감정적, 정신적 과제의 일부를 더욱 정확하게 나타냈다.

그들은 조사를 통해 구체적인 경험의 격차 12가지를 발견했는데, 이는 모두 건강의 다섯 가지 요소 중 하나와 연관되어 있었다. 팀원들은 각 격차에 대해 현재 마이 칠드런이 전달하는 경험을 나타냈고, 이를 앞선 건강 목표와 비교하였다. 그리고 더 나아가 불균형을 줄이기 위해 필요한 능력을 구체화할 수 있었다. 예를 들어, 1단계 조사를 통해 강력한 지원 네트워크의 중요성이 강조되었지만 보통은 부모만이 아이의 치료 과정에 참여하고 있었다. 이에 아이의 건강 네트워크를 개선하기 위해 칠드런스 헬스의 교육적, 사회적 역량을 새롭게 개발하는 것이 필요할 것으로 판단했다. 기존의 마이 칠드런은 대부분 아이에게 집중하여 지원 네트워크를 넓혔지만, 조사 결과 가정의 건강 또한 아이에게 상당한 영향을 끼치는 것으로 드러났다. 때문에 가족 전체의 건강을 목표로 삼는 것은 관련 기관의 역량을 한층 높일 수 있는 기회가 될 수 있다.

또한, 가정의 의료 서비스 이용에 영향을 끼치는 기타 요인들에 대한 통찰도 있었다. 비의료적 요소들이 의료적 요소들보다 가정의 건강에 더 큰 영향을 끼친다는 것이다. 노인 의료 보험 제도인 메디케어Medicare와 의료 보조 제도인 메디케이드Medicaid 서비스 센터는 임상 치료가 건강에 영향을 주는 정도가 20퍼센트 정도밖에 되지 않는다고 추정했다. 이밖의 요인으로는 사회 경제적 지위나 교통, 주택, 환경적 스트레스 등이 있다. 예를 들어, 천식 발작을 일으켜 반복적으로 응급실을 찾는 아이는 쾌적하지 못한 주거 환경이라는 비의학적 요소에 영향을 받을 수도 있다.

해결 과제

건강 요소	요구의 방향	해결 과제
개인의 역량	감정적	관련 기관의 권한 부여와 역량 향상
자의식	정신적	자기반성을 통한 시야 확장, 다양한 사연 공유
지원 시스템	사회적	믿을 만한 지원자와 적절한 교육
균형 잡힌 관점	기능적	지역 사회에 대한 이해, 제도의 보완 등 풍부한 자원 제공
정보 공유	기능적	의미를 부여하고 새로운 시야를 확장시킴으로써 경험을 성장의 기회로 전환

가정의 건강한 삶을 위해 필요한 해결 과제

점점 커지는 연맹의 역할

칠드런스 헬스에서 사람들이 직면하는 의료적, 비의료적 요소들을 다루는 것은 매우 어려운 일이다. 매일 직면하는 문제임에도 불구하고 시스템 접근 방식이나 위대한 파트너들의 협력, 이해관계의 조정 등 복잡한 개입이 필요한 일이기 때문이다. 보건 의료 연맹은 이를 총괄하는 중대한 역할을 맡아 어린이에게 초점을 맞춘 공통된 계획을 세웠다. 그리고 이를 통해 각 지역 사회에서 소아 천식 등의 문제를 효율적으로 해결할 수 있는 이니셔티브를 수립해 나갔다.

기관의 이름을 댈러스 칠드런스 메디컬 센터에서 텍사스 칠드런스 헬

스로 바꾼 것은 지역 사회 내 의료 기관의 역할이 변화할 필요가 있다는 사실을 공식적으로 인정한 것과 같다. 피터는 이에 대해 다음과 같이 설명한다.

💬 우리는 미래의 의료비 시스템이 단지 치료비 지불을 넘어 전반적인 건강의 결과에 대한 비용 지불로 전환될 것이라고 알리고 싶었다. 결과적으로, 개인에 한정된 비용 지불은 인구 집단을 아우르는 비용의 지불로 넘어갈 것이다. 의료적 요소뿐만 아니라 비의료적 요소로도 눈을 돌려 지역 주민 전체의 건강에 관심을 갖는 것이 중요하다는 사실을 알아야 한다. 따라서 우리의 책임은 의학적 치료를 넘어 광범위한 범위로 확대되어야 하며, 이에 기관의 이름을 바꾸게 되었다.

새로운 접근법 도입하기

경험과 역량 간의 격차를 발견한 조사팀은 마이 칠드런의 의사들과 협력하여 기존의 사업에 새로운 접근법을 도입하려 했다. 그러나 이러한 시도는 계획대로 흘러가지 않았다. 피터는 이에 대해 다음과 같이 설명한다.

💬 우리는 시간이 흘러 의료진에만 초점을 맞추는 것이 좋지 않다는 것을 깨달았다. 기존의 모델이 성공하지 못한 이유는 꽤 명확하지만, 당시에는 알지 못했다. 의료진은 상태가 긴급한 환자들을 치료했고, 이 일을 통해 급여를 받았다. 이는 보험 시스템 아래서 이뤄진 일이기에 의료진은 스스로의 역할을 시스템적 관점이나 가정

차원의 관점에서 보지 않았다. 의료 기관들이 사람들의 건강에 보다 깊은 책임감을 가질 것이라는 것은 우리의 믿음에 불과했다. 조직적인 차원에서는 다양한 사회단체가 유기적으로 일하도록 만들 수 없었다. 이에 우리는 1차 의료 기관을 넘어 또 다른 통합자 역할을 하는 집단이 필요하다고 결론지었다.

조사팀은 기존의 의료 시설이 환자 개인에 과도하게 중심을 두고 있으며, 즉흥적이면서도 제 역할을 하지 못한다고 판단했다. 따라서 제대로 된 통합자 역할을 하지 못한다면 다른 집단을 만들 필요가 있다고 결론지었다. 그 어떤 이해관계자도 혼자서는 문제 해결의 주도권을 잡지 못할 것이다. 피터는 이렇게 덧붙였다.

💬 이전에는 모든 것을 통솔하는 별도의 기능이 필요하다는 것을 깨닫지 못했다. 종종 어떤 이들은 통합자가 있지 않은 이상 자발적으로 협력하지 않는다. 우리의 새로운 모델에는 가장 낮은 단계의 통합자인 개별적인 지도자, 중단 단계의 연맹, 높은 단계의 정부와 보험 회사, 즉 정책의 변화가 있고 각각의 단계가 유기적으로 일하게 된다.

◇◇

위대한 파트너?

BIF는 도전 과제를 둘러싼 생태계의 다른 영역에 살고 있는 '위대한 파트너'라 불리는 협력자들을 적극적으로 찾는 것에 큰 가치를 두고 있다. BIF의 사울 카플란은 이렇게 말한다.

💬 협력자들은 어디에나 있다. 새로운 생각과 관점, 큰 가치 창출의 기회는 기회가 쉽게 오지 않는 사람들 사이 어딘가에 있다. 아주 당연한 사실처럼 보이지만, 실제 우리는 각자의 관점에 사로잡혀 많은 시간을 보내고 있다.

그는 아무렇게나 부딪혀 볼 것을 강조하는데, '우리 사이의 작은 틈새에서 마법이 일어나기 때문'이다. 이 아이디어는 앞서 살펴본 천식의 사례에서 잘 드러난다. 서로 다른 공동체들이 이 문제를 해결하기 위해 열심히 노력했다. 이들은 피터가 설명한 대로 모두 '꼭 필요한 일'을 했지만, 자원이나 역량은 제한된 상태였다. 자원을 한데 모으고 각자 파트너의 서로 다른 역량과 지식, 관계를 확장하는 등 모두가 성공할 공동의 생태계를 구축한다면 마법이 시작될 것이다.

◇◇

2-2단계: 비즈니스 모델 생성

앞선 1단계에서는 지역 주민의 다양한 요구를 발견하기 위해 기초 조사를 실시했다. 이어진 2-1단계는 댈러스 내 각 가정의 건강 관련 목표를 이루기 위해 짚어 볼 필요가 있는 경험 격차와 부족한 자원, 역량을 살펴보았다. 이는 마이 칠드런의 기존 관행을 통해 자세히 알 수 있는 부분이었다. 이러한 활동들은 쌓이고 쌓여 광범위한 시스템 수준에서의 변화

를 강조한다. 그리고 질병에 한정되지 않는 건강, 의료진에 한정되지 않는 시민 주도의 행동, 중재가 아닌 예방 중심의 혁신적 비즈니스 모델을 디자인해야 한다는 결론으로 이어진다.

엘리의 팀은 새로운 비즈니스 모델이 사람들이 스스로 판단하여 지역 사회 내의 믿을 만한 정보원에 의존하는 통합 지원 시스템에 뿌리를 둘 필요가 있다고 판단했다.

결정적으로 중요한 점은, 재정적으로 지속 가능한 의료 제도가 필요하다는 것이었다. 이를 위해 보건 의료 연맹과 BIF 팀은 연맹의 다양한 관계자와 소비자를 참여시켜 혁신 모델이 어떤 모습일지에 대한 탐구를 목표로 다음 단계에 집중했다. 이는 보다 참여도가 높은 디자인 접근법 프로세스라고 할 수 있다.

엘리는 이 접근법이 중요한 이유에 대해 아래와 같이 이야기한다.

💬 나는 지역 주민이 함께하는 참여형 디자인을 지지한다. 기관들은 이따금 기관과 이를 이용하는 사람들 사이에 높은 벽을 세우려 한다. 그들은 참여형 디자인을 어렵게만 생각한다. 누구를 참여시켜야 좋을지, 적합한 사람을 찾을 수 있을지 계속해서 고민하는 것이다. 이처럼 복잡한 생각은 원활한 시행을 방해하는 주된 요인의 하나이다. 그냥 밖에 나가 누군가에게 말을 걸어 보자. 낯선 이에게 말을 거는 것에는 긴 적응 시간이 필요하지 않으며, 그저 옆 사람과의 작은 대화에서 시작할 수 있다는 트윗을 읽은 적이 있다. 나역시 이에 동감한다.

2-2단계 프로세스

비즈니스 모델은 지역 사회의 자원과 역량을 매핑하는 동시에 엘리가 '신뢰와 소속감을 연결하는 역할'이라 칭한 것에 대한 더욱 깊은 이해를 목표로 4개의 세션에서 생성되었다. 조사팀은 댈러스 서부와 남부에 걸쳐 다양한 곳에서 서른 개가 넘는 가정을 만나며 주요 기관과 정보원, 새로운 비즈니스 모델을 디자인하기 위한 가치 있는 정보들을 수집했다.

다음으로, 각 가정이 신뢰하는 주변인을 참여형 디자인에 포함시켰다. 이는 '어떻게 하면 일상의 건강 관리와 접근이 용이한 의료 행위를 연결하여 새로운 시스템을 디자인할 수 있을까?'라는 하나의 질문에 중점을 둔 것이다.

그리고 이를 위해서는 병원 관계자, 의사, 간호사뿐만 아니라 댈러스 지역의 행정 기관, YMCA, 종교 기반 시설 관계자 등이 모두 모여야 했다. 여기에는 사회 복지사나 댈러스 주택청Housing Authority 관계자들도 포함되었다. BIF 팀은 1단계의 과정을 여러 그룹들과 공유하고 기회 영역을 발견했으며, 디자인 임무가 직면한 문제 해결의 필요성을 제기했다.

이어서 개별 참가자들은 관련 기관들이 문제 해결을 위해 할 수 있는 일들을 파악했다. 그리고 이를 통해 떠오르는 아이디어를 메모지에 옮겨 적었다. 각 참가자는 다섯 개의 테이블 중 하나를 골라 그룹 대화에 참여해야 했고, 서로의 생각을 공유하며 공통된 주제를 중심으로 아이디어

를 모았다.

각 테이블은 이렇게 모아진 아이디어를 바탕으로 어린이와 그들의 가족이 경험에 들어서는 시점부터 끝나는 시점까지, 끝과 끝을 잇는 새로운 경험을 생각해 냈다. 이는 문제를 의식하는 것부터 해결에 돌입하는 것, 참여하는 것, 확장시키는 것 등 구체적인 단계를 갖춘 경험이었다. 다양한 참가자들이 함께 작업하여 일관된 모델을 디자인했고, 결과적으로 새로운 비즈니스 모델이 담긴 한 페이지의 가치제안서를 작성할 수 있었다.

그리고 BIF는 시스템의 변화가 각각의 어린이와 그 가정의 경험에 어떤 영향을 주었는지 알기 위해 그들의 경험 여정을 시각화했다. 그들은 의식, 돌입, 참여, 확장의 네 단계에 상세한 설명을 덧붙여 해당 단계에서 관련되는 사람과 기술들을 포함시켰다. 이 과정을 통해 기능적인 부분뿐 아니라 정서적인 목표, 해결 과제들이 모두 강조될 수 있었다.

한 개인이 지역 사회와 의료 시스템을 연결하는 관계자와 이어진다면 해당 관계자는 개인이나 가정과 함께 의견을 모으고 목표를 설정하여 계획을 수립할 수 있다. 그다음, 광범위한 지원 네트워크를 통해 행동의 동기를 부여하고 자원에 접근한다. 마지막으로 BIF는 건강과 질병, 만성 질환의 관리 등 각기 다른 환경에서 특정 환자와 그 가정의 이야기를 기록함으로써 경험에 생생함을 불어넣었다.

가정 건강 가치제안서 사례

문제점	해결 방안	성공 방안	경쟁 우위	활동 프로그램
건강을 결정짓는 요인에는 환경적, 행동적, 사회적인 비의료적 요인이 최대 80 퍼센트의 비중을 차지한다. 의료 시스템 및 보험 제도는 경제적인 상황에 초점이 맞춰져 있다. 질병의 조기 발견이나 예방, 건강 증진보다는 고비용 치료에 중점을 두는 것이다. 의료 및 보험 서비스는 각 가정과 고용, 교육, 경제 등 일반적인 지역 사회의 환경이라는 맥락에 대한 관심은 제쳐둔 채 환자 개개인에만 초점을 맞춘다. 의료 및 보험 서비스, 사회봉사 등 여러 부문에서 정보와 업무가 공유되지 못하는 상황이다. 이는 업무의 지연이나 혼란을 야기할 수 있다.	각 가정이 건강과 복지에 관한 여러 요인을 직접 관리할 수 있도록 하는 여러 도구를 제공한다. **주요 서비스 요소** • 가정 주도의 계획 수립 • 의료 서비스 제공자와 지역 사회가 이용 가능한 다양한 지원을 제공 • 건강에 관여하는 다양한 요소의 관리 강화	• 텍사스 칠드런스 헬스 보험 서비스 제품 등록 • 가족 복지 프로그램의 개선 • 각 가정의 목표를 향한 가시적인 진전 • 긍정적인 경험 • 건강과 복지의 향상 • 진료비 절감에 따른 적합한 의료 서비스 제공 **독보적인 가치 제안** 우리는 가정의 건강이 개개인의 건강으로 이어진다고 생각한다. 이러한 믿음으로 비즈니스 모델을 바꿔 나가면 응급 의료 서비스에 대한 의존을 감소시킬 수 있다.	• 가정 오리엔테이션을 통해 '아이들의 삶을 더 좋게 만드는' 미션을 부여 • 어린이와 각 가정의 주변 관계자들을 끌어들임으로써 역량 강화 • 가족과 함께 경청하고 공동 창조하는 4년간의 여정 • 기술적 요구의 역량과 가치 기반의 역량에 대한 이해	• 디자인 워크숍 • 24가정 프로토타입 • 스타키즈Star Kids 프로그램 • 책임의료기구인 ACOAccountable Care Organization 활동 • 텍사스 칠드런스 헬스 시스템의 조직 관리 • 칠드런스 헬스 보험 프로그램 **고객 세분화** 여러 보험 정책과 이에 따른 가정 건강 보호 • 메디케이드 치료 관리 • 텍사스 칠드런스 헬스 시스템의 직원과 피부양자 • 상업적 동의

투자 및 비용	수익 증대와 투자 수익률
• 혁신: 디자인 씽킹 및 리더십 인력 • 조정자: 치료 관리 및 가정 코칭 스태프 • 통합자: 지역 사회 내의 다양한 연합을 위한 제휴 • 서비스: 커뮤니티 기관과의 가치 기반 계약 • 기술: 상호 운영이 가능한 데이터 솔루션	• 보험 수익자들의 관리 비용 감소 • 서비스의 차등 제공으로 가입자 증가 • 지역 사회 전반에 필요한 다양한 보조금 및 지원 • 메디케이드 '1115 웨이버waiver' 자금 • 메디케이드 서비스를 위한 CMSCenters for Medicare and Medicaid Services 자금 지원 • 의료 서비스 시장 점유율 확대

어린이 건강의 가치 제안

WIE: Wellness Information Exchange

단계 흐름: 인식 → 돌입 → 참여(참여) → 확장

중심 순환: ❼ 목표 설정 · ❽ 개개인에 맞춘 건강 계획 공동 창조 · ❾ 동기 부여 · ❻ 장벽 및 요구 평가

단계	프로세스	사람	수단/기술	기능적 목표	정서적
❶ (인식)	지역 사회와 의료 서비스의 접점을 통한 도입	의료 복지사, 1차 의료진, 보건 교사	(의료 복지사)	학교나 교회 등의 지역 사회 관계자들을 통해 각 가정을 방문하고 참여시킨다. 또한 높은 참여도 및 능동적인 사고를 위해 높은 반응성을 보이는 지점에 관여한다.	편한 사람들, 신뢰하는 장소에 있는 사람들과 초기 접점을 갖는다.
❷ 복지사 매칭 / ❸ 일정 조율 / ❹ 사전 미팅 준비		의료 복지사	전화 이메일 온라인	가정의 요구를 파악하고 적절한 정보와 자원을 연결한다.	시민과 의료 보조인이 자신들이 건강 증진을 위해 함께하고 싶은 사람에게 선택권을 준다.
		어린이, 의료 보조인	자가 진단 도구, 전화, 온라인 >WIE	WIE에 각 가정을 듣도록 한다.	어린이와 건강 기획자들이 만날 시간을 결정한다.
❺ 개인 및 가정의 요인 파악		의료 복지사, 커뮤니티 센터, 가정	활성화 척도, 동기 연동, WIE	고객의 경험에 맞춰 가정의 요구와 동기, 기대 사항을 이해한다.	의료 복지사와의 가족 사이에 신뢰를 구축한다.
❻ 장벽 및 요구 평가		의료 복지사	WIE	올바른 자원과 교육에 의해 사람들의 건강에 방해가 되는 장애물이 무엇인지 파악한다.	일상적인 환경에서 경청하고 이해받는 것을 느끼도록 한다.
❼ 목표 설정		의료 복지사	WIE	단기/장기 목표를 공동으로 설정한다.	목표를 이루기 위해 노력하는 과정에서 시민들을 권리를 주고 그들에게 동기를 부여한다.
❽ 개개인에 맞춘 건강 계획 공동 창조	건강 증진 프로그램 지원	의료 복지사	건강 계획 전화, 이메일, 문자메시지, WIE	건강을 해결하고 연결하며 위한 실행 가능한 계획을 공동 창조 한다.	시민이 바라는 미래에 대한 대화에서 참여하고, 그것을 이루는 데 필요한 선택권을 주며 올바른 방향으로 인도한다.
❾ 동기 부여		의료 복지사	선호 매체: 전화, 이메일, 문자 메시지	설정된 목표의 달성 가능성을 높인다.	건강과 웰빙 계획에서의 연관성과 책임감, 동기를 증진시킨다.
❿ 의료 정보 및 건강 관리 목표 확산		어린이, 의료 보조인 지원시스템	선호 매체: 서류, 전화, 이메일, 문자 메시지(WIE)	주민의 건강 상태와 목표 달성을 올바르게 지원할 수 있는 주민 지원 시스템을 도모한다.	주민 교육, 사회, 정서적, 재정적 요구와 관련된 지원과 연결
⓫ 자원에 대한 접근		의료 복지사, 롤 모델 시민, 사회 복지	WIE	의료 복지사가 제공할 수 없는 요구를 충족시킨다.	의료 복지사가 제공할 수 없는 요구를 충족시킨다.
⓬ 성공 공유 및 격려		커뮤니티 센터	지원 그룹	유사한 환경이나 목표를 가진 주민을 비공식적이면서도 구조화된 환경을 통해 연결하여 경험을 공유하고 성장에 대한 이야기를 나눈다.	방문하고, 지원을 받고, 유사한 경험을 가진 다른 사람들을 만나기 위해 안전한 장소를 제공한다.

학습 개시 디자인하기

칠드런스 헬스와 보건 의료 연맹은 실험을 통해 그들의 아이디어를 진전시키기로 했다. 우선, 많은 어린이들이 앓고 있으며 이로 인한 병원 방문이 잦은 천식에 주목했다. 실험의 목표는 공통된 계획과 목표를 정의하는 것으로, 이전까지는 연맹 내에서도 원활한 의사소통과 업무가 진행되지 않았다. 피터는 다음과 같은 말을 남겼다.

💬 우리는 서로의 업무에 대해 전혀 알지 못했다. 따라서 천식을 앓는 아이들과 그 가정의 다양한 요소들을 파악하고, 이를 통합된 시각적 모델로 나타냈을 때, 많은 이들이 놀라움을 감추지 못했다. 우리는 모두가 같은 일을 하고 있었지만, 각자의 업무에만 몰두한 채 큰 그림을 보지 못했던 것이다.

해당 실험의 초기 지표는 칠드런스 케어와 연맹이 옳은 방향으로 나아가고 있다는 강력한 근거가 되어 주었다. 각 가정을 지역 사회나 보건, 의료, 교육, 환경, 정부 프로그램 등 다양한 요소들과 연결함으로써 천식으로 인한 응급실 방문을 4년간 절반으로 줄였다. 한 예로, 연맹은 조사를 통해 많은 가정이 천식을 유발하는 환경적 요인에 무분별하게 노출되어 있다는 사실을 발견했다. 이들이 보건 위생과 관련한 공식적인 권한이 있는 것은 아니었지만, 시의 위생 검사 기관과 협력하여 개선해 나갈 수 있었다. 피터는 이에 대해 다음과 같이 말한다.

💬 간단하고도 완벽한 해결책은 어디에도 없다. 여러 이해관계자들이 머리를 맞대고 다양한 해결책을 내놓아야 할 뿐이다.

문제 해결의 결정적인 퍼즐 조각은 새로운 비즈니스 모델에 지속적으로 자금을 조달할 방법에 대한 것이었다. 시간이 지나면서 지불 시스템이 변화해야 한다는 목소리도 커졌지만, 여전히 의료 서비스 하나하나에 값을 매기는 지불 시스템이 강세였다. 어떻게 하면 불필요한 의료 행위에 비용을 내야 하는 구조를 바꿀 수 있을까? 칠드런스 헬스가 시스템의 모든 부분에 하나하나 관여하는 것은 한계가 있었다. 정부의 지원을 받는 사회 기관들은 우선권을 조정하거나 단기적으로 자금을 재분배할 유동성이 부족했고, 지역 사회의 기관들은 보조금과 기부금이라는 한정된 자금으로 운영해야 했다. 연간 보조금과 기부금에만 의존한다면 자금 사정이 계속해서 불안정해지는 것은 시간문제였다. 이에 실행과 지속이 가능한 경제 모델을 구축하기 위해 창의적인 비즈니스 모델이 필요해진 것이다.

다행히도 우리는 지금까지 해 온 것처럼 새로운 기회를 발견할 수 있었다. 모내지 의료 센터 사례의 케이시 박사를 떠올려 보자. 이와 유사하게, 피터는 수십 년 동안 보험 사업에 종사하면서 쌓은 식견을 통해 다른 이들이 놓친 것을 포착할 수 있었다. 아이들과 임산부를 대상으로 한 메디케이드 프로그램의 자금 조달 메커니즘을 활용하는 것이었다. 칠드런스 헬스는 민간 및 공공 자금원을 결합함으로써 보험 회사와 텍사스 '1115 웨이버' 프로그램, 그 외의 보조금 역시 활용할 수 있었다.

이러한 자금은 여러 실험을 시도해 볼 수 있는 5년이라는 기간을 보장했다. 칠드런스 헬스의 보건 기관 HMO^{Health Maintenance Organization}는 텍사스주로부터 보조금을 받게 되었다. 이에 12,000~15,000명에 달하는 아이들의 프로토타입을 만들고 HMO에 등록할 수 있을 것이다. 피터는 이 일의 진행 방식에 대해 다음과 같이 설명했다.

💬 텍사스주의 메디케이드는 사설 HMO와 계약을 체결하여 보험 중개 역할을 함과 동시에 아이 한 명당 매달 고정 보험료를 지급해 건강 증진을 도모한다. 이는 마치 은행의 역할과도 같다. 자금을 쥐고 소비를 통제하는 것이다. 자원을 재배치함으로써 예방 차원의 건강 관리를 할 수 있다. 이러한 방식을 통해 보험 회사들은 변화의 촉매 역할을 하게 된다.

이윽고 피터는 예방에 집중한 새로운 모델이 새로운 이익으로 재투자된다는 가설을 세웠다. 우선, 조사팀은 변화로 인해 실제 가정의 삶의 질이 상승했는지를 확인한다. 그다음, 가정의 건강과 의료 시스템 사이의 연관성을 검토하기 위해 측정의 과정을 거친다. 이는 커크패트릭 Kirkpatrick 평가 모델의 네 가지 단계(반응 평가, 학습 평가, 행동 평가, 결과 평가)에 따라 프로그램 경험, 건강 개선 능력에 대한 자신감, 가족 행동 계획에 대한 과정, 가정 건강 개선을 통합하는 프로토타입의 체계적인 평가를 위한 계획이었다. 이는 팀이 개발한 가정 건강의 척도로, BIF가 1단계를 거치며 밝혀낸 건강의 다섯 가지 요소를 토대로 개발한 것이다. 조사팀은 프로토타입을 만드는 동시에 프로세스를 안내할 핵심 요소에 대한 간단한 개요를 준비했다.

과정 되짚어 보기

칠드런스 헬스의 이야기는 디자인 씽킹이 전략의 성공적인 변화를 위해 필요한 두 가지 핵심 요소, 즉 이해관계자들의 요구와 조직의 역량을

모두 헤아리는 현실을 깊이 이해하고 이것이 미래의 새로운 비전에 어떻게 기여하는지를 보여 준다. 사람들이 시스템을 옳은 방식으로 사용하기만 한다면, 칠드런스 헬스는 의사들이 금전적 이익을 취하는 세상보다는 다수의 사람들이 긍정적인 미래를 도모할 수 있는 세상을 만들어 나갈 것이다. 그리고 이를 통해 많은 이들의 요구를 해결해 나갈 수 있는 전략을 마련하게 될 것이다.

또한 이런 접근법을 통해 이해관계자들을 위한 가치 창출을 크게 증대시키고 현실에서도 충분히 시행할 수 있는 전략을 마련할 수 있다. 이러한 전략을 기반으로 새로운 비즈니스 모델을 구축하는 데 중요한 두 가지 사항을 해결할 수 있다. 첫 번째는 고객들의 현재 경험과 선호하는 경험 간의 차이, 두 번째는 기관이 현재 제공할 수 있는 것들과 실제 고객 경험과의 격차를 해소하는 데 필요한 역량 간의 차이이다.

이러한 과정은 오늘날 고객 경험에 어떤 것이 부족한지에 대한 통찰의 질에 영향을 미친다. 마이 칠드런 팀이 건강의 다섯 가지 요소를 발견하고 이를 이용해 디자인을 수정했을 때와 마찬가지로, 디자인 씽킹의 '무엇이 보이는가?'에 대한 에스노그라피 접근법은 사람들의 요구를 심층적으로 분석하는 도구를 제공한다. 디자인 씽킹의 가능성을 동력으로 하는 '무엇이 떠오르는가?'에 대한 집중은 이러한 기준을 '무엇이 끌리는가?', '무엇이 통하는가?'의 단계로 이어지게 만든다. 이해관계자와 조직의 요구와 제한 사항에 대해 고민하게 되는 것이다. 마이 칠드런의 응급 치료 접근법이라는 기존 비즈니스 모델의 혁신이 실패한다면, 이는 변화를 거부하는 기존 의료 비즈니스 모델의 힘을 보여 주는 반증이 된다. 이러한 학습 효과로 피터와 그의 팀은 기존의 비즈니스 모델을 변화시키려는 시도를 계속 이어 나갈 수 있었고, 건강에 중점을 둔 지역 사회 기반

새로운 비즈니스 모델 개요

의 시스템을 공동 창조의 영역으로 이끌었다. 그리고 디자인 씽킹의 도구와 프로세스를 효율적으로 사용하는 것이 이 모든 것을 가능하게 만들었다.

피터는 수십 년 동안 의료 개혁에 집중해 온 사람으로서 디자인 씽킹의 도입이 어떻게 병원의 혁신을 이끌었는지에 대해 이야기한다. 가장 중요한 시사점은 충분한 시간을 들인 경청과 의료 생태계 전반에 걸친 체계적인 대화가 필요하다는 것이다.

💬 우리가 각 가정과 그들을 둘러싼 지역 사회의 기관들을 제대로 이해하는 것은 이전에 해 온 일과는 매우 달랐다. 그들의 이야기를 경청하며 그동안 미처 알지 못했던 사실이 많다는 것을 깨달았다.

이제까지 한 번도 이렇게 뚜렷한 목적의식을 가지고 구조적인 방식을 활용해 광범위한 분야의 위대한 파트너들과 지속적인 협력을 추구해 본 적이 없다. 이들은 아이들의 건강을 증진시키기 위해 열심히 일해 왔지만 서로 소통하거나 협력하지는 않았다. '누군가는 꼭 해야 하는 선한 일'을 하고 있었지만 그 영향력과 지속성은 미비했다. 하지만 이제는 공통된 의제와 업무 공유, 새로운 자금 조달 방식이 준비되었다. 이는 여태껏 의료 분야에서 경험했던 그 어떤 일과도 차별화되는 지점이다.

엘리 또한 디자인 씽킹과 비즈니스 모델 혁신을 통합하는 것의 힘에 대해 이야기한다.

💬 사람들은 우리에게 늘 그들의 문제를 해결해 줄 비즈니스 모델의 방향에 대해 묻는다. 하지만 올바른 비즈니스 모델이라는 것은 존재하지 않는다. 비즈니스 모델은 창조적인 행위이다. 모두가 어려움을 겪는 분야에서 일할 힘을 준다는 것이 디자인 씽킹의 핵심이다. 골치 아픈 문제를 피해가는 것이 아닌, 영향력 있는 모델을 구축하여 돌파할 방법을 찾으면 된다.

피터 또한 엘리의 의견에 동의했다.

💬 의료계에는 새로운 비즈니스 모델이 절실하게 필요하다. 그것이 내가 이 문제의 여정을 통해 배운 것이다. 우리 주변에는 골치 아픈 문제들이 있고, 이를 위한 프로그램도 많다. 하지만 진짜로 필요한

것은 완전히 새로운 비즈니스 모델이다. 경험을 쌓고 서로에게서 배워 간다면 몇 년 후의 미래는 좀 더 살기 좋은 세상일 것이다. 우리는 이를 위해 디자인 씽킹을 우리의 일부처럼 받아들여야 한다.

진화하는 칠드런스 헬스의 모델에서 필요한 전략은 다음과 같다. 각 분야 파트너들의 네트워크를 만들고 우선 사항과 업무를 체계적으로 관리하는 복잡한 임무를 수반한다. 어려운 일이지만, 이를 통해 협력과 이해, 자원의 조달 등 긍정적인 결과를 이끌어 낼 수 있다. 기존 의료 모델이 성공적이지 않은 이유에 대해 공통된 인식을 가지고, 협력을 통해 새로운 미래를 향해 나아가는 가능성을 믿는 것이다.

한편, 피터는 매우 다양한 분야의 파트너들이 지속적으로 협력하고 지원해야 하는 복잡한 일도 간단해 질 수 있다고 말한다.

💬 모두가 서로의 이야기를 경청한다면, 더 좋은 세상을 위해 어떻게 해야 하는지 이해할 수 있다. 수많은 가정이 그들의 아이들과 운동 등의 건강한 활동을 누릴 수 있기 바라며, 의료 시설의 직원들은 천식 등의 병으로 위기 상황이나 응급실 방문이 발생하지 않기를 바란다. 의사는 각 가정이 처방된 의료 지침을 잘 따라 주기를 바라며, 보험 회사는 보험이 필요한 어려운 상황이 발생하지 않기를 바란다. 지역 사회 또한 마찬가지이다. 사람들 간의 더욱 강력한 유대 관계와 다양한 활동을 실현할 수 있는 충분한 자금, 노력에 따른 적절한 보상 등을 원한다. 우리가 해야 하는 일은 어떻게 보면 아주 간단하다. 모두의 이야기를 듣는 것이다.

3부

디자인 씽킹의 실천

우리는 10년 동안 디자인 씽킹을 가르쳐 오면서 아주 다양한 사람들과 일을 했다. 초등학교 교사, MBA 학생, 의사와 간호사, NASA 과학자, 회계사, 정부 및 비영리 기관의 관계자 등 폭넓은 분야를 아울렀다. 그리고 그중 많은 이들이 조직에서 창의적으로 혁신을 이끄는 자신들의 역량에 의구심을 품고 있었다. 킹우드 컨설턴트인 칼럼 로우나 BIF의 엘리 맥클라렌, CTAA의 피어 인사이트 팀처럼 문제를 훌륭히 해결할 디자인 전문가가 없다면 디자인 씽킹을 성공적으로 도입하기 어렵다고 믿는 것이다. 그러나 디자인을 처음 접한 사람들과 함께 일한 경험이 있는 우리의 이야기는 또 다른 깨달음을 준다. 우리는 누구나 숨겨진 능력을 가지고 있으며, 언제든 이를 펼쳐 보일 수 있다.

앞서 살펴본 FDA의 켄 스코다체크와 화이트리버의 말리자 리베라, 모내시의 돈 캠벨 박사를 떠올려 보라. 이들은 모두 혁신을 주도한 리더지만, 전문적인 디자인 교육을 받은 사람은 아무도 없다. 그들은 일에 대한 열정과 도전하려는 용기를 가졌을 뿐이다.

지난 2부에서 우리는 10개의 사례를 통해 모두가 각자의 목적에 맞는 도구를 선택하는 모습을 지켜봤다. 그중 일부는 여정 매핑, 페르소나, 해결 과제 등의 탐색 도구가 강조되었다. 반면 학습 개시와 같은 실험 도구에 집중하는 경우도 있었다. 다만 시각화나 에스노그라피, 프로토타이핑 등의 도구는 모두가 공통적으로 사용했다.

디자인 씽킹의 네 가지 질문을 활용하는 방법도 각기 달랐다. 일부는 이해관계자들의 요구를 탐구하는 것에 집중하여 '무엇이 보이는가?'와 '무엇이 떠오르는가?'라는 질문에 주의를 기울였다. 반면 해결책을 테스트하는 것에 집중하며 '무엇이 끌리는가?'와 '무엇이 통하는가?'를 묻는 이들도 있었다.

그들이 선택한 해결책 또한 다양했다. 일부는 이노베이션 랩을 세워 워크숍을 진행하고 멘토링을 제공했지만, 어떤 이들은 컨설턴트나 대학, 기타 외부 파트너와 협력했다. 함께 일하는 파트너가 다양할수록 특유의 접근법을 발휘하여 여러 디자인 씽킹 교육을 제공했다.

이러한 다양함은 놀라움을 가져다주는 동시에 두렵기도 하다. 도구와 방법은 많지만, 이를 실현할 시간은 많지 않다. 어디서부터 시작해야 하는지, 어떤 도구를 사용해 어떤 질문을 해야 하는지 끊임없이 고민해야 한다.

여기서 우리는 캐럴린 제스키가 CTAA 파트너들에게 한 조언을 떠올린다. 단순하게 받아들이라는 것이다. 디자인 씽킹처럼 새로운 접근법을 배우는 것은 때때로 겁이 날 수도 있다. 이에 걸맞은 지원과 체계가 뒷받침되어야 하기 때문이다. 다행히도 우리의 이야기를 따라가다 보면 필요한 것들을 얻을 수 있을 것이다.

3부는 앞선 2부의 사례들에서 배운 내용을 바탕으로 디자인 씽킹을 실현하는 것에 초점을 맞추었다. 우리는 2부와는 또 다른, 세상을 더 살만한 곳으로 만들기 위해 열심히 일하는 한 혁신 그룹의 이야기를 소개할 것이다. 우리는 미국 캘리포니아주에 위치한 대학인 GCCA^{Gateway College and Career Academy}의 조앤 웰스^{Joan Wells}와 그녀의 팀이 디자인 씽킹을 펼치는 여정을 따라갈 것이다.

우리는 디자인을 처음 접한 사람들을 교육하면서 디자인 씽킹을 제대로 가르치기 위해서는 일련의 과정을 차근차근 밟는 것이 중요하다는 사실을 깨달았다. 체계적인 과정은 디자인 씽킹을 처음으로 연습하는 사람들에게 동기를 부여한다. 그들이 어디로 향하는지 보여주며, 탐색과 아이디어 생성, 실험 단계 사이에서 어떻게 성공적으로 혁신할지 알려 준다.

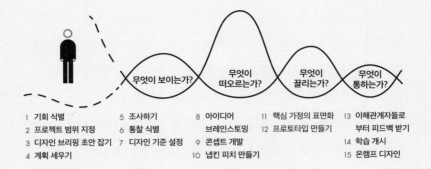

무엇이 보이는가?	무엇이 떠오르는가?	무엇이 끌리는가?	무엇이 통하는가?	

1 기회 식별	5 조사하기	8 아이디어 브레인스토밍	11 핵심 가정의 표면화	13 이해관계자들로 부터 피드백 받기
2 프로젝트 범위 지정	6 통찰 식별	9 콘셉트 개발	12 프로토타입 만들기	14 학습 개시
3 디자인 브리핑 초안 잡기	7 디자인 기준 설정	10 냅킨 피치 만들기		15 온램프 디자인
4 계획 세우기				

새로운 비즈니스 모델 개요

1부에서 살펴본 바와 같이, 이 책의 디자인 씽킹은 다음의 네 가지 질문에 중점을 둔다. '무엇이 보이는가?', '무엇이 떠오르는가?', '무엇이 끌리는가?', '무엇이 통하는가?'. 디자인 씽킹의 툴키트 속 이러한 질문에는 혁신자들이 해답을 찾도록 돕는 15가지 구체적인 단계가 동반된다.

디자인 씽킹의 방법과 도구, 사고방식에 익숙해진 혁신자는 여러 단계를 조합하거나 일부를 생략, 강조하여 활용할 수 있게 된다. 디자인 씽킹이 보다 자연스럽고 직관적으로 느껴진다면 프로젝트의 구체적인 과정에 맞추어 프로세스를 적용시킬 수 있다. 물론 디자인 씽킹을 완벽히 해낼 수 없는 초보라면 더욱 체계적인 접근법을 따라야 할 것이다.

디자인 씽킹 네 가지 질문의 15단계 방법론은 혁신 영역의 모호함을 더욱 명확하게 만들 수 있는 교육적인 환경을 형성한다. 새로운 대화를 이어 나가는 것은 문제를 보다 창의적으로 해결할 수 있는 실마리가 되기도 한다.

우리는 다음 두 장을 통해 GCCA의 교육자들이 디자인 씽킹을 통해 교내 자퇴율을 줄이는 과정을 살펴볼 것이다. GCCA 관계자들은 디자인

씽킹의 네 가지 질문을 그대로 활용하여 성장을 위한 디자인 현장 노트를 제공하고, 이를 모두에게 공유했다. 이는 디자인 씽킹이 올바르게 적용된 아주 좋은 예이다.

학생들의 경험을 향상시킬 수 있는 다양한 온라인 강의를 갖춘 그들은 GCCA에 디자인 씽킹을 성공적으로 적용시켰다. 이어지는 13장과 14장에서는 그 과정을 생생하게 공유할 것이다. 이제 조앤과 그녀의 팀을 만나 보자.

⓭ 디자인 씽킹의 적용을 위한 기반 다지기

디자인 씽킹 방법론의 거의 절반은 우리가 아이디어를 생각하기도 전에 혁신을 위한 기반을 다지는 데 사용된다. 문제 해결 과정에서 브레인스토밍을 우선시하는 이들은 이를 받아들이기 어려울 수도 있다. 하지만 1단계부터 7단계를 거쳐 기반을 다진다면, 브레인스토밍의 8단계에 돌입하자마자 창조적인 생각을 도출할 수 있을 것이다. 이것이 실제로 어떻게 적용되는지 이해하기 위해 다음의 과정을 살펴보자.

캘리포니아의 리버사이드에 위치한 GCCA는 고등학교 졸업에 필요한 학점이 부족하거나 중퇴한 이들을 위한 학교이다. 게이츠 재단의 후원을 받는 이니셔티브인 '게이트웨이 프로그램'은 미국에서 매년 1백만 명 이상의 학생들이 고등학교를 중퇴하는 심각한 문제를 해결하고자 시작되었다.

고등학교 졸업장이 없는 청년들에게는 높은 임금의 일자리와 기회가 좀처럼 찾아오지 않는다. 게이트웨이의 임무는 이러한 학생들에게 다시 한번 기회를 주고, 학업을 성공적으로 마치도록 이끄는 것이다. 2004년 시작된 게이트웨이 프로그램은 현재 미국 전체에 널리 알려져 있다.

학생들은 기초 학기를 집중적으로 이수하기 위해 GCCA 캠퍼스에 다함께 입학하여 수업을 듣는다. 이처럼 특정 경험을 공유하는 집단을 가르켜 '코호트cohort'라 부르기도 한다. 이후 고등학교와 전문 대학 수업이

이어지는데, 이를 통해 학점을 한 번에 인정받을 수 있다. 여기서 조앤 웰스의 팀은 디자인 씽킹을 활용하여 문제를 파악하고, 창조적 잠재력을 가진 해결책을 찾아 나간다. 여기에는 다양한 학생과 교수, 교직원을 대화에 참여시키는 것, 비판적인 통찰력을 키우는 것, 다양한 해결책으로 조직을 정비하는 것 등이 포함된다. 이는 공통적으로 학교를 중퇴할 가능성이 있는 학생들이 계속해서 학교에 다니도록 하는 것을 목표로 한다. 이 장에서 우리는 GCCA 팀이 하는 디자인 씽킹의 1단계부터 7단계를 따라갈 것이다. 이 초기 단계에서 아이디어 생성과 추후 단계를 위한 기반을 구축하고, 14장에서 자세히 살펴보게 될 것이다.

우리는 2013년 가을 처음 시작되어 약 20만 명의 학생들에게 디자인 씽킹을 가르치는 온라인 대중 공개 수업 '코세라 무크Coursera MOOC'를 통해 처음 조앤과 만났다. 교육 분야에 몸담으며 디자인 씽킹의 가능성에 관심을 가진 조앤은 2014년 6월부터 다든을 통해 우리와 함께하게 되었다. 그녀는 그때부터 디자인 씽킹의 든든한 조력자가 되어 온라인 교육을 받는 학생들의 멘토 역할을 했다.

2013년만 하더라도 조앤과 GCCA 동료들에게 디자인 씽킹은 새로운 것이었다. 그녀는 리버사이드 칼리지Riverside college에서 학습자를 중심으로 한 전략에 전념하고 있었고, 이후 초기 GCCA 기획팀의 일원이 되었다. 2013년 10월에는 GCCA 위원회에 합류하여 조사에 매진하라는 요청을 받았다.

그녀는 다양한 조사를 하면 할수록 소외된 청소년들이 고등학교를 무사히 졸업할 수 있도록 돕는 일에 디자인 씽킹을 활용하면 좋을 것이라는 생각이 들었다. 소외된 청소년 문제는 교육계가 가지고 있는 가장 심각한 문제점 중 하나였다.

전국에 걸친 게이트웨이 프로그램은 곳곳의 학생들을 포용할 수 있었는데, 리버사이드 또한 예외는 아니었다. 리버사이드는 만 16세부터 만 21세까지 다양한 연령대의 학생들로 구성되어 있었는데, 평균 입학 연령은 17세였다. 학교가 캘리포니아 남부에 있었기 때문에 학생의 인종 또한 매우 다양했다. 학생 중 약 3분의 2가 라틴계였으며 20퍼센트는 백인, 9퍼센트는 흑인이었다.

대부분의 학생들은 고등학교 학점이 많이 모자라 중퇴를 고민하고 있었다. 그들이 이런 갈등을 겪는 것에는 따돌림이나 성 정체성 등 청소년기의 여러 문제부터 개인사, 가정사까지 복잡한 이유가 있었다. 교사를 포함해 다른 사람들이 자신에게 신뢰를 보여 주지 않으면 긍정적인 학교 생활을 이어 나가기 어렵다. '게이트웨이 투 칼리지 내셔널 네트워크 Gateway to College National Network' 웹사이트에는 대학으로 가는 관문에 있는 학생들이 프로그램을 찾게 된 이야기를 실어 놓았다.

💬 학교를 중퇴한 몇몇 학생들은 학위를 수료하고 고등학교 졸업 자격을 취득할 또 다른 기회를 필요로 했다. 또한 그들은 학교가 자신들이 필요로 하는 모든 지원을 제공할 수 없다는 것을 깨달았다. 이에 다양한 지원과 본인들의 노력을 통해 어려움을 헤쳐 나갔던 졸업생들의 이야기를 공유하고자 한다.

2014년, 리버사이드의 GCCA 프로그램은 10주년을 맞이함과 동시에 새로운 도전 과제에 직면하게 되었다. 이는 적절한 리더십 전이 leadership transition와 프로그램 등록에 관한 문제, 더 높은 출석률을 요구하는 캘리포니아 교육 정책의 변화, 업무의 확장 등이었다. 한편 그들은 2013년 리

버사이드 교육청으로부터 차터 스쿨^{Charter school}의 권한을 얻어 냈다. 차터 스쿨이란 일종의 자율형 공립 학교로, 교육 당국의 규제에 얽매이지 않고 비교적 자유롭게 운영되는 것을 의미한다. GCCA는 이를 통해 지역 사회 내의 여러 곳으로 확장할 수 있었다.

그러나 애초 예상했던 것보다 낮은 참여율은 계속해서 새로운 학생들을 찾아야 하는 압박으로 이어졌다. 이는 GCCA 경영진들에게 여러 의문을 품게 했다. 학생 모집을 위한 노력이 의도치 않게 조기 입학 제도를 제공하는 얼리 칼리지^{early college}의 질을 떨어뜨리는 것처럼 보이지는 않을까? 학업을 제대로 따라올 수 없는 학생들을 무리하게 GCCA에 합류시키는 것은 아닐까? 디자인된 프로그램에 적합한 학생들을 찾아낸 걸까? 그들은 프로그램에 잘 적응하고 있는 걸까?

이러한 문제들은 GCCA의 임무와 프로그램 디자인, 지역 사회에 대한 기여 등 다양한 부분과 밀접한 관계가 있었다. 2014년 3월, GCCA의 임시 교장 미구엘 콘트레라스^{Miguel Contreras}와 교육 학과장 캐슬린 바이워터^{Kathleen Bywater}는 조앤을 비롯해 인력 개발 부서 부장 셸라 카막^{Shelagh Camak}과 힘을 합쳤다. 이들은 모두 교육을 학습자 중심의 과정으로 바꾸기 위해 열정을 쏟았다. 불가피한 사정으로 학업에 차질이 생긴 학생들을 위한 프로그램과 서비스 디자인에 폭넓은 경험이 있는 셸라는 리버사이드 게이트웨이 모델의 핵심 디자이너였다.

GCCA 팀은 학교의 학생 모집 경로에 우선적으로 집중했다. 조앤은 이에 대해 다음과 같이 설명했다.

💬 학생들을 모으는 것은 순조롭게 진행되었지만, 이를 유지하는 것은 어려운 일이었다. 이에 GCCA 팀은 학생 모집과 관련된 문제를

해결해야 했다. 학생 모집 과정을 전면적으로 개선하면서 프로그램이 더욱 성공적으로 이어질 수 있도록 돕는 것이다. GCCA는 우수하거나 문제를 일으키지 않는 학생을 선발하기 위해 심사를 진행하는 것이 아니다. …… 똑똑하고 훌륭한 학생이더라도 인생을 살면서 많은 어려움을 겪는다. 때문에 학생들을 데려와 아무런 지원도 하지 않는다면 그들을 돕는 것이 아니다. 우리가 일하는 동력은 그들로부터 나오는 것이다.

프로젝트 초기 단계에서 GCCA 팀은 풍부한 기존의 데이터를 활용해 학교의 인재 선발 구조를 밝히고자 했다. 학생들이 학교에 어떻게 들어오는지, 어디서 왜 잘못되는지, 무엇이 문제인지 등등 다양한 질문들을 해결할 수 있을 거라 생각했다.

디자인 씽킹의 도입

GCCA 팀은 광활한 데이터의 바다에서 위의 질문들에 대한 답을 찾기 위해 고군분투했다. 하지만 첫술에 배가 부를 수는 없었다. 캘리포니아 지역 사회의 대학 시스템과 유치원부터 고교 과정에 이르는 K-12 교육 시스템, 게이트웨이 투 칼리지 내셔널 네트워크, 이렇게 세 외부 단체로부터 수집된 데이터를 한곳에 모았다. 각 시스템은 관련 규제나 구조, 정책의 환경에 관한 다양한 사항을 반영할 수 있었다. 이처럼 시스템에 의해 만들어진 표준 보고서를 검토하던 팀은 다중 측정뿐 아니라 상이한 분야나 코호트, 결과 등도 다뤄야 한다는 것을 깨달았다. 그 어떤 시

스템도 학생들이 학교를 떠나거나 관심을 끊게 된 이유를 제대로 반영하지 못했다.

학생들을 모으면서 그들의 모집, 등록, 교육 과정에서 실제로 어떤 일이 일어나는지 파악하는 것은 매우 어려운 일이었다. 때때로 어떠한 일과 그 이유가 밝혀지더라도 유의미한 통찰을 제공하는 수준은 아니었다. 또한 캘리포니아의 교육 정책이 변화하면서 기존의 프로그램 데이터가 앞으로도 유용할지는 미지수였다.

조앤은 다든의 디자인 씽킹에 관한 4가지 접근법을 연구하면서 이것이 GCCA가 가지고 있는 문제의 새로운 해결법을 제시할 수 있다고 생각했다. 그리고 그녀는 GCCA 팀이 새로운 접근법을 사용하도록 했다.

💬 우리는 작업을 진행할수록 학습자에게 되돌아가 우리가 누구를 위해 일하는지, 그들이 말하고자 하는 바가 무엇인지, 지역의 대학과 고등학교 상담 교사들에게 전달하고자 하는 메시지는 무엇인지 살펴보아야 했다. 이에 기초 학기를 이수할 역량을 가지고 있을 뿐만 아니라 매일 출석과 과제를 성실히 해 나갈 학생들을 찾아야 했다. 이를 위해서는 창조적인 아이디어가 절실했다. 많은 학생들이 직면한 문제가 무엇인지 정확히 알고는 있었지만, 미처 놓쳤을지도 모르는 통찰을 찾아낼 필요가 있었다. 또한 답을 얻기 위해서는 많은 실험이 필요하다는 것도 알고 있었다. 선반에서 물건을 꺼내듯 모범 답안을 골라낼 수 있는 것은 아니기 때문이다.

조앤과 GCCA 팀에는 이 문제들이 마치 디자인 씽킹 접근법을 위한 것처럼 느껴졌다. 그들은 학습자에게 15단계를 설명하고 이 과정을 익힐

수 있도록 여러 가지 템플릿으로 이루어진 〈성장을 위한 디자인 현장 노트〉를 주문했다. 조앤은 운 좋게도 다른의 온라인 심화 과정에 대한 안내 메일을 받았고, 셸라와 상담한 뒤 그 코스를 등록했다. GCCA 팀은 프로젝트 작업을 보완해 줄 현장 노트와 조앤의 강의 경험을 활용해 '트레이너 인증 교육train-the-trainer' 모델을 적용시켰다. 그들은 학교의 문제를 해결하기 위해 체계적인 과정을 도입하기로 결정했다.

시작을 위한 4단계

2부의 다양한 사례에서 보았듯이, 디자인 씽킹의 가장 큰 공헌 중 하나는 우리가 어떠한 문제에 대해 더욱 깊이 생각할 수 있도록 함으로써 더욱 창조적인 아이디어를 이끌어 내는 통찰을 발전시키는 것이다. 조앤은 이를 매우 잘 알고 있었다. 이에 첫 번째 질문 '무엇이 보이는가?'에 돌입하기도 전에 실행 가능한 결과나 어떤 프로젝트를 누구와 할 것인지에 대해 명확히 알아보고 디자인 씽킹에 적합한 문제를 위한 일련의 토론을 통해 조사 계획을 세웠다.

1단계: 기회 식별

모든 문제가 디자인 씽킹에 적합한 것은 아니다. 문제를 이해하고 이를 해결할 좋은 데이터를 가지고 있다면, 그것을 활용하면 된다. 만약 마땅한 데이터나 문제를 풀어 나갈 자신이 없다면, 혹은 여러 이해관계자가 문제가 무엇인지조차 의견을 모을 수 없는 혁신 II 타입의 문제라면 디자인 씽킹의 힘이 필요하다. 기존의 접근 방식과 해결책으로는 적절한 결

정을 내리기 어려울 때, 혹은 불확실성이 높을 때를 위해 디자인 씽킹을 아껴 두어라. 디자인 씽킹은 어디에나 두루 적용되는 방식이 아닌, 특정 종류의 문제를 해결하기에 적합한 것임을 잊지 말아야 한다.

우리가 '길들여진' 문제라고 부르는 것들은 전통적인 혁신 I 접근법에 더 적합하다. 이는 합의를 통해 문제를 정의하고 기존의 해결책을 식별하며, 원인과 결과에 기반해 최선의 답을 도출하는 것이다. 그러나 종종 데이터를 많이 가지고 있음에도 데이터의 타당성 여부나 불확실한 인과관계로 골치 아프게 하는 문제들이 있다. 혹은 자신이 내린 문제의 정의조차 의문점이 든다면 디자인 씽킹 접근법을 선택하는 것이 좋다.

조앤과 그녀의 팀은 〈성장을 위한 디자인 현장 노트〉에 언급된 질문 목록을 사용해 도전 과제가 디자인 씽킹 접근법에 적합한지 평가해 보았다. 결과는 처음에 한 생각과 일치했다. 그들의 문제는 명백히 인간 중심적인 것으로, 학습자와 교수진, 상담 교사 등 기타 주요 이해관계자들에 대한 심층적인 이해가 성공의 필수 요소였다. 이처럼 문제의 특성에 대한 확신은 있었지만, 불확실하고 상호 의존적인 요소들 또한 많이 마주하게 되었다. 때문에 문제 자체를 탐구할 필요성이 더욱 커지게 되었는데, 이는 디자인 씽킹의 타당성을 보여 주는 또 다른 지표이다. GCCA 팀이 활용할 수 있는 데이터는 충분한 양이었지만, 분석과 해석을 위한 프레임워크는 한정되어 있었다. 또한, 새로운 프로젝트 팀은 새로운 접근법의 시도를 적극적으로 지지하는 모습을 보였다.

프로젝트가 시작되고 조앤은 다든의 허락을 받아 실제로 사용 중인 덴마크의 식사 배달 서비스에 대한 디자인 씽킹 자료와 영상을 공유했다. 그녀는 이 영상이 팀에 반향을 일으킬 것이라 생각했다. 참고로 이 영상은 다든 디자인 웹사이트에서 무료로 확인할 수 있다.

질문	디자인 씽킹이 적합한 경우	선형 분석법이 적합한 경우
인간 중심적 문제인가?	학습자와 주변인(부모, 교내 상담 교사, GCCA 직원 등)에 대한 깊은 이해가 필요한 동시에 수행이 가능하다.	
문제 자체를 얼마나 명확하게 이해하는가?	약간의 정보와 예측, 직감을 가지고 있으며, 적절한 조치를 모색하고 합의할 필요가 있다.	
불확실성은 어느 정도인가?	미지의 불확실성뿐만 아니라 중요한 프로그램 모델의 변화도 있다.	과거의 파이프라인 경험 데이터를 이용할 수 있지만, 모델 변화로 인해 미래를 예측할 수 없을 수도 있다.
복잡성은 어느 정도인가?	정보의 파이프라인에는 상호 의존적인 측면이 있다. 어디서부터 시작해야 할지 알 수 없기 때문에 파이프라인의 시작 부분에 초점을 맞추었다.	정량적 분석 방법이 필요하지만 유사한 문제를 해결하는 데 충분하지는 않다.
사용 가능한 데이터는 무엇인가?	분석되지 않은 데이터는 많지만 분석과 해석을 위한 프레임워크는 제한되어 있다.	데이터는 가지고 있지만, 여전히 그것을 검증하고 분석하기 위한 프레임워크를 채택할 필요가 있다.
호기심과 영향력은 어느 정도인가?	경영진은 분석에 관심이 많고, 이를 장려한다. 여기에는 이사 및 교육 서비스 책임자와 현재 게이트웨이를 감독하는 관리자가 포함된다.	몇 가지 일상적이고 의무적인 절차를 따라야 한다. 그러나 차터 스쿨이기에 더 나은 결과를 위해 유연한 접근을 할 수 있을 것이다.

1단계: 기회 식별을 위한 질문

5월이 되자 데이터 프로젝트는 공식적으로 디자인 씽킹 프로젝트로 전환되었다. GCCA의 학생회장 로빈 아코스타Robin Acosta는 조앤, 셸라, 미구엘, 캐슬라의 팀에 합류했다. 캐슬린은 프로젝트의 첫 시동을 거는 이 과정이 매우 신난다고 말했다.

💬 처음 시작했을 당시, 하늘 위를 나는 듯한 기분이었다. 이렇게 많은 것을 배운다는 것이 나를 들뜨게 만들었다.

전반적인 디자인 프로세스의 조력자 역할을 맡은 조앤 역시 흥분을 감출 수 없었지만, 한편으로는 걱정되기도 했다.

💬 프로젝트가 시작되면서, 모두가 어딘가를 향해 나아가고 있었지만 이 길이 옳은 것인가 하는 의문이 생겼다. 우리가 과연 이 일을 잘 해낼 수 있을까? 학생들을 위한 더 나은 해결책을 찾기 위해 노력하며 아무도 가지 않았던 땅을 탐험하고 있는 것이 아닌가. 매우 유능한 전문가들과 함께 하고 있었기 때문에 잘못될 일은 없었지만, 무엇인가 놓치고 있다는 느낌이 들었다.

이러한 걱정은 디자인 프로세스의 시작 지점에서 종종 일어나는 자연스러운 것이다. 걱정과 들뜨는 마음을 동시에 느끼는 것은 미지에 세계에 들어서고 있기 때문이다. 우리가 몇 년 전 디자인 씽킹 접근법을 막 가르치기 시작했을 때도 마찬가지였다. 그러나 모내시 의료 센터의 돈 캠벨 박사가 우리에게 상기시켜 주었듯이 시간은 우리에게 믿는 법을 가르쳐 주었다.

셸라와 조앤은 새로운 리더십과 디자인 씽킹 프로세스가 가지고 있는 잠재력을 떠올렸다. 우리의 목표 중 하나는 팀을 어려움에서 구출해 유치원부터 고등학교 단계에 존재하는 책임 문화에서 조금 멀리 떨어진 질문과 평가의 문화를 형성하는 것이다. 이러한 일에 디자인 씽킹이 제격이라 믿은 GCCA 팀은 프로젝트의 범위를 정하기 위해 2단계에 돌입했다.

2단계: 프로젝트 범위 지정

팀이 마주한 다음 도전 과제는 그들이 추구하고자 하는 구체적인 기회의 틀을 어떻게 잡을지에 관한 것이었다. 그들은 문제 해결을 위해 필요한 이해관계자들 사이에 관심을 형성할 만한 것이면서도 실현 가능한 무언가를 찾고 있었다.

이 단계는 프로젝트의 범위를 완벽히 파악했다고 믿는 팀에게 필수적이다. 2단계를 통해 팀원들의 관점에서 다양성을 끌어내고, 앞선 2부에서 문제 해결의 핵심이 되었던 '이해관계자들의 관점'을 공유함으로써 꼭 필요한 작업을 시작할 수 있다. 모든 사람이 이러한 방식으로 상황을 경험한다고 가정하면, 의사소통 문제는 혁신의 큰 걸림돌이 된다. 모두가 같은 형식의 언어를 사용하더라도 명사와 동사는 저마다 다른 것을 내포하고 있어서 각자의 뇌 속에서 각기 다른 이미지를 형성하기 때문이다. 때문에 팀원들이 같은 것을 이야기하고 있다는 자신감을 얻기 위해서는 많은 관점을 상세히 들여다보고 이를 시각화하는 것이 필요하다.

2014년 6월 5일, 규모가 확대된 GCCA 팀은 2단계를 논의하기 위해 만났다. 그리고 사전에 '학교생활에 적응하지 못하는 학생들의 GCCA 학위와 올바른 학교생활 경험을 연결하도록 돕는 것'이라 정의 내렸던 프로젝트의 범위를 결정했다. 그들은 도전 과제를 조정하는 실험을 하며, 학교의 설립자이자 현재 게이트웨이 투 칼리지 내셔널 네트워크의 캘리포니아 지역 담당자인 질 마크스Jill Marks를 초대해 이 과정에 합류하도록 했다.

연이어 진행된 대화에서 각 팀원은 GCCA의 모집과 유지 문제에 대해 각자의 관점을 이야기했다. 질은 이에 대해 네트워크의 공식적인 입장

을 표명했고, 팀원들에게 기회를 폭넓게 정의하도록 촉구했다. 여기에는 교통이나 가정 문제 등 보다 구체적인 문제들을 포함하고 있었다. 조앤은 이날 오후에 대해 이렇게 이야기한다.

💬 우리는 아이디어를 검토하는 데에 생각보다 많은 시간을 소요했고, 왔다 갔다 하는 과정을 꽤 많이 반복했다. 가끔은 '어쩌면 고등학교 상담 교사들에게 메시지를 보내는 방식에 더 집중할 필요가 있나?' 하는 문제에 들어서기도 했다. 학생 모집에 대해 이야기할 때면 피상적인 마케팅을 논하기도 했다. 그래서 우리는 메시지 그 자체로 돌아가 보기로 했다. 우리는 학교가 학생들에게 교육을 제공하는 곳이기도 하지만 그와 동시에 정보를 퍼트리고 정책을 변화시킬 곳이라는 것을 알고 있었다. 때문에 지역 사회의 역할과 같이 더욱 폭넓은 문제로 주제를 넓혔다. 그다음, 다시 학습자 그 자체와 '실제 학습자들 사이에서 어떤 이야기들이 퍼지고 있을까?' 등의 문제로 돌아왔다.

어느 시점에서 팀은 학생의 준비성에 대한 문제에 집중했다. 학생들은 기초 학기를 시작할 학문적인 준비가 되어 있지 않은 것일까? 학생들은 대학 과목들에 대비하여 수학과 영어를 중점적으로 학습하는 집단의 기초 학기 경험을 가지고 GCCA를 시작한다. 그들은 GCCA의 칼리지 레벨 과정에도 등록하여 시간 관리, 학업, 생활 등 전반적인 것을 배우게 된다. 학업적인 준비를 마친 몇몇은 첫 학기 동안 추가적인 칼리지 코스를 밟기도 한다. 기초 학기를 성공적으로 마치고 나면 추가적인 지도 교육 과정을 통해 학업을 이어 나가고 타 지역의 학생들과 함께 대학 과정

에 등록할 수 있게 된다.

GCCA 팀은 학생들이 과제를 제대로 제출하는지, 이 때문에 수업에 결석하는 것은 아닌지 자세히 들여다보았다. 그리고 이어진 회의를 통해 이것이 진짜 중요한 문제는 아니라고 모두에게 설명했다. 과제 이외에도 학생들의 출석을 막는 요인이 존재했고, 이러한 다른 요인들로 인해 성적이 저조했던 것이다.

그들은 〈성장을 위한 디자인 현장 노트〉의 템플릿을 사용해 초점을 맞추고자 하는 특정 문제와 기회를 발견하고 학생들의 문제를 깊게 탐구할 수 있는 광범위한 대화를 할 수 있었다.

하루가 끝날 때쯤, GCCA 팀은 도전 과제를 이루는 무수히 많은 가능성에 압도되어 지쳐 있었다. 팀원들은 잠시 휴식을 취하고 다음 날 아침 상쾌한 마음으로 다시 모이기로 했다. 훗날 조앤이 이를 돌이켜 생각해 보니, 하룻밤이라는 시간이 매우 큰 도움이 되었다.

💬 하룻밤 동안 생각할 시간을 가진 우리는 다음 날 아침 다시 모여 상담 과정을 학생 모집 과정에 포함시킬 기회에 집중하기로 했다. 하룻밤 사이에 우리는 많은 것을 깨달았고, '7월 말, 학교에 등록하기 위해 문을 열고 들어오는 그들을 위해 무엇을 할지에만 집중하는 것이 어떨까요? 이러한 과정에 집중하고 고쳐 나가면 얻는 것이 있을 거예요.'라고 말하게 되었다. 우리는 입학을 앞둔 학생들과 그들의 학업을 성공적으로 이끄는 것에만 집중하기 시작했다.

특히 범위를 좁혀 새로 들어오는 기초반 학생들에게 집중하기로 한 결정은 팀이 작은 생각들을 행동으로 옮기도록 만들었다. 만약 충분한

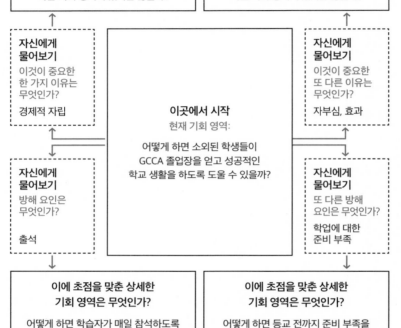

**문제를 둘러싼 더 넓은
기회 영역은 무엇인가?**

학생들이 경제적으로 자립하도록 도울
다른 기회 영역이 있지는 않을까?

**문제를 둘러싼 더 넓은
기회 영역은 무엇인가?**

학생들이 자부심을 향상시킬 수 있는
다른 기회 영역이 있지는 않을까?

**자신에게
물어보기**
이것이 중요한
한 가지 이유는
무엇인가?

경제적 자립

**자신에게
물어보기**
이것이 중요한
또 다른 이유는
무엇인가?

자부심, 효과

이곳에서 시작
현재 기회 영역:

어떻게 하면 소외된 학생들이
GCCA 졸업장을 얻고 성공적인
학교 생활을 하도록 도울 수 있을까?

**자신에게
물어보기**
방해 요인은
무엇인가?

출석

**자신에게
물어보기**
또 다른 방해
요인은 무엇인가?

학업에 대한
준비 부족

**이에 초점을 맞춘 상세한
기회 영역은 무엇인가?**

어떻게 하면 학습자가 매일 참석하도록
할 수 있을까?

**이에 초점을 맞춘 상세한
기회 영역은 무엇인가?**

어떻게 하면 등교 전까지 준비 부족을
해결할 수 있을까?

2단계: 범위 템플릿

준비가 되지 않았다면, 전체적인 모집이나 등록 과정부터 시작하지 않아도 되었다. 과정의 일부부터 시작하기로 한 그들의 결정은 다음 단계의 신입생들을 위해 빠른 조치를 할 수 있게 했고, 이를 통해 많은 것을 배울 수 있었다.

범위를 정하는 과정은 프로젝트의 중심을 잡는 것 외에도 많은 것을 달성하게 해 주었다고 조앤은 믿는다.

💬 나에게 있어서 범위를 정하는 것은 아주 뜻깊은 대화와도 같았다. 우리에겐 정말 획기적인 돌파구가 된 셈이다. 우리는 문제와 사투를 벌이며 그룹으로 단합할 수 있었다. 한두 시간 만에 완료할 수 있는 작업을 이틀에 걸쳐 진행했지만, 그 이틀은 우리에게 꼭 필요한 시간이었다. 조직에는 매우 중요한 대화가, 나에게는 에스노그라피 인터뷰 과정의 일부가 되었다. 나는 우리 팀 동료들이 문제를 보는 관점과 그들이 겪는 좌절, 학생들이 가장 많이 겪는다고 여겨지는 어려움에 대해 알아 가고 있었다. 바로 이것이 우리가 새롭게 만든 팀의 단합 지점이었다. 우리는 이를 통해 프로젝트 팀이 될 수 있었다.

여기에서 우리는 디자인 씽킹 프로세스가 앞선 목표 달성에 어떻게 도움이 되는지를 확인할 수 있다. 팀이 계속해서 문제의 정의를 밀고 나가 창조성을 장려하고, 그들이 가지고 있는 시간과 자원 내에서 작업할 수 있는 범위를 모색할 수 있었다. 이와 동시에, 토론을 통해 각 구성원들의 견해를 공유하고 모두가 참여할 수 있었다.

이와 비슷한 문제에 직면한 대부분의 팀들은 결국 GCCA 팀과 비슷

한 절차를 밟게 된다. 스스로 과정을 돌아보고 조정하기 시작하는 것이다. 이러한 프로세스가 일어나지 않는다면, 문제에 대한 여러 대안을 가지고 3단계로 돌입해 더욱 실험적인 접근법을 사용해 보는 것이 좋다.

3단계: 디자인 브리핑 초안 잡기

디자인 씽킹 방법론에서 디자인 브리핑은 프로젝트의 의도를 명확히 하고 팀이 탐색하고자 하는 질문을 하며, 함께할 이해관계자들과 함께 구체적인 성공에 관해 가정해 보는 짧은 기록이라고 할 수 있다.

디자인 씽킹의 다른 부분과 마찬가지로, 디자인 브리핑은 실제로 진행되는 과정이며 창조 과정을 거쳐 문제에 대한 이해가 깊어지면서 변화할 가능성이 크다. 디자인 브리핑은 그런 의미에서 애꿏은 방향으로 새어 나가는 것을 막아주므로, 위험 부담을 관리하는 도구라고 볼 수도 있다. 미지의 영역을 매핑하며 문제를 가능성으로 재구성하고, 대안적 미래를 그려 보는 것으로써 원하는 결과와 그곳으로 가는 방법에 초점을 맞춰 계속 나아갈 수 있도록 한다.

혁신 II의 불확실한 환경이라 해서 프로젝트 관리에 애먹을 필요는 없다. 사실은 그 반대이다. 디자인 프로세스의 핵심 요소 대부분은 통제할 수 없는 것이기 때문에, 이러한 요소의 관리 속에서 모호성을 제거하는 것이 그만큼 중요하다.

디자인 브리핑은 말 그대로 모두를 한데 모아 프로젝트 관리에 있어서 명확성과 통제력, 투명성을 보장한다. 한마디로, 프로젝트의 북극성처럼 '우리가 어디로 가고 있지?'라는 질문에 지속적으로 답을 해주는 것이다. 이는 명료하지만 완성도가 높아야 하며, 디자인 씽킹 프로젝트의

모든 과정에서 핵심 이정표가 되어야 한다.

2단계에서 프로젝트 범위를 둘러싼 대화를 마친 조앤은 디자인 브리핑의 초안을 잡을 수 있었고, 다음 날 팀과 이를 공유했다.

디자인 브리핑	
프로젝트 설명	현재 시행되는 제도가 있음에도 학생들은 여전히 장벽에 부딪히며 극복에 어려움을 겪고 있음 자유 입학 제도에 기반한 등록 과정이 감소율을 줄이고 성공을 촉진할 수 있다는 가설이 있음 사전 조사에 따르면, 출석과 학업 습관은 성공을 제한할 수 있음 신규 모집 단계에서 두 가지 장벽을 해소할 조치를 취할 수 있을까?
범위	2014학년도 신입생에 초점 학생들이 출석과 과제를 완료하도록 하기 위해 모집 단계(일주일 전 훈련 캠프)에서 할 수 있는 조치에 집중함
제약	오픈 액세스open access(누구나 인터넷에 접속해 학술 정보를 읽고 쓸 수 있는 것) 의무화 상담 교사의 계약 기간은 11개월 교수진의 계약 기간은 10개월
대상 사용자	학습자 GCCA 상담 교사 부모
탐색 질문	'모집-승인-등록' 프로세스의 인적 차원에 대해 살펴봄 초반 30일 동안 이탈이 일어나는 이유는 무엇인가? 출석, 과제 등 학생들의 원활한 진도를 방해하는 장애물은 무엇인가?
예상 결과	이탈률 감소 학업 성취도 향상
성공 지표	파이프라인 매트릭스, 추후 결정 30일 시점, 학기말, 2학기 시작

3단계: 디자인 초안 템플릿

어느 정도의 논의가 적당한가?

디자인 씽킹에서는 언제 토론을 하고, 어느 타이밍에 이를 제쳐 둘 것인지 판단해야 한다. 프로세스 초기에는 문제에 대한 팀원들의 관점과 다양성을 표출하는 것이 중요한 목표이다. 이로 인해 문제의 정의들 사이에 일정 수준의 논의가 자연스럽게 장려되는 바람직한 현상이 생겨날 것이다. 다만 이 시점에서 다양한 해결책에 대해 토론하는 것은 피해야 한다. 문제의 정의에 대한 논의는 토론의 폭을 넓히고 새로운 시야를 열어 주지만, 해결책에 대한 논의는 토론의 폭을 좁히게 된다. 또한, 자신의 위치가 우월함을 보여 주는 것이 아닌 서로의 관점을 이해하기 위해 경청하는 것을 권장한다.

하지만 어느 시점에서든 팀은 전진해야 할 것이다. 논의가 해결되지 않은 채로 남아 의견이 일치되지 않는다면 다음 단계로 넘어가 기회의 여러 영역을 탐색하기 위해 데이터 수집 계획을 디자인하는 데 전념할 것을 제안한다. 우리는 디자인 씽킹 프로세스에서 비생산적 토론에 갇히는 것을 피해야 한다. 앞으로 나아가고, 더 많이 배우고, 되돌아보도록 하자.

4단계: 계획 세우기

디자인 브리핑을 손에 쥐었다면, 이제는 정보 수집의 세부 사항에 대한 도전을 계획할 차례이다. 인력 계획, 조사 계획, 프로젝트 계획 등의 세 가지 주요 계획 측면을 고려하는 것이 좋다.

디자인 브리핑을 프로세스를 위한 북극성이라고 불렀지만, 현 단계에서는 인력과 조사 계획이 디자인 브리핑 자체보다 더 큰 도움이 될 수 있다. 디자인 브리핑의 양상은 언제든지 빠르게 변경할 수 있지만, 초반에 놓칠 경우 프로세스 후반에 들어서서 새로운 이해관계자를 찾아내기 위

해 다시 돌아가야 하기 때문에 시간과 자원이 많이 든다. 그러므로 인력 계획을 세울 때는 고객이나 직장 동료, 파트너, 실무자, 관리자 등 그 외의 기회와 문제점의 영역에서 새로운 통찰을 발견하게 해 줄 이해관계자를 포함해 협조가 필요한 모든 사람을 고려해야 한다. 그들의 의견은 조사 계획을 구상하고 프로젝트 계획에서 어떤 도구를 사용할지 검토하는 데 도움이 된다.

6월 12일, GCCA 팀은 프로젝트와 인력, 조사 계획의 초안을 구상하기 위해 모였다. 그들은 인력 계획에서 각기 다른 관점을 가지고 프로세스에 실질적인 영향을 끼친 주요 이해관계자 그룹을 다섯 개로 나누었다.

- 성공에 필요한 노력을 정확히 이해하지 못하거나 교육자들을 믿지 못하는 등 상당한 어려움을 겪고 있는 신입생들. 프로그램의 시작과 적응, 학업에 대해 불안감을 느꼈을 가능성이 크다.
- 학생의 걱정거리를 공유했을 거라고 여겨지는 학부모들
- 보통은 친절하고 협력적이지만 과도한 업무와 일부 학생들의 노력 부족으로 스트레스를 받는 GCCA 상담 교사들
- 학생들의 책임감을 키우고자 노력했지만 따라오지 못해 낙담한 GCCA 교직원들
- GCCA의 특성과 관점을 공유하긴 했지만 모두가 특별 대우 없이 공평하게 대우받아야 한다고 생각하는 지역 대학의 교직원들

GCCA 팀은 프로젝트를 성공적으로 이끌기 위해 각 이해관계자에게 요구되는 새로운 행동과 배울 점, 공감 형성 방법 등을 생각해 보았다.

팀원들은 조사 계획을 준비하며 우선 이미 존재하는 2차 데이터와 문헌

연구에 초점을 맞추었다. 그들은 더 인간 중심적이면서도 덜 통계적인 접근법으로 핵심 이해관계자들을 찾고 연결하는 방법을 고민했다.

팀은 실제 학생들과 그들의 개별적 이야기, 심지어는 무심코 한 말이나 행동까지도 그들의 요구와 욕망을 드러낸다는 사실을 알고 있었다. 그들은 게이트웨이 투 칼리지 내셔널 네트워크의 여러 보고서나 학력 격차에 관한 실질적인 문헌 등 매우 많은 2차 데이터를 가지고 있었다. 하지만 이보다는 더욱 인간적인 범위 내의 통찰을 원했다.

GCCA 팀은 1차 데이터 수집을 위한 에스노그라피 계획을 세우며 일정 부분 타협할 수밖에 없었다. 예를 들어, 프로젝트의 시점이 여름이었기 때문에 GCCA 교수진, 상담 교사와 이야기할 시간이 매우 적었다. 다행히도 많은 팀원들이 기초적인 상담 경력을 가지고 있었다.

그들은 학생들과 인터뷰를 기획했지만, 시간과 규정적 제약 때문에 일대일 인터뷰나 자퇴생을 대상으로 하는 인터뷰는 포기할 수밖에 없었다. 조앤은 이에 대해 상당히 유감이라고 이야기한다.

💬 우리는 학생들, 특히 자퇴생들과 일대일 인터뷰를 하고 싶었다. 무엇이 그들로부터 학교를 떠나게 만드는지 알지 못했기 때문이다. 우리가 출석이라는 틀 안에 그들을 밀어 넣으려고 하는 것은 그 밖의 원인에 대해 충분히 파악하지 못했기 때문이다. 가정사나 교통 문제 등 다른 것이 있지는 않을까? 현실적으로 에스노그라피 인터뷰를 하지 못하는 어쩔 수 없지만, 답답한 것은 사실이다.

이러한 어려움에도 불구하고 GCCA 팀은 학생들과의 만남을 통해 배울 것이 많다고 생각했다. 그리하여 학생들의 출석을 장려하기 위해 '점

심 약속'을 가장한 회의 일정을 잡기로 정했다.

프로젝트의 계획은 디자인 씽킹의 4가지 질문을 통해 각자의 여정에 어떤 도구를 사용할지 고려해야 하므로 가장 어려운 단계에 속한다. 우리는 2부를 통해 에스노그라피 인터뷰, 해결 과제 분석, 여정 지도, 직접 관찰, 페르소나 등 여러 도구가 쓰이는 모습을 지켜보았다. GCCA 팀은 이들 중 에스노그라피 인터뷰와 여정 지도의 조합을 중심으로 진행하기로 결정했다. 그들은 페르소나를 만드는 아이디어가 마음에 들었지만, 우선은 단순한 방식으로 시작하는 것이 중요하다고 생각해 다음으로 미뤄 두었다.

이제 GCCA 팀은 '무엇이 보이는가?'를 탐색할 준비가 되었다.

◇◇

완벽함은 훌륭함의 적?

GCCA 팀의 경험에서 알 수 있듯이, 조사를 디자인하는 과정은 대부분 타협을 동반한다. 완벽한 에스노그라피 조사란 불가능에 가까운 일이기 때문에, 사람들이 이를 꺼리는 것도 무리는 아니다. 칠드런스 헬스의 사례에서 엘리가 했던 말을 떠올려 보자. '그냥 밖에 나가 누군가에게 말을 걸어 보라.' 모든 대화는 훌륭함을 향한 작은 움직임이다.

◇◇

이해관계자/사용자 #1 이름: 재단의 학생	이해관계자/사용자 #2 이름: 학부모	이해관계자/사용자 #3 이름: GCCA 상담 교사
현재 가지고 있는 관점은 무엇일까? 도전 과제를 해결하기 위해서는 그들의 행동을 어떻게 변화시켜야 할까?	현재 가지고 있는 관점은 무엇일까? 도전 과제를 해결하기 위해서는 그들의 행동을 어떻게 변화시켜야 할까?	현재 가지고 있는 관점은 무엇일까? 도전 과제를 해결하기 위해서는 그들의 행동을 어떻게 변화시켜야 할까?
관점 심층 조사가 필요하다. 대화를 통해 얻은 팀의 아이디어: 성공에 필요한 의무를 이해하지 못할 수 있다. 이전 경험 이후 교육 행위자를 신뢰하지 않을 수 있다. 새로운 학교와 대학에 대해 걱정하고 있을지도 모른다. 다른 학생들과 어울리는 것을 걱정하고 있을지도 모른다. 여러 의무 사이에서 균형을 잡는 것에 대해 걱정하고 있을지도 모른다. 어떤 이들은 사회 복지 차원에서 해결되어야 하는 어려운 문제에 직면한다. **행동 변화** 도움을 요청한다. 어려움을 극복하는 방법에 대해 알아본다. 지원 네트워크를 구축한다. 만일의 사태에 대비한 계획. 출석. 읽기와 숙제를 끝낸다.	**관점** 학생이 성공하는 데 필요한 의무를 이해하지 못할 수 있다. 이전 경험 이후 교육 행위자를 신뢰하지 않을 수 있다. 자녀가 새로운 학교에 입학하는 것을 걱정할 것이다. 대학에 대한 지식이 없을 수도 있다. 다른 학생들과 잘 어울리는 것을 걱정하고 있을지도 모른다. 각 가정이 자녀를 위해 해야 하는 의무에 대해 걱정할 것이다. **행동 변화** 응원과 지지를 한다. 약속과 행동을 이해하고 강화한다. 학생이 여러 어려움을 관리할 수 있도록 도와준다. 경우에 따라 학생이 어려움을 겪지 않도록 막아주고 부모가 할 수 있는 일을 배운다.	**관점** 보살핌과 도움을 주어야 하지만, 때때로 좌절감을 느낀다. 학생들에게 똑같은 것을 반복적으로 설명하고 있다고 느낀다. 해야 할 일이 너무 많다. 학생들이 떠나거나 실패하면 낙담한다. 성공한 이들이 자랑스럽다. **행동 변화** 학생들이 이해할 수 있도록 GCCA 경험을 전달하는 방법을 찾고 설계한다.

4단계: 인력 계획

이해관계자/사용자 #1 이름: 재단의 학생	이해관계자/사용자 #2 이름: 학부모	이해관계자/사용자 #3 이름: GCCA 상담 교사
이 이해관계자에 대해 무엇이 궁금한가? 학습 여정의 이 시점에서 학생들의 관점은 무엇인가? 친구나 부모는 어떤 영향을 끼치는가? 누구는 성공하고 누구는 실패하는 이유는 무엇일까? 학생들이 성공적으로 어려움을 이겨 나가도록 도울 방법에는 무엇이 있을까? • 지식 • 역량 • 성향	이 이해관계자에 대해 무엇이 궁금한가? 학부모들의 관점은 무엇인가? 부모가 도움을 줄 여력이 되는가? 만약 그렇지 않다면 이 역할을 수행할 다른 사람이 있는가? 어떻게 하면 부모들이 학생들의 어려움을 관리하고 도울 수 있을까? • 지식 • 역량 • 성향	이 이해관계자에 대해 무엇이 궁금한가? 상담 교사의 관점은 무엇인가? 어떤 접근법이 시도되었는가? 상담 교사들은 우리가 해결하지 못하고 있는 장벽이 무엇이라고 생각하는가? 이 문제를 해결하기 위해 어떤 접근법이 시도될 수 있는가? 대학이나 지역 사회에 어떤 다른 자원들이 도움이 되는가?
어떻게 하면 이 이해관계자에 대해 공감할 수 있을까? 2차 조사: 자퇴생 인터뷰, 상담 교사의 메모, 재학생 또는 동문의 인터뷰 분석 도구: 해결 과제 도구 여정 매핑	어떻게 하면 이 이해관계자에 대해 공감할 수 있을까? 2차 조사: 만약 있다면, 상담 교사의 메모 부모와의 인터뷰 분석 도구: 해결 과제 도구	어떻게 하면 이 이해관계자에 대해 공감할 수 있을까? 2차 조사: 역할과 활동을 이해하기 위한 가치 사슬과 경로 분석 도구: 해결 과제 도구 가치 사슬

4단계: 인력 계획

누구와 무엇을 공부할까?	사람 혹은 정보는 어디서 찾을 수 있을까?	어떤 질문이나 문제를 살펴야 할까?	관찰, 인터뷰, 정보의 수	조사는 언제 진행될까?	조사팀의 책임자는 누구인가?
문헌 자료, 이전 연구	GtCNN, 연구 보고서	문헌과 기타 종합 보고서에서 무엇을 배울 수 있는가?		진행 중 6/16 ~ 6/20	질/GtCNN 조앤 코어 팀
데이터의 경로 (2차 조사)	GCCA 데이터 베이스	학생들이 낙오할 가능성이 있는 지점을 탐색 및 확인.	2013-14 코호트	가능한 빨리	미구엘은 누구의 도움을 받는가?
학생 (2차 조사)	상담 교사 메모	학생들이 출석과 학업 성취도에 어려움을 겪는 이유와 자퇴하는 이유를 조사	2013-14 코호트	가능한 빨리	로빈은 누구의 도움을 받는가?
학생	인터뷰	명확하지 않은 요구에 대한 탐색.이를 통해 출석과 학업 성취도에 관한 어려움을 완화할 수 있음.		6/26	인터뷰어: 셸라 메모: 조앤
학부모	인터뷰				
상담 교사	인터뷰	무슨 일이 일어나고 있는지, 출석과 학업 성취도가 떨어지는 이유는 무엇인지, 인식된 격차인지 등 혁신을 위한 아이디어 도출		6/26	인터뷰어: 메모: 조앤
GCCA 직원	인터뷰				
RCC^Riverside City College 직원	인터뷰				

4단계: 조사 계획

'무엇이 보이는가?' 살펴보기

우리의 디자인 씽킹 방법론 중 첫 네 단계는 미래에 디자인 씽킹을 하는 이들이 공략할 적당한 도전 과제(1단계)와 해당 과제에 대한 다양한 수준의 이해(2단계), 프로젝트 이해관계자들의 관점과 성공에 대한 고민 (3단계), 그리고 그들을 이끌어 줄 계획 자료(4단계)를 가지고 프로세스 참여를 도모하는 것을 목표로 삼았다. 이 단계를 모두 완수한 GCCA 팀은 '무엇이 보이는가?' 단계에서 해결책을 만들려는 노력 없이 도전 과제를 깊이 있게 탐구할 준비가 되어 있었다.

그들은 돕고자 하는 학생들의 삶을 깊게 들여다보는 통찰이 혁신적인 해결책을 가져올 것이라 믿었다. 다만, 아직 해답을 찾는 것은 아니었다. 학생들이 현재 처한 상황 속에서 깊은 통찰을 찾고 있었던 것이다.

5단계: 조사하기

인간 중심의 디자인은 공감을 기반으로 형성되었다. 우리의 목표는 이해관계자들과 그들의 삶에 대한 심층적 이해를 구축함으로써 그들을 실제 살아있는 사람으로 바라보는 것이다. 이해관계자들의 삶에 대한 깊은 통찰이 없다면 우리의 가정은 힘을 잃을 수밖에 없다.

6월 19일부터 26일까지 GCCA 팀은 대표 교직원과 상담 교사, 학생들과 함께 에스노그라피 조사를 시행했다. 학생들과 함께한 점심 식사는 매우 성공적이었다. 해당 식사는 안내 수업 등 다양한 이유를 고려해 35명의 학생이 캠퍼스에 있는 날 진행되었다. 프로젝트에 대한 이야기를 간략히 전해 듣고 식사에 초대된 학생들은 대부분이 참석했고, 진솔한 이야기가 오고 갔다. 그들은 소규모 그룹으로 대화를 나눴는데, 점심을

먹는 두 시간 동안 계속해서 인원이 늘어났다. 8명으로 시작된 그룹은 다른 학생들이 합류함에 따라 점점 커지게 되었다. 그중에는 두 시간 내내 머무르는 학생도 있었다. 해당 조사를 진행하는 셸라는 풍부한 경험으로 그들의 이야기를 이끌어 냈고, 조앤은 최선을 다해 이를 기록했다.

또한 그들은 학생들에게 스토리보드를 그릴 수 있는 기회를 주었다. 대부분의 학생은 그냥 이야기하기를 원했지만, 조용히 앉아 그림을 그리던 학생도 있었다. 인터뷰를 마칠 때쯤 그가 그린 스토리보드는 그의 인생 이야기 전체를 보여 주게 되었다. 학교에 대한 불안감, 자신의 능력에 대한 의구심도 그대로 드러났다. 그는 GCCA에 입학한 첫날, 수업에 불참했다. 이에 교사는 그에게 전화를 걸어 결석한 이유를 묻고, 다음 날 등교하도록 설득했다. 이후 영어와 수학 과제에서 좋은 점수를 받은 그는 큰 깨달음을 얻었다고 한다. "나는 충분히 대단하다. 할 수 있다."

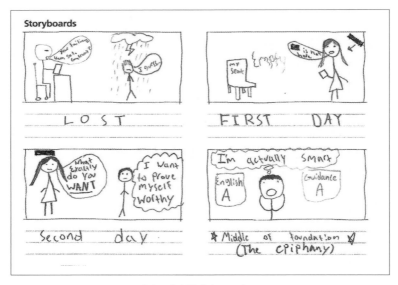

게이트웨이 학생의 스토리보드

팀은 이러한 에스노그라피 데이터 전체가 헤아릴 수 없을 정도로 귀중하다고 느꼈다. 일부 팀원들에게 이것은 조사의 중요한 지점이었다. 조앤은 "학생들을 인터뷰한 후 그들을 다른 각도에서 알게 되었고, 그렇기 때문에 정말 기분이 좋았다."라고 이야기한다. 또 다른 이들에게는 시작 전에는 걱정을, 마치고 난 후에는 열정을 주어 장단점을 모두 느끼게 했다. 로빈은 이렇게 설명한다.

💬 5단계를 시작하기 앞서, 학생들이 진정 하고 싶은 이야기를 듣는다는 사실에 기대와 불안을 동시에 느꼈다. 그들이 하고 싶은 이야기가 가장 중요한 부분이라는 것을 알고 있기 때문이다. 이것이 팀을 위한 돌파구이기도 하다는 것을 깨달았을 때는 더욱 그러했다.

학생들을 대화에 포함시킴으로써 이야기는 확장되었고, 그들의 새로운 관점을 더할 수 있게 되었다.

6단계: 통찰 식별

이제 우리는 전체 방법론 중 가장 중요한 단계라고 생각되는 단계에 다다랐다.

디자인 씽킹 프로세스에 있어 통찰을 발견하는 일은 많은 사람에게 가장 중요한 도전 과제일 것이다. 겉으로 드러나는 통찰은 명확한 아이디어로 이어지지만, 새롭고 깊이 있는 통찰의 발견 없이 지속되는 디자인 씽킹 프로세스는 흥미로운 결과를 가져 올 가능성이 매우 낮다. 동료와 소비자, 공급자, 고객, 파트너를 비롯해 프로젝트에 영향을 줄 수 있는 누구든지 이해관계자로 포함해 그룹 모두를 연구해야 하고, 이들 중 누구

라도 중요한 깨달음을 그냥 건네줄 것이라는 기대는 버려야 한다. 그들 자신도 완벽히 이해하지 못하거나 표현할 수 없는 것들을 찾아야 할 때가 많기 때문이다.

통찰을 찾는 것에는 다양한 방법이 있겠지만, 팀 안에 있는 사람들을 포함해야 하는 것은 분명하다. 우리가 종종 사용하는 '갤러리 워크Gallery Walk' 접근법은 여러 그룹의 활동 결과를 커다란 포스터처럼 전시해 함께 둘러보는 것을 말한다. 각 포스터에는 조사 과정에서 배운 내용을 담으며, 완벽하지 않더라도 괜찮다. 이 접근법은 또 다른 이해관계자들을 디자인 프로세스로 초대하고 조사팀에 속하지 않은 이들까지 손을 뻗는 데 유용하다.

혁신적인 일을 하는 것의 도전 과제 중 하나는 시간이 지남에 따라 모든 팀이 새로운 환경에서 세상을 바라봄에도 불구하고 프로세스의 일부가 아닌 이들에게도 아이디어를 전달하기 위해 노력해야 한다는 점이다. 통찰을 찾는 과정에서 중요한 이해관계자들을 참여시키는 것은 문제를 개선하는 데 도움이 되고, 새로운 기회를 둘러싼 길을 열어준다. 한편 조사팀은 통찰을 발견하기 전에도 관련 데이터를 요약함으로써 모두가 검토할 수 있도록 도울 수 있다.

7월 초, GCCA 팀은 통찰을 얻기 위한 탐색을 시작했다. 조앤은 2차 조사와 에스노그라피 조사에서 발췌한 정보를 수집하여 팀원들을 위한 책자를 만들었다. 그리고 그들은 이를 검토하는 데에만 하루를 보냈다. 이어지는 7월 8일, 통찰을 찾고 디자인 조건을 세우기 위해 팀원들이 모였다. 팀의 규모가 작았기 때문에 조앤은 책자를 개별적으로 읽고 각자가 인상 깊다고 느낀 부분을 적도록 했다. 또한, 활동 결과의 일부를 담은 포스터로 작은 갤러리를 열었다.

이는 하루 온종일 진행되었다. 아침에는 그들이 완수한 일을 검토하고, 조앤이 준비한 자료 책자를 읽었다. GCCA 팀은 흥미롭고 놀라운 아이디어를 화이트보드 위에 적어 학생들의 전형적인 여정을 매핑하고 공동 창조했다.

학생들이 각 지점에서 마주할 불안감에 대해 곱씹던 팀원들은 그들이 첫 수업 전에 극심한 불안감을 느꼈다는 사실을 다 함께 깨닫고 '아하!'를 외쳤다. 그들은 수업 첫날까지 기다리는 것보다 학생들이 학기를 등록하는 시점에서 이러한 불안감을 해소시켜 주는 것이 좋을 것이라 생각했다. 여정 매핑은 불안감이 최고조로 달했을 때가 언제인지 이해하도록 도와주었으며, 반드시 상담 교사의 개입이 필요한 시점을 발견하게 했다.

요약에 시간을 들이던 팀원들은 우리가 2부의 여러 이야기를 통해 보았듯이, 하나의 팀으로서 현재의 상황과 혁신의 기회에 대한 노선을 굳히고 있었다는 사실을 발견했다. 디자인 씽킹 프로세스는 이 단계에서 팀원들이 무엇이 진짜 중요한지 판단하기 위해 다양한 데이터 지점에 집중하며 중요한 선별 작업을 하도록 돕는다. 그리고 마침내 팀은 통찰에 대한 의견 몇 가지를 모을 수 있었다.

- 학생들은 실용적인 장벽을 관리하는 데 있어서 도움을 소중하게 생각했다. '학교에 가는 방법을 알려 달라', 혹은 '사회 복지 문제를 극복할 수 있는 법을 가르쳐 달라' 등은 흔한 요청 사항이었다. 소년원이나 위탁 시설에 있는 학생들도 있었고, 일부는 집 없이 떠돌기도 했다. 그들은 도움이 절실했다.

- 학생 개개인이 학교에 몰고 온 다양한 정서적 어려움을 관리하는 것이 필요하다는 학생들의 목소리가 커져갔다. 다수의 학생들은 GCCA 경험을 통해 나도 뛰어난 역량을 가지고 성공할 수 있다는 믿음을 가지게 되었다. 자신의 가치와 지성을 깨닫게 된 것이다. 앞서 살펴보았던 스토리보드 이야기를 떠올려 보자. 이와 마찬가지로, 학교의 직원과 상담 교사, 다른 학생들도 그들의 성공을 믿고 있었다는 사실을 아는 것은 매우 중요한 부분이었다.
- 학생들은 GCCA가 고등학교의 연장이 되지 않길 바랐다. 그들은 대학 생활을 위해 학교에 등록했다. 그리고 이는 조사팀이 핵심 도전 과제임을 알고 있었던 부분이다. 그들은 '대학다운 학교로 만들어 달라'고 외쳤다. '우리만의 대학 문화를 만들자', '대학을 위해 온 것이니 시간 낭비는 사절이다', '기대와 기회를 가지도록 도와달라.'

강력하게 책임을 촉구하는 메시지는 GCCA 팀을 놀라게 했다. 사회 지각 능력과 자신의 성취, 다른 사람이 학위를 바라보는 관점에 대한 학생 개인의 감정을 반영한 것처럼 보였다. 그들은 상담 교사나 학부모, 다른 GCCA 학생들이 주는 도움과 성실함 덕분에 성공하고 있었다. 그리고 한편으로 일부 성공하지 못한 학생들을 너무 어리거나 미성숙하다고 생각했으며, 성공은 하고 싶지만 과제를 다하고 나서도 제출하지 않는 학생들을 걱정하기도 했다. 학생들은 그들에게 연민을 가지는 것은 GCCA의 기대치를 낮추는 것이며, 이는 해답이 아니라고 생각했다. 전문 대학의 교육을 받기 위해 GCCA에 온 이상, 모두가 그에 맞는 노력을 해야 하는 것이다.

7단계: 디자인 기준 설정

6단계로 얻은 통찰이 해결책 그 자체는 아니다. 오히려 7단계에서 만들어지는 디자인 기준의 형태로, 해결 과제의 간결한 표출이라고 할 수 있다. 이 기준은 '무엇이 보이는가?' 단계로부터 나온 결론을 담고 있으며, 해결책의 가능성을 평가할 척도를 제공한다. 디자인 기준은 무엇을 해야 하는지, 혹은 이를 어떻게 해야 하는지 알려주지 않는다. 그 대신, 이상적인 해결책의 특성을 설명한다.

GCCA 팀은 '이상적이고도 실현 가능한 해결책은 무엇인가'를 고려하여 6단계에서 발견한 통찰을 기반으로 해결책을 계속 찾아 나갔다. 우리가 이제껏 경험한 많은 팀들과 마찬가지로, 그들은 통찰을 통해 해결책의 방향을 쉽게 바꾸었다. 그들이 말하는 이상적인 해결책은 다음과 같다.

- 기존의 자원과 행적을 활용한다.
- 학생들의 출석과 학업을 방해하는 '실질적' 문제의 관리를 돕는다.
- 신입생의 걱정거리를 해결한다.
- 대학의 문화를 구축한다.
- GCCA의 기대치를 정확히 전달한다.
- 기존의 플랫폼 및 정책과 조화를 이룬다.
- 8월 28일 신학기가 개강하기 전에 시작한다.

디자인의 기준은 '무엇이 보이는가?'와 '무엇이 떠오르는가?' 사이의 다리 역할을 한다. GCCA 팀은 몇 주간의 작업을 마친 뒤 해결책을 완성

할 준비가 되었다. '무엇이 떠오르는가?' 단계에 들어서서, 작업할 아이디어를 만들어야 할 때였다.

⑭ 디자인 씽킹 프로세스의 활용

13장에서 살펴본 게이트웨이 팀은 디자인 씽킹에 적합한 도전 과제를 선별하고 조심스럽게 프로젝트를 기획했다. 그리고 그들이 돕고자 하는 학생들의 삶에 에스노그라피 조사를 시행함으로써 성공적인 인간 중심의 혁신을 위한 기반을 다졌다.

그들은 신선한 통찰과 명확한 디자인 기준들로 무장한 채 디자인 프로세스의 초반 7단계를 밟아 오며 아이디어 생성과 프로세스 검증을 시작할 준비를 마쳤다.

'무엇이 떠오르는가?' 살펴보기

마침내 아이디어를 만들어 내며 우리는 8단계인 브레인스토밍과 9단계 콘셉트 개발에 초점을 맞추게 된다. 브레인스토밍과 콘셉트 개발을 분리함으로써 소셜 섹터에서 마주하게 되는 골치 아픈 문제에 대해 보다 복합적이고 다층적인 해결책을 세울 수 있게 되는 것이다. 2부의 이야기에서 계속보았던 것처럼, 모든 문제에 통용되는 만능 해결책은 그다지 없다. 그 대신우리는 이해관계자들의 이야기에 주목하고 해결책의 포트폴리오를 구상해 무엇이 가장 잘 맞을지 고민해야 한다. 브레인스토밍에서 우리는 차이에 초점을 맞추며 최대한 많고 다양한 아이디어를 생성하려 노력한다.

우리는 콘셉트 개발을 통해 많은 아이디어 중 가장 나은 것을 골라내며, 하나의 해결책으로 효과를 얻지 못한다면 여러 개의 해결책을 패키지로 묶을 방법을 찾는다. 브레인스토밍의 결과는 어릴 때 가지고 놀던 레고 조각들과 같다. 조각조각을 모두 바닥에 늘어놓는 것은 재미있는 일이지만, 그 자체로 놀이가 되는 것은 아니었다. 조각들을 합쳐 로켓이나 해적선 등의 무언가를 만들고 나서야 재미있는 놀이가 되는 것이다.

8단계와 9단계: 아이디어 브레인스토밍과 콘셉트 개발

브레인스토밍은 꽤 오래 동안 사용되어 왔다. 그러나 흔히 잘못 계획된 접근법으로 좋은 아이디어가 사라지는 일이 빈번하다. 우리는 종종 방 안에서 가장 높은 월급을 받는 사람이 큰 목소리로 해결책을 말할 때까지 기다리는, 목소리 큰 사람이 대화를 주도하고 소극적인 사람의 참여는 최소화되는 '보스 효과Boss effect'를 목격한다.

사람 사이의 영향력은 창조적인 참여를 가로막으며, 회피나 극복이 어려울 때가 있다. 때문에 어떤 브레인스토밍 과정을 거치는지와 상관없이 그에 해당하는 소통 문제를 완화하려 노력해야 한다.

개별적 아이디어와 공유를 통합하는 접근법은 모든 사람의 참여를 주장하며, 의사소통의 장애물을 최소화한다. 훌륭한 브레인스토밍은 비평가가 아닌 창조자의 마음가짐을 요구한다. 비평가의 마음가짐은 후에 '무엇이 끌리는가?' 단계에서 필요하다. 6단계의 갤러리 워크와 마찬가지로, 대화에 더 많은 협력자를 초청하는 것 또한 아주 좋은 기회이다.

그러나 원했던 해결책이 브레인스토밍 단계에서 단방에 튀어나오는 경우는 거의 없다. 실망할 필요는 없다. 브레인스토밍의 결과물은 보통 정제되지 않고 불완전하기 때문에 그 자체만으로 흥미를 돋울 수는 없

다. 우리는 콘셉트 개발을 통해 브레인스토밍에서 나온 가장 혁신적인 아이디어를 엮어 내고, 우리가 '콘셉트'라고 부르는 창조적인 해결책 묶음을 만들어 낸다. 콘셉트 개발에는 브레인스토밍 속 최고의 아이디어를 선택하고 세부적인 해결책으로 묶는 일도 포함되는 것이다. 마치 영화감독이 필요 없는 장면은 빼고 최고의 컷들만 모아 창의적이고 통일성 있는 무언가로 편집하는 것처럼 말이다. 우리는 다양한 콘셉트를 구축하여 핵심 이해관계자들에게 여러 가지 선택지를 제공하고 싶다. 앞선 통찰 발견과 브레인스토밍은 다양한 그룹이 함께할 수 있지만, 콘셉트 개발은 프로젝트의 핵심 인원들이 맡는 것이 좋다.

하지만 <성장을 위한 디자인 현장 노트>에 묘사된 8단계와 9단계의 구조적 과정 없이 아이디어와 콘셉트가 나타날 때가 있다. 게이트웨이의 사례가 바로 그것이다. 조앤 웰스와 그녀의 팀은 디자인 기준에 관한 토론에서 해결책 발견에 이르기까지 단 하루가 걸렸다. 그들은 단지 화이트보드에 아이디어를 적기 시작했다. 조앤의 말을 빌리자면, "갑자기 모두의 생각이 한 방향을 가리켰고, 우리는 가장 가치 있다고 생각한 6~7가지의 요점을 보드에 적었다".

팀은 형식적인 브레인스토밍과 콘셉트 개발 도구를 사용할 필요가 없다고 생각했다. 아이디어가 그냥 흐르기 시작했기 때문이다. 프로젝트 팀은 이 과정이 끝나자마자 해결책이 무엇을 포함해야 하는지에 대한 틀을 잡아 그들이 만들어 낸 다섯 가지 콘셉트에 대한 작업을 시작했다. 단 하루 만에 생산력을 최대한 발휘하여 통찰을 발견하고, 디자인 기준을 세우고, 요약 및 탐색의 아이디어를 생성한 것이다.

10단계: 냅킨 피치 만들기

냅킨 피치는 새로운 개념의 요약, 전달 및 비교에 간단한 양식을 제공한다. 일관적인 템플릿을 제공하여 다양한 개념을 나란히 비교할 수 있게 해준다. '냅킨 피치'라는 용어는 좋은 아이디어를 냅킨 뒤에 적는 것처럼 단순한 방법으로 전달될 수 있다는 개념에서 나온 것이다. 이는 단순함을 강조하며 다른 이들, 특히 핵심 이해관계자들이 그 생각을 검증할 기회를 갖기도 전에 하나의 선택지에 빠져들어 그것에만 집중하는 유혹을 떨치도록 돕는다. 마찬가지로, 이해관계자들이 주요 요소에 집중할 수 있도록 콘셉트를 정제된 형태로 바꾸어 주는 것 역시 중요한 기능이다.

우리는 모든 콘셉트를 탐색하기에는 충분한 시간이나 에너지, 돈을 갖고 있지 않다. 결과적으로, 가능성이 큰 프로젝트들 사이에서 힘든 결정을 내려야만 하는 것이다. 그중 몇몇은 최소한 잠깐이라도 옆으로 제쳐 두어야 한다. 디자인 씽킹에서 가장 중요한 점 중 하나는 사용자가 여러 옵션을 탐구하며 그것들을 검증하는 것이다.

7월 15일, GCCA 팀은 다섯 가지의 냅킨 피치를 완성시켰다. 냅킨 피치의 콘셉트 중 하나는 '환영 미팅: 일대일 상담 및 코칭 세션'으로, 등록 과정 초기에 상담 연결을 구축하기 위해 고안되었다. 이는 개인적 상담을 통해서 학생들과 조기 소통을 하며 신규 학생들의 고민을 덜어 주었고, 프로그램에 대한 기대치를 강화하는 장점이 있었다. 이러한 콘셉트로 기존의 상담 세션을 8월 말이 아닌 초로 앞당길 수 있었다. 환영 미팅을 위해서는 7단계에서 확인된 디자인 기준을 충족할 표준 콘텐츠 개발이 요구된다.

냅킨 피치

콘셉트 명칭: 환영 미팅: 일대일 상담 및 코칭 세션

아이디어	요구/이점
등록 과정 초기에 GCCA 상담과 연결을 시행한다. 등록일(7월 29일) 직후 개별 코칭과 계획 세션에 학생을 참여시킨다. 프로그램의 기대치와 기회를 명확하게 전달하고 학생들의 출석과 참여에 영향을 미칠 수 있는 실제 문제와 불안감을 관리하도록 돕는다. 학생들이 등교 첫날 원활하게 참여할 수 있도록 기존보다 빠르게 출석과 학업 습관을 관리한다.	다음과 같은 경우 학생들이 이점을 얻을 수 있다: GCCA 경험을 통해 각 학생에게 도움이 될 개인 상담이나 코칭 연결을 시행한다. 사전에 이뤄지는 상담과 코칭은 출석과 학업 참여를 향상시킬 것이다. 초기 학업 계획과 준비를 통해 출석 및 학업 참여를 향상시킬 수 있다. 학생과 상담 교사를 빠르게 연결함으로써 신입생들의 걱정을 덜어 줄 수 있다. 프로그램의 기대치를 빠르게 전달하고 강화한다.
실행	**이론적 근거**
이 콘셉트는 현재 GCCA의 일대일 상담 세션을 8월 말이 아닌 초로 바꾼다. 현재의 실무와 전문 지식을 적극 활용한다. 학생과 상담자를 연결하는 표준 콘텐츠를 개발한다. 그들의 기대와 기회를 전달하고, 학생들이 출석과 참여에 대한 '실질적인' 문제를 관리하도록 도와 신입생들의 걱정을 덜어준다. 등록일(7월 29일)에 학생들과 약속을 잡는다. 실제 과정은 7월 30일에서 8월 14일 사이에 이루어질 것이다. 상담자: GCCA 상담 교사 실행 자원: 핸드북, 학생과 사회복지부 안내 책자, 웹사이트 등 파트너: RCC 학생 서비스, 지역의 사회 복지사 등	상담을 초기에 진행할수록 학생들의 출석과 참여, 과제 준비를 향상시킬 수 있다. 중퇴율을 낮추고 학업 성취도를 높인다. 학생 유지율이 높아져 학교 예산과 프로그램 평판을 향상시킬 수 있다. 높아진 출석률은 학생들의 학업 성취도를 성공적으로 이끌고 신입생, 전학생, 기존 학생들로 학생 비율의 균형을 이루게 된다.

환영 미팅을 위한 냅킨 피치

무엇보다, 환영 미팅은 상담 교사들의 적극성이 요구된다. 그들은 전달할 새로운 콘텐츠를 가지고 있어야 하며, 여름 학기 스케줄도 조정해야 한다. 준비를 잘한 학생들은 학업의 향상을 이루도록 돕는 것은 물론 신입생과 과도기 학생들, 학업을 이어 나갈 학생들이 학교 등록 과정에서 이탈하지 않는 것이 이 아이디어의 근본적인 목적이다.

다른 하나는 '리마인드닷컴Remind.com'이라는 콘셉트이다. 이미 존재하는 교육용 문자 메시지 앱에서 이름을 따온 것으로, 학생들에게 단계별로 수업을 준비하도록 재차 알려 주는 문자 메시지를 보내는 것이다.

이 메시지에는 준비와 계획에 관련된 내용이나 등록, 캠퍼스 소식과 팁, 심지어 여름 방학을 즐기라는 내용까지 포함될 수 있다. 목표는 입학하는 학생들과의 유대를 강화하는 것이었다. 팀은 학기가 시작하기 전, 일찍이 학생들과 유대를 맺고 관계를 쌓길 바랐다. 이러한 정기적인 만남은 학생들에게 무엇을 기대할지 알려 주고, 수업 첫날의 불안감을 해소하는 동시에 학기를 미리 계획하고 준비할 수 있게 함으로써 그들을 도울 수 있다. 이 외에도 다양한 콘셉트를 갖춘 GCCA 팀은 이제 '무엇이 끌리는가?' 단계에서 아이디어를 실험할 준비를 마쳤다.

'무엇이 끌리는가?' 살펴보기

디자인 씽킹의 전방에서 우리는 조직의 요구 사항과 제약 조건을 처리하며 동시에 이해관계자들의 본질에 집중했다. 우리는 조직적 차원에서 이해관계자들의 요구를 과하게 걸러 내거나 생각의 돌파구를 찾지 못할까 봐 걱정했다. 그러나 이제는 실험을 하며 조직의 요구 사항을 반

영해야 할 때이다. 디자인 브리핑과 기준으로 되돌아가는 것은 이 혁신 여정에서 달성해야만 하는 조직의 전략적 목표를 상기하게 될 것이다.

우선, 아이디어 생성에서 검증으로 넘어가면서 우리가 만든 콘셉트 포트폴리오 중 어떤 것이 '감탄 구역wow zone'에 닿을지 살펴봄으로써 이해관계자들의 요구와 조직이 지속적으로 제공할 수 있는 것이 무엇인지 알게 된다. 검증의 영역에 들어설 준비를 하면서, 우리는 먼저 우리의 콘셉트가 이해관계자와 조직 모두에게 성공적일 것이라 믿는 이유에 대한 주요 예측을 표명한다. 그 다음, 현실적인 방식으로 우리의 가정을 검증할 시각적 프로토타입을 만들어 피드백을 받는다.

우리는 감탄 구역에서 이해관계자가 원하는 것, 조직이 전달할 수 있는 것, 미래를 위한 지속 가능한 경제 모델, 이 세 가지 핵심 요구 사항의 교차점을 찾는다. 비즈니스에서 지속 가능한 미래는 곧 수익성 있는 비즈니스 모델에 대한 탐색으로 이어진다. 비영리 기관에도 우리가 전달하고자 하는 콘셉트를 지지하는 지속 가능한 재정 모델이 필요하다. 유일한 차이점은 이해관계자들을 위해 수익을 내려고 하는 것인지, 기부자나 정부로부터 제공된 자원을 현명하게 사용하려는 것인지에 있다.

우리는 '무엇이 끌리는가?' 단계에서 콘셉트를 가설처럼 여기고 이를 '무엇이 통하는가?' 단계에서 작은 실험들을 통해 검증한다. 그러나 우리가 검증하고자 하는 디자인 가설은 과학적 가설과는 다르다. 과학적 가설은 존재하지만 우리가 이해하지 못하는 것들에 대해 더 나은 설명을 하는 것이다. 하지만 디자인 가설은 아직은 상상력의 산물일 뿐인 콘셉트를 검증하는 과정이다. 디자인 가설을 검증할 유일한 방법은 가설을 세우는 것이지만, 이는 우리가 줄곧 주의해 왔던 부분이다. 우리가 하고자 하는 일은 아이디어 자체가 아니라 왜 이 아이디어가 훌륭한지에 대

한 근원적인 가설을 검증하는 것이다. 이제 이 프로세스가 어떻게 진행되는지 살펴보자.

11단계: 핵심 가정의 표면화

앞서 말했듯이, 새로운 콘셉트는 이해관계자들이 무엇을 원하고 가치 있게 생각하는지, 조직이 무엇을 전달할 수 있는지 나타내는 가정이다. 다만 현실은 이와 다르므로 프로젝트는 종종 실패를 겪는다. 따라서 디자인 씽킹은 냅킨 피치 뒤에 숨겨진 가정을 파악하고 이를 검증하여 실패를 최소화하려 노력한다. 우리는 돈과 자원을 투자하기에 앞서 핵심 가정을 표면화하고 검증함으로써 어떤 아이디어들이 의심의 여지를 갖고 있는지 알아내는 것을 목표로 한다.

가설을 적극적으로 무효로 만드는 것이 왜 중요한지도 생각해 보자. 열과 성을 다하는 조사자들은 가정이 사실이 아닐 수도 있는 이유에 대해 많은 관심을 기울인다. 이것이 바로 우리가 이 단계에서 추구하는 것이다. 우리가 발휘한 기지 속에서 허점을 발견하는 것은 어려운 일이지만, 꼭 해야 하는 것이기도 하다. 우리는 늘 냅킨 피치가 훌륭한 아이디어이길 희망하지만, 나쁜 것을 빠르고 효율적으로 찾아 제거하는 것은 무엇보다 중요하다. 벤처 투자자는 열 가지 프로젝트에 투자를 하면서 모두가 성공하기를 바라지만, 경험상 두어 가지만 성공한다는 것을 곧 깨닫는다. 열 가지 중 성공하는 두 가지가 무엇일지 모르기 때문에, 다른 여덟 곳에 대한 투자를 적절한 시기에 멈추는 것은 성공할 것이라 여기는 두 곳에만 투자하는 것보다 훨씬 더 중요할 수 있다. 실리콘 밸리에서 종종 쓰이는 말처럼, 실패를 빠르고 값싸게 벗어나고자 한다면 잘못된 가

정을 표면화시키고 제하는 것이 가장 중요한 일일 것이다.

경우에 따라 기존의 데이터를 가지고 전통적인 분석처럼 사고 실험을 수행하는 일도 있다. 이는 가장 비용이 효율적이고 문제되는 부분이 적기 때문에 종종 시작점이 되곤 한다. 가정을 검증할 관련 데이터를 사전에 가지고 있지 않다면, 나가서 현장 실험을 통해 이를 획득해야 할 것이다. 충실도가 낮은 프로토타입에서 시작해, 다시 현장에 들어가 실제 이해관계자들과 상호작용하고 그것을 통해 현실을 시뮬레이션한다. 가장 정확한 실험은 더 충실도가 높은 프로토타입을 제공하여 생생하게 만드는 '4D' 실험이다. 우리는 이러한 실험을 '학습 개시'라고 부른다.

GCCA 팀은 '무엇이 끌리는가?'를 평가하기 위해 냅킨 피치를 검토하고 각 피치를 뒷받침하는 가정, 즉 각각의 좋은 아이디어를 실현하기 위해 무엇이 진실이어야 하는지 파악했다. 그리고 각 피치가 왜 학생들을 위해 가치를 생성하는지, 실제로 어떻게 사용되는지, 어떻게 확장되고 유지될 수 있는지에 대한 가정으로 분류한다.

각 가정에 대해 최선의 실험 방법을 고려하면 다음과 같다.

- 이미 가지고 있는 데이터를 활용해 사고 실험을 한다.
- 스토리보드나 기타 프로토타입을 사용해 주요 이해관계자들과 대화를 시작하여 모의 실험한다.
- 실제 경험을 통해 검증한다.

사고 실험	2D와 3D 시뮬레이션 실험 (일대일)	생생한 4D 실험 (일대일)
• 기존 데이터 분석을 통한 학습 • 일반적인 기간: 하루나 이틀 • 제3자에게 노출할 필요가 없음	• 스토리보드나 프로토타입을 사용하여 이해관계자와의 대화를 통해 학습 • 일반적인 기간: 1~2주 • 선택된 이해관계자에게 우리의 의도를 노출해야 할 수 있음	• 실제 경험을 통한 테스트 (예: 30일 실시간 평가판) • 일반적인 기간: 30일에서 90일 • 우리의 의도를 많은 이해관계자에게 공개해야 함

가정을 검증하기 위한 실험

'환영 미팅'의 콘셉트에서 학생들은 일대일 면담을 중요하게 여김으로써 불안감을 줄이고 학업 성취도를 향상시킬 것이라는 가정이 포함되었다.

환영 미팅의 각 가정에 대한 사고 실험, 시뮬레이션, 실제 실험 중 어떤 접근법이 가장 좋을지에 대해 고민하는 동안, 하나의 실험 가정이 눈에 띄었다. 이는 상담 교사 팀이 방학과 수업 준비 기간에도 학생들과 만나게 하는 것이다. 과거에 상담 교사들은 개학 전까지 학생들을 만나지 않았고, 모든 것을 한꺼번에 처리하려 했다. 하지만 새로운 콘셉트로 인해 학생들은 등록 이전부터 학기 내내 상담 교사들과 만날 수 있었다.

프로젝트 팀의 미구엘 콘트레라스 회장은 상담사 출신이었고, 학생회장 로빈 아코스타는 GCCA의 우수한 상담사였다. 팀이 사고 실험으로 가정을 검증할 때, GCCA의 상담 교사들은 그들의 경험과 관계를 바탕으로 최선을 다해 노력했다. 그러나 이러한 핵심 가정에는 사고 실험보다 더 큰 무언가가 필요했다. 상담 교사들과 직접 실험을 해야 했던 것이다.

콘셉트 명칭: 환영 미팅(초기 일대일 상담 세션)	
가치 테스트 이해관계자가 원한다. 이해관계자가 비용을 부담한다. 파트너가 원한다.	학생들은 가족이나 또래, 학교와의 문제부터 빈곤, 주거, 건강 문제에 이르기까지 다양한 원인과 심리적 어려움 등 출석과 수업 참여에 방해되는 요소를 극복하거나 관리한다(사고 실험, 4D). 학생들, 특히 자퇴할 가능성이 있는 학생들은 상담 서비스의 조기 이용을 높이 평가할 것이며, 예정된 환영 미팅에 등록 및 참석할 것이다(사고 실험, 4D). 새로운 상담 규정은 학생들에게 출석과 수업 참여에 대한 기대치를 이해시킬 것이다(사고 실험, 4D). 8월 초에는 학생들의 계획과 준비가 향상될 것이다(사고 실험, 4D). 계획 A부터 C까지의 참여 계획을 통해 사전 참석을 경험하면 학생들의 참여 의지와 능력이 향상될 것이다(사고 실험, 4D) 빠른 수업과 후속 조치는 신입생들의 걱정을 덜어 줄 것이다(사고 실험, 4D) 8월 초에는 GCCA와의 연계성이 강화될 것이다(사고 실험, 4D).
실행 테스트 그 경험을 기술적으로 생산할 수 있다. 이해관계자들에게 기여한다. 성장세에 맞춰 프로세스 를 운영할 수 있다.	상담 교사들은 상담 시기를 8월 초로 변경할 수 있다(사고 실험, 4D). 상담 교사들은 새로운 규정의 가치를 인정하고 이를 채택할 것이다(사고 실험, 4D). 상담 교사들은 학생들에게 후속 조치를 할 수 있다(사고 실험, 4D). 8월 초 진행되는 상담은 2014년 가을 신입생들의 요구에 부응하기 위해 다양한 학교 제도의 준비로 이어질 것이다(사고 실험, 4D). GCCA와 파트너는 학생 문제에 대한 사전 지식을 통해 학생들이 계획에 참여하고 이행하도록 효과적으로 지도할 수 있다(사고 실험, 4D). 학생 서비스와 사회 복지 사업 파트너는 학생들의 요구에 효과적으로 대응하고 지원할 수 있다(사고 실험, 4D).

규모 테스트 활용 가능한 이해관계자 그룹이 충분히 크다. 추가 이해관계자에게 경제적인 서비스를 제공할 수 있다. 수익이 지출보다 크다.	등록이 증가하고 학교 캠퍼스가 2개로 늘어남에 따라 일대일 상담이 확장될 수 있다(사고 실험). 이 서비스를 누리기 위한 학습자를 모집할 수 있다(사고 실험, 4D). 참고: 등록된 학생은 세션에 참석해야 한다. 환영 미팅 예약은 등록 체험 기간인 7월 29일에 이뤄진다.
지속 가능성 테스트 우리는 그 모험을 계속할 것이다. 기회비용은 적다. 벤처 사업을 확장함에 따라 이점이 증가한다.	8월 말보다는 8월 초가 좋다. 문제를 파악하고 전략을 지원하는 동시에 학생과의 관계를 초기에 좋은 경험으로 만들면 출석과 수업 참여를 긍정적으로 개선할 수 있다(사고 실험, 4D). 환영 미팅의 시간을 바꾸는 데는 기회비용이 거의 들지 않는다(사고 실험, 4D). 학생 유지율의 증가로 등록이 증가하고 학교의 신입생, 전학생, 재학생의 비율을 개선할 수 있다(사고 실험, 4D).

테스트를 위한 실험 유형이 포함된 핵심 가정

12단계: 프로토타입 만들기

우리는 2부의 이야기를 통해 아이디어의 시각적 표현, 즉 '프로토타입'의 중요성을 확인했다. 대부분의 사람들은 프로토타입이라는 단어를 들으면 제때 사용할 수 있도록 모든 기능을 갖추고 완전히 준비된 것을 떠올리곤 한다. 그러나 디자인 씽킹에서 프로토타입은 훨씬 미숙한 것으로, 이해관계자들의 머릿속에서 핵심 세부 사항과 제한성을 가진 실험의 예고편일 뿐이다. MIT 경영대학원의 연구 위원 마이클 슈라지Michael Schrage는 이러한 종류의 프로토타입은 일종의 놀이터일 뿐, 리허설은 아니라고 말한다. 디자인 씽킹의 프로토타이핑 목표는 완벽이 아니라, 잠재적 사용자들을 위해 개념을 현실로 가져다주는 것이다.

건축가가 도면과 모델을 만든다면 디자이너는 일반적으로 시각적 혹

은 서술적 접근법, 즉 이미지와 이야기를 사용한다. 프로토타입에는 역할 극과 연극 또한 포함될 수 있다. 프로토타이핑 전에 가정을 표면화하는 이유는 가장 중대한 예측을 초기에 먼저 실험해 보고 싶기 때문이다. 이러한 프로토타입에 콘셉트를 그대로 다 담을 필요는 없다. 각 요소를 개별적으로 실험해 볼 수 있도록 개별 요소들만 대표하면 된다.

자주 쓰는 프로토타이핑은 쉽지만 소셜 섹터에서의 프로토타이핑은 보통 디자인 경험을 뜻하고, 이것은 물리적인 물체가 아닌 스토리보드와 사용자 시나리오, 여정 지도, 애니메이션, 비즈니스 콘셉트 삽화를 요구한다. 프로토타이핑은 모든 새로운 미래에 대해 더욱 생생한 경험을 하도록 하여 보다 정확한 피드백을 유도한다.

심리학자들은 사람들이 새로운 무언가를 미리 경험하도록 돕는 것은 현실의 효과적인 대안이며 인간의 행동에 대해 상당히 구체적으로 예측할 수 있다고 말한다. 실제로 행동 과학 연구에서도 구체적인 미래를 상상함으로써 실제 그 일을 경험할 때와 같은 신경학적 경로가 활성화된다는 결과가 나왔다.

스토리보드나 여정 지도, 사용자 시나리오, 비즈니스 콘셉트 이미지와 같은 충실도가 낮고 간혹 2차원적인 프로토타입은 새로운 아이디어를 유형화하고, '무엇이 끌리는가?'와 '무엇이 통하는가?' 단계에서 우리가 더욱 정확한 피드백을 얻을 수 있도록 구체적인 도구를 제공한다. 성공적인 혁신 프로젝트를 이끄는 디자이너들은 초기에 프로토타이핑을 자주 하며, 이 과정에서 다른 이들이 참여할 수 있는 일말의 공간을 남겨둔다. 이처럼 참여의 가능성을 열어 둔 프로토타입은 이해관계자들이 그것을 완성하도록 도모하고 해당 분야의 투자를 이끌어 낸다. 완벽해 보이는 프로토타입은 사용자들에게 우리가 듣고 싶은 말을 하도록 강요

할 수 있다. 우리는 훌륭한 아이디어로부터 가망이 없는 것을 골라내는 과정이 필요한 것이지, 거짓된 긍정을 원하는 것이 아니다. 앞선 벤처 투자자의 예를 다시 한번 떠올려 보자. 혁신의 비용과 위험성을 높이는 것은 바로 이 거짓된 긍정이다.

프로토타이핑이라는 말이 거창하게 들릴 수 있으나, 실제로 그럴 필요는 없다. 하고자 하는 이야기를 파악하여, 최소한의 단어를 사용하며 그림으로 콘셉트를 시각화하면 된다. 항상 여러 옵션을 시각화하자.

또한 우리는 이해관계자들을 위해 선택권을 제시하여 사용자가 가장 좋아하는 것을 고르도록 해야 한다. 대표적인 예로 한 병원의 이야기를 들 수 있다. 사무실 디자인을 위해 천장에 침대보를 매달아 벽으로 활용하고, 종이 상자를 싱크대와 책상처럼 사용하며 프로토타입으로 제작했다. 디자이너들은 의사와 간호사에게 정상적으로 업무를 보는 것처럼 공간을 자유롭게 돌아다니도록 했다. 그리고 의료진이 다양한 옵션을 사전에 경험하여 어떤 디자인이 가장 효율적인지 판단하도록 침대보와 상자를 이리저리 옮겼다.

GCCA 팀의 프로토타입은 빠르게 완성되었다. 상담 교사들은 7월 16일 열린 회의에서 프로토타입을 제작하기 시작했다. GCCA는 이미 리마인드닷컴과 (페이스북과 비슷하지만 교사와 학생들의 더 강력한 개인 정보 보호를 위해 설계된) 에드모도Edmodo를 사용한 경험이 있었다. 이 두 가지는 이미 일부 학부에서 사용 중이었으므로 이를 위한 별도의 프로토타입이 필요하지는 않았다. 공동 메시지를 만들고 신입생을 위한 과제를 추가하기만 하면 되는 일이었다.

그들은 리마인드닷컴을 위한 메시지와 에드모드를 위한 과제를 만들었다. 이는 학생들이 등록한 이후 진행하는 상담 교사와의 면담과 환영

미팅으로 생겨난 것이었다. 7월 16일 열린 회의 이후, 더 커진 상담 팀은 리마인드닷컴의 메시지와 첫 번째 에드모도 과제를 해결하기 위해 계획 회의와 이메일로 메시지의 프로토타입을 계속 공유했다. 또한 팀원들은 그들의 첫 상담 미팅의 규정을 수정하고 등록 직후 학생들을 만날 준비를 했다.

여정 지도 프로토타입을 만들고 검증할 가정으로 무장한 GCCA 팀원들은 그들로부터 한 발자국 벗어나 의견을 구할 준비가 되어 있었다. '무엇이 통하는가?' 단계를 위한 준비가 된 것이다.

'무엇이 통하는가?' 살펴보기

우리는 '무엇이 통하는가?' 단계에서 실제 이해관계자들에게 우리의 아이디어를 가지고 일대일 대화를 하고, 현장 실험을 시행한다. '무엇이 통하는가?'의 도전 과제는 경험을 디자인한 후에 우호적이지 않은 피드백을 듣는 것이었다. 아이디어 형성의 초기 두 가지 질문에서 어려움을 겪는 팀원들은 보통 다른 종류의 전문성을 요구하는 '무엇이 통하는가?' 단계를 더 수월하게 생각한다. 제프리들은 '무엇이 보이는가?'와 '무엇이 떠오르는가?'를 선호하는 반면, 조지들은 '무엇이 끌리는가?'와 '무엇이 통하는가?'에 더 강하다. 2장에서 이야기한 것과 같이, 이상적인 팀은 두 가지 스킬을 모두 보유하고 있어야 한다.

일반적으로 디자이너들은 비평이 중요한 환경에서 배우고 훈련하기 때문에 자신의 창작물과 자아를 분리하고 우호적이지 않은 평론도 들을 줄 안다. 그러나 대부분의 사람들은 그 반대이다. 우리가 팀에게 피드백

을 구하고 학습 개시를 제시할 때, 중요한 원칙 중 하나는 그들의 선택을 옹호하지 않는 것이다. 그 대신, 다른 사람의 비평을 이해하는지가 중요하다. 팀원들이 평가를 이해하는 한, 이를 수용하고 변화하거나 비난을 분석하는 것은 그다지 중요하지 않다고 판단해 무시하는 등 선택권을 가지게 된다. 무엇보다 가장 중요한 것은 경청하는 자세이다.

디자인 씽킹의 '무엇이 통하는가?' 단계는 많은 사람들, 특히 제프리들에게 어렵게 느껴진다. 디자인 씽킹은 여러 측면에서 감정, 공감, 인간중심적인 것과 관련있는데, 다른 사람이 어떻게 느끼고 생각하는지를 이해하는 것은 제프리가 활약하기 좋은 영역이다. 그러나 실험 단계에서는 데이터에 중점을 맞추어야 한다. 이해관계자들과 '사랑에 빠지는' 것은 괜찮지만, 해결책과는 그래선 안 된다. 우리는 가정을 실험하고, 과학자처럼 생각해야 한다.

13단계: 이해관계자로부터 피드백 받기

이제 주요 이해관계자들에게 현재 진행 중인 프로토타입을 피드백 받아야 한다. 그들로부터 이야기를 듣고, 특히 좋지 않은 소리에 귀 기울여야 한다. 프로토타입의 완성도가 떨어진다면, 그들은 이를 개선하기 위해 다양한 아이디어로 빈 공간을 메울 것이다. 다시 한번 그들의 말을 듣고 반응을 관찰하며 함께 더 나은 제품이나 콘셉트, 창작물, 경험을 공동 창조하도록 하라.

가정 검증의 핵심은 학습임을 잊지 말아야 한다. 이를 통해 배워라. 이해관계자들이 스토리보드 프로토타입에 쓴 것이 무엇이든 사진을 찍어두어라. 그들이 언제 웃고 언제 한숨을 쉬었으며 언제 포기했는지 기억

하라. 이러한 것들의 반영이 원활하지 않아 콘셉트가 무너지더라도 패배를 인정하면 된다. 이를 냅킨 피치에 기록하고, 실패를 반영한 프로토타입을 가지고 되돌아가 이해관계자들과 다시 한번 공동 창조를 하라. 그들이 냅킨 피치 콘셉트에 투자할 때까지 3~4회 정도 반복해야 할 수도 있다.

GCCA 팀이 가설을 검증할 때가 되었지만, 여름 학기가 끝난 캠퍼스에는 학생들이 남아 있지 않았고 피드백을 받을 수 없었다. 이에 로빈은 7월 16일에 나머지 상담 교사들을 만나 의견을 듣고, 특히 그들이 조언을 기꺼이 이행할 것이라는 가정을 검증해 보았다. 이 단계에서 로빈은 걱정과 기대를 한 번에 느낄 수 있었다.

💬 걱정이 많았다. 상담 교사들을 만나 테스트를 위해 휴무를 바꿔 달라고 말했을 때는 아마 약이 필요한 사람처럼 보였을지도 모른다. 하지만 이는 중요한 포인트이다. 새로운 것을 시도하는 일은 몹시 신나는 일이기 때문이다.

상담 교사들은 디자인팀의 콘셉트에 따라 검증을 위해 휴가를 포기할 의사가 있었다.

14단계: 학습 개시

사고 실험과 시뮬레이션을 통해 냅킨 피치가 실제로 적용될 수 있을지 조사할 준비를 마쳤다. 이제는 파트너가 누구인지 사용자의 요구가 무엇인지 알고 있으며, 프로토타입 또한 보다 정교해졌다. 그러나 아직

도 앞으로의 일은 불확실하다. 우리는 현실에서 실행된 실험을 '학습 개시'라 부른다. 미리보기를 제공하는 것과 비슷해 보이지만, 동일한 것은 아니다. 13단계의 일대일 이해관계자 공동 창조 부문과 15단계의 진입로 사이에 다리를 놓아주는 학습 개시는 실제 세계로 들어가 얼마나 더 많이 배울 수 있는가를 중시한다.

말과 행동 사이의 틈을 기억하는가? 이제까지는 이해관계자들에게 정식으로 적극적인 참여를 요구하지 않았다. 약간의 시간을 제외하고는 돈도, 자원도 넉넉하지 않았다. 그러나 학습 개시는 많은 이해관계자와 팀 내의 모두가 이를 진짜처럼 느낄 수 있어야 한다. 새로운 콘셉트의 진정한 실험은 긴 시간 동안 실제 행동을 통해 자신의 열정을 보여 주는 이해관계자들로부터 나온다. 과연 그들이 이를 중요하게 생각할까? 우리가 말했던 방식들을 그대로 활용하고 있을까?

이제 14단계에 도입하기 앞서, 디자인 브리핑과 기준을 현재 개발된 콘셉트와 비교하여 이루고자 하는 것을 다루는지, 이상적인 해결책에 대한 요구를 충족하는지, 제약 조건에 부합하는지, 성공을 측정할 방법에는 어떤 것이 있는지 등을 확인해 보아라. 당신의 아이디어가 정말 마음에 들 수 있고 실제로도 그러길 바라지만, 실제로 해낼 수 있는지 고민해 보는 것 역시 중요하다.

학습 개시를 디자인하는 것 자체는 간단하다. 우선 검증 중인 핵심 가정에 초점을 맞추며, 12단계에서 제작한 충실도가 적은 모델을 뛰어넘는 작동 프로토타입이 필요하다. 그다음, 확실한 경계를 설정하고 개시가 종료되도록 계획해야 한다. 이해관계자의 수나 시간, 기능, 지리 등의 변수에 대해 구체적인 제한을 설정하라. 빠른 피드백을 받으며 일하고 싶겠지만, 냅킨 피치의 아이디어가 현실과 부합하는 지점의 놀라움을 기다려야

한다. 결과적으로 만나지 않더라도 이를 다루거나 구조적인 갈등을 해결하는 것, 그때그때 상황을 보며 조정하는 것 자체가 훌륭한 자산이다.

우리는 학습 개시가 만들어 낸 새로운 학습을 반복하며 일련의 학습 개시 과정을 수행하게 된다. 이전에 배운 것을 기반으로 한 학습 개시는 디자인 브리핑에 설정한 매트릭스를 처리할 때까지 원하는 결과에 초점을 맞춘다. 한편 학습 개시는 궁극적인 판단으로 이어진다. 추가 개발을 진행하기로 결정했다면 학습 개시를 할 때 그 방법을 알려 주어야 한다. 모든 문제점과 가정이 이야기될 때까지 학습 개시를 계속하라.

GCCA 팀은 그들의 아이디어를 현실로 옮길 준비가 되었음을 느꼈다. 그때쯤, 프로젝트 팀(미구엘, 로빈, 캐슬린)은 보스턴에서 열리는 게이트웨이 네트워크의 연간 콘퍼런스에 참석했다. 이 행사는 그들이 함께할 수 있는 시간이 되었고, 이 기회를 활용해 학습 개시를 기획했다. 팀은 단 하나의 냅킨 피치만을 선택할 필요가 없다는 사실을 깨달았다. 네다섯 가지의 피치를 합쳐 하나의 통합 해결책을 만들 수 있는 것이다. 로빈은 "한자리에 모인 우리는 '잠깐, 상담자 피치를 네다섯 개나 가지고 있지는 않아도 돼. 하나로 모을 수 있는 것이지'라고 깨달았다."고 말한다.

팀은 모든 것을 한데 모아 수업 첫날에 앞서 거의 한 달간 진행되는 GCCA 모집 과정의 환영 단계, 새로운 '환영의 달Welcome Month'을 만들었다. 캠퍼스로 돌아온 GCCA 프로젝트 팀은 그저 학기가 시작된다는 이유만으로 바로 콘셉트를 개시했다. 조앤은 이렇게 설명한다.

💬 우리는 간단한 사고 실험을 했다. 이것이 과연 어떻게 될까? 우리가 할 수 있는 것은 무엇일까? 핵심 가정은 이미 상담 교사들을 통해 테스트해 보았다. 그들이 시간을 낼 수 있었는지, 상담이 효과가

있을지 등을 말이다. 학생들이 들어왔고, 우리는 드디어 시작할 수 있었다.

학습 개시로부터 배우기

학습 개시의 초기 피드백은 힘을 북돋아 주었다. GCCA는 개학 첫 주 동안 수업 평가를 통해 학생들에게 설문 조사를 했다. 이를테면, 각 학생에게 개학 전에 상담 교사와 얼마나 접촉을 했냐는 등의 질문을 했다. 교실에 있는 학생 중 38퍼센트는 4회 이상 접촉을 했다고 답했는데, 이는 기존에 비해 높은 숫자였다.

이어진 질문은 환영 미팅의 효율성에 관한 것이었다. 거의 60퍼센트에 달하는 학생들이 상담 교사와의 만남이 원활한 출석에 방해가 되는 요인들을 해결하는 데 효과적이었다고 답했다. 79퍼센트는 '환영의 달' 덕분에 학교에 대한 긴장감을 덜 수 있었다고 했으며, 82퍼센트는 상담과 활동이 프로그램에 대한 기대치를 가지게 해 주었다고 답했다. 여기서 주목할 점은 학생들에게 한 질문 중 그들이 '환영의 달'을 좋아했는지, 혹은 계속되기를 원했는지 등을 묻지 않았다는 것이다. 대신 출석이나 불안감 감소, 프로그램 기대치에 대한 인식 등 구체적인 결과를 위해 실험을 계속했다.

상담 교사의 이야기와 학생들의 답변 모두 학생들이 과거에 비해 GCCA와 다른 학생들의 기대치를 실제로 더 잘 이해하고 있다는 사실을 보여 주었다. 팀은 GCCA 입학 보고서를 사용해 재학률과 출석을 관찰했으며, 그 결과 9월의 둘째 주와 셋째 주에 새로운·학생들의 출석률이 과거에 비해 훨씬 높았다는 사실을 발견했다. 10월 중순에는 92퍼센

트의 학생들이 아직 재학 중이었다. 이는 게이트웨이 프로그램을 후원하는 게이츠 재단이 발표한 2013년 가을 시기의 재학률 88퍼센트에 비해 개선된 수치였다. 이러한 변화는 긍정적인 차이를 만들어 내고 있는 것처럼 보였다.

2015년 1월, 팀이 한데 모여 진행 상황을 검토하면서 몇 가지 다음 단계를 의제로 올렸다. 그중 하나는 봄 학기를 위해 두 번째 학습 개시를 형성하는 것이었다. 이 작업은 예상보다 훨씬 어려울 것으로 보였는데, 1월의 상황과 8월의 상황에 현저한 차이가 있었기 때문이다. 1월에 등록한 학생들은 가을 학기에 시작한 학생들에 비해 어려운 프로그램에 대해 생각할 시간이 많지 않았다.

학생들은 GCCA가 '마지막 기회'라고 생각해 등록하는 경우가 많았지만, 정작 성공하기 위해 필요한 노력에는 그다지 깊은 생각을 하지 않았다. 상담 교사 역시 비슷한 상황이었다. 그들은 여름에 비해 12월과 1월이 되면 더 바빠졌고, 그만큼 시간이 나지 않았다.

일부 팀원들에게는 이러한 문제가 심각하게 느껴졌다. 미구엘은 디자인 프로세스에서 최악의 순간 중 하나인 이 시기를 지나면서, 작업을 마친 후 다시 시작해야 할지도 모른다고 생각했다. 로빈 또한 이렇게 말했다. "가을 학기는 다시 돌아오지 않을 거라고 깨달은 순간을 기억한다. 그때는 정말 크게 낙담했었다." 캐슬린도 이에 공감했다. "두 번째 학습 개시 계획을 시작하며 정말 우울했다. 첫 번째 것을 그대로 다시 쓸 수 없다는 사실이 분명했기 때문이다. '이 모든 게 헛수고였다니'라고 느꼈다."

그러나 이들은 이를 견뎌 내고 적응하여 새로운 도전 과제를 해결할 아이디어를 구상했고, 성공적으로 봄 학기를 시작할 수 있었다. "우리는 결국 시작했고, 다시 긍정적인 마음을 갖게 되었다." 캐슬린은 이처럼 말

했으며, 미구엘 또한 같은 것을 경험했다.

💬 막상 1월이 되어 개시를 시작하자, 다시금 긍정적인 기분이 들었다. 그리고 또 한 번의 반복을 거쳐 세 번째 학습 개시에 돌입하자 이전보다 훨씬 수월하게 느껴졌다. 물론 조금의 수정은 필요했지만, 우리는 이루고자 하는 목표가 있었고 이를 프로세스에 반영하고자 했다. 이제 한데 모여 '환영의 주'를 준비해야 할 시간이다. 이전과는 완전히 다른 마음이다.

이들의 또 다른 중요 목표는 학생들의 차이를 보다 잘 이해하는 것이었다. 조앤은 이를 위해 페르소나 도구를 활용했다.

💬 정말 다양한 유형의 학생들과 다양한 요구, 다양한 배경이 존재한다는 사실을 알고 있다. 이것이 우리의 모집 프로젝트를 위한 다음 단계이다. 학생들을 한곳에 모으면, 그들이 얼마나 다양한 요구와 이유를 가지고 있는지 깨닫고 놀란다. 수줍음이 많은 학생, 따돌림을 당하는 학생, 과거 문제아였지만 이내 마음을 고쳐먹은 학생 등 다양한 사연이 있다. 그리고 이렇게 다양한 페르소나는 학생 모집뿐 아니라 학생 지원 서비스의 메시지나 강연, 특별 활동 등 모든 과정에서 학생들을 이해할 수 있는 자료가 될 것이다. 이러한 수준까지 도달하는 것은 우리에게 있어 아주 커다란 문화적 변화가 될 것이다.

이를 위해 GCCA의 기존 디자인팀과 별개인 새로운 팀이 만들어졌고, 조앤이 다시 한번 팀장을 맡음과 동시에 로빈도 합류하게 되었다. 새로운 팀은 우선 온라인 학습의 세계로 되돌아가 다든의 접근법을 살펴보았다. 또한 〈성장을 위한 디자인 현장 노트〉에 포함된 도구를 교육 자료로 활용했다. 그 후, 지난해 여름에 수집한 에스노그라피 데이터와 기타 관련 있는 GCCA 보고서를 함께 검토했다. 한편 그들은 유능하다고 판단되는 학생들 사이의 잠재적인 차이를 시각화하면서, 페르소나 도구를 활용해 빠르게 실험하고 싶어했다.

결과적으로 두 개의 페르소나를 만들었는데, '가족을 사랑하는 미구엘'과 '예술가 로빈'이 그것이었다. 팀은 학생들에게 동기 부여와 경쟁심, 관심사 등을 반영하였다. 그들은 계속해서 사람들의 행동을 관찰하고, 이를 기반으로 7개의 페르소나를 만들었다.

그다음, 팀원들은 수행할 작업에 대해 질의응답을 했다. GCCA에서의 경험을 통해 무엇을 얻고 싶은가? 그리고 더 나아가 GCCA를 통한 각 개인의 여정에 대해서도 토론했다.

만들어진 페르소나가 상당히 포괄적이라고 생각한 팀은 다른 주요 이해관계자들로부터 피드백을 받기 시작했다. 관계자들은 페르소나가 학생들을 잘 반영하여 그들을 이해하는 데 도움이 된다고 답했다. 이에 조앤은 이렇게 말한다.

💬 우리는 에스노그라피 조사에 파고들어 많은 것을 배웠다. 학습자들 사이의 실제 차이점을 드러냈다고 믿고 있다. 우리에게는 수년간의 학생 데이터와 설문 조사 결과가 있다. 이것의 가치가 높기는 하지만 이 자체만으로 학습자의 요구나 목표, 해결 과제 등을 알

수 없다. 페르소나 또한 찾아낼 수 없다. 그것들은 우리에게 학생들이 처한 어려움이나 요구, 목표의 합보다 더욱 큰 것을 알려 준다. 학습자가 중심이 되는 프로젝트를 하겠다는 약속을 명심하도록 만드는 것이다.

예술가 로빈

소개

로빈은 언뜻 봐도 예술가처럼 보인다. 그녀의 예술 작품은 정체성의 일부이고 스타일과 태도, 대화에서도 이것이 드러났다. 그녀는 예술에 대한 열정을 가진 창조적인 사람이다.

로빈은 큰 규모의 학교 환경에 잘 적응하지 못했다. 따돌림을 당하고, 정체성 문제로 고심하고, 자신과 타인의 기대에 부담을 느꼈다. 이에 수업 시간에도 말을 하지 않았고, 발표나 그룹 과제에 활발히 참여하기보다 F 학점을 선택했다.

로빈은 보다 작은 규모의 GCCA 환경에서는 적응을 잘했다. 그녀는 대학생이 해야 할 일을 중요하게 여겼는데, 그곳의 문화는 이에 부합하면서도 비슷한 친구들이 많았다. 수업 시간에는 여전히 말이 별로 없었지만, 학교 밖에서 예술을 즐기는 것에 매우 만족했다. 학업 역량 또한 늘었고, 대학 생활을 계속하기로 했다.

로빈은 GCCA를 통해 고민을 해결하고 싶어 했다. 그녀는 더 넓은 환경을 원했기 때문에 RCC로 돌아가는 것을 걱정하면서도 이를 위한 전략을 모색했다. 대학 경험이 기대에 미치지 못하면 실망할 수도 있지만, 때때로 주어진 과제를 그대로 받아들여야 한다는 것을 인정했다. 그녀가 자신의 예술적인 잠재력을 펼칠 수 없는 과제이더라도 말이다.

행동

모든 페르소나는 성 중립적이다. 팀은 관찰된 행동과 특성, 동기를 통해 예술가를 GCCA 학습자 개인으로 식별했다.

- 학습자는 수업 중에 말이 없거나 수줍어할 수 있다. 그들은 활발한 참여보다는 F 학점을 선택할지도 모른다.
- 학습자가 자신의 예술에 대해 자유롭게 이야기하며, GCCA 외부에서 재능을 발휘하거나 공유할 수도 있다.
- 학습자의 예술성은 정체성의 일부라고 할 수 있다.
- 학습자는 작은 규모의 학교 환경에 적응하는 것이 더 쉽다.
- 학습자가 강한 학업 능력을 보여 준다.

요구와 목표, 해결 과제

- "예술은 내가 누구인지를 결정하는 중심이다."
- "대안 고등학교의 경험이 아닌 대학의 경험을 원한다."
- 학습자는 불안을 관리하기 위한 전략을 모색한다.
- 학습자는 소규모 GCCA 환경에서 대규모 RCC 환경으로 가기 위해 전략을 모색한다.
- "학습 요구 사항과 목표를 충족하도록 설계된 학습과 일정 프로그램이 필요하다."

팀에서 개발한 학생 페르소나의 예시

GCCA는 이 새로운 작업의 결과로 중대한 변화를 이끌어 냈다. 학교의 성명문에서 '위험에 처한'이라는 말을 삭제한 것이다. 이는 학생들에게 좋지 않은 꼬리표를 매달고 오해의 소지가 되기도 했다. 조앤은 그 이유에 대해 이렇게 설명한다.

💬 우리는 이제 '위험에 처한'이라는 말의 의미를 중요하게 받아들이지 않는다. 7개의 페르소나는 교육과 진로 목표를 달성하기 위한 서비스와 프로그램을 찾는 학습자들을 대표한다. 이와 동시에 그들은 전통적인 교육 환경 내에서 접근이나 참여를 제한하는 것들을 관리하고 완료하기 위해 도움을 구한다. 우리는 그들이 자원에 접근하고, 여정을 탐색하고, 성공하도록 도와야 한다.

15단계: 온램프 디자인

프로세스의 최종 단계인 온램프 디자인은 그 자체의 작은 디자인 프로젝트로 구성될 때가 많다. 높은 가치의 아이디어를 위해 노력한 결과, 우리는 이제 더 이상 사용자들을 모집해 콘셉트를 검증하는 것이 아닌 잠재 고객이 우리를 찾도록 하는 메커니즘을 만들고 있다. 온램프 디자인의 궁극적인 목표는 많은 잠재 그룹 앞에 놓인 아이디어를 도출하는 것이다. 물론 초기 단계에서 이해관계자들로부터 훌륭한 평가를 받아 냈다면 기반을 튼튼히 다졌을 것이다. GCCA처럼 규모가 작고 타깃화된 그룹이라면 새로운 콘셉트에 대한 이해가 이미 완료되었을 수도 있다. 혁신자들은 이 단계를 통해 새로운 콘셉트가 자신의 요구를 어떻게 충족시키는지 사용자에게 알리고, 새로운 콘셉트를 시도하도록 설득한다.

그리고 더 나아가 자신과 비슷한 사람들을 참여시키는 전략을 모색한다.

광범위한 소통 채널로 연결되어 무수히 많은 정보에 접근할 수 있는 오늘날, 아이러니하게도 새로운 아이디어를 세상에 내놓는다는 것은 그 어느 때보다 힘든 일일지도 모른다. 아이디어는 마트에서 샴푸를 사는 사람의 수만큼이나 방대하다. 새로운 콘셉트를 테스트해 보고 싶은 이들조차 가능성의 수에 압도당해 결국 오래되고 '안전한' 해결책으로 돌아갈 수밖에 없다. 실제로 온램프의 문제를 해결하는 것은 디자인이 직면한 과제 중 하나이다. 콘셉트 자체를 만들어 내는 것만큼 창조성을 필요로 하는 경우가 많기 때문이다.

신입생들을 어떻게 하면 도울 수 있을지 지속적으로 매진하며 두 학기를 보낸 GCCA 팀에게 15단계는 필수가 아니었다. 그들이 이미 실제 서비스를 향상시키고 있었다. 다만 대부분의 프로젝트는 한 지역 사회 안에 있는 학생들보다 더 큰 규모의 집단을 상대해야 한다. 이에 보다 완벽하게 개발된 아이디어를 구상해 실제 세계에 적용해야 할 것이다.

과정 되짚어 보기

조앤은 GCCA 팀이 디자인 씽킹 여정에서 배운 것을 바탕으로 이 프로세스가 팀에 주는 이점을 돌이켜 봤다. 우선 구조상의 이점과 최종 사용자에게 강조하는 것이 무엇인지를 중점으로 생각했다.

💬 디자인 씽킹의 프레임워크는 체계적인 프로세스와 틀을 제공했고, 엄청난 도움이 되었다. 우리는 생각도 하기 전에 충동적으로 문제

를 해결하려는 경향이 있었다. 프로젝트를 통해 깨달은 것은, 학교가 정원을 채우는 사고방식에 있어 '누구든 일단 데려와서 붙잡아두자.'는 식의 태도로 변해 간다는 점이다. 우리는 이를 되돌리고 싶었다. 학생을 중심으로 모인 사람들도 관료주의적인 업무를 반복하며 그 마음을 잃어버리고 있었다. 디자인 씽킹은 다시 학생들에게 초점을 맞추어 아주 이른 단계에서조차 우리가 제공하는 가치가 무엇인지에 대한 질문을 하는 데 많은 도움이 되었다.

그녀가 생각하는 두 번째 이점은 작은 규모가 가지고 있는 강점과 혁신의 속도였다.

💬 팀은 무엇을 할지 파악하기 위해 오랜 기간 연구를 하지 않아도 되며, 작업하는 과정에서 배우는 것은 무엇이든 가치가 있다는 사실을 깨달았다. 앞서 본 것처럼 서둘러 진행할 필요는 없다. 하지만 우리의 경우, 몰려드는 학생들이 있었고 더딘 것보다는 빠른 편이 좋았다. 만약 과거에 한 것만을 계속한다면 결국 모든 것을 잃게 될 것이다. 우리는 학생들에게만 집중했고, 그 외의 파급 효과는 필요하지 않았다.

마지막으로 조앤은 디자인 씽킹이 프로젝트 팀 자체에 미치는 영향에 대해 이야기했다.

💬 디자인 경험은 관리자에게 직원, 팀원들과 소통할 공동의 언어를 제공한다. 새로운 프로젝트 팀의 언어 또한 변화했으며, 세상을 바

라보는 시야를 초기의 모습으로 되돌리는 것에 대해 이야기한다. 학생을 중심으로 모인 교육자들 역시 처음의 마음가짐을 잃지는 않았는지 물을 필요가 있다는 사실을 인정해야 한다고 말이다. 우리는 학습자와 그들이 필요로 하는 것에 중점을 두어야 한다. 한편, 프로세스 단계와 도구 사이를 넘나드는 것 역시 필요하다. 프로세스는 우리가 다양한 문제를 겪으면서 따라야 하는 틀을 제공한다.

한편, 미구엘은 한층 진화한 시각으로 프로세스를 바라보았다.

💬 어쩌면 우리는 시간에 쫓겨 너무 빨리 뛰어들었을 수도 있다. 하지만 그 과정의 철저함과는 별개로 결과물은 매우 많은 것을 가져다주었다. 우리는 두 번째에도 많은 이들을 참여시켰고, 직원들의 목소리에 더욱 귀 기울였으며, 많은 것을 배울 수 있었다. 이는 아주 좋은 경험이었고, 프로세스의 소유권이 변화하면서 더욱 명확해질 것이라 생각한다. 이러한 긍정적인 경험이 다른 문제를 해결하는 데에 도움이 되기를 바란다.

이 일을 요청했던 셸라 카막은 프로젝트 여정과 이후 과정에 대해 다음과 같이 표현했다. "지금의 우리는 정말 많은 것을 이루어 냈습니다. 이 과정을 제대로 배우고 잘 이해하는 것은 모두에게 더 나은 미래를 가져다줄 것입니다. …… 우리는 모두 함께 배우고 있는 것이지요."
조앤은 마지막으로 몇 가지 생각을 공유했다.

GCCA는 단순히 반복하는 것을 뛰어넘어 성장을 했다. 이제 우리는 RCC의 지원을 받는 지역 사회를 넘어 효과적인 '게이트웨이 투 칼리지'라는 선택지를 제공하고 작은 실험실, 즉 '스컹크웍스 skunkworks' 조직으로 GCCA의 잠재력을 아우르게 되었다. 그들은 12년 이상의 경험에서 얻은 지식과 전문성을 바탕으로 학생을 위한 디자인 혁신 솔루션을 만들어 가고자 한다. 디자인 씽킹을 포함한 행동 연구와 더불어, 학습자들에 대한 이해와 공감은 GCCA가 학생들의 발자취를 탐구하고 대학과 지역 사회 파트너가 학생들의 요구를 충족시킬 수 있도록 만들 것이다.

⑮ 디자인으로 조직의 역량을 키워라

우리는 앞서 소셜 섹터의 혁신 노력이 틀어진 이야기로 책을 시작했다. 어떤 조직이든 창조성을 발휘하는 것은 어려운 일이지만, 소셜 섹터에서는 특히나 그렇다. 관료주의의 간섭을 받거나 병원, 학교의 관행을 극복해야 한다면 그 누구도 창조적인 혁신을 발휘하기 어렵다. 목소리가 큰 이해관계자들과 문제 정의의 갈등, 고착된 정치 관행, 위험 회피가 계속되는 와중에 아무도 혁신 과정이 지연되는 것을 알아채지 못할 것이다.

디자인 씽킹은 이러한 문제를 인식하고 해결할 목적으로 모든 이해관계자들의 가장 심층적인 동기를 이해하고, 그들을 만족시키도록 잠재적 해결책을 반복한다. 그러나 해결책을 행동으로 옮기는 일은 결코 쉽지 않다. 그 누구도 새로운 아이디어를 위해 관리자에게 자원을 쏟아부으라고 강요하거나 조직 이사회에 자금을 요구할 수 없다. 새로운 미래를 설계하는 데 있어 모든 장애물을 일일이 확인할 수는 없기 때문에 프로세스를 통해 가능성을 예측하거나 현실을 이해할 필요가 있다. 아무도 앞서 언급한 어려운 상황을 겪지 않기를 바라지만, 한편으로는 누구나 겪을 수 있는 일이라는 것을 이해한다. 그럼에도 불구하고 Lab@OPM의 경우처럼 우리의 이야기가 도움이 되었으면 하는 바람이다.

이 책의 1부에서는 디자인 씽킹이 차이를 넘나드는 변화를 위해 대화의 촉매 역할을 함으로써 현실을 극복하는 데 도움을 준다고 설명했다.

그리고 2부에서는 디자인 씽킹을 활용하여 다양한 문제를 해결하는 여러 조직을 심층적으로 들여다보았다. 이어지는 3부에서는 이러한 대화의 구조를 형성하기 위해 프로세스를 제안하고, 이를 자세히 살펴보았다. 그리고 이어지는 마지막 장에서 디자인 이야기를 통해 큰 그림을 살펴보고, 이를 어떻게 활용하면 좋을지 확인할 것이다.

　우리는 1장에서 한 가지 약속을 했다. 다양한 이해관계자들이 서로 다른 입장을 내세우더라도 디자인 씽킹을 통해 높은 수준의 해결책을 협동적으로 구축하고 혁신자들이 대화에 참여하도록 도울 수 있다는 것이다. 여기서 우리는 어떻게 각 이야기들의 관행과 결과가 한데 모여 이를 달성하는지 살펴볼 예정이다. 또 역량을 끌어올릴 수 있는 개인적 차원의 행동을 몇 가지 제시하며 마무리할 것이다.

디자인 씽킹은 어떤 도움을 주는가?

　디자인 씽킹의 장점을 되돌아봄으로써 다양한 방면에서 혁신의 노력이 가속화되는 것을 알 수 있다. 하나씩 살펴보도록 하자.

디자인 씽킹의 적용

| 창조적인 아이디어 생성 | 위험 부담 줄이기 | 변화 관리하기 | 복잡한 사회 시스템 다루기 | 지역 역량 구축 강화하기 | 혁신 속도 개선하기 |

창조적인 아이디어 생성

디자인 씽킹은 궁극적인 해결책을 위한 혁신자들의 노력에 어떤 도움을 주었는가? 우선, 디자인 씽킹은 오래된 해결 과제의 영역을 재정의함으로써 창조성을 발휘하도록 한다. '무엇이 떠오르는가?'를 묻기 전에 '무엇이 보이는가?'에 오래 머무는 것은 텍사스의 칠드런스 헬스 시스템이 환자와 가족들의 삶 속에 더 깊이 뛰어들게 해 주었다. 그들은 이러한 과정을 통해 지역 병원을 늘리는 것보다 지역 사회 중심의 보건 의료에 집중하는 것이 응급실 환자를 줄일 열쇠라는 것을 깨달았다. 또한 의료 모델 뒤에 숨어 있던 잘못된 정보를 다시 검토하는 계기가 되기도 했다. 문제 영역을 통해 미국의 TSA가 보안을 더욱 강화하고 나쁜 행동을 잡아내기 위해서는 여행자들에 관심을 기울일 필요가 있다는 것을 깨달을 수 있었다. 텍사스 코스탈 벤드 그룹에 있어 CTAA와의 협업은 '사람들을 단순한 노동자가 아닌 미래를 위해 준비하도록 이끌어 줄 수 있을까?'라는 새로운 질문을 제시하였다.

두 번째로, 디자인 씽킹은 이해관계자들의 에스노그라피로부터 나온 데이터를 활용해 창조성을 향상시키는 디자인 기준을 만들어 아이디어의 생성을 이끌었다. 전문가의 관점을 강요하는 대신 이해관계자들의 세계를 깊이 탐구하다 보면 중요한 통찰을 얻게 된다. 모내지 의료 센터의 의사들이 톰의 정신과 외래 치료 경험을 바탕으로 그의 시각을 분석하자, 그들이 찾고자 하는 해결책의 본질을 바꿀 수 있었다. 임상의들에게 부족한 것은 톰이 오랫동안 겪어 온 문제를 해결하고자 하는 관심과 노력이었고, 이는 모내시의 애자일 클리닉이라는 새로운 미래를 디자인하는 일에 중요한 이정표가 되었다.

화이트리버 원주민 병원의 말리자는 볼티모어 도심의 존스 홉킨스 병원에서 영감을 얻은 키오스크 아이디어를 통해 기술을 두려워하는 일부 사람들에게는 유용하지 않을 것이라는 편견으로부터 벗어나게 되었다. 이는 인지 과학자들이 '자기중심적 공감'이라 부르는 편향이다. 원주민에게는 전자 키오스크가 상황을 악화시킬 수 있었다. 때문에 그녀의 이야기는 '최선의 해결책'에만 의존하는 혁신 접근법의 단점을 보여 준다.

세 번째로, 디자인 씽킹은 폭넓은 이해관계자들의 참여와 공동 창조를 중점으로 다양한 관점 안으로 스며들어 다양성 있는 팀을 꾸리고, 팀원들의 차이를 줄이는 대화의 구조를 제공함으로써 수준 높은 차원의 해결책을 찾고자 했다. 서로 몰랐던 개인들이 만나 더 높은 수준의 체계적인 해결책을 만들고, 현재의 문제를 인식하여 미래에 대한 협력을 하며 유대를 형성하는 방식인 것이다. 앞선 CTAA는 이러한 방식으로 서로가 영향을 받을 것이라 예상했고, 이에 각 위치에 다양한 팀을 배치하고자 했다. 미국 FDA에서의 디자인 주도 대화는 다양한 이해관계자들이 모여 보다 체계적인 관점에서 배터리 관련 규제같은 중요한 것을 추구하도록 장려했다.

결국 이러한 협력은 규제 부족의 원인을 표면화하고 그것을 해결하도록 해 주었다. FDA 역시 이 과정에서 그들의 존재 이유인 규제가 늘 최선의 해결책은 아니라는 것을 깨달았다. 디자인 씽킹은 서로의 차이를 극복한 대화를 통해 그저 그런 타협을 피하고, 원하지 않는 합의를 해결할 방법을 찾는다.

위험 부담 줄이기

디자인 씽킹은 혁신자들이 혁신의 위험을 줄이는 것에 어떠한 도움을 주는가? 여기서도 디자인 씽킹의 이점이 다시 한번 나타난다. 우선, 앞서 살펴본 것처럼 더 나은 아이디어를 공식화할 수 있다. 문제 영역을 더욱 깊이 탐구하고 고차원의 해결책을 찾기 위해 팀의 다양성을 활용한다. 사용자 중심의 관념화를 통해 사용자가 현실에서 요구하는 것에 근거하여 아이디어를 창출한다. 날카로운 통찰이 있는 아이디어는 실패의 위험과 부담을 줄이는 데 큰 도움이 된다. 디자인의 에스노그라피 도구는 우리의 세계관을 디자인의 대상에게 투영하려는 경향과 맞서 싸움으로써 사용자가 받아들일 수 있는 해결책을 찾도록 한다.

이어지는 '무엇이 끌리는가?'와 '무엇이 통하는가?'의 과정은 추가적으로 위험 부담을 최소화할 수 있게 만든다. 혁신 환경의 불확실성을 고려할 때, 우리의 조사 연구가 아무리 훌륭하다 할지라도 그것이 틀릴 수 있음을 각오해야 한다. 이해관계자들의 해결 과제와 경험적 여정을 더 잘 이해하려는 노력에도 불구하고 몇몇 해결책은 여전히 표적을 빗나갈 것이다. 성공적인 벤처 투자자는 사업의 무조건적인 성공보다는 실패할 일부 가능성을 예상한다. 때문에 언제 투자를 시작하는지 정하는 것만큼 언제 멈춰야 하는지 아는 것이 중요하다. 혁신자 또한 이와 마찬가지이다. 결과적으로, 가설 검증 역량을 끌어올리는 것은 매우 중요하다. 디자인 씽킹은 일반적인 의사 결정의 실수를 최소화하며 이를 돕는다.

인지 과학자들은 50년이 넘는 기간 동안 가설 검증의 오류를 연구해 왔다. 여기에는 초낙관주의(계획 오류)나 측정할 수 없는 데이터는 헤아리지 못하는 것(확증 편향), 초기 해결책에 대한 집착(소유 효과), 쉽게 그려

낼 수 있는 것에 대한 선호(가용성 편향) 등이 있다. 디자인 씽킹의 가설 중심 접근법은 혁신자가 여러 콘셉트를 개발하고 프로토타입을 만들어 표면적으로 설명되지 않은 가정을 만들고 확인되지 않은 데이터를 적극적으로 찾도록 규정함으로써 이러한 편향을 완화한다.

전망은 밝지만 결점이 있는 해결책을 찾아내어 적은 비용과 노력으로 실험을 디자인하고 시행할 능력을 개발하는 것은 혁신의 위험 부담을 줄이는 데 있어서 매우 중요하다. EMCM의 국장 수잰 슈워츠는 FDA의 전문 과학자들조차 감정이나 개인 신념의 영향을 받아 판단의 비효율을 초래할 수 있다고 말한다. 화이트리버의 말리자는 효율적이지 않은 것과 법적으로 허용되지 않는 것을 빠르게 실험함으로써 키오스크를 통한 신속 진료 서비스를 발전시킬 수 있었고, 이는 가설의 위험 부담을 줄인 아주 좋은 예이다. 킹우드 트러스트의 케이티 가디언은 프로토타입을 제작하는 한편, 일부는 파기될 가능성을 열어 두었다. 또한 모내시의 돈 캠벨 박사는 장기 입원 관련 앱의 학습 개시가 그저 아이디어의 실험일 뿐 아니라, 직원들 사이의 믿음과 주인 의식을 구축하고 성공의 가능성을 높임으로써 위험을 감소시키는 것임을 깨달았다.

변화 관리하기

디자인 씽킹은 혁신자가 새로운 콘셉트를 행동으로 이끄는 데 필요한 역량 향상에 어떤 도움을 주었는가? 앞선 돈의 이야기는 직원의 아이디어 소유권을 위한 학습 개시의 예상치 못한 이점에 대해 한 가지 방향을 제시한다. 혁신은 궁극적으로 여러 사람이 새로운 방식으로 행동할 것을 요구한다. 다양한 선택지를 고려하지 않은 채 창조적인 아이디어와 철저

한 테스트에 투자하는 것은 아무 소용이 없다.

이론가들은 행동 변화가 몹시 개인적이고 주관적이라 주장하는데, 이는 디자인 씽킹의 인간 중심적 관점과 딱 들어맞는다. 우리가 이해하려고 노력하는 것은 사용자뿐만이 아니다. 콘셉트를 현실로 변화시키는 과정에 참여하는 모든 이해관계자들을 포함한다.

변화가 일어나는 방법에 대한 유명한 이론 중 하나는 디자인 씽킹의 접근법이 변화의 결정적인 요소들을 어떻게 지지하는지 생생히 보여 준다. 이는 행동 변화에 네 가지 기능이 있다고 주장한다. 현재에 대한 불만족, 새로운 미래에 대한 명확성과 울림, 그것에 도달하기 위한 통로의 존재, 변화와 관련된 인식된 손실 등 모든 것이 균형을 이루고 있다.

변화의 정도

현재에 대한 불만족의 수준

새로운 미래에 대한 명확성

경로

손실

디자인 씽킹 방법론은 해당 공식의 각 요인에 영향을 끼침으로써 변화를 장려하고 성공적인 실행의 가능성을 높인다. '무엇이 보이는가?' 단

계에서의 문제 탐색은 해결해야 하는 문제의 본질을 떠오르게 하고, 이를 통해 자연스럽게 현재 상황에 대한 불만을 도출할 수 있다. 다양한 문제점과 더불어 충족되지 못한 요구를 발견하는 에스노그라피는 공감을 이끌어 내는 동시에 더 나은 삶을 제공할 수 있도록 만든다.

모내시의 크리스틴 밀러는 톰의 여정 지도가 모내시 직원들에게 끼친 영향에 대해 "아주 충격적이었다. 우리는 장애물을 체감하는 동시에 고군분투해야만 했다."라고 이야기했다. 텍사스 칠드런스 헬스의 엘리 맥클라렌은 의료진의 사고방식을 평가에서 공감으로, 판단의 영역에서 가능성의 영역으로 바꾸려 노력했다.

그러나 디자인 씽킹은 여기서 멈추지 않고 두 번째 요인인 미래에 대한 명확성을 구축하는 데에도 작용한다. 디자인 씽킹은 깊은 이해와 공감을 바탕으로 '무엇이 떠오르는가?' 단계에서 명확하고 설득력 있는 콘셉트를 사용해 과제에 대처하는 새로운 가능성을 펼친다. 댈러스의 BIF는 성공적인 변화를 위해 칠드런스 헬스의 각 기회 영역의 '시작부터 마지막까지'를 구체적으로 공식화하길 바랐다. 또한 디자인 씽킹은 현실의 불만을 극복함으로써 또 다른 이점을 제공한다. 문제 영역 속에 갇혀 있는 사람들에게 새롭고 더 나은 미래가 있을 것이라는 동기와 희망을 보여 주는 것이다. 고등학교 교장으로 일했던 마이클 도넬리의 말을 떠올려 보자.

💬 우리는 수년간 문제를 분석하고 정의해 왔다. 해결책이 있을지도 모른다는 생각으로 문제 해결에 관한 대화를 계속했다. 어쩌면 우리의 문제는 진화하는 사회 속에 받아들여야 하는 불가피한 부분일지도 모른다.

우리는 '무엇이 끌리는가?' 단계의 프로토타입 제작과 공동 창조 과정을 통해 새로운 미래의 중요 세부 사항을 상세히 파악하고 명확성을 더해야 한다. 그리고 '무엇이 통하는가?'를 통해 실제 이해관계자들을 포함하는 실험을 하고 더욱 생생하게 만들어야 한다. 기존의 작물과 새로운 작물을 나란히 심도록 권고하는 마사그로의 방식은 농업인들에게 현대적인 농업 기술의 궁극적인 프로토타입을 제공했다.

디자인 씽킹에서 특히 강조하는 것은 미래로 가는 경로라는 세 번째 요인이다. 이는 결과 못지않게 '어떤 자원이 필요한가?'와 같은 수단도 고려해야 한다는 것을 의미한다.

그렇다면 이를 위해 어떤 훈련이 필요할까? 관심을 가져야 하는 수단은 무엇이며, 그 길에 놓인 중간 지점은 무엇일까? 잠재적인 해결책에서 더 나아가 구체적인 활동의 상세한 연대표를 제공했던 IwB의 사례를 떠올려 보자. 그뿐만 아니라 BIF는 칠드런스 헬스와 함께 협력하여 새로운 비즈니스 모델을 창조하고 건강을 측정할 수 있는 새로운 지표를 디자인했다. 칠드런스 헬스와 FDA, CTAA의 디자인 프로세스는 각기 다른 이해관계자들의 능력을 통합함으로써 지역 네트워크를 촉진시켰고, 새로운 미래를 여는 자원을 증가시켰다.

마지막으로, 새로운 기술의 수요로 인한 경쟁력 상실이나 과거에 안주하며 생겨나는 무능함은 변화의 명확성을 높이면 그 무게를 잃게 된다. 모내시에서의 학습 개시는 신뢰와 소유권을 구축하여 손실을 줄였고, 작물을 나란히 심으라는 마사그로의 조언은 농업인들의 불안감을 감소시켰다. 치료의 방향성이 의료 중심에서 지역 사회 중심으로 옮겨가며 아동 보건의 증진으로 이어진 칠드런스 헬스 역시 마찬가지이다. 엘리는 다음과 같이 말하기도 했다.

💬 사람들은 일의 원활한 진행을 방해하는 요소에 대해 위협을 느낀다. 우리는 이런 사람들이 자신의 미래를 그려 볼 수 있도록 도와주어야 한다. …… 통찰과 전문 지식을 이용해 미래 세상에 그들의 목소리를 반영해야 한다. 그들이 이 새로운 모델을 만드는 데 일조를 했다고 믿도록 공동 창조를 하는 것이다. 나에게 일어난 변화는 괴롭지만 내가 일으킨 변화는 강력하다는 옛말처럼, 이를 잘 활용할 수만 있다면 분명 성공할 수 있을 것이다.

◇◇◇

패밀리 100 프로젝트

뉴질랜드의 패밀리 100 프로젝트는 공감을 형성하는 이야기의 힘과 더불어 변화를 일으키는 현상에 대한 어려움을 보여 준다. 이 프로젝트는 뉴질랜드에서 일어나는 빈곤 이면의 실질적인 문제들을 이해하기 위해 1년 동안 빈곤층 가정을 추적했다. 디자인 컨설턴트인 씽크플레이스는 오클랜드시의 교회와 협력하여 싱글 맘인 살럿이 오클랜드의 교통 시스템을 활용해 일자리를 얻고, 아이들을 돌보고, 음식과 의약품, 주거 공간 등을 찾는 설득력 있는 이야기로 방대한 데이터에서 필요한 정보를 얻어 냈다. 그리고 의식주를 해결하기 위한 살럿의 고군분투에 많은 사람들이 감동을 받았다. 오클랜드의 부시장은 "가난이라는 게 얼마나 많은 시간과 비용을 필요로 하는지 알지 못했다."며 직원들의 자원봉사를 통해 무료 급식소와 쉼터를 지원하고 더욱 소통하겠다고 강조했다.

◇◇◇

복잡한 사회 시스템 다루기

논의의 배경에는 혁신 I로부터 혁신 II로 전환하는 것보다 훨씬 더 근본적인 변화가 있다. 우리는 이것이 혁신 패러다임의 변화를 주도한다고 믿는다. 이는 조직과 그 조직이 운영하는 더 큰 시스템에 대한 기계론적 관점에서 그들을 더욱 복잡한 사회 시스템으로 보는 관점으로의 변화다.

전통적으로 우리는 조직과 그 생태계를 관리와 통제가 가능한 기계처럼 취급해 왔으며, 논리와 평가에 근거하여 결론을 내릴 수 있다고 생각했다. 이른바 '합리적 행위자' 모델인 것이다. 이제 우리는 합리적 행위자가 주장하는 것처럼 그들을 감정과 정치, 관료주의에 더 민감한 인간들의 집합체라고 바라본다. 최근의 연구는 사회 시스템의 복잡한 현실이 기존의 '합리적 행위자'라는 모델과 일치하지 않는다는 것을 분명하게 보여 준다. 이처럼 복잡한 인간의 사회 시스템은 근본적으로 제어가 어려우며 혼란스러운 경우도 많다. 물론 그들에게 영향을 줄 수는 있지만, 여기에는 기존의 전략과 정책에 대한 관행적인 접근법과는 또 다른 도구가 필요하다.

디자인 씽킹은 혁신자들이 현대 사회 시스템 속에서 복잡성을 다루는데 어떠한 도움을 주는가? 혁신에 초점을 맞추면서도 인간의 감정에 친밀하게 엮여 있으며 점차 협력하고 해결책을 만들어 내는 사회 프로세스로서의 혁신에 집중함으로써 합리적 행위자 접근법에 근거를 둔 전제에 도전한다. 그리고 이를 통해 소셜 섹터 속 조직적 삶의 실상을 더욱 명확히 반영하게 된다. 1장에서 이야기했듯이, 이 방법을 통해 우리에게 소셜 섹터 안에서의 혁신과 변화를 달성하는 더욱 적합한 사회적 기술이 제공된다. 이제 이를 어떻게 실행해야 하는지 자세히 들여다보자.

- 디자인 씽킹에서 미리 식별된 여러 대안 중 '최적화된' 해결책을 골라내는 전통적인 방식은 허용되지 않는다. 대신 여러 가지 해결책을 탐색하는 것으로 이어지게 되며, 이 과정에서 이해관계자들의 대화로 가장 유망한 아이디어가 형성된다. 복잡한 사회 시스템에서, 일반적인 개념으로 '최적화'를 한다는 것은 거의 불가능하다. 목표에 대한 지지뿐 아니라 인과 관계를 판단할 데이터 역시 부족하기 때문이다. 한 예로, 케리 샤레트의 디자인 대화에서 '옳은' 답은 존재하지 않았다. 지역 사회가 정의한 네 가지 기회의 영역은 대화를 발화시켰고, 학생들과 직원, 전문가, 지역 사회 리더들이 함께한 브레인스토밍 과정에서 사고가 분산되고 모이며 후속 대화 내내 지속적으로 변모했다. 실제로, 프로세스 전체에서 나타나는 해결책은 다양성과 꾸준한 변화를 통해 우리 조사의 특징적인 주제 하나를 형성한다. 이는 거의 모든 이야기를 통해 확인할 수 있다.

- 네트워크 효과는 복잡한 사회 시스템에서 훨씬 더 중요한 역할을 한다. 그들의 강력한 네트워크에 대한 접근은 HHS의 이그나이트 액셀러레이터 프로그램이 혁신을 가속할 수 있었던 주요 원인이다. 말리자는 IDEA 연구소 직원과 관계가 있었던 HHS의 법률 전문가들을 통해 응급 치료와 노동법이 응급실 진입 시점에서 환자를 선별하는 것을 금지한다는 사실을 알고 난 후, 실제 실험을 하지 않고도 빠르게 두 번째 콘셉트를 뛰어넘을 수 있었다. CTAA는 현재의 문제를 해결하는 것만큼 해당 지역 네트워크를 구축하고자 하는 목표가 있었다. 이는 칠드런스 헬스가 질병 치료 중심의 의료 대신 지역 사회를 중심으로 하는 의료 생태계를 구축하려 노력한 것

과 마찬가지다. 켄 스코다체크가 조직 전체를 아울러야 하는 FDA의 요구에 대해 이야기한 것은 이를 가장 잘 증명한다. "FDA가 프로세스의 모든 측면을 통제할 경우, 어쩌면 다른 이해관계자들을 데려오지 않아도 될 것이다. 그러나 대부분의 경우, 정부 기관은 문제의 기로에 서 있으며 우리는 그것을 완전히 통제할 수 없다." 이는 정부 기관뿐만 아니라 보건 의료, 교육, 자선 단체에도 해당하는 이야기다. 점점 네트워크의 중요성이 높아지고 있는 것이다. 그리고 디자인 씽킹은 생태계의 일원들이 서로 생산적인 대화를 하도록 돕는 독창적인 능력을 지니고 있다.

• 효율성은 안정적이고 단순한 시스템의 지배적인 기준으로, 복잡하고 불안전한 시스템의 복원력, 적응성과 균형을 이루어야 한다. 언뜻 비효율적인 것처럼 보이는 디자인 씽킹을 계속 해 나가다 보면 긍정적인 결과를 얻을 수 있다. 킹우드에서 케이티가 피터의 관점에서 세상을 이해하기 위해 함께 소파 조각을 찢고, 벽에 귀를 가져다 대는 경험을 하며 시간을 들여 미러링 기술을 사용하였을 때, 그녀는 포커스 그룹과 같은 '효과적인' 방법론이라면 찾아내지 못했을 통찰을 발견했다. 우리의 이야기 속에서 대화는 두서가 없다. 절박한 목소리를 담는 일에는 시간과 노력이 필요하며, 간혹 혼란스럽기도 하다. 그러나 이 혼돈 속에서 더 나은 해결책이 탄생하는 모습을 보기도 한다. 단기적인 관점에서 볼 때, 어떤 장치 관련 회의에서 문제를 언급할지 FDA가 지목하는 것이 처음에는 더 '효과적'으로 보였을 수도 있지만, 그랬다면 가장 필수적인 교훈, 즉 규정이 아닌 훈련이 준비의 원동력이 된다는 사실을 놓쳤을 것이다.

이 이야기들의 한 가지 주요 특징은 톱다운(효율성이 목표일 때 항상 선호되는)을 회피하고, 지역에서 결정한 맞춤형 해결책과 프로세스를 선호한다는 점이다. 표준화 역시 단기적으로 보았을 때는 효율적으로 보일 수 있지만, 복잡한 세상에 적응하기 위해 지역 조건을 반영하는 해결책을 선호한다. 혁신은 작은 집단의 요구에 귀 기울이고 이를 더 큰 그룹에 적용함으로써 추진력을 얻을 때가 많다. 또한, 특정 해결책보다는 일반적으로 요구되는 해결책의 특성인 디자인 기준 발견에 더 중점을 둔다. 디자인 기준에는 타고난 탄력성이 있다. 다시 말해, 초기의 해결책이 실패하면 어떻게 방향을 전환하는지 이야기함으로써 도움이 될 수 있다. 여행자 경험의 연구에 대한 TSA의 투자는 예상치 못한 기관이 사피엔트가 디자인한 웹사이트의 개발을 정지시켰을 때도 쓸모가 있었다. 그들이 습득한 정보는 휴대폰 앱을 개발하게 되었을 때도 유용했기 때문이다.

다양성의 역할은 여기서도 점점 더 중요해진다. 간단하고 안정적인 시스템은 일반적으로 동질성을 선호하며 다양성을 귀찮은 것이라 여긴다. 복잡한 사회 시스템에서는 이질성 그 자체로 정보의 범위와 해결책 마련의 폭을 넓힐 수 있어 더욱 가치 있는 것으로 여긴다.

새로운 목소리의 도입은 더 많은 기회를 볼 수 있게 도와준다. 따라서 조직은 반드시 이전 선택의 경로에 의존하지 않아도 된다. 이러한 깨달음으로 더욱 지능적이고 융통성 있는 가능성이 생긴다. 다만 다양성이란 항상 옳은 것이어야 한다. 시스템 이론의 언어로 말하자면 '필요한' 다양성이어야 되는 것이다.

지역 역량 구축 강화하기

지역에 기반한 의사 결정은 더 큰 규모의 의사 결정에 비해 복잡한 사회 시스템에서 성공할 가능성이 크다. 지역 정보가 필수적인 동시에 현실적인 조치 역시 중요하기 때문이다. 시스템 이론가들에 의하면, 규모가 큰 시스템은 그 자체로 복잡하고 예측이 어렵지만, 규모가 작으면 비교적 그렇지 않다. 때로는 전 세계적인 관점에서 만들어진 시스템일지라도 지역에서 적용된 가이드라인에 의해 질서와 변화를 달성하기도 하는 것이다.

이러한 규칙은 보통 프로세스나 더 큰 목적만을 명시하며, 문제의 세부 내용에 대한 의사 결정과 그 해결책은 일선 직원들에게 떠맡기게 된다. 디자인 씽킹을 몇 개의 '단순한 규칙'으로 생각하면 오히려 복잡한 사회 시스템 안에서 혁신을 구상하고 장려하는 데 도움이 된다. IwB 토론 회의 첫날, 아무도 '아니요'라고 말할 수 없었던 것을 생각해 보라.

우리의 이야기 전반에서 지역 사회의 힘은 강력한 주제가 되었다. 그들은 복잡한 사회 시스템에서 더 나은 해결책을 만들고 위험을 최소화하며, 변화를 관리해 나갔다. 또한 어느 특정 문제에 대해 지역적 지성을 형성하고 조정과 연합 작용이 가능한 지역적 네트워크도 형성했다. 디자인 씽킹은 지속적인 혁신을 가능하게 하는 역량 네트워크를 구축하는 데 어떠한 도움을 주었는가? 그 답은 바로 집단 간의 공유를 조성하는 동시에 자신의 문제를 발견하고 해결하는 대화에 새로운 목소리를 가져오는 방식으로 디자인을 민주화했다는 것이다.

이를 통해 주요 과제 중 하나인 집중화와 분산화 사이의 문제를 해결할 수 있다. 집중화는 여러 집단을 아우르는 최선의 결과를 공유하는 데 유리하지만, 종종 우리가 앞서 말한 표준화를 강요하기도 한다. 반면, 분

산화는 지역 상황에 민감하게 대응하여 변화를 촉진시키기도 하지만, 집단 간의 조정이나 학습의 진척을 어렵게 하기도 한다. 우리는 디자인 씽킹이 두 가지 방면의 장점을 모두 활용할 수 있다고 생각한다.

CTAA는 표준화와 집중 통제의 메커니즘으로 디자인 씽킹을 사용하지만, 지역적 결과가 아닌 과정의 품질을 제어하는 것에 집중한다. 다른 이들과 학습 내용을 공유하는 다양한 지역 사회 그룹 형성과 디자인 씽킹을 결합함으로써 양쪽의 장점을 모두 추구하는 것이다. 마사그로는 중앙과 지역의 긴장감을 해소하는 해결책을 제시하는 것에서 한 걸음 더 나아가, 제도적 차원에서 콘셉트를 구축했다.

모내시에서 세무 전문가와 정신과 의사의 경험을 결합한 멜리사 케이시 박사나 의료 서비스와 보험 두 분야의 경험을 결합한 피터 로버츠의 이야기를 떠올려 보자. 그들은 개인만의 독창적인 이야기로 차이점을 만들어 냈다. 또한 우리는 세계 곳곳의 농업 지식을 모아 다양한 선택지를 만들어 낸 마사그로의 이야기를 통해 조직의 이점을 확인할 수 있다. 지역 사회에서 선발한 리더들과 함께하며 그들 지역에 가장 적합한 방법을 선택하도록 한다. 멕시코 오악사카의 농업인들은 자신들에게 가장 적합한 정보를 골라내는 동시에 전 세계의 데이터베이스에 접속할 수 있게 되었다. 그들이 성공이 아닌 실패, 혹은 수정의 과정을 거치더라도 결국이는 시스템에 큰 교훈을 남기게 된다.

마지막으로, 이론가들은 사람들의 실제 경험에 깊은 관심을 가지고 이해하려 노력하며 이를 다른 사람들에게 전달하는 것은 복잡한 사회 시스템에서 혁신을 성공으로 이끄는 데 근본적인 요소라고 말한다. 뉴질랜드 씽크플레이스의 파트너 레슬리 타르가스Leslie Tergas는 디자인 씽킹이 이 과정에 매우 중요한 역할을 한다고 말한다.

💬 복잡한 시스템은 보통 정량적 관점에서 이해하기 때문에 숨겨진 깊은 의미를 제공하지는 못한다. 이에 우리는 사람들이 이해하지 못하는 정책과 해결책, 그 의도와 실제로 일어나는 일 사이의 큰 공백에 남겨지게 된다. 디자인이 복잡한 사회 시스템 속에서 경험에 의미를 부여하는 과정에 우선적으로 도입되지 않는 것은 그다지 놀라운 일도 아니다. 우리는 '패밀리 100'과 같은 사례를 통해 경험의 복잡성을 드러내고, 현재 일어나는 일을 모델링한다. 그다음, 미래의 디자인과 의사 결정에 이를 활용할 역량을 갖추기 위한 심층적이고 신뢰할 수 있는 방법이 존재한다는 사실을 밝히기 시작했다. 인간 경험에 대한 깊은 이해와 모델링이 없다면, 정책 입안자와 디자이너들은 말 그대로 어둠 속에서 의사 결정하고 있는 것과 같다.

앞선 2부의 다양한 이야기들을 통해 레슬리가 한 말에 확신을 얻을 수 있다. 다양한 사례를 접함으로써 해당 조직의 혁신자들처럼 변화할 수 있는 것이다. 우리는 그들의 진실성에 이끌리며, 그들이 우리에게 말하는 것은 그들만이 아니라 우리에게도 중요하다.

혁신 속도 개선하기

성공적인 변화는 결국 추진력에 달려있다. 추진력이 고갈되고 진전이 늦어진다면, 가장 열성적인 혁신자들조차 힘을 잃을 것이다. 그렇다면 앞서 살펴본 디자인 씽킹을 통해 프로세스 자체의 속도를 높일 방법은 없을까?

시작에 앞서, 이 과정에는 행동 편향이나 편견이 내재되어 있다. 우리는 필요한 의견을 제시하고 문제의 정의를 내리며, 진정으로 중요한 것이 무엇인지를 집중적으로 공략하는 디자인 기준을 선택함으로써 행동과 혁신을 위한 기회를 포착할 가능성이 큰 사람들을 양성하게 된다. 의무감에 행동하는 사람들은 위에서 떨어지는 지시만을 기다릴 것이다. 이때는 조정을 통해 혁신자 그룹이 직장 내 정치에서 벗어나 협력하고 작업을 늦추는 방해물을 극복하도록 도울 수 있다.

선별된 대화는 혁신자가 정말 중요한 필수 디자인 기준에 집중하여 관련없는 데이터로부터 방해받지 않도록 한다. 선별된 프로토타입 또한 불필요한 논쟁을 없애고 이해관계자들이 일련의 선택지를 구성하고 고르도록 돕는다.

참여와 조정, 선별은 일을 가속화시키는 반면, 관행과 순응, 내부 정치, 혼란은 일을 지연시킨다. 아주 간단하다. 이러한 사이클을 보고 있으면 짐 콜린스Jim Collins의 저서 <좋은 기업을 넘어 위대한 기업으로>에 나오는 플라이휠이 떠오른다. 단기적으로 보면, 디자인 씽킹의 초기 에스노그라피는 사실상 사람들을 회의실에 모아 개인적인 관점에서 브레인스토밍하는 것보다 더 많은 시간을 필요로 한다. 작은 혁신으로 시작해 과정의 개선을 반복하는 것은 미숙한 해결책을 빠르게 확장시키는 것보다 더 많은 시간이 걸린다. 그러나 만약 어떤 문제에 대한 장기적이고 긍정적인 효과가 목적이라면, 디자인 씽킹 프로세스의 초기에 투자한 시간은 결코 헛되지 않은 것이다.

어떻게 하면 조직을 혁신 II로 나아가게 만들 수 있을까?

디자인 씽킹의 이점을 살펴보았으니 이제 두 번째 목표인 조직의 혁신 역량 구축 방법을 자세히 알아보자. 부디 우리의 이야기를 통해 혁신 I에서 혁신 II로의 시기적절한 변화가 설득력을 얻었길 바란다. 그렇다면, 어떻게 해야 이러한 변화를 이뤄낼 수 있을까? 마지막 장을 마무리하며 개인과 조직의 수준에서 리더들이 디자인 프로세스를 개발하는 데 사용할 수 있는 구체적인 행동에 관한 새로운 생각을 제시하려 한다. 앞선 여러 조직과 혁신자들의 이야기를 통해 무엇을 배울 수 있을지 고민해 보자.

1부에서 논의한 바와 같이, 모든 이야기에 두루 적용되는 해결책을 발견한 것은 아니다. 하지만 변화가 위에서부터 일어난다는 통속적인 생각에서 벗어나는 것은 명확했다. 그 대신 우리는 대중적 차원의 기업가 정신을 보았다. 칠드런스 헬스의 피터 로버츠와 같은 고위 경영진부터 화이트리버 일선의 말리자 리베라까지, 모든 위치의 사람들이 혁신을 주도했고 사랑하는 사람들의 삶에 진정한 변화를 주었다.

문화가 바뀌는 것은 어려운 일이다. 다만 우리는 조직의 레이더망 아래 완수된 작은 디자인 씽킹 프로젝트가 조직을 디자인 씽킹의 방향으로 이끄는 핵심이 된다고 믿는다. 간혹, 작은 규모의 조직이 새로운 것을 시도하여 큰 변화를 만들어 내는 경우가 있다. 이러한 성공의 지표나 결과는 조직이 다음 디자인 씽킹 프로젝트를 보다 쉽게 받아들이는 무기가 된다. 성공적인 디자인 주도 혁신을 경험하는 것은 까다로운 조지조차 제프리의 사고를 더욱 이해할 수 있게 하고, 단순히 증명만이 우선인 사고방식이 만들어 낸 정체 상황을 무너뜨리는 실험들을 하게 된다.

이러한 혁신자들은 위에서 허가가 떨어지는 것만을 기다리지 않는다.

허가를 받는다 하더라도 그 변화가 반드시 성공적이라는 보장도 없다. 오늘날 대부분의 고위 경영진들은 창조성과 혁신을 이야기하지만, 혁신 II가 성공하기 위해 필요한 문화적 변화는 그들에게도 어려운 일이다. 우리는 직원들이 위의 명령에 입에 발린 말만 하고 실질적인 변화는 일으키지 않는 것을 많이 보았다. 변화는 결코 쉽지 않은 일이며, 혁신 I에서 혁신 II로 가는 과정에 필요한 자기 성찰적 변화는 특히 어렵다.

보통 변화가 일어나기 위해서는 위에서 아래로, 대중으로부터 윗선으로 모두 움직일 필요가 있다. 복잡하게 들릴 수도 있다. 우리는 조직의 일선에서 실행되는 프로젝트들이 시간이 지난 후에도 조직 전체가 디자인 씽킹 활동을 하도록 이끌어 줄 실질적인 사례와 성과를 제공할 것이라 믿고 있다. 한편, 고위 경영진들은 혁신의 법칙이 어떻게 다른지, 왜 다른지 이해해야 하며 직원들이 새로운 사고와 행동을 안전하게 펼칠 수 있는 인프라를 구축해야 한다. 이는 명령이나 강제가 아닌 혁신을 통해 이룰 수 있는 것이다. 이제 경영진이 직원들의 창조적인 생각과 행동을 유도하는 인프라를 구축하는 방법에 대해 살펴보자.

조직 차원의 영향을 위한 행동

콘셉트 포트폴리오 개발과 관리 측면에서 생각하기

이는 벤처 투자자들의 사고방식과 유사하다. 우리가 혁신의 영역에서 그리는 분기점, 즉 파괴적이거나 점진적인, 혹은 장기적이거나 단기적인 것 중 많은 것이 우리의 선택을 양자택일로 몰아가 혁신의 발전을 늦출

수 있다. 문제는 비즈니스 모델의 큰 그림이 혁신의 발전이나 골치 아픈 문제에 중점을 두는가, 아니면 특정 이해관계자들을 위한 내일의 경험을 개선하는 것에 중점을 두는가에 관한 것이다. 이러한 이분법은 때때로 자기 충족적 예언이 된다. 두 방향 모두 일부분만 바뀔 뿐, 시스템 자체의 개혁으로 이어지지는 않는다. 시스템의 변화를 기대하며 '큰 아이디어'에만 집중한다면, 오늘날 아무 일도 일어나지 않을 것이다.

이처럼 극단적인 상황을 피하기 위해, FDA 이야기에서 보았던 차트를 따라 아이디어를 배열함으로써 위험 요소와 기회를 관리하는 콘셉트 포트폴리오를 만들 수 있다. 우리는 이를 통해 야심차고 장기적인 방향을 제시하는 동시에 좀 더 가깝고 평범한 기회를 발견할 수 있다. 앞서 보았던 IwB의 노력은 이를 실제로 보여 주는 좋은 예이다.

디자인 씽킹은 작은 혁신을 실험하고 반복하는 동시에 실무자들로 하여금 시간을 들여 조직을 더 큰 목표로 향하게 하는 큰 그림을 바라보도록 만든다. 혁신 과정에서 일어나는 모든 마찰을 없앨 필요는 없다. 순서대로 차근차근 나아가려는 점진주의와 그때그때 방향을 전환하는 기회주의 사이에는 늘 긴장감이 맴돈다. 이 둘은 언뜻 반대인 것처럼 보이지만, 함께 힘을 합쳐야만 한다. '무엇이든 가능하다면 어떻게 할 것인가?'에 대한 답변을 구체화한 뒤 그곳으로 가기 위해 점진적이고 기회주의적인 방식으로 행동할 준비를 마쳐야 한다. 케리의 이야기가 보여 주는 것처럼, 작은 혁신과 중간의 이정표는 장기적인 가능성을 위한 이상적인 과정이다. 이처럼 적절한 긴장감은 IwB의 루이지 사례에서 보았듯이, 행동을 취하는 데서 나온다. 그리고 이는 여전히 현실에 한쪽 발을 담근 채 야심찬 미래를 추구하는 일이다.

체계적인 프로세스 방법론과 기회 제공

방법론을 배우고 본질적으로 애매한 것에 익숙해진 디자인 전문가들은 체계적인 프로세스에 거의 의존하지 않는다. 대신 탐색이나 관념화, 실험과 같은 일반적인 범주의 활동에 대해 사고하는 것을 선호한다. 그러나 신입 디자이너들과 수년간 일을 한 우리가 느낀 것은 이러한 범주들이 실제로 디자인 씽킹에 적용되기에는 충분한 준비가 될 수 없다는 것이다. 우리는 그동안 디자인 교육을 통해 열정과 영감을 갖추었지만 결국 평소와 다름없는 모습으로 일하게 되는 경우를 너무 많이 보았다.

특히 거대한 관료주의적 조직에서 일하며 처음부터 실패를 두려워하고 위기를 피하려는 관리자들의 경우, 앞서 살펴본 체계적인 방법론이 디자인 씽킹 프로세스와 도구를 실제 의사 결정에 반영하는 능력에 큰 영향을 끼친다는 사실을 발견했다.

한편, 구조적으로 필요한 것은 체계적인 훈련이다. 많은 사람이 디자인 도구에 친숙하지 않다는 사실을 고려했을 때, 이 도구들을 사용하며 모호함과 불편함, 프로세스 아래에 숨어 있는 반문화적 가치 체계 등을 겪을 가능성이 있다. 이들은 통상적인 것을 배우지 못해 새로운 접근법을 다시 배워야 할 수도 있다. 확실한 점은 학교에서 배우는 것만으로는 부족하다는 것이다. 역량을 개발하기 위해서는 실제 프로젝트에 참여하여 직접 이끌어 보는 작업이 필수이다. 우리는 이따금 실제 문제에 디자인 씽킹 적용을 연습하는 일일 세미나 등을 활용해 직원들을 훈련시키는 훌륭한 사례를 접하고는 한다.

이노베이션 랩 이야기에서 살펴본 요제프 스카란티노 감독의 걱정처럼, 디자인 씽킹은 그 정당성을 보장할 지원과 훈련이 없다면 무의미할

수 있다. 우리 또한 그의 걱정에 공감한다. 해커톤을 통해 새로운 디자인 씽킹 도구를 재미있게 도입할 수 있지만, 이해관계자들에게 영향을 끼치는 실질적인 문제를 해결하는 데 필요한 기반을 제공하지는 않는다. 이는 실제로 관리자들 사이에만 스쳐 지나가는 것이 아니라 디자인 씽킹을 지향하는 사고 전체에 방해가 되기도 한다.

우리는 앞서 본 이야기들 속에서 교육과 소통의 중요성을 통해 또 다른 지원의 형태를 발견했다. 특히 이 방법을 처음 접하는 사람들에게 자신감을 키워주고 결과물의 완성도를 높일 수 있었다. CTAA나 BIF, 빙, 아이디오 같은 컨설턴트 기업이나 IwB 등의 파트너, FDA의 Lab@OPM 같은 디자인 전문가들은 디자인 씽킹 방법론을 배우는 초보 디자이너들에게 많은 도움을 주었다. 우리가 가장 강조하고 싶은 것은 이러한 지지자들이 팀을 넘어 팀원들과 함께 일했다는 점이다.

비즈니스나 소셜 섹터에서 디자인을 새로 접한 사람들에게 고객과의 직접적인 상호작용이나 관점에 관한 깊은 탐구, 프로토타입의 생성, 실험 설계나 실행과 같은 활동은 일반적이지 않다. 우리는 이러한 활동을 더 쉽고 원활하게 만듦으로써 많은 이들을 디자인 씽킹의 기회로 초대할 수 있을 것이다.

혁신 I에서 혁신 II로 가는 과정에서 디자인 씽킹 방법론의 가장 매력적인 특성 중 하나는 소규모로 시작하는 것을 중요히 여긴다는 것이다. 작게는 적당한 규모의 프로젝트나 조사일 수도 있고, 핵심 이해관계자들의 심층적 인터뷰를 기반으로 한 혁신의 통찰일 수도 있다. 직원들에게 작은 단계나 외부 이해관계자들과의 지역적 대화를 탐구할 기회를 제공하는 것은 혁신의 훌륭한 초기 단계이다.

이러한 일에는 많은 예산이 필요하지 않다. 혁신의 민주화라는 목표

를 가지고 있을 때, 금전적 자원은 디자인 씽킹의 성공에 그다지 중요한 기여를 하지 않는다. 이그나이트 엑셀레이터 프로젝트의 최종 선발자에 맞춰 보조금의 규모를 줄였던 HHS를 떠올려 보자. 디자인 수주를 받은 사람들이 내부 지원을 거의 받지 않고 혼자의 힘으로도 중요한 영향력을 행사하는 것을 볼 수 있었다. 이들은 디자인 방법에 대한 경쟁력과 수행 능력에 대한 자신감, 프로젝트에 필요한 시간, 이해관계자들의 접근성, 작은 혁신을 시작할 자유를 갖추고 있다. 아무나 디자인 역량을 키울 수 없는 이유는 이와 관련된 훈련이나 자신감, 지원, 실험이 부족하기 때문이다. 때로는 이해관계자들에 대한 접근 권한이 없는 경우도 있다. 이에 고위 경영진들은 혁신으로 가는 경로를 제공하기 위해 중요한 역할을 해야 한다.

그러나 우리가 온라인과 오프라인을 통해 만났던 학생들은 새로운 방법론이나 도구에 관해 그들을 교육하고 훈련시킬 사람은 물론, 실제 디자이너조차 만난 적 없는 경우가 대부분이었다.

개인적 차원의 영향을 위한 행동

'무엇이 보이는가?'가 필요한 순간

영감에 투자하라. 새롭고 신선한 아이디어는 저절로 나타나지 않는다. 꼭꼭 숨어 있는 아이디어에 더 나은 가치를 부여하기 위해서는 깊은 통찰이 필요하다. 에스노그라피에 시간과 역량을 투자해 새롭고 깊은 통찰을 얻어라.

새로운 목소리를 끌어들여라. 개인적인 경험은 인간을 성공으로 이끌지만, 한편으로는 늘 같은 시각으로 세상을 바라보게 한다. 새로운 관점을 가진 목소리는 뻔한 대답으로부터 깨어나게 해준다. 동의하지 않거나, 싫어하거나, 더 얻을 것이 없다고 생각되는 의견 등 모두를 대화에 끌어들여 새로운 영향력을 찾아야 한다.

문제로 가장한 해결책을 주의하라. 공동 창조를 가장하여 자신의 해결책만을 추진하는 사람은 효과적인 의사 결정에 큰 방해가 된다. 질문이나 기회, 문제의 형태로 답을 교묘하게 피하는 것은 쉽지만, 해서는 안 되는 일이다. 우리가 필요로 하는 도움과 아이디어를 가진 사람들은 결국 그 거짓을 간파할 것이고, 도움을 받지 못하게 될 수도 있다. 최악의 경우, 문제를 창조적으로 해결할 기회를 영영 잃게 될지도 모른다.

도구가 아닌 이해관계자들을 따르라. 뉴질랜드 씽크플레이스의 파트너 짐 스컬리는 '디자인 씽킹이 무조건적인 믿음으로 변하지 않도록' 조심하라고 경고했다. 이것은 매우 중요한 조언이다. 여정 지도처럼 강력하고 사랑받는 디자인 도구조차 이해관계자들의 관점에 집중한 나머지 우리의 눈을 멀게 할 수 있다. 우리는 최근 가정 폭력에 초점을 맞춘 에스노그라피 조사에서 현실적인 문제에 부딪히게 되었다. 조사자들은 피해 여성들을 인터뷰하며 경험 여정의 자세한 부분을 파악하고자 집요한 질문을 했다. 여기서 문제는, 여성들이 자신의 경험을 되돌아보며 거미줄에 갇힌 것처럼 괴로워했다는 사실이다. 이에 조사자들은 여정 매핑 인터뷰의 지침을 제쳐두고 조사 대상 여성들이 받아들일 수 있는 관점부터 파악하기 시작했다. 다든의 동료 린 이사벨라^{Lynn Isabella}의 말대로, 지금 하고 있는 작업에 적합하지 않은 도구라면 빠르게 버리는 것이 중요하다.

실제 현장으로 가라. 의심의 여지가 있다면 그 근원을 찾아가야 하는

것이다. 실제로 일하는 지역 주민들을 찾아 그들을 관찰하고 결과를 얻어라. 문제 정의와 해결책을 늘어놓는 대신, 그들을 초청해 이야기를 듣고 새롭게 정의하라. 그들이 직접 참여할 수 있는 인프라를 지원하면 더욱 좋다.

어려움을 즐겨라. 해결책을 잠시 보류하고 '무엇이 보이는가?'의 질문에 머물러라. 데이터의 늪에 빠져 패턴을 찾아내기 위해 노력하며 인내의 시간을 가져라. 즉각적인 행동을 원하는 사람에게는 어려울 수도 있지만, 골치 아픈 문제가 쉽게 해결되는 것이었다면 애초에 이 책을 읽고 있지도 않았을 것이다.

가장 중요한 것에 파고들어라. 무엇에 집중해야 하는지 결정을 내려라. <어린 왕자>의 작가 생텍쥐페리는 "더 추가할 것이 없을 때가 아니라 더 뺄 것이 없을 때 비로소 완벽해진다."라는 말을 했다. 디자인 기준을 세우는 것은 쉽다. 하지만 이 중에서 필수적인 것들만 추리는 것은 어려운 일이다. 그리고 바로 여기가 집중과 조정, 참여가 필요한 시점이다.

'무엇이 떠오르는가?'가 필요한 순간

반대되는 목표들 사이의 긴장감에 집중하라. 디자인 씽킹은 이해관계자들이 어쩔 수 없이 수용해야 하는 절충안을 파악하고 이를 기회로 바꾸는 고차원의 해결책을 떠올리게 만들기도 한다. 그러므로 타협을 너무 빠르게 받아들이지는 마라. 절충을 날려 버릴 새로운 기회를 향해 나아가라. 어쩌면 뒤늦게 이상적인 해결이 불가함을 깨달을 수도 있지만, 처음부터 불가능하다고 여긴다면 새로운 곳으로 갈 수 없을 것이다.

만능 해결책을 찾지 마라. 절충을 깨뜨리는 가능성과 만능 해결책을

찾는 것은 어떤 차이가 있는가? 물론 둘 다 열심히 일해야 하지만, 만능 해결책을 찾는 것은 복잡한 문제에 대한 완벽한 답변만을 추구하게 만든다. 언제나 완벽할 수 없는 우리는 쉽게 좌절하곤 한다. 골치 아픈 문제에 들어맞는 간단한 해결책은 거의 존재하지 않는다. 심지어 때로는 콘셉트 개발 도중에 더욱 복잡해지기도 한다.

유추와 연결, 새로운 조합을 찾아라. 도전 과제를 다양한 각도에서 바라봄으로써 큰 그림과 체계적인 변화의 가능성에 아이디어를 연결할 다양한 방법을 찾아라. 틀에서 벗어나야 한다. '위대한 예술가는 훔친다'라는 말이 있듯이, 다양한 것을 바라보고 내 것으로 만들어라.

제약 조건을 정지 신호가 아닌 트리거로 생각하라. 다른 사람들이 받아들인 장벽을 극복하는 것은 종종 창조적 해결책으로 가는 길이 된다. 우리는 새로운 아이디어를 만들어 내며 재미를 느끼기 때문에 창조성에 집착한다. 하지만 실제로 새로운 아이디어를 찾아내기 위해서는 기존의 제약 조건을 창조적으로 극복하는 것이 중요한 경우가 많다.

사소한 것의 아름다움을 잊지 마라. 크고 전략적으로 생각하기를 바라는 세상에서 '혁신적인' 접근법을 가지고 다른 방향으로 나아가기를 두려워하지 말자. 더 나은 것으로 가는 최고의 여정이 될지도 모른다.

'무엇이 끌리는가?'가 필요한 순간

시각적이고 본능적이며 실체적으로 창조하라. 다른 사람들이 아이디어를 보고, 공감하고, 그것에 기반을 두도록 프로토타입의 초안을 잡아라. 그들의 뇌를 자극해 더 나은 해결책을 공동 창조하게 만들어라.

긍정적이지 않은 것도 적극적으로 찾아라. 눈치채지 못한 장애물을

넘는 경우는 드물다. 문제 해결에 돌입한 이상, 새로운 아이디어의 문제점을 빠르게 찾을수록 빈약한 콘셉트를 개선하고 빠르게 돌파구를 찾아 혁신의 위험 부담을 줄일 수 있다.

가장 중요한 가정에 집중하라. 가장 중요한 가정부터 해결하는 것은 테스트에 소요되는 시간과 노력을 절약할 수 있다. 그리고 이는 지원이 필요한 모든 이해관계자들의 가치를 반영해야 한다. 그다지 중요하지 않은 과정은 과감하게 버림으로써 노력의 낭비를 최소화하라.

'무엇이 통하는가?'가 필요한 순간

공백의 힘을 동원하라. 모두가 프로세스에 참여하고 싶어하지만, 회의가 아닌 워크숍을 열어 이해관계자들이 아이디어에 어떤 기능이 필요한지 혹은 필요하지 않은지 이해하도록 하라. 중간 과정의 프로토타입이 지나치게 완벽할 필요는 없다.

설득이 아닌 참여에 집중하라. 어려운 일이지만, 선택을 강요하지 마라. 이해관계자들이 그들의 아이디어와 통찰로 직접 채워 나가도록 하라. 당신의 이야기를 하고, 이를 통해 재구성할 수 있도록 만들어라. 훌륭한 아이디어에 도달했더라도 여기에 기여했다고 믿지 않는다면 실질적인 성공으로 이어지기 어렵다. 우리는 이해관계자들을 물가로 데려갈 수는 있지만, 물을 언제 얼마나 마실지는 그들 스스로가 결정하게 해야 한다. 사람들이 새로운 미래 속에서 자신을 찾게끔 하라. "사람들은 당신이 제공하는 것에서 스스로를 찾을 수 있을 때만 이를 받아들일 것이다."는 엘리의 훌륭한 조언을 잊지 말자.

갈등 관리하기

디자인 씽킹을 향한 우리의 여정은 여러 갈등을 관리하는 것만이 성공으로 이어질 수 있다고 믿게 했다. 디자인 씽킹에서 갈등이 사라진다면 좋겠지만, 매일 헌신적으로 관심을 기울임에도 어려운 것이 현실이다. 우리가 아래에 제시하는 전략들을 통해 스스로 갈등을 관리할 수 있는 전략을 개발해 보자.

질문에 머무는 동시에 행동에 집중하라. 질문에 머무는 것은 문제에 갇혀 있게 만드는 끝없는 이론화에 대한 변명이 될 수 없다. 행동에 집중하라는 것은 서둘러 해결책을 찾으라는 말이 아니다. '무엇이 보이는가?' 단계에서 문제를 해결하는 접근법은 행동을 기반으로 하지만, '무엇이 통하는가?' 단계에서는 신중한 경험적 디자인을 기반으로 한다.

조지와 제프리를 모두 사랑하라. 조지와 제프리는 모두 혁신의 중요한 역할을 맡는다. 우리에게는 몽상가와 회의론자 둘 다 필요하다. 비록 좋아하지 않거나 의견이 맞지 않은 동료일지라도, 이해관계자들에게 하듯이 공감하려고 노력해라.

계획을 세우는 동시에 그것으로부터 자유로워져라. 프로젝트와 그 과정을 기획하는 한편, 새로운 정보가 떠오르면 유연하게 대처하라. 언제나 옳은 하나의 계획은 없으며, 그저 진전되거나 진전되지 않는 단계와 이해관계자들의 요구를 충족시키려는 노력만 있을 뿐이다.

열중하는 동시에 벗어나라. 최고의 아이디어는 디자인 프로세스의 일선에서 '무엇이 보이는가?'의 질문에 몰두하고 주요 이해관계자들의 기능적, 감정적 요구를 충족시킬 준비가 된 사람들에게 찾아온다. 그러나 테스트에 앞서 이해관계자들의 요구를 충족시키는 우리의 능력에 눈이

멀지 않도록 조심해야 한다. 자신의 아이디어에 몰두하는 것은 고객의 다양한 요구를 충족할 수 있는 최고의 패가 되지만, 아이디어에서 떨어져 매의 눈을 가지고 진실을 좇는 내면의 과학자를 찾는 것은 성공과 직결된 부분이라 할 수 있다.

도구와 규칙을 제공하라. 우리에게 필요한 것은 원활한 대화 방식을 위한 규칙과 어떤 해결책이 가능한지 알아보는 도구이다. 사람들에게 지시만 하는 규칙이나 일관성 없이 날뛰는 대화는 필요하지 않다.

큰 그림과 작은 그림 모두에 신경을 써라. 피터 센게Peter Senge는 세상을 변화시키려면 큰 그림, 즉 전체 시스템을 고려하라고 말한다. 그러나 IwB의 루이지 페라라가 경고한 것처럼, 세부 사항에도 관심을 가져야 한다. 이처럼 추상적인 것과 구체적인 것 사이를 오가는 것이 디자인의 가장 큰 장점 중 하나이다. 이를 기회로 활용하라.

이제 어디로 가야 할까?

모내시 동료들의 말을 빌리면, '다음은 무엇을 해야 할까?'를 고민하는 과정이 필요하다. 모내시는 이 다섯 번째 질문에 주목하며 변화가 유일한 상수라고 말한다. 강력한 불확실의 시대에서 현상 유지에만 힘쓰는 조직은 위기를 마주할 것이라 강조했다. 즉, 아무런 행동도 하지 않는 것이 가장 두려운 일이라는 것이다. '못 쓸 정도가 아니라면 그대로 쓰라'는 오래된 말은 안정적인 상태에서는 통했을지 모르지만 오늘날에는 그렇지 않다. 내부 정치나 과도한 업무에 지친 직원들은 새로운 아이디어를 만들지 못하거나 뒤로 물러나 조직을 위기 상황에 빠뜨린다. 미래학자들

은 인공 지능의 폭발적인 성장이 오래된 '똑똑한' 것을 새로운 '멍청한' 것으로 바꿔 놓았다는 점에 주목한다. 많은 이들이 겸손과 공감, 인간 소통을 위해 예전보다 훨씬 더 강한 인류에 대한 헌신이 필요하다고 주장한다. 깊이 탐구하고, 지속적으로 공감하고, 빠르게 관념화하여 단순하게 프로토타이핑하며 이를 계속해서 반복하는 능력이 매우 중요한 것이다. 그리고 이러한 행위는 디자인 씽킹과 그것을 이룰 수 있는 모든 일의 중심에 놓여 있다.

이 여정을 함께하는 동안, 우리는 디자인 씽킹이 수십 년 전 품질 운동에 의해 촉발된 길을 따라가고 있다고 말했다. 즉, 디자인 씽킹은 전사적 품질 경영Total Quality Management(고객 만족을 위해 기업 활동의 전반적인 분야에 힘쓰는 경영 방식이자 이념)이 일으켰던 혁신적인 역할을 할 수 있는 것이다. 품질은 결국 조직의 구조에 통합되었고, 단순히 그들의 업무 방식이 되어버렸다. 모든 사람의 일이 된 것이다. 특히 오늘날 소셜 섹터에서는 매일 골치 아픈 문제를 마주하고 있다. 우리의 미래는 혁신을 동등한 핵심 경쟁력으로 만드는 것과 조지와 제프리를 통합하여 최선의 변화를 촉진하는 것, 혁신을 민주화하여 모두를 대화에 초대하는 것에 달렸다.

마지막으로 오바마 전 대통령이 시카고에서 지역 사회 조직가로 일하며 했던 말을 인용하려 한다. "변화는 보통의 사람들이 함께 참여하고, 요구하고, 결속할 때 일어납니다. …… 나타나세요. 뛰어드세요. 머무르세요."

감사의 글

이 책은 우리와 이야기를 나눈 사람들의 도움과 지지가 없었다면 불가능했을 것이다. 그들의 관대함과 솔직함에 깊은 감사를 표한다. 그들은 어려운 문제를 해결하기 위해 겪었던 우여곡절을 솔직하게 들려주었고, 우리는 그 이야기에서 큰 용기를 느낄 수 있었다.

작업량이 많아 상당한 시간이 걸렸지만, 그들은 작업을 상세하게 설명해 주었고 프로젝트 결과도 공유해 주었다. 덕분에 다른 사람들이 그들의 발자취를 따를 수 있도록 풍부한 내용과 사례를 담을 수 있었다. 이러한 도움이 없었다면 지금보다 더 오랜 시간이 걸렸을 것이다. 우리와 끝까지 함께한 분들을 비롯해 다른 사람들이 중단한 부분을 기꺼이 맡아주신 분들께 감사드린다.

또한 여러 가지 이유로 책에 담지 못한 분들의 도움에도 무한한 감사의 말씀을 전한다. 그들의 통찰과 생각은 우리를 또 다른 영역으로 이끌어 글의 방향에 많은 영향을 주었다. 사회 문제를 해결하기 위해 디자인 씽킹을 활용하고자 하는 그들의 노력은 종종 우리가 이 책을 통해 보여주는 이야기들만큼 고무적이었다.

콜롬비아의 스티븐 웨슬리Stephen Wesley와 마이어스 톰슨Myles Thompson, 편집자 카린 홀러Karin Horler에게도 감사를 표한다. 그녀의 현명한 조언과 편집 능력은 이 글을 더욱 훌륭하게 만들었다. 또한 다든 경영

대학원과 배튼 연구소, 이노베이션 랩에 감사를 드린다. 이들의 지지가 없었다면 많은 어려움을 겪었을 것이다.

마지막으로, 소셜 섹터에서 협업하는 창조성을 실천하는 여러분 모두에게 감사한다. 이 책을 읽는 모두가 더 나은 세상을 만들고 있는 것이다.

진으로부터

우선 공동 저자인 살츠만(나의 파트너이며, 디자인 씽킹뿐 아니라 인생에 있어 가장 큰 영감을 주는)과 데이지에게 깊은 감사를 표한다. 두 사람 모두 연구 초기 단계부터 함께했던 훌륭한 동료이다. 우리의 사랑스러운 자녀들을 비롯해 많은 파트너들은 매일 나의 삶에 기쁨을 가져다 준다. 지난 25년 동안 영감, 배움, 격려의 원천이 되어 주었던 다든의 동료들에게 감사한다. 나는 이렇게 특별한 사람들과 특별한 곳에 자리 잡은 내 자신이 축복받았다고 생각한다. 그리고 항상 나를 믿고, 스스로를 믿으라고 가르쳐 주신 부모님께 감사드린다. 마지막으로, 나보다 디자인과 혁신에 대해 훨씬 많이 알고 있으며, 모든 것을 가르쳐 주고 이 작품을 가능하도록 문을 열어 준 멋진 디자인 팀원들, 레이첼 브로케Rachel Brozenske와 에드 헤스Ed Hess, 카렌 홀드Karen Hold, 조쉬 마르쿠제Josh Marcuse, 아리안느 밀러Arianne Miller, 팀 오길비Tim Ogilvie에게 감사의 말을 전하고 싶다.

데이지로부터

　오랜 시간 동안 멀리 떨어진 사람들과 협업하는 것은 쉬운 일이 아니지만, 재미있게 일할 수 있는 파트너와 함께할 수 있어 즐거웠다. 우선, 이 책을 비롯해 디자인 씽킹을 위한 기회와 교육적 영감을 준 진에게 무한한 감사를 표한다. 살츠만 역시 항상 솔직하고 훌륭한 모습으로 큰 도움을 주었다. 이 책을 통해 디자인 씽킹을 연습하고 대화에 참여한 모든 분들께 경험과 지혜, 문제들을 공유해 주어서 감사하다는 말을 전한다. 더 나은 세상을 만드는 동시에 나를 더 나은 사람으로 만들 수 있었다. 혁신적인 아이디어와 비즈니스 모델에 선구안을 가진, 언제나 친절한 나의 아버지 사미르^{Samir}와 평생 더 큰 선함을 위해 애쓴 어머니 나디아^{Nadia}에게 이 책을 바친다.

살츠만으로부터

　나를 이루는 것은 아이들과 가족의 사랑이지만, 이 책의 원동력을 제공한 것은 진 리드카이다. 진은 협동적인 창조성을 가르치는 네 가지 질문과 15단계의 멋진 디자인 씽킹 모델을 고안했다. 이것이 앞으로 나를 비롯한 많은 사람들에게 영감이 되었으면 한다. 그녀는 "제프리"가 되는 법을 "조지"에게 성공적으로 알려 주었기 때문이다. 더불어 공동 저자인 데이지 아제르에게 감사를 전한다. 늘 차분한 태도로 다른 사람들에게 끊임없이 질문을 던지던 그녀는 이성적인 사고를 현실에 적용할 수 있게 도와주었다. 덕분에 이 많은 글을 일관되게 쓸 수 있었다. 책 안의 이미

지와 사진은 물론, 법률적인 부분까지 그녀의 헌신이 있었기에 책이 완성될 수 있었다. 두 사람 모두에게 고마운 마음을 전한다.

디자인은 어떻게 사회를 바꾸는가
모두를 위한 서비스 디자인 씽킹

초판 발행일 2021년 6월 11일

1판 1쇄 2021년 6월 18일

발행처 유엑스리뷰

발행인 현호영

지은이 진 리드카, 랜디 살츠만, 데이지 아제르

옮긴이 유엑스리뷰 리서치랩

편집 박수현, 최진희, 권도연, 이정원

디자인 임지선

주소 서울시 마포구 월드컵로 1길 14, 딜라이트스퀘어 114호

팩스 070.8224.4322

이메일 uxreviewkorea@gmail.com

ISBN 979-11-88314-83-6

Design Thinking for the Greater Good

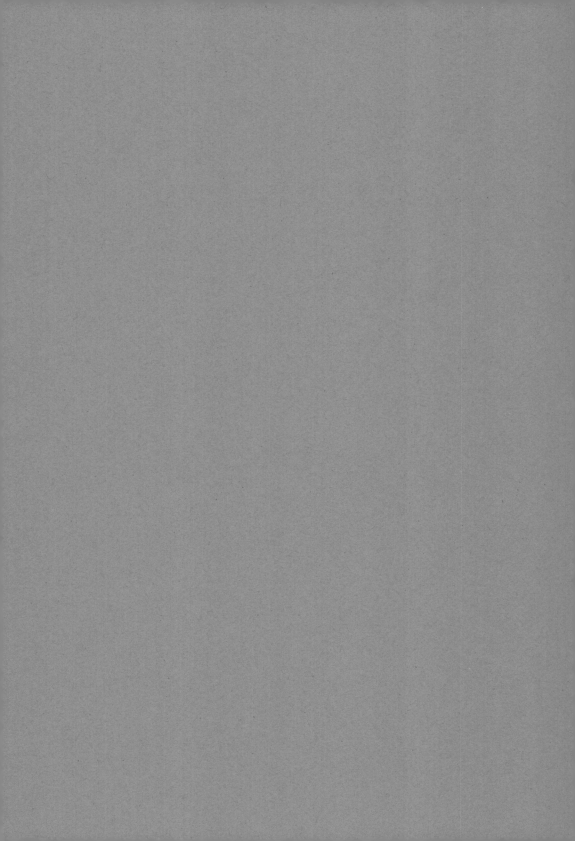

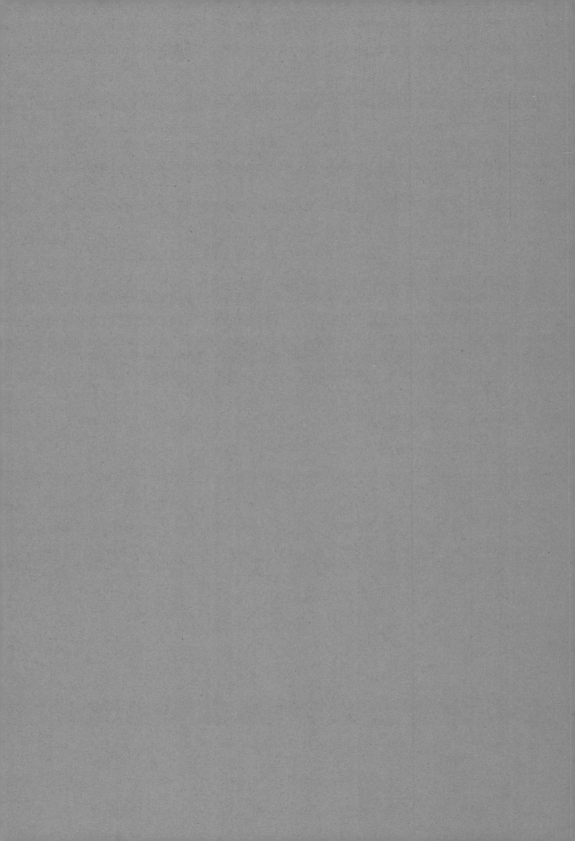